大家美育课

艺术与审美

叶 朗　顾春芳
—主编—

译林出版社

主编序

叶　朗　顾春芳

我们的时代对人才的培养提出了更高的要求。

习近平总书记在一次座谈会上引用了恩格斯的一段话。恩格斯说，文艺复兴是"一个需要巨人而且产生了巨人——在思维能力、热情和性格方面，在多才多艺和学识渊博方面的巨人的时代"。[1]恩格斯的这句话对我们当今的人才培养非常有启发。我们谈人才，一般只重视知识的灌输、技能的训练，而忽视心灵的教化和人格的培养，不注重引导青少年去寻求人生的意义和价值。而恩格斯谈人才，首先是说"思维能力"，接着说"热情和性格"，然后是"多才多艺和学识渊博"，这就对我们的人才培养提出了极高的要求，同时也使我们的眼光从专业知识和技能的遮蔽中解放出来。

21世纪的人才培养，要注重精神、性格、胸襟、涵养等方面的要求。我们需要的人才，应该有着高尚的人格、完满的人性、审美的心

[1] 《习近平在文艺工作座谈会上的讲话》，载《人民日报》2015年10月15日02版。

胸、良好的修养，是身心和谐、全面发展的人。这样的人才，不仅具有高层次的想象力和创造力，而且具有广阔的眼界和胸襟，致力于追求一种更有意义、更有价值和更有情趣的人生，致力于追求人生的神圣价值。

美育是灵性的教育，不是技能的教育。康德认为审美可以把人从各种现实的功利束缚中解放出来，成为一个真正的人。席勒继承和发展了康德的思想，他进一步认为只有"审美的人"才是"自由的人""完全的人"。法兰克福学派把艺术的救赎与反对"异化"、反对"单向度的人"以及人对自我解放的追求更加紧密地联系在一起。海德格尔更是倡导人要回到具体的生活世界，"诗意地栖居"在大地上，回到一种"本真状态"，达到"澄明之境"，从而领悟万物一体的智慧。

一个真正有审美意识的人，一个伟大的诗人，都是最真挚的人，审美意识使他们成为最高尚、最正直、最道德、最自由的人。个人自由的实质，就是如何一步一步超越外在束缚、提升精神境界的问题。如果每个人的精神境界都逐步得到了提高，整个社会的自由度也必将得到提升。马克思在《共产党宣言》中说，更美好的世界，"将是这样一个联合体，在那里，每个人的自由发展是一切人的自由发展的条件"。[1]可见，个人境界的提高，不仅仅是个人的问题，也关涉整个社会的发展。

美育是给人希望和意义的教育。美育不只是教人知识，更是要教人生活，体验人生的意义和价值，提升人在审美中超越有限把握整体的能力，涵养高尚的心灵和行为，培养超凡脱俗的精神气质。这既

1 《马克思恩格斯选集》，中共中央马克思恩格斯列宁斯大林著作编译局编译，人民出版社1995年版，第294页。

是审美的培育,也是德性的培育。唯有美的感悟,才能变换人的心地,变换心地才能变换气格,变换气格才能提升境界。从这个角度来说,美育和人文艺术教育对人才培养有着非常重要的作用。

中华美育精神把塑造"心灵美"放在首位。美育的内涵,应该超出知识的传授和技能的传授,它的目标是引发心灵的自由和创造,引发心灵的净化和升华,养成和谐的人格和完满的人性。这就是孔子说的"诗可以兴"。"兴",按照王夫之的阐释,就是生命力和创造力的勃发,就是灵魂的觉醒,就是对人的精神从总体上产生一种感发、激励和升华的作用,使人成为一个有志气、有见识、有作为的人,一个心胸广阔、朝气蓬勃的人,从而上升到豪杰、圣贤的境界。心灵美、精神美,本质上是一种爱,是对生命的爱,对人生的爱,对父母师长的爱,对花鸟草木的爱,对祖国山河、人类文化、宇宙万物的爱。这种爱,造就了精神的崇高。

美育是立德树人的重要载体。它通过审美的和艺术的方式引领青少年弘扬社会主义核心价值观,引导他们树立正确的历史观、民族观、国家观、文化观,增强文化自觉,坚定文化自信,陶冶高尚情操,塑造美好心灵,为青少年的人生打下一个美好的底子。美育应该立足于传承中华优秀文化传统,植根于中华文化和人类文化的丰富土壤。美育应该突出经典教育,在教学中注重介绍文化经典和艺术大师。弗·梅林在《马克思传》中引用拉法格的话说,马克思"始终是古希腊作家的忠实的读者,而他恨不得把当时的那些教唆工人去反对古典文化的卑鄙小人挥鞭赶出学术的殿堂"。[1]我们要传承马克思主义

1　[德国]弗·梅林:《马克思传》,樊集、持平译,人民出版社1965年版,第622页。

创始人的思想传统，使我们的青少年阅读经典、熟悉经典、欣赏经典、热爱经典。经典的作用不可替代，经典的地位不可动摇。

国家建设和社会发展要求我们全面加强和改进学校美育，坚持以美育人、以文化人，提高学生审美和人文素养。美育的功能重新定义了21世纪人才的内涵。随着电子工业、信息技术、传媒娱乐、生物工程、文化产业等新经济形态的迅猛发展，需要源源不断地为新的产业输送心智活泼、具有高度创造力的人才。世界范围内，凡是需要创造性地解决问题的领域，均需要提高人的文化修养和美学修养。爱因斯坦曾指出，科学的最高发现往往不是依靠逻辑，而是依靠直觉和想象力。这种直觉和想象力就来源于审美的性灵中合乎自然的心理秩序和合乎造化的宇宙体悟。个人境界的提高不仅仅是个人和社会的问题，也关涉整个国民素质的发展以及国家的未来。我们编写这套丛书的目标是推动美育的改革与提升，以心灵教育、人生教育、人格教育为核心，培养健康的审美趣味，提升人生的境界。

这套大学美育课程和配套读物的建设前后历时七年，倾注了许多一流学者的心血，突出了心灵教育、人格教育、人生教育，突出了中华文化教育，突出了艺术经典教育，突出了美育的实践性、创造性、体验性，突出了提升人生境界的目标，融汇了全面发展的教育目标。我们倡导开放性、沉浸式和实践性相结合的教学模式。为了进一步推动东西部学校教育资源的公平，这套丛书的内容采取同步共享优质在线课堂资源的方式，在互联网平台共享美育的实践和成果。希望这套丛书可以为青少年提供充盈的精神滋养，培养他们的精神品格、道德修养、思想境界、审美水平和创造能力，培养德智体美劳全面发展的社会主义建设者和接班人。

目　录

绪　章　　人生境界与加强审美教育　/　叶　朗　…001

第一章　　什么是艺术？　/　王一川　…011

第二章　　绘　画　/　丁　方　…037

第三章　　雕　塑　/　孙振华　…057

第四章　　建　筑　/　楼庆西　…075

第五章　　设　计　/　杭　间　…091

第六章　　书　法　/　邱振中　…105

第七章　　音　乐　/　靳学东　…114

第八章　　舞　蹈　/　吕艺生　…150

第九章　　戏　剧　/　顾春芳　…161

第 十 章　　　电　影 / 陈旭光　...198

第十一章　　　摄　影 / 王建男　...230

第十二章　　　美育与人生 / 叶　朗　...258

第十三章　　　中华美学精神 / 叶　朗　...271

绪 章 人生境界与加强审美教育

叶 朗
北京大学博雅讲席教授
北京大学哲学社会科学资深教授

一、什么是人生境界

简单来说,我们讲的人生境界就是一个人的人生态度,包括一个人的感情、欲望、志趣、爱好、向往、追求等等,是浓缩一个人的过去、现在、未来而形成的精神世界的整体。

每个人的境界不同,宇宙和人生对于每个人的意义和价值也就不同。从表面上看,大家共有一个世界,实际上,每个人的世界是不同的,每个人的人生也是不同的,因为每个人的人生的意义和价值是不同的。所以我们可以说,一个人的境界就是一个人的人生的意义和价值。境界是一种导向,一个人的境界对于他的生活和实践有一种指引的作用。一个人有什么样的境界,就意味着他会过什么样的生活。境界指引着一个人对各种社会行为的选择,包括他爱好的风格。一个只有低级境界的人必然过着低级趣味的生活,一个有着高远境界的人则过着诗意的生活。

一个人的精神境界，表现为他内在的心理状态，中国古人称之为"胸襟""胸次""怀抱""胸怀"；一个人的精神境界，也表现为他外在的言谈笑貌、举止态度，以至于表现为他的生活方式，中国古人称之为"气象""格局"。"胸襟""气象""格局"，作为人的精神世界，好像是"虚"的，看不见、摸不着的，实际上它是一种客观存在，是别人能够感觉到的。冯友兰先生曾经说，当年他在北大当学生的时候，第一次到校长办公室去见蔡元培先生，一进去就感到蔡先生有一种"光风霁月"的气象，而且满屋子都是这种气象。蔡先生一个人在那里，整个屋子都有这种气象。这说明什么？说明一个人的"气象"，别的人是可以感觉到的。

一个人的人生可以分成三个层面。第一个层面，是日常生活的层面，就是我们平常说的柴米油盐、衣食住行、迎来送往、婚丧嫁娶等等"俗务"。人生的这个俗务层面常常显得有些乏味，比如柴米油盐就很乏味嘛。但是，这是人生的一个不可缺少的层面。

第二个层面，是工作的层面、事业的层面。社会中的每一个人，为了维持自己和家庭的生活，必须有一份工作，有一个职业。一种积极的说法就是人的一辈子应该做一番事业，要对社会有所贡献。所以工作的层面从积极的意义上说也就是事业的层面，这是人生的一个核心的层面。

第三个层面，是审美的层面，诗意的层面。前面两个层面是功利的层面，这个层面是超功利的层面。人的一生当然要做一番事业，但是人生还应该有一点诗意。人生这个概念不等于事业这个概念。除了事业之外，人生还应该有审美这个层面。审美活动尽管没有直接的功利性，但是它是人生所必需的。没有审美活动，人就不是真正意

义上的人，这样的人生是有缺憾的。

一个人的人生境界在人生的这三个层面中都必然会得到体现。一个人的日常生活，衣、食、住、行，包括一些生活细节，都能反映他的精神境界，反映他的生存心态、生活风格和文化品位。巴尔扎克在一篇文章里曾经引用过当时法国的两句谚语，一句谚语说："一个人的灵魂，看他持手杖的姿势就可以知道。"还有一句说："请你讲话、走路、吃饭、穿衣，然后我就可以告诉你，你是什么人。"这两句谚语都是说，一个人的精神境界必然会从他的日常生活的一举一动中表现出来。

审美的层面当然也体现一个人的人生境界。一个人的审美趣味、审美追求，从他的艺术爱好，一直到他的穿着打扮，都体现他的审美观、价值观和人生追求，这里有健康和病态的区分，也有高雅和恶俗的区分。

二、三个名人的人生境界故事

一个人的工作和事业，当然最能反映他的人生境界，最能反映他的胸襟和气象。我们下面举几个例子来说明。一个例子是北京大学的冯友兰先生，前面我已提到他。冯先生在九十多岁高龄的时候，依然在写他的《中国哲学史新编》。他对学生说，即使现在眼睛不好了，要想翻书、看新的材料不行了，也还要写书，可以在过去读过的书、已经掌握的材料中发现新的问题，产生新的理解。他说自己好像一头老黄牛，懒洋洋地卧在那里，把已经吃到胃里的草料，再吐出来，细嚼慢咽，不仅津津有味，而且其味无穷，其乐也无穷，大概就是古人所谓"乐道"。"乐道"就是一种精神的追求，一种精神的愉悦，一种

精神的享受，这是一种人生境界的体现。接下去冯先生又讲了一段话，这段话非常好，非常重要！冯先生说，人类的文明就好似一笼真火，古往今来对人类文明有贡献的人，都是呕出心肝，用自己的心血脑汁作为燃料，添加进去，才把这真火一代一代传下来。这些人为什么要呕出心肝呢？他们是欲罢不能。这就好像一条蚕，它既生而为蚕，就只有吐丝，"春蚕到死丝方尽"，它也是欲罢不能。冯先生说的"欲罢不能"这四个字非常好，就是对中华文化和人类文明的一种献身精神，就是对个体生命有限存在和有限意义的一种超越，就是对人生意义和人生价值的不懈的追求。这是一种人生境界的体现。

另一个例子也是北京大学的，朱光潜先生。朱光潜先生在"文化大革命"中被当作"反动学术权威"加以批斗。但是"文化大革命"结束以后不到三年，朱先生就连续翻译了好几本书，其中有一本是黑格尔的《美学》，涉及的西方文化艺术极其广泛，所以很难翻译。当年周恩来总理曾经说，翻译黑格尔《美学》这样的书，只有朱光潜先生才能"胜任愉快"。除了黑格尔的《美学》，朱先生还翻译了《歌德谈话录》，也是很有名的一本书；还有莱辛的《拉奥孔》，莱辛是德国的一位美学家，《拉奥孔》也是一本很有名的书。几本书加在一起有一百二十万字，这个时候朱先生已是八十岁的高龄了。这是何等惊人的生命力和创造力！这种生命力和创造力是和他的人生境界联系在一起的。朱先生去世的时候，我曾经写了一篇文章来悼念，在文章里头举了我小时候看到的丰子恺先生的一幅画作为朱先生的写照。这幅画画的是什么呢？画面上有一棵大树，被拦腰砍断，但从树的四周抽出很多的枝条，枝条上萌发出嫩芽。树边有一个小姑娘，正把这棵树指给她的小弟弟看。画的右上方题了一首诗，我小时候看的，至

今只记得这四句:"大树被斩伐,生机并不息。春来怒抽条,气象何蓬勃!"我想丰子恺的这幅画和这首诗不正是朱光潜先生的生命力、创造力和他的人生境界的一种极好的写照吗?

还有一个例子,是苏联的昆虫学家柳比歇夫。当年苏联有一位作家叫格拉宁,他写了一本小说,是写真人真事的传记小说,书名叫《奇特的一生》,讲的就是这位柳比歇夫的故事。这位昆虫学家最叫人吃惊的是,他有一种超出常人一倍甚至几倍的生命力和创造力。他一生发表了70多部学术著作。他写了篇幅达12 500张打印稿的论文和专著,内容涉及昆虫学、科学史、农业、遗传学、植物保护、进化论、哲学、无神论等学科。他在20世纪30年代跑遍了俄罗斯的欧洲部分,实地研究果树的害虫、玉米的害虫、黄鼠……他用业余时间研究地蚤的分类,收集了35箱地蚤的标本,共13 000只,其中5 000只公地蚤他做了器官的切片。你看,这是多么大的工作量!不仅如此,他学术兴趣之广泛,也令人吃惊。他研究古希腊罗马史,研究英国政治史,研究宗教,研究康德的哲学。他的研究达到了专业的水准。研究古希腊罗马史的专家找他讨论古希腊罗马史的学术问题,外交部的官员也向他请教英国政治史的某些问题。他在一篇题为《多数和单数》的文章中,提出了关于其他星球上可能存在生命的问题、发展理论的问题、天体生物学的问题、控制进化过程的规律的问题。柳比歇夫学术研究的领域这么广泛,取得这么多的成果,并不表明他的物质生活条件十分优越。他一样要经历战争时期的苦难和政治运动的折磨。他一样要花很多时间去跑商店,去排队买煤油和其他东西。他也有应酬。照他自己的记录,1969年一年,他收到419封信,其中98封是从国外来的;共写了283封信,发出69件印刷品。他的有些

书信简直达到了专题论文和学术论文的水平。普通的应酬在他那里变成了带有创造性的学术活动。柳比歇夫在一生中也没有忽略审美的层面。他和朋友讨论但丁的《神曲》，写过关于果戈理、陀思妥耶夫斯基的论文，在晚上经常去听音乐会。柳比歇夫超越了平常人认为无法超越的极限，将自己的生命力和创造力发挥到了惊人的地步。他在生活中享受到的乐趣也比平常人多得多。

冯友兰、朱光潜以及柳比歇夫的例子十分典型。他们的人生是创造的人生，是五彩缤纷的人生。他们一生所做的事情要比普通人多得多。美国哲学家詹姆斯说过，普通人只用了他们全部潜力的很小的部分，和应该成为的人相比，他们只苏醒了一半。美国心理学家马斯洛说，绝大多数人都有可能比现实中的自己更伟大，因为我们都有未被利用或者发展不充分的潜力。刚才提到的那位传记文学家格拉宁也说，大多数人从来不想超越自己可能性的局限，很多人是以不到自己极限一半的效率在生活。而冯友兰、朱光潜和柳比歇夫都是在他们的极限上生活着的。他们就是马斯洛所说的"自我实现的人"。马斯洛说，"创造性"和"自我实现"是同义语，"创造性"和"充分的人性"是同义语。自我实现就是充分利用和开发天资、能力、潜能等，这样的人几乎竭尽所能，使自己趋于完美，是一些已经走到，或者正在走向自己力所能及的高度的人。

三、加强审美教育是培养创新
人才的迫切要求

创新是民族进步的灵魂，我们要建设创新型国家，必须大力培养

创新人才。美感的一个重要的特点是创造性。审美活动的核心就是创造一个意象世界，那是不可重复的"这一个"，具有唯一性和一次性。这正是"创造"的本质。审美活动能够激发和强化人的创造冲动，培养和发展人的审美直觉能力和想象力。许多大科学家都谈到，科学研究中的新发现不是靠逻辑推论，逻辑推不出新的东西来，而是靠一种直觉和想象力。彭加勒说：逻辑是证明的工具，直觉是发现的工具。爱因斯坦说：想象力比知识更重要。这种直觉和想象力的培养，不能靠智育，而要靠美育。因为智育一般是在理智的、逻辑的框架里进行的，和大脑左半球的功能相联系；而美育则培养想象力和直观的洞察力，这个和大脑右半球的功能相联系。

　　自然界本身一方面是有规律的、有秩序的，另一方面又具有简洁、对称、和谐等形式美的特征，所以在科学的发明活动中，科学家常常因为追求美的形式而走向真理。狄拉克说，使一个方程式具有美感比使它符合实验更重要。杨振宁认为狄拉克的这句话包含着伟大的真理。彭加勒也说，发明就是选择，选择不可避免地要由科学上的美感来支配。有人问丁肇中，为什么对自己的理论有信心？丁肇中回答，因为他的方程式是美的。王元是著名数学家，中科院院士。有人问王元，现今数学研究绝大多数是没有实用价值的，你们凭什么说这个成果可以得一等奖，那个成果可以得二等奖？王元非常干脆地回答：凭美学标准，也就是它的结果"漂亮""干净"……这是数学工作中唯一的并为大多数数学家共同接受的评价标准。这些大科学家的话都说明，在科学研究中美感对于发现新的规律、创建新的理论有重要的作用。这种美感要靠美育来培养。

　　一个人要成就一番大事业、大学问，除了要有创造性之外，还要

有广阔的、平和的胸襟。这一点也有赖于美育。唐代大思想家柳宗元和清代大思想家王夫之都说过，一个人如果心烦意乱、心胸褊狭、眼光短浅，那么他必定不能做出大的学问，也必定不能成就大的事业。而美育可以使人获得一种宽快、悦适的心胸和广阔的眼界，从而成为一个充满勃勃生机、明事理、有作为的人。审美是超功利的，也就是说它没有直接的功利性。但是中国古代思想家认为，审美活动可以拓宽你的胸襟，使你具有远大的眼光和平和的心胸，而这对于一个人成就大事有非常重要的作用。中国古代一些大的文学家、大的艺术家、大的思想家，他们年轻的时候都去壮游，就是去游历祖国的大山名川。这种壮游除了增加知识之外，更重要的是拓宽你的胸襟，使你有远大的眼光和平和的心胸，这对于成就大的学问、大的事业非常重要。这种看法，得到了现代心理学的印证。

四、加强审美教育是21世纪经济发展的迫切要求

20世纪最后二三十年，世界各国的经济发展出现了许多新的特点和新的趋势。这些新的特点和新的趋势，要求我们的生产部门、流通部门、管理部门的工作人员以及各级政府官员，不仅要有经济头脑和技术眼光，而且要有文化头脑和美学眼光。加强美育已经成了21世纪经济发展的迫切要求，下面分两点来讲。

第一，20世纪60年代以来，随着社会经济的发展，商品的文化价值、审美价值逐渐超过它的使用价值和交换价值而成为主导价值。比如一件衣服，它的使用价值当然就是保暖，夏天要穿单衣、冬天要

穿棉衣；它的交换价值是由它的价值决定的，就是由生产这件衣服的社会平均必要劳动量决定的。但是现在慢慢地，衣服的使用价值、交换价值不如它的文化价值和审美价值重要了。我今天到街上要去买件衣服，考虑的往往不是服装的价钱，而是它的审美价值，还有它的文化价值，甚至它的符号价值。我去买一件名牌衣服，名牌是什么？名牌就是符号价值。我到街上去逛了半天，没有买到需要的衣服，并不是衣服太贵，也不是它们不适合我穿，而是我看不上，觉得它们样子不好。因此，改进商品的设计，增加商品的文化意蕴，提高商品的审美趣味和格调，就成了经济发展的大问题。我们国家一些地区的城市建筑、旅游景观，以及服装、家具等日用品，最使人困扰的问题往往是设计问题，也就是设计的水平问题。而这个问题又和设计人员、管理人员的文化修养有关。和发达国家产品相比较，我国一些产品缺乏竞争力，一个极重要的原因也在于设计问题。

第二，国内外很多学者认为，21世纪世界上最大的产业或者说最有发展前途的产业有两个：一个是信息产业或者说以信息产业为代表的高科技产业，一个是文化产业。我国有极其丰富的文化资源，发展文化产业有广阔的前途。文化产业已经成为世界各个发达国家重要的支柱产业，也必然要成为我们国家在21世纪的支柱产业。

以上两点结合起来，说明我们已进入一个文化的时代，文化的时代就是创意的时代。但是怎么才能真正实现创意？这是摆在我们面前的一个大问题。

在这个问题上，苹果公司的创始人乔布斯给了我们重要的启示。人们称他是"富有远见和创造力的天才"，称他的"才华、激情和精力

是无尽创新的来源"，甚至说他"改变了世界"。在乔布斯去世前半个月，美国《福布斯》双周刊的网站发表了一篇文章，题目是《乔布斯可以教给我们的十条经验》，其中第一条就是：最永久的发明创造都是艺术与科学的嫁接。乔布斯曾经指出，苹果和其他所有计算机公司的最大区别就在于，苹果一直在设法嫁接艺术与科技。乔布斯的研究团队的学科背景主要是计算机，但是也有人类学、艺术、历史、诗歌等学科的教育背景。艺术与科学的结合构成了苹果的创意的灵魂。正如有一本书叫《乔布斯传》，我们翻译过来了，书里认为，苹果手机品牌的核心价值就在于诗意和工程紧密相连，艺术、创意和科技完美结合，并且设计风格既醒目又简洁。

这就是乔布斯留给我们的最宝贵的启示：艺术和科学的融合，艺术和高科技的嫁接。这是创意的灵魂，再扩大一点说，艺术与科技的融合乃是我们这个创意时代的灵魂。

第一章　什么是艺术？

——构建中国式艺术理论的思考

王一川

北京师范大学教授

统一的艺术理论存在吗？假如不存在，那又为何偏要设立艺术理论学科？如今，艺术学已成为独立学科，在此回头考察这个学科门类下的关键概念之一"艺术理论"，会发现它至今仍然是一个待解的难题：人们对艺术理论无法形成统一的认识，甚至每位艺术理论学者都会有一套属于自己的而又难以与其他同行分享的独一无二的艺术理论架构。艺术理论概念直接关系到人们对艺术学理论这个一级学科的合法性的基本看法，甚至关系到对整个艺术学学科门类的合法性的基本看法，因而对它加以适当辨析是必要的。哪怕辨析之后我们仍然无法找到统一的艺术理论架构，那也经过了理性反思，其本身就应该是一种暂时可行的答案了。不过，即便如此，笔者仍然怀有一种真诚而难免被视为幼稚的愿望：探寻中国式艺术理论架构的可能性。它有可能成为进一步构建中国式艺术理论话语体系及学术体系的基础，尽管要抵达那种境界还要走很长的路。

一、从第三种视角看艺术理论

这里的艺术理论，不同于专指关于视觉艺术的普遍性的美术理论概念，而是现行中国艺术学学科门类中艺术学理论一级学科下的二级学科（或学科方向）之一，是关于各种艺术门类现象的普遍规律的学科，也就是对于各种艺术门类现象都普遍适用的那种宽泛的艺术理论。可以说，这种意义上的艺术理论是艺术学理论学科下具有核心意义的二级学科（或学科方向）之一。不过，也正是在这个目前看来具备学科共识的认识下面，可能存在一些难以弥合的分歧：论者不同，艺术门类之间的普遍性也就可能各异；当不同论者眼中的所有艺术门类现象的普遍性变得各不相同时，艺术理论也就会随之呈现出千差万别、难以统一的多样景观。因此，首先承认并指出这一客观事实，可以破除追求艺术理论的完全统一性或同一性这一不切实际的幻想（如果此前果真有的话），转而平静地承认艺术理论的多样性这一事实；与此同时，务实地阐述自身有关艺术理论的特定看法，并且以此加入艺术理论话语体系的多样化的对话格局之中。

关于艺术理论，已经存在着两种相互矛盾的视角：第一种视角认为各个艺术门类之间很难找到共通性，因而无须统合起来研究；第二种视角设定，各个艺术门类之间尽管有一些差异，但终究可以彻底打通、完全统合，也就是找到一种同一性。与这两种视角不同，笔者虽然认为各个艺术门类之间的共通性可以研究，但同时又认为这种共通性中还存在一些难以说清道明的差异或盲点，从而主张一种有限度的普遍性或共通性立场，即首先承认各个艺术门类之间存在

难以达到同一的异质性因素，然后才去寻找其中的有限度的共通性。如此一来，这里对艺术理论主要就是从有限度的艺术普遍性或艺术共通性视角去理解的，这是一种既不同于非共通性也不同于完全共通性的第三种视角，也就是艺术异通性视角。这样，艺术理论就是关于各种艺术门类现象中的异通性的学问。

二、艺术理论与门类艺术理论

要了解艺术理论，首先需要辨析一个问题：具体艺术门类的理论算不算艺术理论？更确切地说，诸如音乐理论、舞蹈理论、戏剧理论等门类艺术理论，各自分别算不算艺术学理论学科下的艺术理论？应当看到，艺术学理论学科下的艺术理论本身并非仅有一种存在形态，而是可能具有多种存在形态，其中主要有下列三种：门类艺术理论、跨门类艺术理论、一般艺术理论。

第一种艺术理论存在形态为门类艺术理论。这是指现有的任何一个艺术门类自身的理论，包括音乐理论、舞蹈理论、戏剧理论、电影理论、电视艺术理论、美术理论和设计理论等，此外还可以加入文学理论及建筑艺术理论等。这种门类艺术理论是艺术理论的基本存在形态之一。它直接地属于各个艺术门类学科本身，这一点毋庸置疑；但是，也同时可以归入艺术理论学科范畴下。这是因为，作为具体艺术门类自身的理论，这种艺术理论既指向具体艺术门类本身，同时也构成艺术理论的初始及基础形态。当这种具体艺术门类被确认划归入"美的艺术"范畴时，实际上就等于承认或默认了它的门类艺术身份，对这种门类艺术现象的理论探索本身也就自动具备了艺术

理论的属性。没有或离开门类艺术理论而奢谈涵盖所有艺术门类的艺术理论，艺术理论就势必会丧失其依托或本源，成为无源之水、无本之木。真正有价值的门类艺术理论必然会在艺术理论上产生出跨越该门类艺术的一般性意义。夏衍的《写电影剧本的几个问题》（1980）结合作者自身的艺术实践经验，首先阐述了剧本作为电影的"第一本"的意义，进而从政治气氛和时代脉搏、人物出场、结构、脉络和针线、蒙太奇、对话等方面，论述了自己对电影剧本写作的基本问题的独到见解。这样的电影理论探索，其实对于戏剧剧本、电视剧剧本等的写作和评论都有着跨门类的普遍性启示意义，完全可以列入中国艺术理论成果中。

不过，质疑会来自两方面。一方面来自艺术门类学科：我们各个艺术门类自身的理论怎么能够被你们随意挪用为艺术理论呢？你们难道真的做不出学问了？另一方面来自艺术学理论学科内部：我们的学科边界是严肃的，不能用门类艺术理论随意取代。其实，对这两种质疑都可以如此回应：艺术理论，包括门类艺术理论和一般艺术理论，都是相对而言的，是人为设定的，而现实的艺术现象本身却是相互联系、交融和共生的。假如连门类艺术理论都不能算作艺术理论，那又该如何去解释特殊与一般之间的互联互通及其必然性呢？显然，需要宽泛一点对待艺术学理论学科下的艺术理论，而完全不必画地为牢，自缚手脚，导致学科道路越走越窄。

第二种艺术理论存在形态为跨门类艺术理论。这是指两种或两种以上艺术门类理论之间的比较研究或跨门类研究，它属于艺术理论的具有拓展意义的存在形态之一。与门类艺术理论形态相比，这种艺术理论形态实现了两个或两个以上艺术门类现象之间的跨门

类比较，在研究路径上走出了单一艺术门类理论的视角而拓展到更加宽阔的平台上，因而也更能体现艺术学理论学科下艺术理论的普遍性特征。钱锺书的论文《中国诗与中国画》（1939）看起来是一篇有关"诗画一律"论题的文艺理论或文艺批评论文，但其论题已深入中国诗歌与中国绘画的关系的究竟里了。根据其自述，"作者详征细剖，以明：中国诗画品评标准似相同而实相反；诗画两艺术各抱出位之思，彼此作越俎代谋之势；并引西方美学及文评家之说，以资考镜"[1]。正是通过一番旁征博引的论证，该文得出一个独特结论："在画的艺术里，用杜甫的诗的作风来作画，只能做到地位低于王维的吴道子；反过来，在诗的艺术里，用吴道子画的作风来作诗，便能做到地位高出王维的杜甫。中国传统上诗画标准的回互参差，可算得显著了。"[2]其原因，当然与诗的材料（文字）与绘画的材料（颜色和线条等）的"便宜"与"限制"等有关。这里可以说实际上形成了语言艺术门类与美术门类之间的跨门类研究，从而可以视为一份结实的跨门类艺术理论成果。

第三种艺术理论存在形态为一般艺术理论。这是指对若干种艺术门类之间共性的研究，应当属于艺术理论的典型性存在形态，而且应当是它的最主要的存在形态。这一点就无须再举例了。

当然，艺术理论的存在形态丰富多样，这里列举的还很有限，而且是人为地予以划分的。我认为真正重要的是，每一种艺术理论形态之间其实相互渗透和交融而难以精确区分。尤其是艺术理论行

1　钱锺书：《中国诗与中国画》，原载《开明书店二十周年纪念文集》，上海开明书店1939年版。此据吴晓明编著《民国画论精选》，西泠印社出版社2013年版，第232页。
2　同上书，第244页。

家,无论是门类艺术理论的、跨门类艺术理论的,还是一般艺术理论的行家,都可能会按照自己的论述需要,随时随地纵情跨越艺术门类的界限,注重发掘艺术门类之间的异质性和共通性联系。

三、艺术理论中的历次学科转向

艺术理论自具备一门正式学科的地位至今,在中国只有十来年的历史。在国外,它的地位就更难以把握了,因为直到现在,英语国家把它当作成熟学科去研究的仍不多见;取而代之,"art theory"一词本身更经常地被用来指称作为视觉艺术理论的"美术理论",而非一般的"艺术理论",尽管后者正在逐渐增多。但是,有关艺术普遍性问题的研究,也就是大致相当于今天的艺术理论研究的相近或相关情形,在中外却有着久远的历史,可以上溯到中国的先秦时代和欧洲的古希腊时代(即便那时还不存在今天意义上的艺术概念)。

中国古代并没有使用过今天意义上的"美的艺术"一词,但有关这种艺术现象的理论思考和探索却历史悠久。早在先秦时期就有"诗言志"之说,主张《诗经》表现诗人内心之"志",这后来被引申而泛指所有诗歌都应具备"言志"功能,可以说是中国最早的(语言艺术门类的)艺术理论。汉代以降,司马迁提出"愤书"之说,扬雄主张"言为心声,书为心画",还有南朝钟嵘的"滋味"和谢赫的"六法"、唐代杜甫的"诗兴"、五代荆浩的"画者,画也,度物象而取其真"、宋代苏轼的"诗画本一律"、清代方熏的"艺事必藉兴会,乃得淋漓尽致"等,这些都能代表中国人有关艺术的理论思考。更重要的是,依

托道家、儒家和禅宗等多种思想源流的持续支撑，中国在各个相关时代出现了丰富多样的艺术理论，共同形成深厚而又有变化的古典艺术理论传统。

就西方情形来看，从在艺术理论发展中起到重要支撑作用的背景性学科这一意义着眼，艺术理论先后经历了由若干不同学科去分别助推的转向历程。下面不妨列举其中的几个重要转向：古希腊人学转向、中世纪神学转向、启蒙运动时期美学转向、心理学转向、语言学转向、社会学转向、经济学转向。

率先出现的转向为古希腊的人学转向。哲学家苏格拉底开创了希腊哲学从研究自然规律到研究人的精神的转向，这种人学转向相继催生出柏拉图和亚里士多德的艺术摹仿论（再现论）、亚里士多德的悲剧论等相关艺术理论，奠定了后来欧洲艺术理论的基础。接下来是中世纪的神学转向，这是指基督教神学将世间一切归结为上帝所造，而艺术形式之美也被认为源自上帝之光。随后的第三次转向为启蒙运动时期的美学转向（或审美论转向），其中以鲍姆嘉通的"美学"、夏尔·巴托的"美的艺术"、康德的"审美无功利"等学说为代表，认为艺术的根本属性在于"美"或"审美"，这种艺术理论影响至今。第四次转向为心理学转向，以弗洛伊德的心理分析学、荣格的分析心理学、拉康的"镜像"理论等在艺术理论领域的深远影响为突出代表，先后给予人们重新认识艺术创作的无意识根源以及分析现代主义艺术的意义等以新的启迪。要说第五次转向，可以列出语言学转向（或语言论转向），是指自索绪尔现代语言学以来语言学或符号学在艺术理论界引发的转变，尤其以俄国形式主义、结构主义、后结构主义、艺术符号学等为标志。

第六次转向为社会学转向，以阿诺德·豪塞尔《艺术社会史》（1951）的出版为标志。随后布尔迪厄将社会学研究方法运用到艺术领域，致力于消解自康德以来长期占据主流地位的审美及艺术无功利之说，以便拆解笼罩在美的艺术上的神圣光环。以1979年出版的《区隔：趣味判断的社会批判》为标志性成果，这次转向通过多种社会统计调查和时尚采样，揭示出所谓的文化品位及生活趣味等高雅文化消费实质上是各个阶级或阶层之间相互展开权力竞争的场域，深刻地反映出社会等级之间的"区隔"或"区分"，而人们的这些文化消费行为实际上又属于这种社会"区隔"状况的再生产行为。

可以列举的最近一次转向即第七次转向，为经济学转向。马克思的《资本论》等论著早就开创出艺术理论的经济学范式。德国学者格尔诺特·伯梅在《审美经济批判》（2001）中较早提出"审美经济"概念，提醒人们关注马克思的使用价值与交换价值之外的第三种价值即"审美价值"，为研究当代社会生活中艺术活动的经济规律开启了新的思路。稍早之前，美国的约瑟夫·派恩二世和詹姆斯·吉尔摩的《体验经济》（1999）一书问世，要求关注现实生活中人们对产品的个性化体验的需要。越来越多的当代论者注意运用经济学方法去研究商品经济中的艺术问题，使得"文化经济""审美经济""创意经济""艺术金融"等相关领域成为艺术理论与经济学理论频频交融的热门话题。

上面的简要论述表明，中外艺术理论有着漫长的演变历史，先后经历过复杂的学科背景及其转向历程。今天的艺术理论假如只要求仅仅依托某一背景学科去发展，无疑不现实。今天的艺术理论所需要的，或许是一种更加开放和包容的视角，例如跨学科或多学科的视角。

四、历史上的艺术定义

诚然，今天选择跨学科或多学科的视角研究艺术理论具有充分的理由，但适当地简要回溯古希腊时代至今艺术理论中与艺术本质密切相关的艺术定义问题之演变轨迹，仍有必要。这种回溯有助于进一步揭示艺术定义问题上的开放和包容态势。历史上的艺术定义问题，实际上主要表现为如何确认艺术本质的问题，也就是追求给艺术下一个绝对本质性的定义。艺术的本质是什么，也就是如何给艺术下定义，是古希腊以来艺术理论或美学的核心问题之一。这种执著地探究艺术的绝对本质的传统，在今天早已受到怀疑和消解，但在西方自古希腊起的漫长岁月里却充当了艺术理论的主流。鉴于中国古代并不关心精确界定艺术的本质，没有形成艺术定义的传统，所以这里只是对西方的艺术定义传统作一个简要回顾。

在西方，从古希腊的摹仿说至今，确实可以梳理出几种有代表性的艺术定义来，这正好方便我们从中见出历史上人们对艺术的社会地位的认识之差异。这些艺术定义有：艺术即摹仿、"美的艺术"定义、艺术即无意识升华、艺术即直觉、艺术无法定义。

西方最早的艺术定义当属古希腊的摹仿说定义，它表明艺术从属于社会现实，也就是低于社会现实。那时还没有把艺术看成是后来所一再高看的美的艺术或主体情感及想象力的产物，而是把它仅仅视为人类对"自然"的摹仿。这种看法等于表示，艺术的身姿是低于人类社会现实自身的，从而不可能脱离社会现实。赫拉克利特（约公元前540—约前480）明确提出"艺术……显然是由于摹仿

自然"而产生[1]的观点，从人对动物行为的摹仿上去定义艺术。德谟克里特（约公元前460—前370）明确指出："在许多重要的事情上，我们是摹仿禽兽，作禽兽的小学生的。从蜘蛛我们学会了织布和缝补；从燕子学会了造房子；从天鹅和黄莺等歌唱的鸟学会了唱歌。"[2]这里显然带有一个基本观点：早期人类甚至需要向比自己更高明的动物学习艺术本领。假如这种有关艺术低于社会现实的界定代表了人类早期对艺术的初步认识，那么后来正是从这里，实际上生发出了有关艺术的否定性和肯定性等两种不同的摹仿说传统。否定性摹仿说来自柏拉图，他认为诗歌只是对"理念"的影像的摹仿，与真理隔着三层，属于真理的歪曲形式，因而对社会是有害的，应当驱逐出"理想国"。而亚里士多德虽然继承了柏拉图的摹仿说，但将其翻转为肯定性观点，提出了肯定性摹仿说：摹仿出于人的天性，诗在对自然的摹仿中可以呈现对象的真理。"诗人的职责不在于描述已发生的事，而在于描述可能发生的事，即按照可然律或必然律可能发生的事。"与历史只是"叙述已发生的事"和"个别的事"相比，诗"描述可能发生的事"和"有普遍性的事"，因而"比写历史更富于哲学意味，更被严肃地对待"。[3]他相信，这种摹仿的艺术既能给人们带来"快感"，又能帮助其"求知"。[4]这种摹仿说及其延伸观点告诫人们，艺术无论如何高明，都必须且只能紧紧倚靠"自然"或社会生

1　[古希腊]赫拉克利特：《著作残篇》，载北京大学哲学系外国哲学史教研室编译《古希腊罗马哲学》，商务印书馆1982年版，第19页。

2　[古希腊]德谟克里特：《著作残篇》，载北京大学哲学系外国哲学史教研室编译《古希腊罗马哲学》，商务印书馆1982年版，第112页。

3　[古希腊]亚理斯多德（原书译名如此，下同。——编者）：《诗学》，罗念生译，载《诗学 诗艺》，人民文学出版社1962年版，第28—29页。

4　同上书，第11页。

活。而亚里士多德的观点则表明，艺术诚然来源于人类社会生活现实，但同时也能帮助人们更好地认识它。在后来的浪漫主义、现实主义、现代主义等诸种艺术理论主张里，都可辨析出艺术摹仿说的身影。

还有一种艺术定义为启蒙运动以来的"美的艺术"定义，即把艺术本质确定为美，主张以审美无功利为基本特性的艺术是对社会现实加以美化的产物，显示出艺术高于社会现实或优于社会现实。从康德，经席勒，再到黑格尔，艺术美由于最贴近人类"心灵"，因而被视为一种高于现实美的美。而到19世纪末，在唯美主义思潮中，这种艺术高于社会现实的主张更是被引向一种绝境："生活摹仿艺术远甚于艺术摹仿生活。……生活的自觉目标是寻求表达，而艺术给它提供了某些美妙的形式，通过这些形式，生活便可以展现自己的潜能。"[1]不是艺术美摹仿社会现实美，而是相反，社会现实美去摹仿艺术美。"正是通过艺术，也只有通过艺术，我们才能够实现自己的完美；通过并只有通过艺术，我们才能够保卫自己远离现实存在的龌龊险境。"[2]这种艺术定义把艺术推升到人类心灵至美至高处去尊崇或供奉，而同时认定社会现实远远不如或低于它。这种观点偏激地只看到艺术高于或优于现实的理想性成分，而忽略了这种理想性恰恰来源于人类社会现实本身——人类的理想终归既建立在社会现实的基础之上，而又能对之加以超越。认识这种艺术定义及其偏激处，

1　[英国] 奥斯卡·王尔德：《谎言的衰落》，载《谎言的衰落：王尔德艺术批评文选》，萧易译，江苏教育出版社2004年版，第51—52页。

2　[英国] 奥斯卡·王尔德：《作为艺术家的批评家》（之二），载《谎言的衰落：王尔德艺术批评文选》，萧易译，江苏教育出版社2004年版，第147页。

客观上倒是有助于认识艺术之被推向至尊高位的深层缘由：正是社会现实中的不完美境遇迫使人类创造出一种富于理想愿景的艺术去加以替代或抗衡，因而要完整地理解和维护艺术的至尊高位，就必须理解这种至尊高位本身所赖以生成的社会现实根源。

需要提及的第三种艺术定义为心理分析学的艺术即无意识升华之说，或艺术即白日梦之说。这种艺术定义相信，艺术是个体被压抑的无意识经过升华得到的结果。当然，荣格随后不无道理地予以修正，认为个体无意识之说过于狭窄，应当从"集体无意识"及其"原始意象"呈现等角度去重新审视；再后来有拉康探究无意识的语言构成以及由"想象界""象征界""实在界"三界组成的主体构造等。弗洛伊德指出，作为个体无意识的升华物，"一篇具有创见性的作品像一场白日梦一样，是童年时代曾经做过的游戏的继续，也是这类游戏的替代物"。[1]在他看来，像达·芬奇这样的伟大科学家和伟大艺术家，其创造力受制于自身的童年经验（记忆）等个体无意识根源。《蒙娜丽莎》等伟大作品正诞生于他五十岁时童年记忆被重新唤醒并爆发其非凡创造力的特殊时刻："一个新变化向他袭来。他的最深层的心理内容再一次活跃起来，这有利于他的艺术，当时他的艺术正处于举步维艰的状态。他遇到了一个唤醒他母亲那充满情欲的快乐又幸福的微笑的记忆的女人，在这个苏醒了的记忆的影响下，在他的艺术努力开始时起促进作用的因素恢复起来了，那时他也以微笑的妇女为模特儿。他画了《蒙娜丽莎》《圣安妮和另外两个人》和一系列以神秘的谜一般的微笑为特点的画。在他的最早的性冲动的帮助

1 ［奥地利］弗洛伊德：《作家与白日梦》，《弗洛伊德文集》第7卷，长春出版社2004年版，第64页。

下，他体验到了再一次征服艺术中的压抑的欣喜。"[1] 如此呈现伟大艺术家及其伟大作品背后的深层心理奥秘，固然可以起到拓宽艺术阐释空间的作用，但不宜把艺术创作的这种个体根源绝对化。按照这种艺术定义，那些看起来至美至尊的艺术及其引发的至乐幻觉，实际上不过是人类理性强力抑制下的卑贱物或者错觉，因而艺术的来源或出身并不尊贵，其实甚为卑贱、备受屈辱。美的艺术其实是假象或幻象，其真相在于，它们掩盖着人类竭力想掩盖的常常羞于见人且不受理性待见的种种欲望。这种艺术定义等于对康德以来的审美无功利之说、对唯美主义艺术本质观等都构成了消解，让曾经风光无限的艺术重新坠落到低于社会现实的水平线上。应当说，这种有关艺术至尊光环的消解策略固然有其意义，但艺术及艺术美的审美理想因素仍然不能被如此简单和草率地否定掉。

还可以谈到的第四种艺术定义为艺术即直觉之说。按照意大利美学家克罗齐的观点，"艺术即直觉"。艺术来自人的直觉——一种独立于外部现实的特殊的内心现实。他首先针对几方面误解作了坚决的"否定"：一是艺术是物理的事实，二是艺术是享乐活动，三是艺术是道德活动，四是艺术提供概念、知识等。取而代之，他认定艺术只是直觉。"把艺术看作是直觉、想象、形式的学说，提出了一个进一步的（我没说是'最终的'）问题，这个问题不再是同物理、享乐、伦理和逻辑的对立或区别的问题，而是在意象本身领域之内。"[2] 这种艺术定义认定艺术属于人的由直觉中的审美意象建构起来的内心现

1　[奥地利] 弗洛伊德：《达·芬奇对童年的回忆》，《弗洛伊德文集》第7卷，长春出版社2004年版，第118页。

2　[意大利] 克罗齐：《美学原理　美学纲要》，朱光潜译，人民文学出版社1983年版，第221页。

实，而与任何外部社会现实以及相关的人类理性、逻辑等活动无关。英国哲学家科林伍德在传承这种艺术直觉说的同时，对之作了局部补充及纠正：运用想象力去加工直觉也具有正当性和合理性。他以莎士比亚为例说明，"最坏的戏剧只要用想象修补它们，也就不那么坏了"。[1]他反复强调，艺术想象可以对本来并不明朗的内在情感做出探测，使之"明朗化"。这种艺术定义为一些现代主义作品提供了合理化的阐释理论和方法论，但如此极端排斥艺术的理性及社会根源，又产生了新的片面化。

这里列举的最后一种即第五种艺术定义，为分析美学的艺术无法定义之说。在后期维特根斯坦哲学理论的感召下，一批分析哲学家提出艺术本质无法界定、美只是日常生活中的用法等鲜明主张。莫里斯·魏兹的《美学中理论的作用》(1956)断言：艺术是"开放性概念"，只存在"家族相似"，故不能作精确定义。他断言：任何旨在给艺术下定义的理论其实"都不成功"。艺术理论当然有意义，但这种意义不再表现为确定艺术的本质及其定义，而只是帮助阐明艺术的性质及其他相关因素。"理论的作用并不是要定义什么，而是巧妙地借助定义的形式来确定重要的性质，再次让我们关注绘画中的造型元素。"[2]与其殚精竭虑地定义艺术，不如去追究艺术之所以成功的原因。"所有理论中最中心的也是必须说清楚的，是关于艺术之所以成功的原因的争论——即把情感深度、深奥真理、自然美、准确

1　[英国]罗宾·乔治·科林伍德：《艺术原理》，王至元译，中国社会科学出版社1985年版，第147页。

2　[美国]莫里斯·魏兹：《美学中理论的作用》，载沃特伯格编著《什么是艺术》，重庆大学出版社2011年版，第198页。

性、处理方式的新颖性等作为评价标准的争论。"[1]威廉·肯尼克进而在《传统美学是否基于一个错误?》(1958)中认为,很难发现艺术的共性。"回答'艺术是什么'之所以如此困难,并不在于艺术品的本质中有什么是由神秘或复杂的东西造成的。……困难并不在于艺术品本身,而在于艺术的概念。"[2]他借鉴维特根斯坦的"语言的意义即其在日常生活中的用法"的观点,主张艺术的本质或意义就在于人们对它的使用。人们在日常生活中会以多种不同方式来使用艺术概念,因此不能像定义氦一样精确定义艺术。"虽然一切艺术品的共同点无法找到,在一些差异悬殊的艺术品之间寻求相似点的努力都颇为有效,这种寻求偶尔是美学家作出的定义的产物。"[3]这种不再对艺术作精确界定而只寻找艺术品之间"相似点"的做法,似乎在严正宣告以往建立在形而上学基础上的艺术本质主义传统已然趋于终结。

　　上述几种艺术定义论(不限于此),分别呈现出西方曾经有过的艺术低于社会现实与艺术高于社会现实、艺术拥有卑贱出身与艺术创造内心现实以及艺术无法定义等诸种艺术理论,它们的历史发生及其变迁客观上反映出历史上人们对艺术的认识的差异。合起来看,历史上先后出现的艺术是低于还是高于社会现实、艺术的出身究竟是卑微还是高贵,以及艺术能否定义等问题,到艺术无法定义之说出现,受到柏拉图以来形而上学的本质主义知识型支撑的艺

1　[美国] 莫里斯·魏兹:《美学中理论的作用》,载沃特伯格编著《什么是艺术》,重庆大学出版社2011年版,第199页。
2　[美国] 威廉·肯尼克:《传统美学是否基于一个错误?》,邓鹏译,载李普曼编《当代美学》,光明日报出版社1986年版,第224页。
3　同上书,第239页。

术本质观传统，已然丧失其主流地位而散落为碎片了，自此人们逐渐地再也不会把艺术定义当成一种基本的艺术理论思考方式了。当然，有关艺术定义的传统知识，并没有如同人们想象的那样完全退场，而是依然在各种艺术理论形态中以多种多样的方式，甚至是改头换面的方式变异地存在着，并且至今依旧缠绕着当前的艺术理论。

五、艺术概念的当代分析路径

在当代，也就是经过后期维特根斯坦哲学及其追随者的有力消解后，艺术定义问题早已褪去了形而上学的本质主义的神圣光环所赋予的天然至尊地位，更多地转变成了一种带有语言游戏属性的理论活动。也就是说，在经过了分析美学发起的语言清算之后，那种寻求精确性、终结性或绝对性的艺术定义的做法业已成为历史，取而代之的，是仍然可以从人们习以为常的艺术理论话语中分析出其实际使用的艺术概念。这里不妨列出当前仍在使用的几种艺术概念分析路径：艺术哲学分析路径、当代艺术美学分析路径、艺术社会学分析路径。

首先要讲的一种艺术概念分析路径来自分析美学，属于艺术哲学分析路径。与前面提及的魏兹和肯尼克的艺术无法定义论相反，同样受到后期维特根斯坦哲学思想启发，乔治·迪基（1926—2020）和门罗·比尔兹利（1915—1985）等认为艺术还是可以定义的，只是不再享有过去形而上学时代的神圣光环而已。按照斯蒂芬·戴维斯的分析："定义艺术的当代哲学，从根本上分裂为程式主义阵营和

功能主义阵营，或许也不足为奇。这样一来问题便成为：艺术是根据功能还是根据程式来定义？"[1]根据他有关程式主义定义论和功能主义定义论的区分，艺术理论家倾向于分别从艺术程式和艺术功能去认识和界定艺术。功能主义定义的开拓者乔治·迪基在《定义艺术》(1969)中运用"艺术体制"理论为艺术下了新定义："一件描述意义上的艺术品是(1)一件人工制品；(2)社会或某些社会的亚组织授予其被欣赏的候选品资格。"[2]他随后又在《艺术与审美：一次体制分析》(1971)中更加明确地输入了"社会体制"因素："类别意义上的艺术品是(1)一件人工制品；(2)代表某一社会体制[艺术界(the art world)]而行动的某个人或某些人授予其被欣赏的候选品资格。"[3]这种艺术定义可以为自马赛尔·杜尚的《泉》以来打破艺术品与现成品界限的当代艺术提供理论根据，但忽略了艺术与观众接触时必要的感染力元素，不仅无法完整地解释当代艺术，而且在经典艺术或伟大艺术面前陷于失语的困窘中。与这种程式主义定义论不同，功能主义定义论强调从艺术对观众的美感作用去认识和界定艺术。门罗·比尔兹利坚称"艺术品是带着赋予它满足美感旨趣的能力的意图而制作出来的物件"。[4]如此，艺术便被视为一种美感制作或审美制造。这样做虽然维护了康德以来艺术的美感成分及其作用，但还是把艺术的理想性给淡化或弱化了。

1 [新西兰]斯蒂芬·戴维斯：《艺术诸定义》，韩振华、赵娟译，南京大学出版社2014年版，第76页。

2 [美国]乔治·迪基：《艺术的体制理论》，殷曼楟、郑从容译，载诺埃尔·卡罗尔编著《今日艺术理论》，南京大学出版社2010年版，第115页。

3 同上书，第116页。

4 [美国]门罗·比尔兹利：《艺术即美感制作》，载沃特伯格编著《什么是艺术》，李奉栖、张云、胥全文、吴瑜译，重庆大学出版社2011年版，第240页。

还有一种艺术概念分析路径为基于当代艺术美学的分析路径，它主要依托当代艺术的发展现状而尝试为整个艺术阐释提供富有说服力的理论根据。随着摄影和摄像技术等的普及和日趋发达，以写实为特长的西方艺术陷于创造力匮乏的困境而难以自拔，这就迫使一批批艺术家另辟蹊径来从事创造，从而有塞尚等印象主义绘画及后来的诸多现代主义流派产生。演变到20世纪后期至今，以马赛尔·杜尚所开创的现成品艺术为代表的当代艺术，已经逐渐地成为艺术界的常态现象之一。但至今困扰社会公众和艺术界人士的疑惑在于，应当如何为以当代艺术为常态及代表的今日艺术现象给出新的阐释依据来？美国艺术理论家特里·巴雷特（1945— ）的《为什么那是艺术：当代艺术的美学和批评》（2008年初版），就是一部以当代视觉艺术为主要案例的有关今日艺术现象的及时的艺术理论著作。该书讨论以下问题：什么是艺术？怎样定义艺术？谁来决定什么样的东西才有资格被认可为艺术？什么是艺术批评？谁能成为艺术批评家？什么是美学？而且该书主要讨论新近的视觉艺术作品范例，它们都取自世界主要艺术中心城市的博物馆和画廊，其中所讨论到的艺术理论对所有类别的艺术均有适用性。著者区分出两个类别的艺术定义路径：一种是以艺术为尊的定义，另一种是分类性定义。从以艺术为尊的定义中，还可分离出一种开放性定义。如此，可实际上得到三种艺术定义路径：以艺术为尊的定义、开放性定义、分类性定义。

首先，以艺术为尊的定义可以主要用于解释经典艺术或传统艺术，注重的是艺术品当得起艺术的荣耀或至尊地位，如人们所说的"好的艺术""优秀艺术""伟大艺术""杰出艺术"等。写实主义、表

现主义和形式主义等三套艺术理论可以为这种艺术定义提供理论支撑。"这三套理论均建立在以艺术为尊的定义的基础之上。这些理论各自都力图确定和论证:一件物品若要被称为'艺术',它应该或必须具有什么样的品质。"[1] 也就是说,可运用写实主义、表现主义和形式主义理论去加以阐释的艺术品,都基本符合以艺术为尊的定义。当然,这三种艺术理论之间实际上也是针锋相对的:写实主义强调真实和美,表现主义注重自我表现,形式主义则既不关心真实也不注重表现,而是热衷于形式结构的精美。至于第四套理论,它是与后现代主义艺术相适应的后结构主义理论集合体,它厌倦于给艺术下定义,转而关心艺术在社会中的作为,以及艺术的不确定性现象等。

其次,当以艺术为尊的定义遭遇一些大胆突破艺术美学常规的实验性艺术的挑战时,艺术的开放性定义就应运而生。这就要再次提到马赛尔·杜尚的《泉》所引发的艺术创作突破及莫里斯·魏兹和威廉·肯尼克在艺术理论上持有的"开放性定义"立场。这种开放性定义将以艺术为尊的定义所代表的艺术的视觉可观度问题,转化成完全不同的问题,即本体论、认识论和体制意义上的问题,也就是何为艺术、如何知道某件物品是艺术以及谁来决定何为艺术等问题。这种开放的艺术定义路径为理解不守常规的、叛逆性的当代艺术及其背后起支撑作用的当代社会的艺术体制,铺平了道路。

假如说上述开放性定义路径大体相当于从以艺术为尊的定义到分类性定义之间的一种过渡路径的话,那么,艺术的分类性定义(或

1　[美国] 特里·巴雷特:《为什么那是艺术:当代艺术的美学和批评》(第3版),徐文涛、邓峻译,江苏凤凰美术出版社2018年版,第11页。

称描述性定义）突出呈现的则是艺术品背后的艺术体制、艺术界或艺术理论氛围的作用。这种艺术定义路径以乔治·迪基的艺术体制论和阿瑟·丹托（1924—2013）的艺术氛围论为代表。按照前述乔治·迪基的艺术定义，当人们把一件物品称为艺术品时，并不表明它是好的艺术品，而只表明它是众多被特定共同体当成艺术的物品之一，是区别于其他物品的物品。这样一来，这种定义就不再呈现或暗示该艺术品的审美价值的高低，而是主要显示它的由特定共同体所判定的类别。阿瑟·丹托申辩说："把某种事物视为艺术，需要不受眼光干扰的某种东西——这就是一种艺术理论氛围，一种对艺术史的认识，即一种艺术界。"[1] 他的"艺术界"概念的创立具有一种开创性意义，等于发现了艺术的存在及界定都至少依赖于一个必要的社会体制条件——被社会的艺术理论氛围或艺术体制赋予了某种资格。这时，这个位居艺术品背后的特定共同体即艺术体制的作用就是决定性的了。此时，想知道什么是艺术品，不必去拜读康德或黑格尔等理论家的思辨，而只需要去艺术博物馆观看所展出的物品就够了。至于那些艺术品如何区分审美价值的高低，则似乎就是无须关心的事了。"在实践中，分类性定义有助于将相关探讨往前推进，特别是对于争议性艺术作品的探讨。我们再也无须来来回回地纠缠于'那不是艺术''那是艺术''那就不是艺术'这样的口舌之争，而是能接受艺术界的权威，且让那件作品被称为'艺术'，接着再继续去讨论它是否是一件好的艺术，判断它在何种基础上能被看成是好的

1　Arthur Danto, "The Artworld", in *Aesthetics: Classic Readings from Western Tradition*, ed. Dabney Townsend, Beijing: Thomason Learning and Peking University Press, 2002. p.333.（[美国] 汤森德编《美学经典选读》，英文影印版，北京大学出版社2002年版，第333页）

艺术,或对为何我们认为有些人会把它看成是好艺术做一番探究。"[1]

在这三种艺术定义中,第一种艺术定义即以艺术为尊的定义为理解传统艺术、经典艺术提供理论支持。另外两种艺术定义主要面对的,都是那些突破了传统艺术或经典艺术规范的、具有实验特性的、难以由传统美学或传统艺术理论去确立合法性的艺术,也就是如今被人们习惯性地称作当代艺术的艺术,并且竭力从社会的艺术体制出发去为它们提供合法性支撑。正如一位社会学家评价的那样,"通过将定义问题的焦点从客体内在的品质转移到客体与被称为一个艺术界的实体之间的关系,体制理论为当代艺术家的活动提供了一种崭新的辩护,对针对他们作品的令人苦恼的哲学问题提供了一个答案"。[2]一旦摆脱专注于艺术品内在品质去定义的形而上学传统,而主要着眼于艺术品在社会体制中的角色,艺术家及其赋予艺术品的特殊的神圣性就随即被消解了。"它暗示出,艺术家并没有什么特别的天赋和才能,因此,将他们看作艺术界(或社会)特别的成员,并且依据那种天赋的显露授予他们特别奖励的理论是荒诞不经的。"[3]

与分析哲学家和当代艺术美学家对艺术定义的上述梳理相比,还是社会学家更关注艺术在社会过程中的角色,这就需要看到艺术社会学的艺术概念分析路径的作用。艺术社会学家霍华德·贝克尔从社会语境出发界定艺术:"当我们说'艺术'时,我们经常意指这样的事物:一件有美学价值的作品,尽管这是人为规定的;一件可以被一种条理分明、自圆其说的美学证明为正当的作品;一件适当的人

1 [美国] 特里·巴雷特:《为什么那是艺术:当代艺术的美学和批评》(第3版),徐文涛、邓峻译,江苏凤凰美术出版社2018年版,第16页。

2 [美国] 霍华德·S.贝克尔:《艺术界》,卢文超译,译林出版社2014年版,第148页。

3 出处同上。

承认具有美学价值的作品；一件在适当的场所展示的作品（挂在博物馆中、在音乐会中演奏）。然而，在很多情况下，作品拥有一些但并非全部这些属性。"[1]贝克尔认可艺术所包含的范畴是由其社会身份或角色所决定的，这就等于否定了那种由哲学家或美学家去思辨地构想艺术本质及定义的传统做法。英国学者维多利亚·亚历山大直截了当地认为："用抽象词汇定义'艺术'根本就是不可行的。因为，'艺术是什么'（即便是广义的），是由社会界定的，这意味着它必将受到多种相互冲突的因素的影响。"[2]她主张把定义艺术的正当权利还给"社会"的艺术体制，从而与分析美学的前述工作合拍了。出于对艺术体制的尊重，她主张从艺术在艺术体制中的"特征"去更为宽泛地描绘艺术，也就是通过描述艺术的多重特征来"定义"艺术。她确定的可以定义艺术的共同特征有如下四点：存在着艺术产品；它公开传播；它是一种为了享受而进行的体验；艺术由其物理的和社会的语境界定。按照这种以特征来充当的定义，艺术是一种公开传播的可以满足人的体验和享受的产品。为了缩小和确定艺术学的特定研究范围，她进而主张排除作为隐性文化的艺术，而只集中考察作为显性文化的艺术。被她排除在外的作为隐性文化的艺术有四类：广义的流行文化；体育；大众媒介中的纪实和新闻部分；私人表现形式。她最终把下列作为显性文化的五类艺术归入艺术范畴：美的艺术或高雅艺术；流行艺术（或低俗艺术、大众艺术）；民间艺术；亚文化艺术；网络艺术产品。

1　[美国]霍华德·S.贝克尔：《艺术界》，卢文超译，译林出版社2014年版，第126页。

2　[英国]维多利亚·D.亚历山大：《艺术社会学》，章浩、沈杨译，江苏美术出版社2009年版，第2页。

这种艺术社会学的艺术概念分析路径显然更加务实，更便于研究者专注于那种无争议的有公信度的艺术品，而不必受到那些开放的和无边界的当代艺术或实验艺术的干扰。这样一来，人们既可以摆脱形而上学的思辨定义的诱惑，也不必沿袭分析美学为当代艺术费力提供的合法性辩护，而是可以从艺术在社会中的实际作用出发来平等地对待传统艺术和当代艺术。但是，艺术品毕竟也有审美价值的高低之别、优劣之分，这就是这条路径难以满足的了。

就上面讨论过的三种艺术概念分析路径而言，艺术哲学分析路径开创性地为崛起的当代艺术提供了合法性辩护，当代艺术美学分析路径进一步为传统艺术与当代艺术的区分提供了理论依据，艺术社会学分析路径则体现出所有艺术一律平等的社会景观。它们的相互共存本身就表明，今天假如仅仅采取单一或唯一的学科视角去试图说清艺术理论问题，显然是过于偏狭了。同时，进一步看，这三种艺术概念分析路径的共同点在于表明，今天去继续寻找一种唯一正确的艺术定义已经是不可能且不必要的了；同理，今天去继续谋划唯一正确的艺术理论架构也是不可能且不必要的了。这本身也就等于在宣告，人们从此没必要继续为绝对的艺术定义及绝对的艺术理论架构而费神了，应把更多精力用于具体艺术作品及其相关现象的跨学科或多学科研究上，从而朝着更加开放、包容和务实的艺术理论的构建努力。

六、一种中国式艺术理论架构

尽管艺术理论领域存在多种多样的风貌，不可能去寻找唯一正确的艺术理论，但果断选择并简要阐述一种可在当前艺术研究实

践中予以操作的中国式艺术理论架构,作为当前多样性艺术理论之一种,还是必要的。这一中国式艺术理论架构应当落实几点基本考虑:第一,艺术异通性。在尝试概括艺术共通性或普遍性时,应当坚持艺术异通性的立场,也就是秉持各个艺术门类之间既有差异又能沟通的观念,确认各个艺术门类之间既有异质性,也有共通性。第二,感兴修辞性。这一点尤其根本:传承中国古典艺术理论中的感兴修辞论传统,把艺术现象视为艺术家的感兴修辞的结晶即兴辞,而这种兴辞论与西方人所标举的"灵感""想象""直觉""幻觉""体验"等虽有相通处但毕竟存在差异,可以形成异通性关联。第三,作品层面论。可以借鉴当代文学作品层次论和媒介理论,对艺术品予以层次划分,便于在实际的艺术理论批评化过程及艺术批评过程中加以操作。这里要提出艺术品五层面架构:艺术传媒层、艺术形式层、艺术形象层、艺术品质层和艺术余衍层。这种选择既有利于把握媒介在当前互联网时代艺术发展中的特殊作用,更有利于落实与中国古典美学的兴味蕴藉传统相关的当前艺术中的传承或转化问题。第四,艺术体制论。这一理论的运用,固然是为了解决"当代艺术"所引发的现成品如何直接成为艺术品之类的艺术本体问题,但同样需要正面应对的是当前"文化经济"或"审美经济"形势下出现的艺术身份丰富性和复杂性的问题。换句话说,一方面是非艺术品频频被直接挪移到艺术品之中,另一方面是市场、商业或资本等曾被视为艺术的敌对势力的因素在艺术中的作用力愈益强势,这样的两面夹击对于"美的艺术"及"审美无功利"等现代美学传统无疑构成强烈的冲击。不断与时更新的当代社会艺术体制,恰是处理上述两面夹击情形的合理的理论与方法。第五,艺术"偏网论"。这是指当前整

个艺术界越来越受到网络艺术的影响而呈现艺术传播偏向的情形，也就是说各种艺术在网络艺术的冲击下被迫重新组合和重整旗鼓。这一现象需要加以研究。

出于上述几点基本考虑，一种带有中国式特征的艺术理论导论的架构可以呈现如下脉络。第一编为艺术理论，论述艺术与艺术理论、艺术观念与艺术品。第二编为艺术品，重点讨论中国式艺术品层次构造论中的五层面即艺术传媒、艺术形式、艺术形象、艺术品质、艺术余衍。这里的艺术品质和艺术余衍尤其可以突出鲜明的中国特色：真正优秀的艺术品总是蕴含深厚的感兴意味，从而同时具备品评价值及其余衍兴味。这一点恰是中国式艺术理论赖以构建的一个关键内涵。第三编为艺术创作与艺术体制，依次分析艺术创作、艺术家和艺术体制。这里有着对艺术家的来自中国传统的感兴积累要求：艺术家总是在生活中积累丰富的感兴，即仁兴，然后才有可能进行艺术创作。第四编为艺术门类与艺术变迁，依托兴辞概念去从事艺术门类划分及阐述艺术变迁轨迹。本编将对中西艺术史上的艺术风格、流派和思潮等加以比较分析。第五编为艺术鉴赏与艺术批评，论述艺术鉴赏、艺术观众、艺术批评。在这里起作用的可以是来自冯友兰的"心赏"概念。与哲学是一种出于纯理智的"心观"不同，艺术是一种出于情感的"心赏"或"赏玩"。伸张"心赏"的当代价值，有助于加强艺术的精神品位并遏制艺术中的低俗趣味。当然，在当前的艺术公共领域，这种"心赏"论传统应当凝聚为更有现实艺术问题针对性的"艺术公赏力"概念。

在通向开放、包容和务实的艺术理论架构的路途上，人们大可以

解放思想，依托古今中外艺术史和艺术理论的思想遗产，面向当前由互联网时代、大数据时代、全球化时代等若干不同术语竞相表述的复杂时代中的艺术与文化状况，冷静地分析当前艺术中出现的新现象、遭遇的新问题，从中探寻新的艺术理论架构的建构之路。这种艺术理论建构在当前不一定要急于谋求大理论或宏大话语体系，而完全可以先从小问题、小概念、小思想或小理论做起，待积累到一定的时候，乃至趋于成熟的时节，再进而考虑艺术理论话语体系建构，尽管从现在起眼光可以放得更加开阔和久远。但在此过程中，有一点是可以认真考虑的：适当回顾中国古典艺术理论传统，从中找到可以在今天重新加以阐发和激活的观念、概念或范畴，并将其运用于面向艺术新现象和新问题的理论阐发及与当代世界其他艺术理论的对话之中。因为，当今艺术理论问题诚然可以是全球性或普世性的，但其具体表现方式却更可能带有基于特定民族或地方生活方式的传统品质，从而依托各民族艺术理论传统乃至文化传统去加以独特且具有普遍性意义的阐释和理解。

第二章　绘　画

丁　方

中国人民大学艺术学院教授

一、东西方绘画艺术比较

东西方绘画有一个非常重要的差异。

东方绘画的许多传世名作，尤其是壁画，没有作者的署名落款，而绢本、纸本的文人宫廷画作，则大多有作者署名落款。从这个角度去看，中国人的诗歌、书法、绘画、音乐以及棋艺，俗称"琴棋书画"，因为创作者是文人士大夫，都有名字流传下来；而建筑、壁画、园林艺术等归于"营造法式"，属工匠类，一概没有人名落款，尽管建筑在文化中间显得如此之重要。为什么要提这一点？它与我们下面所要讲的内容和某些判断是有关系的。

西方绘画基本延传了古希腊以来的传统。在古希腊，菲狄亚斯设计建造了帕特农神庙，他的名字镌刻在石头上留了下来；希腊每一座建筑和雕像，都有建筑（雕刻）师的名字流传下来——伟大的建筑师与艺术品是永恒的。这方面在欧洲文艺复兴中得到突

出表现，也是复兴的内容之一。这与他们的宗教信仰和思想意识有关。

在西方，只要是表征真善美的艺术杰作，无论作者是民间工匠还是宫廷画师皆有署名，因为它是献给上帝的礼物，体现创造者的历史存照价值；东方则是以帝王为中心，以等级制为常规，把不为官、不入流的那一部分人排除在外，不能有作者的名字。这是我们展开东西方绘画比较研究首先遇到的一个不可回避的问题。有或没有署名，意义何在？艺术作品有名字，就可以形成更为稳定的流派延传和历史的承续关系，而没有名字状况就差了许多：艺术发展脉络不甚清晰，风格流派很难传承延续，同时对于后世的研究来说也是一个障碍。

敦煌虽然是壁画艺术宝库，但到目前为止我们却不知道那些壁画是谁画的，只知道是工匠所为；壁画艺术碰到好时代就是高峰，然后莫名其妙地衰落。一个非常优秀的工匠家族如果因为战争而没有延传下去，就会一下子滑到谷底，等变乱过去，后人对前人的成就完全摸不着头脑。这也是敦煌壁画从宋以降，尤其到了明清时代技艺荒废、一泻千里的原因。明清时代既新建洞窟，又对前朝原作进行修补，但效果很不好，与其说是修复不如说是破坏，这已成为业内的一个共识。这也能解释为何东方壁画不如西方壁画发展那么稳定：东方壁画没有大师延传的传统，皆为工匠所为。诚然，在纸本水墨画、书法篆刻等方面，东方是有大师延传的，但从整个文明的大格局来看，伟大的艺术都是以建筑为载体而进入历史的，单幅书画具有局限性。

二、东西方绘画的高峰期

东西方绘画的高峰时段

先说中国绘画。在我看来，中国绘画的高峰应该是魏晋南北朝至北宋初年，即4世纪到10世纪，从金石篆刻书法发展出来的中国绘画的线条艺术，达到了一个前所未有的高峰。绘画史与古代画论中常提到的首先是线条："春蚕吐丝"是指顾恺之、陆探微，"曹衣出水"是指曹仲达，"屈铁盘丝"是指尉迟乙僧，"吴带当风"是指吴道子，还有"十八描"的各种比附图示，等等。以上所列举的这些充满审美意味的线条，构成了一个严密而连贯的体系，将中国传统的书画理论，以及谢赫"六法论"中的"骨法用笔"发挥到了极致。

西方绘画是对于东方各个古代文明丰富多彩的营养加以综合汲取的结果，与中国绘画相对独立的发展轨迹形成鲜明反差。西方绘画的高峰是从拜占庭圣事艺术到文艺复兴时期的浅浮雕、壁画、圣像画，其时间段大约是公元6世纪到16世纪左右，局部个体延伸到17、18世纪，沿着西方文艺复兴的一个总体文化框架展开。在这个历史时段内，绘画的材料、质地、技法、线条、色彩、肌理等，呈现出灿烂繁盛的景观，充分显示了西方文明对世界古今各种文明加以融合的独特能力。

绘画高峰期的"丝绸之路"

横跨欧亚大陆的丝绸之路是目前备受关注的"一带一路"倡议的重要组成部分。这条连接欧亚大陆的通道是东西方文化集中交汇

的地带，所以东西方绘画史上的著名画家和画派，基本都是沿着丝绸之路展开，而呈现其荣辱兴衰的景观。

公元前4世纪亚历山大大帝率军驰骋在这片广袤地区的时候，立刻萌发了建立"东西方文化联合体"的伟大梦想。亚历山大受过良好的教育——当时希腊最伟大的学者是他的老师——后来成为一个全才：首先是一位杰出的规划师和建筑师，他在东征的途中曾经规划建设了数十座亚历山大城，现在还留存有十七处遗址。前些年发掘的阿伊哈努姆（即最远的亚历山大城，位于阿富汗昆都士市东北），出土了许多十分精美的艺术品，2017年在北京故宫博物院举办的"浴火重光：来自阿富汗国家博物馆的宝藏"展览就是明证。

我说这些历史轶事是为了说明，亚历山大萌发的建立"东西方文化联合体"的想法与他东征途中目睹的文明现象有关。原先他只了解从马其顿/希腊地区辐射到小亚细亚、尼罗河三角洲、地中海西岸这一带的地中海文明，前往东方途中大开眼界之后他恍然大悟：地中海文明一定要与两河流域、波斯地区、伊朗高原、中亚地区以及印度河流域的东方文明结合起来，才能形成人类文化共同体。

三、线条与造型

顾恺之——"高古游丝"

下面进入对于绘画本体的探讨。第一个方面是"线条与造型"，实际上本质是线条，因为造型的基础是线条。线条即所谓的"线性艺术"，它是所有人类绘画的肇始。东方的线条主要是以中国书法为表征，它注重的是毛笔垂悬之力在画面载体上形成的

审美痕迹，强调中锋用笔，所谓如"锥画沙"之平正，同时也强调如"折钗股"之柔韧、如"屋漏痕"之古拙、如"虫蚀木"之斑驳、如"印印泥"之铿锵；以及一横如"千里阵云"般舒阔，一点如"高山坠石"般有力，一竖如"万岁枯藤"般绵长，一戈——一撇或一捺——如"满弓待发"般沉蓄……由这些成语典故可见，中国古人如何用自然现象来象征东方书法的线条审美要素。

王羲之的《记白云先生书诀》中有奥义悠远的描述："把笔抵锋，肇乎本性。力圆则润，势疾则涩；紧则劲，险则峻；内贵盈，外贵虚；起不孤，伏不寡；回仰非近，背接非远；望之惟逸，发之惟静。敬兹法也，书妙尽矣。"白话文意思为："把笔抵锋，肇乎本性"——书法的握笔用锋起始于造字之理和艺术家的性格、气质与修养；"力圆则润"——用力饱满则墨色酣畅淋漓并显得丰润；"势疾则涩"——运笔速度快，墨象则显凝涩及飞白。《续书谱》这样解释："润以取妍，燥以取险。"徐畴《笔法》中说："轻则须沉，便则须涩"，"不涩则险劲之状，无由而生"；"紧则劲"——用笔紧密有力则显出遒劲力道；"险则峻"——字形结体求险则让人感觉峻拔；《述书赋语例字格》云："不期而然曰险"，"顿挫颖达曰峻"；"起不孤，伏不寡"——提笔处不是单纯的提笔，要做到提中有按，按笔不是一味地"按"，而是按中有提。书法笔画结构，回仰处彼此不接近，背接处相互不远离；书写时飞动但心态沉稳、以静制动，这样整篇作品就能气韵贯通并悟出书法之奥妙。我们对照一下张彦远在《历代名画记》中对顾恺之用笔的评价："顾恺之之迹，紧劲连绵，循环超忽，调格逸易，风趋电疾，意存笔先，画尽意在，所以全神气也。"意思是说顾恺之的线条轨迹紧凑而绵长，要快要慢收放自如，

看起来一气呵成却意在笔先,因此体现出一种完备的神气。王羲之、顾恺之两者用线内蕴一致,殊途同归。

下面进入实例分析。"高古游丝描"是一种渊源古老、非常细劲有力的线描笔法,又称"春蚕吐丝描",其中"高古"是关键词。它体现在两个方面。其一,线型的审美判断。汉典中"高古"的释义为"高雅古朴"。为什么高雅者就古朴呢? 这实际上触及东方美学的核心秘密。中国人的审美经验来自大地,在中华民族漫长的迁徙历程中,古人通过劳其筋骨、挥洒血汗而对所有自然现象有了深刻洞察。如同中医药来源于"神农尝百草",同样,对"高古游丝描"溯源可知,其直接传承来自卫协的精密延绵画风,若再往前追溯,是秦汉时期画像砖/画像石与墓室石刻上的阴刻阳镂线条,再追溯是战国时期帛画的线条,再追溯是先秦时期青铜器上的范型凹凸线条,再追溯是商代金文篆刻的线条,再追溯是甲骨文的镂刻线条,再追溯是上古时代岩画的刻划线条,再追溯是中华先民的摩崖石刻的线条……这种追溯甚至可涵盖一部长达数万年之久的人类迁徙史,不可谓不"高古"也。

其二,诗学的美学价值。唐代诗人司空图《二十四诗品》对"高古"一词有如下散发式解释:"畸人乘真,手把芙蓉。泛彼浩劫,窅然空踪。月出东斗,好风相从。太华夜碧,人闻清钟。虚伫神素,脱然畦封。黄唐在独,落落玄宗。"他所描绘的风月相伴、太华夜钟的诗意境界,恰当概括了"高古"返璞归真的精神实质,这也是中国古代文化"诗书画印"融为一体的表征。

张彦远《历代名画记》中对顾恺之线条的描述,代表了中国古代对于书画品评的最高标准,向来为中国艺术史家所重视并成为一个

标杆。顾恺之最得意的弟子是大画家陆探微,他画出的线条亦是经典的"高古游丝描"。后世的"屈铁盘丝""铁线描""琴弦描"等,均是"高古游丝描""春蚕吐丝描"线条的传承与延续。顾恺之、陆探微的绘画原作已无传世,但我们可从《女史箴图》《洛神赋图》的宋代临本中窥其神韵,在两汉石刻、魏晋隋唐的墓室石刻中,也可看到这种线条的生成渊源与影响流变。

顾恺之是"高古游丝描"的代表人物,他的弟子陆探微承其衣钵;张僧繇在"高古游丝描"的基础上创"疏体"一派,但仍属于游丝描的范畴,如《五星二十八宿神形图》卷,虽然是梁令瓒的摹本,却能够反映出张僧繇的风格。至唐代,周昉、张萱等也因循游丝描法,但线条的内在精神力道轻浮,变化不多,被称为"铁线描""琴弦描"。

曹仲达——"曹衣出水"

从曹仲达的姓氏可看出他也许是一个胡人,古代的人如果姓曹就有可能来自曹国(撒马尔罕地区)。他历经了四个朝代,南朝的梁、东魏、北齐以及北周,也就是说从南到北他都经历过,眼界十分开阔。他吸取了顾恺之、陆探微等人线条的精髓,然后在犍陀罗、笈多、西域的雕塑、雕刻与绘画风格的基础上,创化出一种独特的超然飘逸风格的线条。我们看到他笔下佛像身上的线条便是典型的"曹衣出水":可以感觉和想象一下,菩萨已接受过圣水的洗礼,清除掉世俗的尘埃,浑身散发出超凡脱俗、绝世独立的气息。历史上把这类线条——无论它是在雕像上还是在绘画中——都称为"曹衣出水":曹氏透体薄衣,盖出圣水而立。比如笈多王朝的马图腊佛陀立像,佛像那贴体薄衣袈裟的优美衣褶,是从希腊

雕像的"湿水衣褶"演变而来的。公元前5世纪的希腊雕塑《命运三女神》则以艺术史的常识告诉人们，犍陀罗佛像是希腊人从地中海带到中亚地区的文化遗产。"湿水衣褶"——或称贴体薄衣的衣褶——这种源于希腊雕像的风格在中亚的佛像身上得以发扬光大，在曹仲达那里又得到了更加"在地性"的创化，速度与流畅占先，平面向度转向垂直向度；追求静态中蕴含着动态，肉身中积蓄着超越。这是一种新型的辩证。从这个例子中我们可以看到，中国线条艺术在漫长的历史发展过程中，虽然有其独立性，但同时也受到东方异域文明和多种艺术风格的滋养，尤其是佛教艺术东渐，给中国传统的线条艺术以极大促动。

犍陀罗风格与"屈铁盘丝"

犍陀罗佛像是我们一直在提及的关键词，它盛行于公元1—6世纪的巴克特里亚-索格底亚那地区：这个名字很长，它实际上是由波斯帝国在远东的两个省份构成的。不要小看，这个地区恰恰是马其顿亚历山大东征大军在印度河流域的落脚点，是阿育王传道时向东西南北各方传道的一个转折点，同时也是最早的佛像的诞生地。中国魏晋南北朝时期的佛像，都受到犍陀罗佛像的影响以及风格的浸润。犍陀罗佛像是印度佛教信仰与希腊造型理念的完美结合。进入人们眼帘的佛陀形象，具有阿波罗式的发型和"垂睑额首"的庄重表情，身披湿水衣褶的袈裟，脚穿一双希腊式凉鞋。洋溢在希腊雕像身上的那种高贵的单纯、静穆的伟大，投射到东方圣人释迦牟尼的崇高人格之中，幻化为一尊完美的男子形象。

再进一步探讨，犍陀罗佛像的代表作王子菩萨像，展现出的是敦

实浑厚的青年形象，十分健壮有力。他打结的发型来自中亚，面部具有雅利安人式的高鼻与口型，佛衣袈裟的样式为希腊罗马服饰的变体，一整块布从右肩搭到左肩，以左肩为起点，放射状伸向各处。细心的观者可以发现，王子菩萨的服饰线条具有西方用线的特点，这种线并不是中国那种书法式的独立线条，而是或窄或宽、紧随着身体起伏的一种雕刻式线性，显得粗壮浑厚；从中可明显看出，西方的线条与雕刻有着不解的关系。

讲到这里，我们自然要过渡到于阗画派的线条风格——"屈铁盘丝"。以尉迟跋质那、尉迟乙僧父子为代表的于阗画派大名鼎鼎，但其真迹今天已失传，再也看不到，因为它毁于"安史之乱"时期的战火。是不是绝对无迹可寻？非也。如今人们不仅可以通过宋代临本，而且可以通过最新的考古发掘来寻觅蛛丝马迹。新疆和田地区策勒县达玛沟考古发掘出的壁画残片，经考证大约是东汉时期的，比于阗画派的鼎盛时期——长安的大型建筑壁画——要早约六百年。通过达玛沟壁画残片我们可以看到于阗画派最显著的特征，那就是紧劲有如屈铁盘丝的线条。可以想象一下，把铁丝硬性盘屈过来，一松手便"嘭"地崩开爆发，所谓"屈铁盘丝"就是指这种内在的爆发力。当然，我们看到的壁画残片是"屈铁盘丝"的一种早期形态，尽管如此，我们还是可以看到鼎盛时期的形廓。

《降魔变》相传是尉迟乙僧在长安城的家族祠堂中创作的一幅巨型壁画，也是他的代表作，世人看到都叹为观止，可惜毁于战火。如今我们只能看到临本，从中我们能够感受到，于阗画派独创的"屈铁盘丝"紧劲线条以及"凹凸画法"的特征这两个方面，是于阗画派对中国绘画史的两大贡献。古代画论中提到过"渲染勾勒，人

物身若出壁、线条强劲有力",意思是说人物造型的线条勾勒后加以渲染,使得人物非常立体,像走出墙壁一样。彩墨渲染的过程融合了中亚西域各种绘画晕染技法,鉴赏评论家形容它为"堆起绢素而不隐指",意思是说人物的服饰就像素绢与白绢堆起来那样,让人疑惑它们是不是真的;你若拿手指无意间触碰又会发现是平的,并未把你的手指遮住!按照常识,手放进堆起来的素绢里面,不是要被遮住吗?这说明画家描绘出的人物服饰远看非常真实,让人以为就是立体的。所以古人用这样的形容词来表达"凹凸画法"超凡的视觉魅力。

吴道子的"吴带当风"

无论是"春蚕吐丝""曹衣出水"还是"屈铁盘丝",都是中锋用笔(其中"曹衣出水"略带钉头鼠尾的意味),锋毫垂直中正,如锥画沙;相比较而言,"吴带当风"的线条则包含侧锋用笔,人物形态与服饰在笔势的扭转中飘逸而洒脱,因此"吴带当风"又称为"兰叶描"或"钉头鼠尾描"。这些称谓都是非常形象的:如一缕修长的兰叶,或者像铁钉的头、老鼠的尾巴,强调侧锋用力之后的挺峻而飘逸的感觉。那么这种飘逸飞扬的气势从哪儿来呢?从中华传统的"剑器舞"而来。

相传吴道子同时代有一位著名将军名叫裴旻,他的母亲去世了,于是邀请吴道子在祠堂画一幅壁画,来纪念母亲。吴道子答应了,但缺乏灵感,于是请裴将军现场舞剑以提振作画兴致。裴将军得到消息立刻从营地策马赶来,此时众人已在祠堂天井围成一个大圆圈。裴将军喘息刚定就在天井里摆开架势,舞起了剑,剑舞的曲牌名

叫"裴将军满堂势",是他的看家本领。那一通银蛇飞舞、眼花缭乱,最后在众人屏息的瞬间收势了;据说他把剑往空中一抛数十丈高,然后手拿剑鞘眼睛不看而接,剑竟然直插剑鞘!全场足足十几个人,除了呼吸鸦雀无声,然后赞叹声四起,这时吴道子立马爬上画架,提笔就画,把裴将军舞剑的气势与神韵全部吸于胸中。几天几夜之后,一副完满的壁画出来了,其线条妙不可言,皆为神来之笔,所以世称"吴带当风"。其中的"风"可不是一般的风,它是中华剑器传统的气势与神韵,荆浩《笔法记》中提出的"气韵生动",指的就是这种气势与神韵。从"线型"的视角来看,吴道子的线条笔力遒劲,线条前肥后锐,出锋势不可当,似乎可削铁如泥。剑器舞在唐代有官家和民间两大流派,裴旻将军是官家的代表,而野逸民间派的代表人物是公孙大娘,其拿手好戏是"西河剑器"、"浑脱剑器"以及"邻里曲"。她那龙飞蛇舞的剑器舞姿对于书法家有巨大影响,据记载,草书巨匠张旭、怀素都通过观看公孙大娘剑器舞而得到感悟,书法技艺由此精进,此方面有杜甫七言古诗《观公孙大娘弟子舞剑器行》为证。

东西方人物造型在线条方面的比较

东西方绘画的人物造型在体态重心上的差异,体现了各自线条立意之不同。在此我们用顾恺之与波提切利的两幅绘画杰作进行比较。波提切利的画我们可以明显看出是来源于希腊雕刻,一种对于理想形体塑造的强烈愿望,其线性服务于雕刻,紧密地顺着雕刻的消失线行走,敷色笔致小心翼翼地沿着雕刻体的消失线向内晕涂。这是一种难度极大的高级技法。从《维纳斯的诞生》中我们看到,扇贝上伫立着一尊希腊风格的大理石雕刻。顾恺之《洛神赋图》

中洛水之神宓妃形象的线条，有三个来源：青铜器上铸造范型的线条轨迹、汉代石雕上的阴线刻画轨迹，以及帛画上的线条。这种线条展现了一种具有春蚕吐丝韵律感的延绵柔韧之美。当两幅画的两种线条放在一起时，大家可仔细体味其中的特点和差异：西方线条基本是从雕刻演绎而来，密集而繁复，线条笔道注重体量的转折与衔接，为的是什么？为的是强调雕像的实体性。我们从波提切利这幅色粉纸上的女神素描可感受到，她的形体与裙袍、提亮的高光部分和线条的关系，无一不体现我刚才所说的这些特征。东方的线条则来源于书法，一笔一画（部首偏旁）拆开后仍有独立的审美价值，大家可以好好体会这种通过线条比较而呈现出的成熟文明之间的差异。

四、团块造型

线条说过了就要说团块了，"线条画法"与"团块画法"自古以来就是绘画的两大流派，也是图像学与艺术风格学研究的对象。从人的一般视觉感受来讲，线描画派偏向于表达诗意，如吐丝的春蚕，情意绵长；团块画派擅长体现力量之美，展示物质的实实在在的分量与存在感。西方绘画的团块来源于建筑和雕刻艺术的辉煌发达，东方绘画的线条渊源于文字和书法艺术的悠久历史；前者是在光的流溢美学引领下实现对神圣原型的摹仿，而后者则是在"物与神游"的境界中诗意倘徉至人生终点。

讨论西方绘画必须要谈到新柏拉图主义美学，它强调神圣之光照亮物质世界，被光照耀的物质获得了灵性，开启了向上提升之

路。在这个过程中，低贱的事物在被照亮之后而获得更高价值的位格，因此这种光的下降与上升是一种垂直向度的精神运动过程。但团块并非只是西方独有，东方绘画中也有，只是它的美学特征没有线条那么鲜明，可以说被线条的光芒所掩盖。东方以繁复的线条与皴法来表现山峦沟壑的阴阳向背——东方式的团块，在厚重山体与苍茫植被之中，寄寓着东方灵魂对宇宙万物的沉思与对生命的观照——所谓"澄怀观道"；与之对照，西方绘画的团块建立在神圣之光垂直穿透的基础上，强调世俗生灵朝向纯净天国的超升——所谓"神圣拯救"。

我们用具体画面来说明。乔凡尼·贝利尼的《圣母子》是非常著名的作品。圣母子的造型如金字塔般稳定，它的团块是以文艺复兴时期独特的晕涂技法来表现的，色块之间的相互衔接紧密厚实，中间不留任何空隙，如一尊完美的大理石雕像。中国五代—北宋时期"北派山水"代表画家李成的一幅杰作，叫《晴峦萧寺图》，表现的是万里无云的大晴天下的山峦，是"当头一座山"的满视野构图，充分体现了东方人崇尚敬仰自然的宇宙观。细看去，山的体积以干湿不等的墨色在素绢上反复皴擦而成，黑白、虚实过渡形成苍苍莽莽的视觉效果，获得了一种与西方不同的团块效果。西方团块显得紧密、厚实，而东方团块则是有虚有实，其中皴擦技法是关键：所谓皴擦就是笔的锋毫悬起来与宣纸发生或轻或重、虚实交错的接触，留在画面上的轨迹布满"网眼"，其间充溢着灵活松动的韵味，而不是那种完全摁下去的死板的涂抹。这种技法是东方书法和绘画的精髓，充分体现了东方水墨的用笔之妙。

我们在乔托的绘画中可看到西方团块艺术最为经典的表现。乔

托绘制于帕多瓦的斯克罗威尼礼拜堂的大型壁画,即《耶稣诞生》《哀悼耶稣》画面中那些身着长袍的人物,形象凝重而坚实,尤其是人物的背部的体量,仿佛蕴含着巨大的能量:这是信仰者具备的精神力量,足以克服死亡。乔托的绘画风格汲取了拜占庭圣像画的坚实、罗马式浮雕的厚重、诺曼式雕刻的朴拙,融合为一种如磐石般无可撼动的视觉效果;他是把人当作山来画的。我们再来看荆浩,中国五代时期的山水画家,也把山当作人来画。他以层层叠叠的皴法塑造出远古的崇山峻岭,就像披着长袍在深山里修行的隐者一样;你把眼睛眯缝起来看,还真有这样的感觉,实际上这就是大画家在描绘"不可见之物"时的内在心像。一个是把人当作山来画,一个是把山当作人来画,两者颇有异曲同工之妙,妙就妙在他们都把山与人进行内在的关联思考,把握住了人格精神与永恒价值的转换衔接。这也给比较的学术基础以旁证:一定是东西方绘画高峰时期的艺术才可以比较,如果是低潮或委顿时期就无法构成比较。

让我们看另外两幅作品相比较的妙处。意大利文艺复兴大画家波提切利在著名作品《春》中描绘了三女神,画家以高超的坦培拉技法,表现了三位女神的婀娜形体与踮起的玉足,而轻柔覆裹于酮体的透薄衣裙,强化了她们天使般的轻盈特征。虽然她们的形象是按照雕像来刻画的,但是你会觉得她们轻盈得似乎没有重量。在尉迟乙僧的东方传统壁画《降魔变》中,画面中的三魔女,体态扭转、神情顾盼,十分生动;再细看去,其线条如此强劲锐利,穿梭于斑驳错综的色块之中,形成了东方表现性壁画的不同寻常的视觉冲击力。波提切利的三女神很有立体感,又是如此轻盈,就像身体没有重量一样,这也是天使的特征;尉迟乙僧的《降魔变》的人

物具有鲜明的平面装饰性特征，但因其遒劲的线条笔法而具有强大的视觉冲击力，这也是敦煌早期北魏的表现性壁画，如第254窟的特征。

五、晕涂与皴擦

在这一小节我们讨论一下绘画更深层次的问题——"晕涂法"与"皴擦法"。上一节已经作了些铺垫。晕涂法与皴擦法都是表现团块的，分别是东西方绘画的重要代表性技法，其差异在于，西方的晕涂技法渊源富集，几经重大历史变迁且多次与不同文明交融，因而复杂浑厚。东方（中国）的皴擦法十分古老，源远流长，但发展过程在一个相对封闭的文化环境中完成，笔墨是它的最大特点，所以发展出苍茫散淡间或灵动飘逸的审美情怀。

在下面提到的两幅画中我们都能看到一个特征，白色在深色底上敷涂的技巧，也就是说在深色底子上用白色提亮，这是东西方画家常用的技法。西方画家的白色提亮方法实际上属于一种晕涂技法，目的是要让光充分流溢在人物外表及灵魂之上；东方画家使用白色，是为了突出人物体态的优美和肤色的温润——如美玉一般的幽雅高贵。

波提切利的《维纳斯的诞生》在木板上运用坦培拉的晕涂技法来描绘美之神维纳斯。"tempera"是一个源于拉丁语的意大利词，"坦培拉"是其音译。由于它是用蛋黄或蛋清调和矿物颜料绘成的画，所以也称为"蛋彩画"。坦培拉是一种古老的绘画技法，渊源可追溯到史前的洞窟岩画。坦培拉多画在表面敷有石膏的画板上，兴盛于

14—16世纪欧洲文艺复兴时代，获得了耀眼的辉煌成就，到16世纪后逐渐被油画取代。

坦培拉（蛋彩）运用在壁画上称为湿壁画，有不易剥落、不易龟裂、色彩鲜明而保持长久的特点。蛋彩的调配和绘制程序复杂，配方很多。不同的配方、使用方法和表现效果亦各有特色。蛋彩多为透明颜料，制作时须由浅及深，先明后暗。石膏底子吸水性强，通常以小笔点染。文艺复兴大画家波提切利从他的老师菲利普·利皮那里学到了熟练运用坦培拉的高超技巧，以极为细腻的晕涂法塑造出花神如大理石般纯净的面容。这种技巧与大理石的磨光技术一样，通过内摹仿而表现出一种非凡的视觉效果。

与之形成对比的是周昉的《簪花仕女图》，一幅非常有名的唐代宫廷仕女画。周昉采用的是在绢本上以彩、墨层层渲染的技法，表达宫廷贵妇隆重的发髻与细嫩的肌肤之间的对比，这是东方民族的人种特征：黑发如云，肤如凝脂，一如白居易在《长恨歌》中的诗句"春寒赐浴华清池，温泉水滑洗凝脂"所写。这是中国古代画家用绢本彩墨、皴擦晕染的方法苦心追求某种审美境界的经典案例。

六、圣像画技法

东西方圣像画技法比较

"圣像"顾名思义意为"神圣的肖像"，并非人间所有，而是天国形象，代表人类灵魂朝向超越世俗的一面。佛像是东方圣像的起源，拜占庭圣像则是西方圣像的源头。西方圣像历经中世纪至文艺复兴近千年的发展达到高峰，相比之下东方圣像在8世纪已呈衰落

之像，9世纪以降只有一些回光返照的个别案例（如两宋时期的绢帛观音菩萨像）。圣像画有一个非常重要的特征：强调光。这种光不是日常世俗的光，而是来自彼岸、天国的光；在图形方面，圣人背后总有光轮；在材质方面，突出使用金色。此处的金色已不是早期萨满教图腾参拜的金器或君王的王冠权杖，而是以金色来象征彼岸世界（佛教），用金光来谕示天国降临（基督教）。我们看到的表面非常平滑的炫光的东西，大多是世俗之物，如现代工业品、联想电脑、苹果手机等，那都是制造品，顶多显示了工艺设计之美。

无论是佛像还是圣像画，都展示了东西方精神文化对于金色的超验性和神学、美学意义的理解。金色严格来说不是一种颜色，它超越了我们所说的"赤橙黄绿青蓝紫"，既不是一个色系也不是一种色相。金色运用在画中，是为了表现一种超越的神圣经验。圣像画以其超验的色彩调性与斑驳的磨褪痕迹，来谕示现世生命与永恒存在之间的距离，这是圣像画家们运用这些材料肌理的深层原因。画面的磨砺感作为东西方绘画高峰时期的独特精神痕迹，是通过高难度技法精心制作出来的，寓意着尘世生命到达天国的难度；当时间的打磨转化为空间的距离，圣像或者佛像的内在之光便普照世间万物。这种美学的价值转换是在一瞬间完成的，当时的信仰者、礼拜者或创作者对此都非常清楚，能一眼穿透而不用文字表达；但是在现时代倒是要花费大量口舌还不一定能说清楚，因为在审美异化的现时代，"遗忘"已成为人类通病。

下面我们来比较一下东方的飞天与西方的天使。她们通常为女性形象，是介于天国和尘世之间的引路人。飞天与天使同出一源，因为西方天使也是来自东方佛教艺术中的飞天。西方天使都有一对

翅膀，身体无重量，因此可以自由飞翔；她既是天国信息的传达者也是尘世灵魂的接引者，其最重要的使命是引导尘世灵魂上升至天国。东方飞天周身环绕飘带并手持乐器，将佛国极乐世界的澄明之境，通过曼妙舞姿与袅袅乐音，传达给苦难现世。她要引导人心向往彼岸，如神山冈仁波齐的高远洁净世界。要想达到这样的效果，无论是垂直向度的天国还是距离遥远的彼岸，个体精神一定要超越有限的世俗而到达，这是东西方精神文化的共同特征。在具体表现手法方面，飞天与天使皆是自由飞翔的使者兼引导者，因此都会运用诗意浪漫的线条来表现形体，这一点东西方相通；但另一方面，由于存在着水平向度和垂直向度的差异，光的性质截然不同，绘制技法也有各自的特点，请大家仔细体会。

让我们再回到圣像。无论是印度/西域的菩萨或是拜占庭的圣人，都属于行向天国或立于彼岸的生命体，艺术家必须用超越现实的色彩和材质来表现，因此宝石类矿物质颜料与马赛克镶嵌这种更耐久的物质就成为必然的选择。在印度阿旃陀石窟的壁画中，青金石、朱砂、雄黄使那些画面历经近两千年的风雨剥蚀而色彩仍然绚烂。在意大利拉韦纳教堂的马赛克镶嵌画中，马赛克不是在地上随意捡拾就得到的东西，而是经过艰苦的采掘、严格的选料及漫长的高温焙烧，历经化学变化方才形成的一种物质。如前所述，如果想进行精神性绘画的超越表现，一定要用具有超越的精神性的物质，一般的土质、石头是不行的。我们在马赛克镶嵌壁画中感受到一种高贵的堂皇之气；在克孜尔石窟壁画的那些菩萨像的青金石、绿松石的瑰丽色彩中，感受到的是华美与庄严。后者使我们看到一条文脉：印度的阿旃陀石窟、犍陀罗佛教艺术与西域的于阗、龟兹古代壁

画相互有机融合,转化成克孜尔石窟壁画独特的西域特征。

文艺复兴圣像坦培拉混合技法

文艺复兴圣像坦培拉混合技法,是集东西方圣像画之所长而发展出来的一个经典艺术现象;如果说东西方绘画艺术构建了一座大厦的话,文艺复兴圣像坦培拉混合技法就是大厦的金顶,永远熠熠发光。

坦培拉混合技法的历史,起源于14世纪尼德兰画家凡·艾克兄弟的油性坦培拉画法,其渊源可追溯至公元5世纪至14世纪的拜占庭木板圣像画,往前可追溯至公元前1世纪至公元3世纪的埃及法尤姆亡灵绘画,再往前还可追溯至公元前4世纪的希腊蜡画。坦培拉混合技法很难把握,充分体现了柏拉图的一句名言:"美是难的。"

我们从"艺术技术史"的视角,来对意大利文艺复兴时期翁布里亚画派代表人物皮耶罗·弗朗切斯卡的技法分析一番。

(1)底板。皮耶罗喜欢采用杨木板,这与他安静细腻的天性有关。这种木板带有垂直纹理,与弯曲钝厚、韧性十足的橡木板有巨大差异。选择这种底板是因为皮耶罗迷恋湿壁画那种清新恬淡的效果,而区别于拜占庭橡木板圣像画那种錾金嵌印、反复涂抹的厚重效果;

(2)在杨木板上面做出厚厚的石膏底,并用黑色细线大致定出物象的主要轮廓。这时不用添加任何阴影与明暗;

(3)然后用"印花粉印"的方法将更为复杂的细节转移到石膏底的杨木板上,这是一项古老的技术,已有近千年的历史。皮耶罗善于画带有极为复杂细节的草图,可惜的是它们都佚失了;

(4)以《耶稣受洗》一画为例,支撑体是带竖条纹理的杨木板,

上敷有细腻而坚硬的石膏,并覆有一层动物胶;

(5)然后在这个底面上涂上一层土绿色。色彩的选择是富于深意的,左侧穿长袍的天使用的是铜绿色,另一位天使则身着红布长袍,沿皱褶可看见以"印花粉印"技术进行形象转移的黑色小点;

(6)用细致精密的阴影结合混合技法来绘制织物的皱褶,使颜料保持最纯粹的饱和状态。重点是天使翅膀上闪烁着金色的装饰和施洗者约翰的头部。天空则是用传统的绿土颜料作为底色。风景的细节刻画在相互覆盖后的涂层之上,显出一种单纯而又厚实的效果;

(7)最后画上肤色。采用的是"显露底色"的技法:半透明的暖色层与适当显出底层的冷绿倾向,惟妙惟肖地表现出皮肤与血管的冷暖关系。

小 结

我们为什么要进行东西方绘画比较研究?当然也可以对东方绘画史进行一番单纯的线性描述,或将西方绘画史照本宣科阐释一遍,但为什么要选择东西方比较这样的一个视角呢?因为人类绘画艺术实在过于纷繁复杂,用几页文字的篇幅让读者得到一个明确的概念几乎是不可能的。但我们若特意选取东西方绘画艺术高峰时期的成果结晶,并予以学术观照,则使得塑造一个相对完整的概念成为可能。

第三章 雕 塑

孙振华
中国美术学院雕塑系教授

一、雕塑在空间形体上的特点

面对一件雕塑作品，我们首先感受到的是它的空间形体，也就是说雕塑首先是一件占据着一定空间的物质形体，我们对雕塑之美的感知也从雕塑的空间形体之美开始。

建筑、雕塑、绘画都属于造型艺术，但是它们各自的特殊之处在哪里呢？首先，与绘画相比，雕塑是占据着三维空间实体的艺术品，而绘画是在二维平面上展开的，这是它们最大的区别。有人可能会说，绘画是上颜色的，雕塑是不上颜色的。其实，上不上颜色并不是雕塑和绘画的区别。在中国古代，雕塑一直都有着色传统；在西方历史上，雕塑在早期很长一段时间中也是着色的。只是在成为一门独立学科以后，慢慢地雕塑才开始不着色了。到了现代雕塑出现以后，许多雕塑又重新恢复了着色。

我们再来比较一下雕塑和建筑。雕塑和建筑都是三维的，都占

据着一定空间,都具有物质实体这样的特点,那么两者的区别在什么地方呢? 我们以古希腊的雕塑作品《拉奥孔》和建筑作品雅典卫城为例。

《拉奥孔》讲了一个故事:主人公是特洛伊的一个祭司,他识破了希腊人的木马计,警告特洛伊人不要让木马进城。这个时候,希腊人的保护神雅典娜为了惩罚拉奥孔,就派了蛇把他和他两个儿子缠死了。雕塑所表现的是这个故事的结局。再来看雅典卫城这座建筑,它本身是不讲故事的,更强调的是实用功能。所以我们把建筑和雕塑进行比较就发现,建筑首先要考虑功能性,要满足实用要求;它也表达思想,但是建筑思想的表达是间接的,而雕塑表达的思想内容更直接、更具体、更明确。雕塑处在建筑与绘画之间,比建筑的内容要具体、要明确,我们刚才已经说了;另外,它与绘画相比,又不可能像绘画那样可以表现如此众多的人物,表现那么庞大的场景,表现那么复杂的空间关系。

我们现在再把古希腊的雕塑《海神波塞冬》和文艺复兴时期的油画《雅典学院》,另外把古建筑巴黎圣母院这三者来进行比较。雕塑《海神波塞冬》题材非常单纯,而《雅典学院》这幅油画表现了很多的人物,表现了很复杂的空间关系。同时我们看建筑巴黎圣母院,它表现的内容相对来讲就没有那么具体,是用一种抽象的形式来表达一个时代的精神。通过这三件作品的比较,看这三件同属于造型艺术门类的艺术作品,我们就可以找到它们之间大致的区别,把握它们的特点。德国有一位非常著名的艺术史家叫温克尔曼,他曾经说古希腊雕塑是"高贵的单纯、静穆的伟大"。他这句话讲了雕塑的两个特点:第一个特点是,雕塑在内容上是相对单纯的;第二个特点

是，雕塑用静止的形态来表现运动。

二、圆雕和浮雕

我们上面说了，雕塑是用形体来说话、来表现思想的，那么雕塑的形体是怎样呈现的呢？按照传统的说法，我们一般把雕塑分成两个大的种类：一个是圆雕，一个是浮雕。

我们先看看圆雕，它是雕塑艺术中最主要的部分。首先圆雕有一个很重要的特点就是面面观，面面观是什么意思呢？它是说我们人看圆雕的时候，可以从360度的不同角度环绕着雕塑来进行观看。实际上这对圆雕来讲提出了很高的要求，也就是说它的每一个角度都要照顾到。它不像绘画，把一个主要的角度在平面上呈现就可以了。从理论上讲，圆雕有无数个面，所以一定要把每一面都照顾好，让它的每一面都尽量好看、让它协调。有些不太好的圆雕不是这样的，比如说，它某一个角度看还可以，可是换一个角度看就不行了。我们掌握了这个特点，实际上是要提醒自己，在欣赏圆雕作品的时候，不光是要从一个角度来看，还要学会从不同的角度，从侧面、从背面来看，这样才算真正能够比较好地欣赏圆雕作品。当然，雕塑家也认为，尽管圆雕是面面观的，但它还是有一个主要的观赏面。所以，它既强调面面观，每个角度都要照顾到，同时还要突出它的一个主要的观赏面。

圆雕的第二个特点是强调体积感，就是说雕塑要立体、要有深度，要表现出雕塑形体在空间上的纵深关系。简单地说，就是要求你不能把它做平了，做成平板就不是一件好圆雕。

圆雕还有第三个特点，即强调重量感。就是说，在观看的时候人在视觉上要感到这个雕塑的分量、要有重量。怎么样才能实现圆雕作品的重量感呢？那你必须做到很严谨，你的造型必须很凝练，否则可能就会造成一个问题，就是雕塑很飘。一件很飘的作品，除非是刻意要表现这种效果，否则会让人感觉没有重量，不是一件好的圆雕。

圆雕还有第四个特点：强调空间影像的效果。什么是空间影像呢？它实际上是讲形体跟空间之间的关系。我们知道，雕塑是面面观的，所以它的形体是否简洁、轮廓线是否突出、是否和周边的虚空间形成很好的影像关系，就显得很重要。比如，要检验它的影像关系，很重要的一点就是放在户外，我们远远看上去轮廓线很清楚，那种剪影似的效果很突出，那么它就是一件很好的作品，会给人留下深刻的印象。反过来说，如果一件作品不成功，远远看上去总是黑乎乎的一团，这样的作品我们就认为它影像关系不是很清晰。

再来看浮雕。我们一般把它分为高浮雕、中浮雕、低浮雕，从高浮雕到低浮雕实际上呈现出一种从圆雕向绘画在空间维度上的过渡。巴黎凯旋门上的《马赛曲》是一件高浮雕，它的突出部分几乎接近于圆雕了。古希腊的雕塑《阿芙罗狄忒的诞生》是中浮雕。中国雕塑大师刘开渠先生的《农工之家》这件作品，则是把高浮雕、中浮雕、低浮雕综合起来运用的一个很好的范例。

我们上面讲了圆雕、讲了浮雕，对于它们的划分和理解基本上都是按照西方的知识体系来讲的。实际上中国古人对雕塑的空间形体也有特殊贡献，过去这一点被忽略了。中国古人有哪些贡献呢？分别是"薄肉塑""悬塑""透雕""塑山水壁"。

甘肃麦积山石窟的飞天是"薄肉塑"。薄肉塑是一种特别浅的浮雕，如果没有侧光，它和壁画混在一起甚至很难分辨出来。薄肉塑为什么要这样做呢？实际上它是在画一幅壁画，为了把其中的飞天形象在壁画中突显出来，就用泥塑的方式让它微微有一些高差，然后借助石窟侧面洞口射进来的光线，让飞天显出高差。薄肉塑其实也体现了中国古代的一个特点，"塑绘不分"或者"塑绘一体"，就是对泥塑和绘画这两个门类的区别，不刻意加以强调。

山西长治的观音堂是"悬塑"。悬塑是什么呢？是中国特有的一种方式，上厚下薄，作为一种彩色泥塑悬插在固定的墙上和预制的木架之中。悬塑上面有人物、山水等，会起到很强烈的装饰和烘托气氛的效果。

"透雕"其实就是把底板镂空了的浮雕，是通透的。在中国的建筑和家具上，透雕是用得比较多的。

"塑山水壁"在古代还有一个说法叫"影壁"。这个方式由来已久，相传在唐代就出现了，应该说是一个典型的中国式的雕塑空间形体的方式。它通常是着色的，附着在墙壁上，也附着在崖壁上，作为一个主像的背景，可以塑造人物、塑造动物、塑造山水。这是一种塑造空间形体的方式，历史悠久，从古代一直传承到现在。

三、雕塑的空间形体美赏析

通过上面的介绍，我们知道了雕塑的空间形体主要是靠圆雕、浮雕呈现出来的。那么在不同时期、不同民族的雕塑中间，雕塑有哪些基本的代表作品？特别是，它们在空间形体上具有哪些特点值

得我们来欣赏、来留意？下面我就跟大家介绍一些重点的、有代表性的作品。

古埃及雕塑

古埃及雕塑有些什么重要的特点？有两件作品可以作为例子，一件是《法老与王后》，一件是《村长》。这两件作品都是着色的，而且它们有一个共同的特点，艺术史家将之归纳为"正面律"。正面律是什么意思呢？就是说人物的动作相对来说比较呆板、拘谨，都是正面端坐或者站立，头部永远向前。

《村长》是一件木雕，它还体现了古埃及雕塑的另外一个特点，叫"对额动作"，即人物只有前后之间的动作，比如往前跨一步，但是他的腰和胸以及头部从来都是不转动的。正面律和对额动作成了古埃及雕塑在空间形体上很重要的特点。

为什么会形成这个特点呢？它和古埃及的文化是有密切关系的，古埃及的雕塑主要是为丧葬服务的。古埃及文化有一个特别重要的特点，即对现实的事物并不特别关注。他们关注的是什么呢？关注的是永恒和不朽，关注的是永远生活下去，让生命能够永远存在。为了保存自己的躯体，他们热衷于做木乃伊，热衷于建金字塔。金字塔就是坟墓，他们认为人的尘世只是暂时居留的所在，他们最向往的是永恒，他们心目中的永恒之处就是冥间——这才是他们的未来，或者说才是他们所认为的永久的归宿。正是因为这样，我们看到这两件雕塑作品都是这样的，头向着前方，似乎向着一个特别遥远的所希望的世界，而对身边的现实的世界并不关注。这是古埃及雕塑在空间形体上的一个很重要的特点。

古希腊雕塑

受古埃及的影响,早期的时候其实古希腊有些雕塑也是比较呆板的,也是没有什么运动的。在最早的时期,即古风时期,古希腊雕塑就是这样。但后来,它就发生了变化,突破了古埃及那种比较呆板的模式,开始形成自己的特点。

古希腊雕塑的特点有理论家也作了概括,叫作"用对立的姿势保持身体的平衡"。这是什么意思呢?《掷铁饼者》是古希腊一个叫米隆的雕塑家的作品,非常重要,可惜他的原作看不到了。为什么叫"用对立的姿势保持身体的平衡"?我们说雕塑是以静态来表现运动的,它在表现运动,说明到这时候它已经不再像古埃及那样不动了。人在运动,在动的过程中间又要能保持平衡,保持一种相对的静止,毕竟雕塑是一门静止的艺术,所以这个时候就要强调对立的姿势。这件雕塑的左手和右手,人物的头部和左腿,铁饼和右脚,两只手的展开,都形成了这样一个对立的姿势。但是他的身体又保持了平衡感,所以这个相对静止的时刻就掌握得比较好。

另外,过去对古希腊雕塑的评价还有一句话叫"最富于孕育性的顷刻",是一位名叫莱辛的美学家评价《拉奥孔》的时候说的,对于很多古希腊雕塑或者说对于其他许多古代的著名雕塑都是适用的。这个"孕育性"是什么意思呢?它是说雕塑的确是静止的,是一个"顷刻",但是它又要表现运动,这个时候找一个什么样的静止顷刻就非常重要。这个时刻要能让人产生关于运动的联想,要把这个运动的前因后果表现出来,让我们看到这一刻时能想到它的前一刻是什么样的,然后再推想它的后一刻会是什么样的。这样的顷刻就是孕育性的。所以我们说,一件雕塑好不好就在于它能不能找到一个最

合适的顷刻。《掷铁饼者》为什么是古希腊雕塑的名作？就因为它对运动和静止的关系把握得非常好，让人对运动过程充满了想象；还有对顷刻把握得很到位，这些都是它的亮点。

中国古代雕塑

前文谈到的都是西方雕塑史上的一些著名雕塑，下面我们特别要强调一下中国古代雕塑的形体之美。如果说西方雕塑更多强调的是躯体以及躯体的运动，中国雕塑最突出的一点是什么呢？就是面部以及面部的表情、神态。这是我们中国雕塑和西方雕塑在形体空间上一个很大的区别。中国古代雕塑很重要的成就体现在石窟上面：敦煌莫高窟、云冈石窟、麦积山石窟、龙门石窟，这是我们所说的四大石窟。

比如山西大同云冈石窟的供养天人，我们讲"天龙八部"，她就属于天部，是供养天。她那种微笑、端庄的表情，表现了我们说的佛国世界的那种纯净和美好。她的笑容特别纯净，表情特别丰富，而古希腊的雕塑，那些我们认为是西方雕塑高峰时期的作品，人物脸上的表情并不丰富，除了《拉奥孔》表情丰富一点外，其他的我们看到的，像《掷铁饼者》《荷矛者》这些作品，都不像中国雕塑这样强调表情。

龙门奉先寺的卢舍那大佛，应该是我们中国佛教雕塑的经典之作。大佛的表情非常丰富，既庄严、神圣，同时又亲切、悲悯；有一种端庄、不可侵犯的神圣感，同时又是非常亲切的、非常和蔼的，是可以靠近的。他的表情之丰富，是很难用语言来形容的。

比较而言，中国雕塑更多地通过丰富的、细腻的表情，通过内心

的活动来传达思想；西方更多地是用身体、躯体的扭动来传达思想感情。

抽象之美与意象之美

关于雕塑的空间形体，我们上面讲的其实都是具象的雕塑。什么是具象的雕塑呢？就是有具体的、可以明确辨识的形象的雕塑。

西方在工业革命以后，又出现了一种类型的雕塑，叫抽象雕塑。这些抽象雕塑和具体的、可以辨识的物像离得越来越远，完全靠纯粹的形体来进行表现。布朗库西就是抽象雕塑大师，野兽派大师马蒂斯的作品也是这样。

当然，抽象的方式有很多种。我们不光是看到由具象到抽象演变的过程，还有一种抽象我们完全可以把它叫作几何抽象，像史密斯的作品，还有莫里斯的作品，都是几何抽象的作品。这些作品，实际上跟具体的物象已经没有任何联系了，就是非常简洁明快的几何形体，和周边的环境形成了鲜明的对比和反差。这类作品其实也有它非常有魅力的地方，就是非常简洁、干净，这种风格其实是工业革命以后所产生的一种美学趣味。

还有亨利·摩尔的作品，在抽象雕塑中间我们把它称为有机抽象。有机抽象和几何抽象是有区别的，几何抽象是硬边的、齐整的，是很冷峻的。几何抽象呢？它的来源不一样。它已经完全抽象化了，已经和具体的物象看不到联系了。可是，我们依稀可以从里头领略到一些东西，这就是它的来源。类似亨利·摩尔的雕塑作品来源于哪里呢？来源于骨骼，来源于树干，来源于植物，还有的来源于鹅卵石，等等。这些来自大自然的具体的东西经过抽象演变以后，尽管

无法辨识到具体的形体，但是仍然让我们感到比较温馨，比较富于人情味，所以它是有机的抽象。

除了我们上面讲的具象、抽象之外，还有一类作品，它既不像具象作品那样有鲜明的特点，像具象作品那样来表现；同时它也不是抽象的，还是有它自己想要表现的物象或者形象在里面。这类作品，如果用中国古代美学的概念来表达，我们可以把它称为意象雕塑。

意象雕塑首先要突出的是一个"意"字，就是它并不把表现对象视觉上的真实性放在首位，而是把"意"放在首位。那什么是"意"呢？其实就是雕塑家主观的思想感情、他的想法、他的态度。但是"意"这个主观的态度、主观的情感，又要借助"象"来表现。所以，它就是把"意"和"象"，把心象、主观的"意"，和物象、客观的"象"融合在一起。但是，它突出的是主观。同时，在表达"象"的时候，在借助一个具体的形体来表现的时候，它也不像具象雕塑那样，把这个形象表达得那么清晰、那么具体、那么客观，而是带着主观的情感，带着自己的主观性来表现，表现这个物体，或者人物或动物等等。所以，它通过雕塑家的主观介入，力图把握"象"的内在精神，突出内在精神。

我们举个例子，就是熊秉明先生的《鹤》，他也用了一些抽象的手法，把鹤抽象成几根线条，但是鹤的形象仍然非常鲜明。熊秉明先生本身也是位书法家，他就把中国书法中线条的韵味运用在雕塑上面。看他的这件作品，又像书法，又像一只立体的鹤，传达出一种浓郁的东方意象。所以他这件作品，我们认为也是一件很典型的意象雕塑作品。

四、雕塑的空间形体在现当代发生的变化

我们上面讲的，都还是比较传统或者一般教科书上认为比较定型的关于雕塑的知识。实际上雕塑在现当代发生了很大的变化，它的空间形体一直在变化。所以今天，我们除了接触到上面讲的这些常规的雕塑的形体之外，还可能接触到各种各样、形形色色的现当代雕塑。这些现当代雕塑和传统的雕塑在空间形体上就有很大的不同，发生了很大的变化。这些变化，如果从社会的、文化的原因去考察，我们可以讲出很多变化的理由。但是，我们现在只从雕塑自身，从雕塑的空间形体这个角度来看它的变化，觉得主要是体现在如下几个方面。

造型方式的变化

我们讲雕塑造型方式的时候，想先讲讲传统雕塑，就是常规雕塑的造型方式。过去我们讲雕塑、实际造型，就是由两种主要的方式体现出来的。一种是雕，俗话也认为它是做减法，就是把多余的东西去掉。比如我们说打石头，一块方的石头，要把它打出一个人形来，这就是雕。另一种就是塑，主要是用泥塑，通俗的说法就是做加法，不断地把泥加上去。

雕塑在西方从17世纪开始进入学院以后，最主要的就是用塑，即泥塑这种方式来完成的。一个雕塑系的学生，他们最基本的工作、最要紧的事情，在学院看来就是要学好泥塑；像雕这种打石头的工作，在米开朗基罗所处的文艺复兴时期都还是雕塑家直接来

做。到了所谓学院派阶段以后，学生基本上都是学泥塑，都不再去打石头了。当然也可以亲手去打石头，但是他们更多地是先做泥塑翻成模子，再按照这个模子由点星仪比照，可以自己打，也可以交给工人来打，特别是后来，交由工人来完成的越来越多。所以我们说，传统雕塑的造型方式主要是"雕"和"塑"，雕塑也就是从这两个词来的。

到了现代雕塑以后，情况就不一样了。随着现代雕塑的发展，雕塑的空间形体的造型方式变得越来越多。我们可以列举一些，像"焊接""锻造""榫卯""翻制""捆绑""堆积""编织"，还有"缝制""现成品"，还有现在特别热门的"3D打印"等等，都成了雕塑的空间形体的造型方式，与我上面讲的传统雕塑中间的雕和塑、加法和减法这两种相比较，完全不可同日而语。

看了这样一些作品以后，我们会得出一个很重要的结论：雕塑发展到现在，特别是现当代雕塑发展到今天，手艺已经变得不是最重要的了。就上面我们看到的那些古典雕塑家或者就传统的雕塑作品来说，一个人的塑造能力、造型能力非常重要；那么在现当代雕塑中我们看到的更重要的是什么？就是观念、想法。你的想法变得很重要。

雕塑材料的日益丰富多样

我们上面讲造型方式的时候，同时离不开材料。过去最基本的学院雕塑就是泥塑，大家用泥来塑造，然后再转换成不同的材料。现在我们看到的是材料的直接造型，各种各样丰富的、让人意想不到的材料，甚至是现成品和一些工业管材，都可以作为雕塑的材料。

所以第二点，我们讲，在现当代雕塑中间，雕塑跟材料的关系特别密切，雕塑材料对现当代雕塑的发展起了非常重要的作用。雕塑的材料首先分为自然的材料和人工的材料。自然的材料更多地是自然界生长出来的，没有经过很多的加工、改造的材料。人工材料顾名思义，就是通过工业化或者其他方式制作转换以后的材料。这是材料的第一点，它的分类。

其次，材料还强调什么呢？材料本来是物质的，但是同样是物质的材料，经过人的使用，它就变得有了一种文化的、地域的和个人的属性。比如在北京，北京的一些材料是北方的材料；再比如在上海，上海有一些地域性的、江南的材料——它们常常就会传达出不同的地域特征。

还有一个方面：材料始终是和个人有关的。举个例子来讲，西方有一位特别有名的艺术家，叫波伊斯，他经常拿什么做材料呢？用毡子。为什么用毡子呢？他"二战"的时候曾经是一名飞行员，德军的飞行员，驾驶的飞机被击落了，击落了以后被一些鞑靼人收留。他醒过来的时候发现别人用毡子裹着他，毡子这个东西跟他的生活、跟他的命运有非常直接的关系。后来成了大艺术家以后，他经常用毡子做材料，毡子对他来讲刻骨铭心，对他的生活来讲非常重要。所以我相信，我们每一个人，如果你要做艺术，想到的材料首先就是自己喜欢的，与自己的生活经历、自己的记忆有关系的材料。你会拿这些东西来做雕塑材料。

我们来看材料丰富的例子。我们知道红砖也是一种非常廉价的、大量充斥于我们生活中间的材料。但有人用红砖做成了一辆品牌汽车，让很廉价的材料和很奢侈的汽车关联在一起，这种组合

本身就挺有意思。这件作品最早是在上海的城市雕塑艺术中心红坊展出的，得到了大家的喜爱，后来被收藏。它的作者叫戴耘，他用红砖做了一系列的作品，其他的一些作品包括洗衣机之类的，后来又做了一些古代人物、佛像等。

中国美术学院施慧老师用纸浆做了作品《老墙》。《老墙》这样的墙体，用纸这样的材料来做，形成了巨大的反差，和我们刚才说用红砖来做奔驰汽车有异曲同工之妙。她溶好了纸浆，编好铁丝网结构，把纸浆淋在上面，成为纸砖，砌起来就成了一堵老墙。这也是雕塑材料丰富性的一种体现。

关于雕塑材料的丰富多样，我相信大家看了以后也会很受启发，很重要的一个启发就是，其实艺术并不遥远，艺术就在我们身边，艺术的材料就在我们身边。过去我们觉得好像一定得是很昂贵的或者很特别的材料才能做艺术，才能做雕塑，其实日常生活中的很多东西都可以做。还有很多例子，我这里还没把图片放出来，比如在城市里头，经常看到有很多像回收的易拉罐、汽水瓶这样的东西，都有很多艺术家利用它们，也就是利用废品，做成了非常棒的艺术品和雕塑。所以只要做一个有心人，我们可以不断发现美，可以用现有的日常生活中的甚至是废弃的材料，让它变废为宝，把它变成艺术。也就是说，现当代的雕塑为我们每一个普通人都开启了一扇通往艺术的大门。

科学技术在雕塑上的运用

科学技术在现代越来越频繁地出现在艺术中，它的发展不仅越来越多地影响我们的生活，也会影响雕塑的形体。现当代雕塑的形

体变化改变了传统的雕塑形体：比如我们讲古典雕塑、传统雕塑，它很重要的一点就是用静止的方式来表现运动，当代雕塑出现的一个很大的变化就是，雕塑自己动起来了。它凭什么运动？实际上就是科学技术的介入，比如对计算机技术的运用；比如我们对自然能，像对太阳能、对风能的利用；同时还有一些电子技术，像声、光、电的技术等等。这些技术不断地在雕塑中间出现，使当代雕塑呈现出一种非常丰富的变化。

有一位很有名的雕塑家叫考尔德，他对雕塑的重要贡献是发明了一种运动雕塑。让静止的雕塑在空间中运动起来，这就是通常所说的动态雕塑或者叫运动雕塑，现在有国际动态雕塑家协会，专门研究这种动态的雕塑。比如有的雕塑带有叶片，叶片通过风能会不断地转动。这样，它就由过去我们说的静止不动的雕塑，相对来讲比较呆板的这样一种状态，变成了在空间中不断运动的状态。这样，它会更加吸引人的注意，让大家觉得生动、有趣。

这也说明，现当代雕塑空间形体发生变化的背后是我们今天日益发达的科学技术，是科学技术的介入使雕塑呈现出日新月异的面貌。从每年大学毕业生的作品中间可以看到年轻学生对新技术的敏感，他们创造出了很多我们意想不到的有趣作品。

五、雕塑审美方式的变化

这一部分我们讲现当代雕塑形体空间的变化所带来的雕塑审美方式的变化。这种审美方式的变化很重要地体现在两个方面：第一，我们欣赏雕塑的方式由膜拜到平视、由仰望到身体体验、由视觉

观看到触摸,这种变化是非常大的。

以前看到一些古典雕塑,特别是宗教的雕塑、国王的雕塑、英雄的雕塑,我们是膜拜它、仰望它,而现在我们跟它是平视的。过去有很多雕塑是有基座的,像我们在欧洲看到的古典雕塑,骑马像、人像,它们都是摆放在高高的基座上面。现在我们再看雕塑,它发生了一个很大的变化:没有基座了,雕塑和观赏者在一个平面上,我们可以跟它平视,可以近距离体验它。

过去我们始终把雕塑看作一种视觉艺术,现在雕塑界越来越强调雕塑是一种可以触摸的艺术。有些雕塑可能不鼓励你摸,但是你至少也会产生一种想要触摸的欲望。现在还有一个很大的变化:有的雕塑家过去很怕你摸他的作品,怕摸坏,现在有很多雕塑家是唯恐你不摸他的作品;特别是有些铜雕的作品越摸越亮,亮了以后特别好看,而且一个雕塑家的作品被人摸得越光,他就觉得越自豪,觉得人家这是喜欢他。其实这就是审美方式的变化。雕塑由过去高高在上回到了人间,回到了我们生活里面,使我们观看的方式、和它接触的方式发生了变化。

下面我们就举两个例子。一个是林璎,华裔美籍艺术家,最早是学建筑的,在大三的时候参加越战纪念碑设计的招标,在上千个方案里一举夺标。当时作为一名年轻人,她表达了一个新的理念。我们知道,西方过去的纪念碑较多是那种方尖碑之类的,追求高耸入云的效果,而她的越战纪念碑方案是 V 字形深入地下,是往下走的。有评论家指出,林璎的越战纪念碑体现的是一种东方式的入土为安的观念。当时那么多的投标方案,为什么林璎的作品能够一举中标?评委给作品这样的评语:"它融入大地而不是刺向天空的精神让我们感

动。"方案以一种特别平实的、向下的方式来表达对死者的安慰。而且纪念碑采用的是黑色的、镜面的大理石,抛光以后把牺牲者的名字刻在上面,每年到了祭奠的时候,家属可以到这个纪念墙上去找他们的名字,去献花。这也改变了过去的只供观看的观念,过去的纪念碑是高耸的;现在是可以去摸,可以近距离靠拢它,可以看到自己亲人的名字。这座纪念碑建成以后经常会出现非常感人的一些细节,大家每年都可以去看,悼念自己的亲人,看到他们的名字,就如同看到他们本人。另外,人在黑色的大理石中间穿行会出现很多倒影,这些影子由于人的参与,产生了如梦如幻的感觉。所以林璎的越战纪念碑在现当代雕塑中是非常有名的代表性作品。

第二,雕塑的审美由过去的那种仪式化的空间转为生活的空间。雕塑越来越强调平民化、生活化,越来越多地进入我们的日常生活。

雕塑艺术过去在很大程度上扮演礼仪的功能,包括像欧洲的一些大的广场,再比如中国的宫殿、皇陵等等,这些地方都会配置雕塑。这些雕塑空间其实一般老百姓是没法进入的,和老百姓的生活没有直接的、密切的关联。到现在,雕塑越来越走向平民,越来越走向日常生活,这个趋势目前也成为一个国际性的趋势,我们中国也是这样。很有名的波普艺术大师奥登做了很多所谓的波普艺术作品,比如一颗樱桃,一个晾晒衣服的夹子,把它放得很大;这些巨大的日常物品被放在城市空间里面,用很普通的、很生活化的物品,来取代过去的帝王、圣贤、英雄,取代他们的形象。

美国有两位艺术家,一个叫维克托,一个叫欧内斯特。他们是特别有人文关怀的雕塑家。他们知道纽约有一个地方属于黑

人街区，或者说少数族裔居住的街区，那是治安比较差的地区，叫南布朗科斯街区。他们在这个地方创作，介入这个街区的办法是什么呢？为街区的居民塑像，就给那些穷人、生活在底层的人塑像，然后放在墙壁上。这些人被艺术家塑出像以后，放在公共的墙壁上，他们自己觉得很有面子、很有尊严。这些被忽略的、在贫困线上挣扎的小人物居然有人来关心他们，把他们的形象塑造出来——他们由此可以找回对生活的信心，找回自己作为一个人的尊严感，所以他们非常感激。两位艺术家在这个街区工作了很多年，持续地为他们做像；他们是雕塑家，只能用自己的方式来为他们服务。

从这中间我们可以看到，当代的雕塑在今天发生了变化，它怎样更多地进入了我们的生活之中，进入了我们的公众中间。所以雕塑的形体从古代走到现代，到当代，它发生了这么多的变化。总的来讲，它的趋势是，让雕塑真正回到人、回归到人性，这也就是雕塑的空间形体的终极依托。

第四章　建　筑

楼庆西
清华大学教授

一、形象之美

大家知道，建筑除了特殊形式的例如纪念碑之类的以外，所有的建筑都为人们的生活、工作提供实用的空间和场所，这就是它的实用功能，这是第一位的。但是建筑同时也是一个实体，一个构筑物，它立在地面上，人们每天都能见到它，这就有个造型问题。人们看见这种建筑，觉得好看不好看、会引起什么样的感想，这就是艺术造型的问题。所以建筑和绘画、雕刻一样，同属于造型艺术的一类。

那么中国古代建筑的造型、形象有什么特征呢？如果我们以中国古代建筑和西方古代建筑来比较的话，二者之间最大的不同表现在两个方面。第一就是它所用的材料不同、结构不同。中国古代建筑用木结构体系，用木料来构筑它的构架；而西方古代建筑是用石料、石结构体系，用石材来构筑它的形象。比如埃及的金字塔，大家都很熟悉，金字塔是王陵，完全用石头砌造而成；中国的皇陵，比如

说位于沈阳的清代早期两个皇帝的皇陵，它地面的建筑，包括大殿、楼阁，全部用木料建成，所以它们的形体是完全不一样的。我们再看神庙，埃及的神庙完全用石头构筑，柱子上都有雕刻，造型非常凝重、宏伟；而中国的寺庙完全用木头建成，它的形象当然跟埃及的神庙是不一样的。

再说拱顶，中外古代都有圆形的拱顶，意大利佛罗伦萨的主教堂的拱顶是造型中很重要的一个例子，它完全用石头建造成，变成一个圆拱形的往外鼓的拱顶；而中国天坛的皇穹宇也是一个圆形的平面、圆形的拱顶，但它是用木头搭建成的，不是拱形，而是往下弯的曲面，造型就不一样了。石头建的往外拱，木头建的往下翘。我们再看看室内，北京紫禁城第一大殿太和殿的室内，木头的柱子、木头的梁，上面有平的天花板和藻井；意大利古罗马的圣彼得教堂，也是有名的建筑，是完全用石头建造的一个拱顶，造型又不完全一样。这是中国古代建筑和西方古代建筑区别的特征之一。

第二个区别特征呢，就是西方古代建筑讲究的是个体的造型、个体建筑的艺术形象，而中国除了个体以外，十分讲究群体的形象，建筑是成群出现的。比如我们拿北京紫禁城的太和殿来比较，太和殿可以说是明清两代皇宫建筑中的第一大殿，是当时举行国家庆典的地方。我们再看罗马圣彼得教堂，当时是教皇统治国家，这座教堂是代表皇权的、最有标志性的建筑，地位相当于太和殿在古都的地位。我们把两者比较一下。太和殿当然也很高大，三层石阶上面一个大殿，从地面到屋顶多高呢？38米。这在故宫所有建筑里面，在紫禁城的所有殿堂中间是最高的，面积也是最大的。圣彼得教堂屋顶外面的十字架的尖到地面是137.8米，就是说从高度来讲比太

和殿高出100米。这是个体的比较，从群体来讲呢？圣彼得教堂一个主教堂旁边有点廊子，仅此而已；而我们的宫殿不光有太和殿，还有中和殿、保和殿；不光有前朝三大殿，还有后寝的建筑群，形成一个占地72万平方米、包含数百栋建筑、建筑面积达到16万多平方米的一个庞大的宫殿建筑群体。这是世界上现存最大的一个宫殿建筑群体。我们再来看一看寺庙、教堂。米兰大教堂是意大利有名的、完全用石头砌造而成的哥特式教堂，它的每一个尖顶上都充满了石头的雕刻，花费了许多时间、许多人工才完成。但是中国呢？你拿某一个殿堂和米兰大教堂比，它的高度、它的面积都不能比，但是它也是一个群体。比如颐和园后山上的"须弥灵境"，是一组喇嘛庙。我们到任何一个地方看佛寺，都是前有山门，然后是钟鼓楼、大雄宝殿、观音阁、藏经阁，都是一个群体。

我们再来看看陵墓建筑。埃及金字塔基座是方形，其中最大的一座每一边边长230米，高度146.7米。所以它是一个方锥体，全部是用石头垒造的。据考古学家测算，一共用了230万块石头，每一块石头的重量是2.5吨！其中最大的石头重达15吨！大家可以想象，花了多少的人力和物力。中国的陵墓呢？不管是明十三陵、清东陵还是清西陵，都没有如此高大的殿堂，但是它是一个群体，跟宫殿一样。拿明清两代陵墓来讲，前有石头牌坊，五开间大的石头牌坊，后面是神道，几百米长的神道，两边排列了石人石兽，然后是龙凤门，然后是碑亭、石桥，最后到达陵体的主要建筑祾恩门、祾恩殿、方城明楼，最后到了地宫。它虽然个体建筑比不上埃及金字塔，但是也是一个群体，讲究群体的造型之美。这是中国古代建筑的造型艺术跟西方古代建筑造型艺术的比较。

二、人文之美

历史建筑的人文内涵

建筑提供的是使用功能，所以我们看到一栋建筑，就会想起曾经在这个建筑里所发生的事件或与之有关的人，这就是我们所谓的建筑记载历史的功能或记忆的功能。

我们举个例子：作为明清两代的古都，自从明代中叶以后，北京城就形成一种四道城墙的城，有外城、内城、皇城，有居中的宫城也就是紫禁城。而天安门就是第三道皇城的朝南的大门。天安门（初名承天门）建成于明永乐十八年，也就是公元1420年。1900年，八国联军攻进了天安门，强占了紫禁城；1919年，伟大的"五四运动"在天安门前面发起；1935年12月9日，北京城爱国的大、中学生在天安门前集会游行，要求国民政府抗击日本帝国主义的侵略，形成了全国的抗日热潮，极大地促进了1937年的抗日斗争；然后1949年10月1日，毛泽东主席在天安门城楼上向全世界宣告中华人民共和国中央人民政府成立。天安门，它经历了封建社会、新民主主义革命、社会主义革命各个时期的重大历史事件，从而成为我们共和国的一个标志被放在国徽的中央，而现在国徽又端端正正地挂在天安门城楼的中央，使天安门和这座广场成为全国人民的政治中心。

我们再举一些例子。河北平山西柏坡村，这是1947年到1949年初党中央所在地。两年之间，在这个村里面党中央指挥了辽沈、平津、淮海三大战役并且取得了胜利，召开了七届二中全会，制定了新

中国发展的基本路线和方针，所以它具有很重要的历史价值。湖北武昌黄鹤楼，中国古代名楼之一，多少文人、武将登黄鹤楼眼望滚滚长江水，文思泉涌。崔颢写下诗句"昔人已乘黄鹤去，此地空余黄鹤楼。黄鹤一去不复返，白云千载空悠悠"，从而使黄鹤楼名声大震。在江西南昌，赣江岸边的滕王阁因一篇《滕王阁序》而名声大震。不论黄鹤楼还是滕王阁记载了历史赋予它的人文内涵。

我们再看看西湖边上的雷峰塔，宋代建成的一座塔，有八个面，外围是木头楼阁型，里面是砖心的。这是一座楼阁式的塔。明代倭寇侵占了杭州，硬说塔里面藏了明兵，一把火把木头结构部分烧掉了，剩下一个砖心，历经历史的沧桑破旧不堪，所以当地人说它好像老僧一样。但是就是这座残缺的塔，仍然屹立在山上。夕阳西下时，一道低斜的阳光照到雷峰塔上，在塔边上镶成一个金色的边框，形成了"雷峰夕照"，变成西湖十景之一。明末诗人王瀛有诗曰："暝色霏微入远林，乱山围绕半湖阴。浮图会得游人意，挂住斜阳一抹金。"夕阳西下，西湖周围的山把半个西湖落在阴影之中，这个时候只有佛塔会得游人心意，挂住斜阳的一抹金色。写得多妙，把"雷峰夕照"这个景色描绘得入了神。1924年，砖心也坍塌了，但是民间神话故事《白蛇传》编入了这样一个事件：白娘子和法海斗法，从江苏镇江一直斗到浙江杭州，最后法海和尚把白娘子镇压在雷峰塔下；她的侍女小青久炼成功，回到杭州与法海和尚斗法，把雷峰塔弄倒，把白娘子救出来。现在杭州市政府在雷峰塔的遗址上盖了座新塔，把遗址罩在新塔里面作为文化遗址，妥善地保护起来。此塔非原塔，但是它依然记载了历史赋予雷峰塔的种种人文之美。

安徽滁州有一座醉翁亭，本来是山中一座庙里的住持智仙和尚修在路边供游人休息的凉亭。文学家欧阳修被贬到当地做太守，经常邀集一些友人到亭子里饮酒作乐、观赏山景，并写了一篇散文《醉翁亭记》，其中写道："有亭翼然临于泉上者，醉翁亭也。作亭者谁？山之僧智仙也。名之者谁？太守自谓也。"然后说道："醉翁之意不在酒，在乎山水之间也。"成了千古绝句。一座凉亭因为一篇名文而名扬天下，成为中国现在的十大名亭之一，就是因为它具有历史赋予的人文之美。

名人故居的人文之美

许多名人故居为什么要作为文物保护单位妥善保护呢？因为这个房子的主人曾经为自己的民族、自己的国家做出了杰出的贡献，或者与一些重要的历史事件相联系。我们现在举一个例子：梁思成和林徽因的故居。梁思成、林徽因是中国著名的建筑学家和建筑教育家，他们以毕生的精力从事中国古代建筑历史与理论的研究，将中国古代建筑这一文化珍宝进行科学地整理并展示在世人面前，使之重放光彩于世界文化之林。他们从美国留学回来以后先后居住在沈阳、北平、昆明、宜宾等地，然后回到清华，前后有七处故居，其中有两处成为国家级文物保护单位。清华前后有三所他们住过的房子，其中新林院8号成为国家级的文物建筑。为什么呢？因为在他们居住的1946—1950年这段时间，短短的几年里发生了不寻常的事情。

1948年清华园得到解放，解放军四面包围了北京城，一方面跟傅作义将军在谈判，争取和平解放。一方面作好准备，和谈如果破裂，

就万炮齐鸣强攻北京、解放北京。住在清华园里面的梁思成、林徽因夫妇忧心忡忡：一攻打北京，古都就完了，多少座有名的建筑要毁于炮火。正在这个时候党中央派来的两名解放军干部特地跑到新林院8号说明来意：如果谈判不成功解放军将解放北京，但是党中央知道北京是座古城，有许多建筑要保护。两位是专家，请在北京地图上标出不能够破坏、一定要保护的建筑，党中央决定不惜一切代价要保住这座古都。他们二人非常感动，当然很快就完成了这个任务。接着他们又带领建筑系的老师，根据他们几十年调查古建筑积累的资料，编出一本《全国重要建筑文物简目》，把许多重要的建筑打上一个、两个或更多的星星，星星越多越重要；简目通过中央军委发到各个野战军，要求在解放全国的战斗中注意保护这些建筑，所以这些建筑也变成了共和国成立以后第一批文物保护单位。共和国的文物建筑事业，他们两位写了第一篇章。

接着召开了政协会议，通过了国旗的方案。五星红旗的作者、设计者是上海的一位美术家，但是美术家提供的方案只是一幅图纸，而国旗要发到全国各地照样去做，这就需要一幅科学的坐标图，明确五个星在什么位置，一个大星和四个小星是什么关系、距离多少，星星的朝向如何。这个任务落到了建筑工程师梁思成身上。梁思成回到新林院8号连夜绘制了一幅标准图，第二天发表在《人民日报》上全国照做，迎接共和国的成立。国旗通过了，国徽还没有通过，接着征集国徽方案。梁思成、林徽因带领着建筑系的老师成立了一个团队，设计了若干个国徽方案，送到政协去。据梁思成的女儿——当时在北京城里工作——回忆，她周末回到家的时候，看到家里桌子、地上都铺满了各式各样的国徽方案，变成了一个工作间。后来政协开会，

全体表决通过最终的国徽方案，全场鼓掌，这时候列席参加的梁思成、林徽因很激动，但是梁思成连站起来的力气都没有了，因为他的身体已经非常虚弱了。

政协会议又决定在天安门广场中间建立一座人民英雄纪念碑并成立建设委员会，梁思成是建筑组的组长，雕刻家刘开渠是雕刻组的组长。这个时候梁思成卧病在床，听说委员会上交给党中央一个方案。梁思成不赞成这个方案，在病床上写了封信，叙述了不赞成的理由有三：第一，基座有三个门洞，跟天安门的城座样式雷同；第二，老百姓可以在门洞里头走来走去，上面是英雄纪念碑，不庄重；第三，城座很高，人们仰望纪念碑只能看到它的上段，形象不完整。因此他在病床上初步另画了一个方案：一座纪念碑，底下有比较平的台基，人们通过四面台阶上去可以就近仰望纪念碑。委员会经过讨论，通过、采纳了梁思成的方案，这就是我们今天看到的人民英雄纪念碑的方案。

可以说，在共和国成立初期的重大项目建设中，梁思成和林徽因都倾注了心血，因此上面那些平常的民宅就带有重要的人文内涵，因为它记载了这两位具有炽烈的爱国之心的学者对民族、对祖国所做出的杰出贡献。我们刚刚举的例子，不管是天安门、黄鹤楼、滕王阁，还是一座亭子，说明什么呢？说明建筑有时充当着一种凭证，充当着人们思想的一种平台，人们看到建筑触景而知意，知道它所记载的历史记录，包括政治的或者文化的，知意而生情，从而使人们获得一种比物质更为高层次的精神上的享受。这就是我们所指的建筑的人文之美。

三、意境之美

什么是意境之美？

意境是中国文学艺术创作的最高追求，也是评价作品水平高低的很重要的标准。什么叫意境呢？我们以绘画为例。大家知道中国古代很多画家喜欢画竹子，我们是一个产竹的大国。在老百姓眼里，竹笋可以吃，竹材可以建造房屋、制造家具、制造日用器材；在画家眼里，竹子的形态很美，修长的身材一节一节生长，竹身中空而有节，可以掰得很弯，但是要折断很不容易，可弯而不可折。人们形容竹子是"未出土时便有节"，挖还没有出土的竹笋，上面已经有一道道的节纹；"及凌云处尚虚心"，长到凌云之高，它的竹身还是空的。这个当然有很明显的人文的色彩：你从小要有气节，官当得再高也要虚心。清风吹过竹林有清凉之感，清风亮节变成了文人从竹子的生态上悟出的人生哲理。文人画竹子当然要先写生，画各种竹子的样子，但是这种形象还只是物象，简单的物象；只有当文人、画家把他的思想通过竹子表现出来，借着竹子来表现人生理念，这时候竹子的形象便叫作心象，只有画出心象的竹子才称得上有意境之美。清朝著名画家郑板桥是画竹的，很有名，你看他的竹子就有这种心象之美。所以中国画不仅要求形似，而且要求神似，甚至神似超过形似。拿竹子来讲，竹子是绿的，但是画家画的不是竹子的自然形态，是它的心象，因此往往用墨来画，变成墨竹甚至是红颜色的朱竹。

荷花，"清水出芙蓉，天然去雕饰"，这是中国文人对荷花的形容，

芙蓉就是荷花。明代药学家李时珍在《本草纲目》里对莲荷这种植物，从根到叶、到花、到莲心，都作了说明，阐述了它医药上的价值，同时也说明了它对人生的象征意义。碧绿的荷叶，清丽的荷花，粉的、黄的、白的，都出自底下黑色的污泥，"出淤泥而不染"。它的根是藕，藕是很脆的，但是它仍有节，长在污泥里头，李时珍称它"居下而有节，质脆而能穿坚"，当然都带有人生哲理了。所以画家画莲荷不重它的形似而重神似，就出现了一幅又一幅的墨荷。

建筑如何体现意境之美？

上面讲的是画，那么建筑怎么体现意境之美？说得明白一点，就是建筑中间要创造出一种能够引起人们意念的环境，这种环境就具有意境之美。举例来说，春秋时代的哲学家庄子、惠施，两人有一天在郊外游于濠上，看水池里的小鱼游来游去，庄子说："儵鱼出游从容，是鱼之乐也。"惠子曰："子非鱼，安知鱼之乐？"庄子回答："子非我，安知我不知鱼之乐？这是很有趣的一段对话，庄子跟惠施崇尚自然，悠游自在。于是我们后代的造园家，就按照这个典故在园林里头选择一块比较安静的地方挖一个水池，种上荷花、养上鱼。在江苏无锡有一座"寄畅园"，很有名，乾隆皇帝非常喜欢，水边上盖了一个小亭子，叫"知鱼涧"，知鱼之乐；同样，颐和园仿造寄畅园建造了一座"谐趣园"，园中之园，选取了一个犄角，留一片小水面种上荷花、养上鱼，盖一座廊子让人休息，修一道石桥通进去，叫作"知鱼桥"；乾隆皇帝亲笔题字，人游到此，能够领略到当年的这种意境之美。

中国的书圣王羲之，在农历三月初三上巳节，邀请了文人、朋友

四十余人，到浙江绍兴郊区兰亭这个风景区，围坐在一道曲折的水沟旁边，席地而坐，酒杯盛着酒，放在沟渠里头顺水而下，酒杯停在谁面前谁即需吟诗一首，吟不出诗来便要罚酒。一天下来几十首诗，变成一部《兰亭集》，王羲之这位书圣，乘兴写了一篇序，几百个字的草书《兰亭集序》成了我们书法历史上顶尖的字，被历代皇帝收藏，最后被唐朝皇帝带到坟墓里，现在据说还压在乾陵之中。兰亭的活动被称为"曲水流觞"，从而使兰亭变成一个有名的风景区，后人盖了若干座亭子，鹅池碑的亭、御碑的亭、流觞的亭，墨池中间还有一座亭。不但如此，全国各地的寺庙、宫殿、园林里头也依照这个典故造了"曲水"，只是这个曲水不是自然的沟渠，而是在石板上雕出一道沟来，具有象征性。

上面讲了，荷花既具形态之美又有多层次的人文内涵，所以从南到北、从皇家园林到私家园林可以说无园不种荷。春天过去，初夏到来，一片片的荷叶长出水面。从初夏到盛夏，荷叶长茂盛了、荷花盛开了。盛夏过去到初秋，荷花败谢了，荷叶变成一片一片残破的叶子漂浮在水面之上。画家看了残破的叶子，觉察到色彩斑驳的一种残缺之美。文人们的感受要更深刻一些：秋雨打在水面上是没有声音的，但是打在荷叶上，哪怕是枯叶也能够听到雨声。初秋的傍晚，听着这雨声不免有凄凉之感，所以李商隐有诗："秋阴不散霜飞晚，留得枯荷听雨声。"于是造园家就在园林的荷塘旁边盖一亭阁，取名为"留听阁"。游人到此便能够领略到这种凄凉意境之美。

上面我们说的都是利用一些历史的典故、文人的诗词来创造一种意境的景点，也有造园家根据自然的条件，来创造出意境之

美。北京香山静宜园，是清朝有名的皇家园林，"三山五园"之一。但是香山虽有山景之美，水源却不丰富，难成瀑布之景，于是工匠用片石垒起一个不高的山体，把山水引流其间，倾者如注，散流如滴，像璎珞似的，如奏水乐，所以这个景点取名"璎珞岩"。璎珞岩的旁边盖了座凉亭，人坐亭中观璎珞的水珠，听清音悦耳，于是取名"清音之亭"。这就是根据自然的条件创造了一处有意境之美的景点。

四、景观之美

乡愁——最是家乡美

现在全国上下都提倡记住乡愁，不忘乡情。乡愁是什么？不忘乡情是什么？就是不要忘了故土故原。这种乡愁和乡情，住在乡村里的人，往往比住在城市里的人感受得更为真切、更会念念不忘。一个人想起了乡愁、想起了乡情，就会想起他的家人、他的父母、家乡的父老乡亲，就会想起他儿时住过的北方的四合院、南方的天井院，又会想起祭祖敬神、围着戏台看大戏，当然更不会忘记走过无数遍的乡间石板路和石板桥。乡愁使他更不会忘记家乡的山山水水：西双版纳撩过屋顶的凤尾竹，江西婺源那村头上一棵棵的大樟树，云南大理背山面水的风水宝地，贵州黔东南的建在山坡上的千户苗寨。当然我们中国很大，不都是青山绿水，也有满目沟洫的黄土高原。

乡土景观——门文化

我们记住乡愁，更不会忘记引起许多美好回忆的民俗、民风。让

我们走到农村去看看，每当春节期间，不管是北方还是南方，家家户户都贴上新的春联、新的五福。除了这些以外，有的门的上方还有八卦图、太极图、宝剑、铁叉子、五种颜色的布，当地用这些东西防止妖魔来侵犯民宅。还有我们时常能够发现的挂在门上的一面小镜子，你的爷爷奶奶、父亲母亲会给你讲，这叫作"照妖镜"。妖怪都长得特别丑恶，它平时看不见自己，当它晚上来侵扰民宅的时候从镜子中发现如此丑恶的面貌，一下就吓跑了，所以这个照妖镜能够防住妖魔鬼怪。根据这个原理，不挂镜子，挂一个面目可憎的面具，也能起到同样作用。

这些春联、铁叉子、照妖镜等都不是建筑上的构件，但是它跟大门又密不可分，实际上变成大门不可分割的一个部分，从而形成了中华大地上的门的文化。还有更有意思的，我们到山西农村去看：有的地方把这些门的文化延伸了，延伸到场院里面去了，在磨盘上贴一个大福字，在水井台上贴一个大福字，还贴一张红纸，饮水思源；在大车的车帮子上、车厢上贴一个，车响如雷——什么叫"车响如雷"？农田里丰收，主人驾着骡马车，满载着粮食，鞭子一抽，轰隆隆地把丰收的粮食运回场院，这就叫车响如雷；树上也贴上，树木兴旺；甚至牛圈、猪窝、鸡窝上也贴上红纸、福字，象征着牲畜兴旺。一张张小小的红纸，表达出了普通百姓的人生理念，这就是我们乡村的非物质文化。

乡土景观——农耕文化

农耕景象，我们可以称它为农耕文化。阳春三月，你到南方走一走，油茶花盛开，麦苗长出来了，桃花盛开，大地如锦，这种景观

在城市里能看见吗？当然看不见。为什么乡村的乡愁比城市的会让人感到更加亲切、更加不可忘却呢？就是这个道理。广西龙胜的龙脊山寨，靠着一代代农民世世代代用手开垦出来，绵延几十里、一眼望不到边的成片的梯田，每年插秧的时候水光如镜，吸引了世界各地的摄影家，成为一个国际村；山上有个小村，到这个时候，世界各国摄影家称它们是乐园。到龙脊山寨山顶上放眼一望，眼前是青山绿水，一片吊脚楼，中间闪现出一块极为明亮的红与黄，近看红的是人吃的辣椒，黄的是喂牲口的玉米。这使我想起前几年的一则报道：有一位艺术家买了几百把有颜色的塑料雨伞，跑到北京郊区一个山坡上，把所有雨伞打开、呈列在山上，造成一个景观，他称之为大地艺术。我们这也是大地艺术，是真正的人与自然共同创造的大地艺术，比那个塑料伞创造的大地艺术更加自然、更加美观、更有震撼力。

北方玉米丰收，满院子、满楼道堆着玉米；丽江家家户户种辣椒，家家户户晒辣椒，家家户户吃辣椒，屋檐下一排红的辣椒、几根黄玉米，变成了这个时间段丽江农村的特殊景观。北方晒柿饼不像南方那样平放在箩里头，而是吊在屋檐底下，秋季丰收的时候屋檐底下一片红彤彤的柿子。南方呢？晴天妇女经常在屋檐底下做挂面，没有污染且没有任何添加剂的挂面，奇细如丝！这红、这白，形成了农村一种特殊的景观。稻子收割了，辛苦的水牛能够悠闲下来了，来吃着稻草；鸡群到稻田里头啄食着漏下的稻谷；小学的村娃放学了，路边的两条水牛斗啊斗啊斗得顶起来了（顶牛就是这个意思），牛一顶起来半天不会罢休，小孩回去做功课吃饭去了——你就顶着吧。这里表现的是什么呢？人畜之间和谐相处。

乡土景观——服饰文化

丽江早期是母系社会，家里主要的劳作由妇女完成。她们往往半夜起来，披星戴月地到地里劳动，为了表彰她们的劳动，她们服装后头被留了七个圆点，象征着七星载月。彝族妇女用浓艳的服装来展示青春之美，过去是结婚才穿，现在有客人临门也会穿出来。苗族妇女的服装远近闻名，从小母亲就教她们绣嫁衣，翩翩起舞时远看似乎都一样，近看每一个条裙上的花式、组合都不一样，甚至每个袖子都不一样。我们再看她们的头饰，无论是侗族的插花头饰还是苗族的银器头饰，都富有个性，都由手工制作，各不相同。

陕西长武县有一个十里堡村。什么叫十里堡？就是十里之长全部是黄土的沟洫，排列着一组一组的窑洞院。其中一座窑洞院里头住着一位七十五岁的大娘，不认识一个字，但是能够背诵几百首民间的诗歌，当地的文化局已经把这些诗歌整理出版；而且她能够做一手好针线活儿，虎头鞋、虎头枕、十二生肖、枕头两边的绣花，还有一副一副的鞋底。大娘住的是窑洞院，睡的是土炕，烧饭用的是土灶，牛在窑洞里头养，水井在窑洞里头，甚至门口的烤烟炉都是黄土的，一片黄土。她在黄土炕上打开包袱皮，把她所做的虎头鞋、虎头枕、十二生肖一下铺在炕上，我们顿时觉得这个窑洞亮堂了——只有身临其境才能够体会到民间艺术的那种震撼力。我们这位老大娘并不懂得色彩学、不懂得什么叫对比、不懂得什么叫色彩的互补，但是她知道在这个一片黄土的环境里用极其鲜艳的色彩来美化生活，用手中的针线绣出一朵朵的花来寄托人生美好的希望。这就是服饰文化。

乡土文化景观之美

我们所看到的不管是门文化、农耕文化还是服饰文化，现在都称为非物质文化。但是它们都是有形有色的，都是我们乡土景观里不可分割的一部分，都富有深刻的人文内涵，因此我们称它为文化景观，或者叫乡土文化景观。20世纪90年代，我们到农村调查的时候，看见的都是老人、妇女、儿童，包括赶集的苗家妇女、楠溪江边的浣衣女。男人上哪去了？都进城打工去了。浙江楠溪江的上游有个林坑村，一个小山村，交通很不方便，附近有一条省级公路擦村而过。林坑村的妇女，每天早上抱着小孩到路边，听那机器轰鸣，看那筑路机开山筑路，她们议论着、盼望着。人们不是说嘛，要致富先修路，这条路通了以后她们是不是也会像她们的男人一样离开这个山村，到城里去打工呢？我们清醒地认识到，随着经济社会的发展，人们的生产方式、生活方式必然会发生变化，但是这山、这水、这片黄土地，不管是阳春三月满目的油菜花，还是山村一片烂漫的秋收景色，它永远连着百姓的心、永远寄托着千万百姓挥之不去的乡愁和乡情。这就是建筑和它的环境产生的景观之美。

第五章 设 计

杭 间
中国美术学院教授

一、各自说"设计"

对于设计，社会上实际上还存在着方方面面的不同的理解。我在清华十年，跟理工科的老师一起开会，总会面临一个问题，就是他们对我们的（艺术）"设计"不理解。理工科的老师认为化工设计、物理设计、医药工程设计等等才是真正的设计，而我们这些（艺术）设计只不过是在功能之上的一个外在的美化，或者叫锦上添花。

另外一方面，我们自己——从事艺术设计的同学——也往往从各自不同的专业出发去看待设计，对设计也有很不同的理解。譬如说工艺美术的设计是偏重于传统手工艺的设计，它是从手工的角度切入的；还有那些平面设计和产品设计等，这里面无论是表现的技巧、语言还是对功能的要求以及最后的目标，相差何其远！

那么在这么多的形形色色的设计问题里面，我希望通过给大家讨论"设计"的问题，能够找到一些共同点，并且从这些共同点出发

做一些思考,讨论一些具有共性的问题。

二、设计的哲学本质

简单地说,设计可以用八个字概括:物质制造,生活日用。要看清这两者的关系,就需要讨论一下设计的哲学本质。

制造工具或者制造我们生活中方便使用的器物,都是为了让人们能够生活得更好。人类和生活有关的最早的设计作品,比如说陶器,是人类通过对水与火的关系的发现,用泥造型,并通过火的使用把它做成人类可以用来盛物的工具,而方便人的使用。普通人使用的瓷器可以是素面的或者是简单的装饰,但是到了皇家那里,五彩、粉彩等各种各样的装饰非常豪华,用到了各种不同的釉料,要花费大量的人力物力才能追求那种奢华。前一个阶段简单的、朴素的设计是设计,后一个阶段奢华的、装饰性的、很繁琐的设计也是设计,因为它们的使用功能是一样的。从与生活的关系的密切程度来说,设计的影响是非常大的,它超过了其他的任何学科。有一句诗叫"润物细无声",还有一个老词叫"生活方式",其实这句诗和这个词用来形容设计和生活的关系非常贴切。因为每个人一天二十四小时,从你晚上洗澡、睡觉,到一大早闹钟的闹铃把你唤醒,开始穿衣、刷牙、吃早餐,到坐交通工具出门,这些环节都离不开设计。

今天的设计,大家可以看到它对人的重要性——已经进入生活的每一个空间里面去,甚至会改变我们的生命的本质。早期人类在环境恶劣的自然界生存,需求非常容易满足,只要有火和基本的食物就行了;逐渐工具开始进化、环境开始改变,人类不再住山洞了,自

己盖房子，开始进入比较发达的文明社会。这就是我们与设计的关系。设计的哲学本质，就是借助工具创造生活。

三、设计的现代性问题

今天的设计到底存在什么样的问题，也就是设计的现代性问题。这个问题，对于中国设计尤为重要。工具变了，技术也变了，观念也变了，生活肯定要产生相应的变化。今天重要的社交工具"微信"产生以后，大家看到手写的信件几乎消失了，传统的电话、电报几乎退到可以忽略不计的地步。中国传统上有很多非常凄美的爱情故事，但是在现代通信工具面前，我想，那些爱情故事都没有存在的基础。例如孟姜女那个时代如果有手机的话，她就不需要去哭长城了，通过实时语音或视频通话，她能了解到范喜良的情况。这些技术的变化、工具的变化，导致观念和社会现实的变化，这是一个必然。这种"变化"是通过技术实现的——往往以科技通过设计的转换为最重要的表征，设计所体现出来的社会结构的变化，也就是全球化的经济，必定会造成全球化的生产、全球化的流通，同时也会对全球化的文化交流产生非常重要的影响。在这个全球化的过程当中，设计实际上是在技术的引导下逐渐改变我们的观念，设计建构的生活使得地球上的人类都可以共享当代文明。因此，它从本质上来说是好的、进步的，但是它的负面影响和作用也是明显的。

我们今天的年轻一代，"90后"甚至"00后"，他们的情感、他们了解世界的方式、他们的人际交往方式更多地退到虚拟世界里面，虚拟的世界实际上都需要实体的世界来支撑，但是每个人的生活场

景、生活空间是不一样的，并不是所有人都能感觉到实体世界的价值和作用。现在的宅男宅女，很可能在四五十岁以前有父母为他们提供经济来源，所以可以封闭在自己的个人空间里面，按照自己的意愿在虚拟的世界里面一直生活下去。退一步想一想，如果社会上所有人都处在这样一种空间里面，我们的世界会怎么样呢？今天我们大家可以不进行或者少进行人和人之间实体的来往，可以通过网络来进行沟通，但是如果没有实体的来往，人类的发展会变成什么样呢？如果人类未来发展进入这样一个超理性的菜单式的空间中，我们的生活还会有意义吗？这种现代性的问题所带来的思考值得大家警惕。

四、应有的设计

欧美现代设计教育中有三个非常重要的人，即包豪斯学院的三任校长，格罗皮厄斯、迈耶和密斯·凡德罗，他们实际上代表了设计师的三种类型。

我们可以简单地来梳理一下。格罗皮厄斯的风格是综合的、理想型的，1919年的时候，他凭着一种新的理想在德国的魏玛创办了第一所现代设计学院——包豪斯学院。这个时候，他的设计思想跟传统的，无论是工业革命的发起国英国的还是发达国家法国的，即那个年代注重装饰的那些学校都有非常大的不同：他强调艺术与技术的结合，并且其使命是要改造社会。到了第二任校长迈耶时期，他强调所有的设计都要为普通人服务，都要物美价廉，所以在这段时期的包豪斯，设计的影响力极大地提升。但是反过来他也带

来一个问题：极端的追求功能和追求廉价也让设计变得没有个性和趣味。前些年，诺基亚手机很好用，功能上很优秀，受到大家的欢迎，但是后来诺基亚倒闭了。为什么？因为苹果手机的创意花样百出，它的新的功能和界面对人具有更大的吸引力，很多东西并不是价廉物美就好，并不是满足最基本的功能就好，而是要多样化并有新趣味。

迈耶在主持包豪斯第二阶段政务时期，受到了纳粹的迫害，学校很难办下去，学校老师也因为他过分强调功能性而觉得受到抑制，于是纷纷离开包豪斯。所以这里面我们又看到第二个问题，就是设计完全地追求功能主义、追求廉价、追求普通人眼中的好，并不是人人都欢迎的，因为社会"喜新厌旧"，需要丰富多样的设计。这在设计伦理上完全是个悖论。第三任校长是密斯·凡德罗，他追求一种准确的、理性的、高科技的设计。像"9·11"事件中美国被撞的双子塔建筑，就是密斯·凡德罗到了美国以后所奠定的国际主义风格的典型作品，但是这种风格又过分理性。所以我们看到三任校长实际上反映了三种设计状态：综合的、理想的，功能主义的，以及理性精英的。其实，那都不是设计的最好的状态。

什么是应该有的设计？好的设计、理想状态的设计有没有、存不存在，是不是一种乌托邦？我们是否能够通过设计让人类更美好呢？

这里面我要讲一个观念，就是设计跟民主的关系。西方对于民主，尤其是美国的林肯曾经对它有过一个描述，叫"民有、民治、民享"，实际上把民主的这个定义用到设计里面去也正好。设计应该是人民所有，设计应该是人民参与，设计应该是人民来享用。尤其人民

的参与这一点非常重要，因为每个人都是设计产品的消费者，所以我们说设计要以人为本，要为人民服务。

口号很美好，但是正像我前面所说的，因为有经济的制约，有社会的制约，有人性的制约，这些美好目标实际上在很多情况下是很难实现的。套用一句俗语："你什么样，中国的设计就是什么样。"这句话是什么意思呢？看到一个坏设计，你只要不掏钱去买，那个生产商就不会生产，生产商不生产，那个设计师设计的东西在社会上就得不到推广。所以，消费者是能够控制所谓"设计英雄"的，消费作为一个最重要的手段，能够反击那些无良的企业主、无良的商人，反击他们为了追逐最大的商业利益去推动那些华而不实的设计。对好设计来说，我们并不提倡"设计英雄"。设计英雄意味着什么呢？意味着他的设计需要你去服从、去接受。所以从这个层面来看，苹果手机不断推出的新概念完全是"设计英雄"的产物，是乔布斯带着他的团队用他们的理念设计出的一整套新东西，需要你去服从。苹果的每一款新产品都很"专制"，要求你去服从、去学习，不学习你就被淘汰了。乔布斯当然是设计英雄，但这样的英雄有一个就够了。假如在你的生活领域里面，每一个设计对象都"日新月异"、每天变化，大家会不会疯掉？

如果说每一个设计的开始和结束我们都有决定的权利，都取决于消费者和用户，那么我们要做一群什么样的消费者？这个问题值得好好想一想。今天我们已经迎来了一个完全由科技营造的"超感性"时代。我为什么说超感性呢？按理说科技是理性的，但是我们人是感性的。今天的人和今天的互联网科技、交互媒介是结合在一起的，我们充分利用这些媒介发挥了"人"的感性，今天的年轻人对

那些传统的真理都是怀疑的、否定的，年轻一代在感性和理性之间选择了中间，也就是我说的超感性——一种明知理性而任性的做法。这种超感性的生存方式给今天的设计带来很多新的问题，因为超感性的选择，会影响到设计的形态。比如数字化的生产，它会颠覆传统的制造和设计，成为一种新的创造。在大数据运行的复杂过程当中，每一个跟设计有关的小数据好像细胞分裂一样，会分裂出无数的个人化的产品，它又通过"算法"在很多个人化的使用当中裂变出更多个人化的方式。最后会产生什么呢？大家去想一想。

五、设计的复杂性

前面设计的问题说了那么多，但是影响设计的因素到底有哪些？它们究竟如何影响了设计？这是设计与艺术、科技的最大不同所在。比如人机关系，人机关系过去主要是着眼于人体工程学。一个人的身体、生理的发展跟机器、跟人造物之间是什么样的关系？人类经过了漫长的进化，身体状态几千年来却处在一种相对稳定的状态。人的骨骼和肌肉、人对于颜色的分辨、人对于自然或者是他所看到的对象所产生的情感影响，这些东西是属于人体工程学的范畴的，是可以研究的。因为人的肾上腺系统、神经系统以及生理系统在进行科学测量的时候是可以用科学的方法来计算的。我们今天做设计必须考虑人和技术、人和材料、人和能源、人和生态、人和环境等的关系，这是在传统人体工程学范围里面的一个发展。例如原来只是考虑人拿一只碗的时候，我们的手、手的骨骼构造与碗的大小之间的相容关系，考虑行使某一种功能比如吃饭的时候，怎么让它更方便，当

碰到液体或是固体的时候容器的结构怎么能方便地使用。但是今天人体工程学已经更为复杂，安全的概念已经扩展得更大、更远，比如以碗为代表的传统餐具与现代中餐改革之间的关系、新材料新工艺中碗的出现等，这些因素是现代设计在推行过程当中所必须考虑的。

还有文化人类学的角度。一般人类学与设计和其他学科之间有密切关系，但是文化人类学兴起后，它与设计的关联会更复杂和广泛。现在新的生物技术出来以后，科技转换到设计的时候会考虑到伦理学上的关系，即设计是否符合某一种伦理价值，基因技术尤其如此。今天的文化人类学更综合地考虑了这些伦理学上的问题，来判断一件设计在整个社会系统当中的价值和关系。再比如批量化和标准化所带来的问题。现代设计产生的初期，批量化和标准化是设计进步的一个重要因素，只有标准化才可以进行大工业的批量化生产，只有批量化才能把设计的成本降下来，能够让更多的普通人享受设计的成果。如果现代设计还只是单件生产，那就变成奢侈品的生产了，普通老百姓就不能享受。现在批量化和标准化生产以后，更多的人可以享受现代科技和现代设计的成果，但是又产生了另一个问题：成本的控制会使产品变得廉价，同时也会使设计变得单调、变得无趣。很多人在一般的功能满足以后，会追求更多的、更有趣味的东西，包括多样性，这又对设计提出了新的要求。

另外就是市场的问题。要使一件优秀的设计产生更大的效益，必定是要追求市场的，但是市场有它的规律。我们都学过"政治经济学"课程里面所谈到的资本总是要追求剩余价值的最大化，而在追求剩余价值最大化——追求利润的过程当中，开发商或者企业主是不会过多地考虑伦理价值、不会过多地考虑社会发展的制约的。

"市场为王"必然会造成过度的开发和过度的设计对资源、对环境施加的不可恢复的永远的伤害,这是我们在设计过程当中要重视的一个非常重要的问题。大家有没有看过每个城市郊区的废品处理场,那些淘汰下来的手机堆积如山,令人触目惊心,这些都会成为人类的垃圾,都是要花大力气去回收处理的。但是人类的资源是有限的,在人类与生俱来的"自私的基因"的背景下,在商业利益的驱动下,追随欲望、追求享乐会让设计带来很多负面的因素,这也是设计所必须考虑的。

另一方面,人们对设计的"功能"的理解也在产生着变化。原来的设计都是建立在物理的功能、机械的功能基础上,都是在传统的好用的价值范畴里面。但是,爱因斯坦的现代物理学产生以后,我们对于物理的理解、对于物质现象的理解、对于技术的理解已经有了非常大的发展,这个发展自然也影响到新的设计观念的产生。我以霍金为例,从他的《时间简史》到前几年出版的《大设计》,人类对于自身的理解、对于自身的关照已经从地球本身扩大到整个宇宙的系统里面;很多我们在地球上所发现的物理的真理或者功能的真理,放到整个宇宙的层面又会得出全新的看法,比如黑洞的问题,比如第四维、量子力学、第一性原理、人的不同的感觉等。人工智能里面探讨的由传统的机器人过渡到生物芯片、跟有机的物体结合的新的机器人类的发展前景等问题,都给设计带来了新的课题。

六、设计的小而美

下面我们讲讲第六个问题,什么是对设计——跟人的生活有关

的设计——的美学理解。我提倡"小的是美的"。这个问题我想大家都有体会，所谓"小的是美的"并不是形体小的东西就是美，而是小就意味着是跟我们最贴心、跟我们的需要最接近，体现对人的关怀的设计。对人的关怀最细小、最细微的这些方面，恰恰是设计的最重要的能体现美感的地方。

比如有一种小火炉，并不仅仅是一个工业的电炉，设计将它还原到我们的原始社会时期——一个用柴火架着烧的炉子。实际上它的设计很简单，就是交叉的木头的形状，人在使用的时候就会变得有意味，感觉到很温暖。

再比如，现在年轻人可能居住的空间不会太大，都希望有那种组合式的家具，但家具怎么来组合，并不是折叠的就是组合的。有一种小桌子，它里面有收纳功能，合起来是看不见的，提起来则会显得很丰富。这也是一种非常细致的关怀。

还有一种在特定温度下会"哭"的奶瓶。很多当了妈妈的女性都知道，孩子用奶瓶喝奶的时候，温度是很难掌握的。这个设计用一点点小的科技就解决了这个问题，它能帮你掌握这个温度，及时地提醒你。

所以，大家可以发现，一件设计要满足一个功能，比如水龙头要满足拧水的功能很简单，但是好的设计不仅仅是这些，是要让它的功能满足以后，让使用方式变得更有意思。这就要考虑设计的问题，但这不是简单的理性思维，而是要你去细细地体会、去设身处地地理解使用者，才能让设计有意思。这种关怀、这种对生活的细致观察是设计美学的一个最重要的出发点，也是设计美学跟其他所有门类的美学的一个最重要的区别。

设计美学是一种实践美学，它的领会途径不是绘画上的那种形式美，也不是音乐上的那种节奏美，而是生活上的一种关心的、关怀的体验的美。古人有言称"百姓日用即道"，简而言之就是"生活美"。这种美不单跟年龄有关，还跟不同地区的习俗、不同时代的时尚等都有很大的关系。比如电饭煲，大家有没有注意到，在南方广东一带，电饭煲慢慢发展出炖锅的功能，因为那边适合于煲汤，而北方地区饮食习惯不同，电饭煲又发展出烧烤、涮锅和其他功能，它的功能跟南方地区是不一样的。所以没有放之四海而皆准的设计，设计一定要考虑使用者的不同的需要，这是设计美学的非常重要的观点。

七、重提包豪斯

我为什么把包豪斯作为一个重要的专题来讲呢？首先因为包豪斯是世界现代设计教育的源头，这是公认的。大家知道，经典的问题都有值得你去"重新看"的地方，当然"重新看"并不是仰视地去看，而是用批判的角度去看。大学的使命就是对经典的批判，因为只有通过对经典的批判我们才能获得更多新的思想，去面向未来。

包豪斯作为现代设计的经典现象，有很多方面值得我们去重新察看、重新批判。例如设计教育，早期包豪斯的教育结构很有意思。今天中国的设计学院、设计教育的系统依然是包豪斯的系统，快一百年了，没有大的变化。包豪斯的教育系统里面，它的思想性的核心和综合课程之间的关系，它的艺术和技术之间的关系，尤其是和手工艺这块的关系，都具有开拓性。今天设计学院的同学可能觉得这个体系不足为奇，可是你们有没有想过，百年前的1919年，那个时候世界

上只有美术学院，都是画石膏、素描、静物，都是写生、临摹，没有像包豪斯这样完全打破旧体系，主张艺术与手工的结合、艺术与科技的结合。所以，当年这个体系是一个了不起的体系，今天我们可以从它这个角度继续向前。例如在科技与设计的关系上，科学技术的发展一直是设计发展的最大动力，今天很多新的设计尤其是很多交互设计、虚拟设计，如果没有新的科技的发明，是不可能产生的。包豪斯刚成立的时候的宣言，引人注目地用了一张表现主义艺术家费宁格的构成主义风格的插图，高耸的教堂表示着他们的一种理想，喻示着宣言中教育的理想主义色彩。这份宣言里面所提出来的很多观点我们今天依然在使用。

大家可能知道，早期的包豪斯有一个老师叫伊顿，他在解放学生的想象力、启发学生去创造方面，贡献是非常杰出的。也正因为如此，早期的包豪斯有很多的学生就完成了后来影响现代主义很多艺术流派的作品。

八、设计的风格

绝大多数消费者不知道，一件家具是谁设计的，一台电视机是谁设计的，一个酒店是谁设计的。往往我们都不太清楚设计者的名字，因为设计是一项集体的劳动，更多的是各种人的努力的"集合"，因此，设计很难呈现某一位设计师的个人风格。另外一个更重要的原因是，一件优秀设计的产生，不应是设计师个人的爱好、特点、性格的完全表达，而必须服从于功能的需要、服务对象的需要、要生产的那件东西的使用者的需要，这些制约因素决定了很难形成设计师

个人的风格。设计风格的这种模糊性特点，正是设计美学有别于其他艺术美学的一个重要特点。那么对设计的风格应该怎么去考虑、怎么去判断？尤其在今天全球化的生产过程当中，设计是受到影响最大的，我们用的手机全世界都一样了，而风格是要讲究本土的、讲究个人的。我们过去说德系车风格、美系车风格、日系车风格，区域风格和特点还是存在的，那么如何看设计风格？首先功能性是通用技术决定的，汽车要满足在路上奔驰、速度、安全等功能的需要。其次才是每个地区消费者喜好的选择，会影响到它的样式，但这些首先要服从于设计的功能，然后才是服务于使用的对象。所以设计师的风格往往是一个时代的风格，是一个区域的风格，而很少有个人的风格。

也许今天年轻的一代因为全球化，对风格问题的关注已经慢慢地淡化了，个人的爱好、个人多样化的需要，才是风格产生的更重要的原因。可能地区的风格、民族的风格、本土的风格，会逐渐让位于某一个特定的消费群的群体文化风格。因此在全球知识体系当中，要不要考虑我们的本土性，要不要考虑一种文化的特点，要不要把这些文化的特点通过设计风格来有所体现，要不要保持设计产品给我们生活营造的一种有趣的多样化，这是今天设计风格所要思考的问题。

九、未来的设计

这个主题，能够让我们思考设计在未来的走向。我很喜欢看科幻电影，我们看到，这十年来，欧美发达国家所拍的一些科幻电影中

有很多东西正在变成现实，这里面实际上有很多跟我们的设计（当然是"大设计"）有关系。请注意，我这里已经从小设计说到大设计。这其实包括影响我们未来设计的两大因素，第一大因素就是我前面与大家谈过的科学技术。

任何一项异想天开的发明都伴随着设计，未来我们的生活，本质上无不与科技息息相关，人机交流会越来越频繁。我们的精神世界、对生活的选择，已经跟过去有了革命性的不同。我们的祖父母这一辈，在传统的生活结构当中，他们的生活价值观念基本是稳定的；但到我们父亲这一辈已经产生了比较大的变化，今天到了我们这一代，生活价值观念、消费观念、时尚观念等的变化会更加快速和深入。

我们过去对设计的所有认识，包括对物品审美的认识、对设计价值的认识，都应该在这个"巨变"的前提下去向前发展，这才是对设计的正向的认识。大家都要秉着一个可持续的、与地球共同安居的大愿望，去考虑资源的可持续，并在人类心智健康发展的前提下去发展我们的设计，这是我们认识未来设计的一个重要的原则。

第六章　书　法

邱振中
中央美术学院教授

本章的讲述分为三部分。第一部分讲书法的起源、性质和它的内涵，回答"书法究竟是什么？"的问题。大家心中对书法都有一个印象，但是要追问"书法究竟是什么？"，你可能回答不出来。因此我们有必要仔细地分析书法的含义。第二部分，回到书法作品，对书法作品，特别是它的视觉部分，也就是说形式部分，进行一些分析。也会谈到分析的一些原则和方法，帮助大家更好地进入作品。第三部分我们谈一谈怎样去感受书法作品，谈一谈我们接受书法作品的一般过程。在这一过程中我们应该关注哪些东西，它的要点是什么？这样的话，我想对大家学习、欣赏书法会有一些帮助。

一、书法究竟是什么？

我们可以从书法的源头讲起。书法起源于何时？是不是当汉字产生的时候，我们开始书写汉字的时候，书法就同时出现了呢？

这个时间点不是那么重要,它所包含的机制和原理,更重要一些。中华民族对于语言有一个基本的认识,那就是"言不尽意"。我们都知道语言的第一要素是语义,语言要用来传达我们所希望表达的内容,但是每一个词都是一个概念——什么叫概念?概念就是对一些具体的、感性的内容进行概括,然后用一个词把它表述出来。比如"椅子"这个词就是一个概念。但是,它和我们天天使用的椅子有很大的区别。我们天天使用的椅子,你对它非常熟悉,有记忆,也有感情,甚至对上面每一块斑驳的油漆都有印象。但是"椅子"这个词是冷冰冰的,它就是一个概念,可以指称世界上一切椅子,也可以单单指称你使用的那把椅子。但是你的椅子的无数的细节不包含在"椅子"这个概念里。

中华民族这样一个重视感觉、重视感性印象的民族,对语言的这种概念化是非常不满意的,所以人们在概括中华民族对语言的认识的时候,经常会用到一个词,那就是"言不尽意"。所谓的"言不尽意",就是认为语言没有办法表达在这个词所指代的事物上,我们内心所要表达的一切东西。我们写一封信、写一篇文章,哪怕写得再好,我们都觉得有缺憾——怎么办?前人于是不断地在语言的语义之外寻找一些帮助表达的手段。你们想想,当我们用汉字把它写下来,表达一个意思的时候,这个书写出来的汉字的形态,它就有可能成为一个有意味的东西。

我们这样来设想吧:某一天,人们写完了信,或者收到朋友的一封来信,里面谈到一些悲哀的或者快乐的事情,可是我们觉得太简略,没有充分地表达那种悲哀或者快乐。但是,突然我们在那些书写的字迹里似乎发现了一丝隐藏的悲哀或者快乐——也可能拿出这个

人以前写的信来比较，哦，还真有点不同！久而久之，人们就这样认定，书写时的心境确实与笔触的节奏、形态有关。当人们长期地这样去寻找，并且在书写中这样努力试着去做的时候，慢慢地，书写的字迹、书写时的感觉，还有书写的技巧，它们就融成了一个关联的整体。在写出来的字迹里，人们有意无意地会倾注一些东西，也会有意无意地感受到一些东西。这些东西越来越清晰，越来越明确，然后被思考、被表述，它们便成为书法表现的内涵——书法就在这样的过程中诞生了。

二、书法作品的视觉形式

书法的基本构成

一件视觉艺术作品，当我们接触它的时候，首先相遇的就是它的视觉形式。面前是一件书法作品的时候，在那件作品中我们看见了什么？看见了一些毛笔书写的线条；它写的是什么？写的是汉字；再仔细一看，那些汉字组成了连贯的内容。一件书法作品带给我们的大概就是这些。如果暂时把书写的内容放在一边，我们面对的就是一些毛笔线条和由它们组成的汉字结构。要认识书法、欣赏书法，首先要对视觉所接受的对象进行仔细的观察。

过去谈书法，一般都会分成这样几个部分：第一是笔法；第二是字结构；第三是章法，也就是这些字的连缀和排列。

线

第一点，我们先谈笔法，也就是怎样使用毛笔，以书写出符合要

求的线。毛笔是一个简单的工具，它有一个笔杆，有一个用动物的毛做成的笔头，这个笔头柔软而且呈圆锥形。不管多么复杂的书法作品，多么伟大的书法作品，都是由这么一支结构如此简单的毛笔书写出来的。所以我有时会感叹，用毛笔蘸点墨，画一条线，这条线就让人们五十年看不厌倦，过了五百年以后还想看，一千五百年以后还觉得有无穷的魅力。那你想想，这支毛笔画出的线，以及它所带来的丰富性、带来的魅力，需要达到何等的水准。

我们首先来看线，一条毛笔的线，跟一条铅笔的线、钢笔的线，它们的区别在哪里。硬笔所书写的线粗细比较均匀，而毛笔写出的线，粗细有变化；毛笔线的轮廓有变化，而硬笔线的轮廓简单。一条线或者说一个笔画，我们把围住它的那条轮廓线叫作"边廓"，毛笔线的这个边廓，形状变化非常复杂。当然，我们把不同时代、不同作者的这个边廓拿来作比较时，会发现它们复杂的程度有很大的差别。比如，今天的线，与唐代的、东晋的线相比，复杂程度是很不一样的。这种边廓的变化——或者说复杂程度的变化——意味着什么呢？这种复杂程度的变化实际上是由书写时不同的动作产生的。简单地说，变化不大的边廓对应的书写的动作就比较简单，变化丰富的边廓对应的书写的动作就比较复杂。如果点画两侧边廓的形状是对称的，那么其中所包含的运动也比较简单；如果边廓的形状很复杂，而且两侧不对称，那么其中所包含的书写的运动是复杂的。

这种复杂的运动意义在哪里呢？第一，它让线条、点画变得丰厚。在一些最好的作品里面，我们感觉到点画有立体感，像雕塑一样。像王羲之作品里的点画，它的墨色有向轮廓之外溢出的感觉。第二，它极大地丰富了线的表现力。复杂的运动对应着点画呈现样

式的多样化，如果说每一种形状的变化都对应着、暗示着一种内心状态的话，复杂的形状变化便意味着它能够对应极为复杂的内心状态，这便是书法丰富的表现力的来源。

我们用硬笔画一条线、写一个字的时候，也是有运动的，但是这种运动，是一种看得见的宏观的推移的运动，或者说按照字的结构来推移的一种运动；这种运动是在纸面上进行的，是一种二维的运动。但是毛笔的书写，它不仅仅是二维的运动，而且有三维的因素：因为笔头是柔软的，它可以做起伏、提按、旋转以及由这些基本的动作组合而成的各种微妙而复杂的动作。它带来了点画轮廓的千变万化。所有这一切都是由于毛笔书写时的内部运动的变化产生的，所以我们说，毛笔书写时的内部运动，是毛笔书法区别于其他所有书法的关键。当我们回顾整个书法史，追溯书法与绘画的关系，寻找它与其他各种文字书写之不同的时候就会发现，内部运动是中国书法赖以生存的关键。内部运动带来了变化的复杂性，带来了线条的立体感，同时也带来了它的魅力和表现力。

此外，我们还要注意线条的力量。一般来说，在艺术创作中，不同力度的线条、笔触会有不同的表现力，它们都有存在的合理性。但是之所以要在书法领域如此强调力量，恐怕还是由于书写时运动的连贯性、节奏的变化，都跟力量的使用有关。我们可以举这样一个例子：春天那些刚刚露出地面的小草，原本非常柔弱，但是叶片十分光洁、挺拔，即使很娇嫩，它的每一个细节还是包含着一种内在的力度。我想我们在书法中要求的就是这种东西：生命中所隐藏的力量。此外，当然还要求节奏的丰富变化。如果我们书写的时候用的是一种均匀的、没有任何变化的速度，这个线条是没有表现力的。当我们把

线条内部运动的丰富性、节奏变化以及力量，都糅合成一个整体的时候，书法便呈现出它的魅力。

结　构

　　结构是一个比较直观的问题。每一个人从小恐怕都有过一种愿望，那就是写得一手好字。而所谓的"写得一手好字"，首先就是结构。几乎每一个班上都会有那么几个同学，字写得不错。我们说的"不错"，说的也是他们的字的结构。

　　所谓的"不错"，有哪些基本的要求呢？第一是匀称，这是最基本的要求。匀称是说每一个笔画之间，还有一个字里所有被分割的空间，它们都应该有一种关系，不突兀、无挤压。这样的字结构会给人一种协调、舒适的感觉。这是对一个字结构的基本要求。这些基本的要求也构成了中国书法中古典风格的字结构的基本特征。比如《怀仁集王羲之书圣教序》，这是唐代的怀仁搜集王羲之各种作品中的字，汇集而成的一件作品。这件作品一直被作为最重要的学习行书的范本。它的单字结构匀称、美观，点画均布，没有拥挤的空间，结构有倾侧，但不妨碍单字的连接。我们可以像背诵一篇文章一样记住这件作品，尤其是其中某些精彩的字结构，这样对字结构的学习就有了一个很好的起点。

　　在匀称的基础上，可以谈到第二个要求，即书写的连续、生动。需要注意的是，不仅是行书、草书要连续、生动，规整的字体，如楷书、篆书，书写时也有连续性的问题。任何字体，都有节奏的微妙变化，如果速度始终如一，那就是描字，不是书写了。

　　第三，在这些要求之上，才能谈到风格。风格指的是运动节奏、

结构等各方面的组合，由此形成了个人独有的特征。在完成基础训练之前便去追求自己的风格，是不切实际的。

章　法

　　接下来我们来看一看单字的缀合。除了极少数单个字的作品，一件书法作品总包含若干单字，书写时便存在单字之间的关系问题。单字之间，应该有一种连贯性，我们把这种连贯性叫作"行气"。行气是一件作品章法中最基础的部分，单字的连缀问题，便是行与行之间的关系。字与字之间、行与行之间，各种技法穿插使用，促成了作品章法的丰富变化。

书法形式的总体特征

　　当我们对构成书法作品的笔法、字结构、章法都有了初步的认识，可以说对书法的形式就不再陌生了。接下来，我们谈一谈书法超越这些之上的几个特征。

　　第一点，真正优秀的书法作品，它的线、结构和章法，都有自己的特征。我们无法用一种规范去衡量所有的作品，看它是否与这种规范相符合。这种具体而微的样式是不存在的。我们只能够从那些最优秀的作品中，概括出一些共有的特点，比如对行气的要求、对两行之间关系的要求等最基本的构成原则，然后再来看每一位艺术家在每一次的创作中，是怎么运用这些原则并加以变化的。

　　第二，书法是一种极为精微的艺术。说到"精微"，不是指每一个笔画都要小心翼翼，都要干净、周到、一丝不苟，或者说不全是这样。举个例子来说，当一个笔画的内部运动非常复杂而且节奏富有

表现力时，很可能在外观上却比较粗糙，或者给人漫不经心的感觉。但是一旦进入它的内部运动，并被节奏裹挟，你会发现它的运动一丝不苟，节奏准确而完整，令人难以抗拒。这种现象说明，精微会表现在不同的层面上，我们要尽量进到深处，在那里提出我们的要求。

三、对书法作品的感受与欣赏

对书法作品的感受，或者说接受，实际上是一个欣赏的问题。我们要感受一件书法作品，欣赏一件书法作品，是要作一些准备的。我们要掌握一些有关的知识，比如书法史的知识，关于作者的、关于作品性质的知识，还有作者各种不同类型的作品的要点等等。不具备这些最起码的知识，我们面对一件作品的时候，就只能以自己最朴素的感觉来进行判断。

当我们作好了必要的准备，面对一件书法作品，就可以开始欣赏了。一般来说，我们首先是通过视觉接触到这件作品的外观。当我们通过视觉对一件书法作品的图形、视觉要素产生印象、有所感受，接下来我们便会产生联想——这里所说的联想，不是文学性的联想，不是说某个图形像什么，比如古人讲的"惊蛇入草"。我讲的联想，是让你把风格相似的、与这件作品有关联的作品调集在一起。例如，王羲之的作品、虞世南的作品、米芾的作品、董其昌的作品——这些作品之间有着一种明显的相关性。它们都是书法史上的名作。

从这些作品里我们可以看到，一位书法家的风格的形成、他的个性的呈现，不是一件突如其来的孤立的事情，而是他在接受了前人的遗产之后，在这个基础上加以变化，包括渗透、修正、融合，然后才慢

慢形成自己的面目。

欣赏一件书法作品的第三个阶段，是对作品涵义的感受。这种感受并不容易获得，因为能不能感受到这些，取决于观赏者的文化知识，还有他所接受的训练，其中包括作者的气质、格调、修养等等。此外，还有作品的时代特征、它的哲学涵义等。这里我们有意安排了一个陈述的顺序，越到后来它所表现的内涵越抽象，越依赖于观赏者对中国文化的知识的把握。我们在学习、感受这些意涵的时候，可以把作品和别人对这些作品的解说对照阅读，看看别人谈得有没有道理，如果有自己感受不到而别人谈到的，你自己试着能不能把这些内容跟你看到的东西联系在一起。长期这样去努力，慢慢地就会获得一种能力，那就是你面对一件书法作品时，能感受到越来越多的东西。

在这之后，我们才能开始对作品进行判断。判断主要包括两个方面：首先是对它的水平高下的判断，其次是对作品原创性的判断。它要求观赏者积累一定的鉴赏经验。面对一些重要作品的时候，大家可能会问，怎么积累审美经验呢？这里重要的一点就是，记住这些作品尽可能详尽的细节。就像刻在你的脑海里一样，当你闭上眼睛，它就能很清晰地浮现在你的面前。

这里我也提一个建议。如果你对书法有兴趣，不妨买一两种印刷精美的重要作品放在床头。如果你没有时间反复地、仔细地对它进行观察的话，那么每天晚上睡觉之前打开看一眼，然后合上，它也会存储在你的感觉中。

第七章 音 乐

靳学东
天津音乐学院音乐学教授

音乐作为一门古老的艺术形式，从人类的童年时代开始，就是人类亲密的朋友。时至今日，音乐仍然是人们艺术生活乃至日常生活中，不可或缺的重要组成部分。人们常常有着自己所偏爱的音乐品种，甚至对"音乐"一词的内涵，也往往有着各自不同的解读。

一、音乐是怎样的艺术？

一般认为，音乐是通过有组织的音（主要是乐音）表达人们的思想感情、反映社会现实生活的艺术。

物质材料的特性

表达思想感情、反映社会生活并非音乐的专利，音乐不同于其他艺术的关键点在于，它是以演唱或演奏的声音为材料，通过时间

上流动的音响,来塑造形象或意境,并依靠人们的听觉来感知和欣赏的艺术。

所以说音乐是声音的艺术,是时间的艺术,是听觉的艺术。那么,什么样的"声音"才有资格成为音乐的材料呢?首先,音乐所需要的是"乐音",也就是有固定音高的音,以及部分"乐音性噪音",如部分打击乐器的声音。

我们知道,人的听觉所能感知的声音,低音在16—20赫兹之间,高音在16 000—20 000赫兹之间。人类的音乐实践,基本是在30—4 000赫兹,也就是相当于今天钢琴的全部音域这个范围内进行的。其中,人耳对500—4 000赫兹的声音,感知更加灵敏。而对于低音,则反应比较迟钝。这也就是一些音乐作品常用低音来描写笨重、呆板、压抑等形象的"秘密"所在。

在30—4 000赫兹的音域范围内,经过人类长期的听觉实践和音乐实践,音乐所使用的乐音被筛选出来。音程也好,音阶也罢,都是人的听觉感知和数学的严密计算相互契合的结果,是"自然法则"的产物。音乐的各音之间都潜藏着数的比例关系,如八度的比例为2∶1,纯五度的比例为3∶2,大三度为5∶4,小三度为6∶5等等。这种以简单的整数比例关系所建立起来的和谐的乐音秩序,构成了音乐美的原始起点。

音乐内涵的特性

正是物质媒介的特殊,导向了音乐内涵的特殊。音乐有没有内容?音乐的内容是什么?历来众说纷纭,莫衷一是。美国音乐家科普兰说过:"'音乐有含义吗?'我的回答是'有的'。'你能用言语把

这种含义说清楚吗？'我的回答是：'不能'"。[1]的确，音乐不能像文学那样描绘具体的细节、表达明确的思想，也不能像绘画、雕塑那样塑造逼真的人物形象或自然景观。但这并不表明音乐没有内容，只不过音乐的内容往往具有不具体性和不确定性罢了。

音乐的"造型"大多是通过模拟、类比、暗示和联想来实现的。苏联作曲家肖斯塔科维奇（1906—1975）《第七交响曲》的第一乐章，由弱到强的"战争"主题，让人联想到德军的步步紧逼和大兵压境。俄罗斯作曲家柴可夫斯基（1840—1893）在他的《1812序曲》中，用法国《马赛曲》的片段，暗示入侵的法军形象。中国琵琶古曲《十面埋伏》，则通过扫弦、绞弦、推并双弦等演奏技法，模拟出古战场刀戈相击、厮杀呐喊的战斗场景。

音乐也可以通过感情的流露，间接地反映出支配这种感情的思想意识，以及触发这种感情的生活环境和自然景物。比如德国作曲家贝多芬（1770—1827）在《第六交响曲》（亦称《田园交响曲》）中，就通过抒发在田园生活中的感受，间接地反映出田园景色和民俗乡情。不过与描写相比，音乐显然更擅长抒情。音乐可以直接表达情感，体现感情的状态、类型和强度。人的感情是在时间中展开的，音乐也恰恰是在时间中表现事物的运动和变化。旋律的起伏、节奏的张弛、力度的强弱、音响的色调变化，与运动中感情的变化状态何其相似。与音乐相比，雕塑、绘画只是表现出感情的一个"瞬间"，文学也必须借助于概念和联想才能抒发情感。而音乐可以淋漓尽致地直接模拟感情在时间中的跌宕起伏和瞬息万变。可见，音乐是不折不

1 [美国]艾伦·科普兰：《怎样欣赏音乐》，丁少良译、叶琼芳校，人民音乐出版社1984年版，第6页。

扣的感情的艺术。

音乐的这一特性，使得它无须"翻译"便直指人心。甚至在某些人的心目中，音乐情感的细腻和微妙，远远超越了语言的对应描绘。试想，和音乐中千差万别的种种快乐、哀伤相比，"快乐""哀伤"这些词的描述显得多么单调和苍白。德国作曲家门德尔松（1809—1847）就常常将自己创作的钢琴小品《无词歌》作为书信寄给家人，以表达他比文字更为"确定"的心境与情感。[1]

创作方式的特性

音乐在创作方式上，也与文学、绘画、雕塑等有很大的不同。一个作家写完一部小说，一个画家完成一部画作，他们的作品就可以被人欣赏了。但音乐不行，没有几个人可以通过"读谱"来欣赏音乐。作为听觉的艺术，音乐必须通过演奏和演唱的二度创作，才能为人们所欣赏。

也就是说，除了民间即兴演奏那种创作与演奏几乎是同步进行的情况之外，音乐创作大多需要分为写作和表演两个阶段才能完成。于是，同一部作品，同一份曲谱，可以同时拥有多个表演的"版本"。这是因为，即使曲谱标记得再仔细，也不可能标注出演奏的所有细节差异，于是演奏者可以在这些曲谱的"缝隙"中，流露出自己独到的诠释，并最终成就演奏风格和流派的形成。这一特性，也为音乐的欣赏和解释提供了更为灵活而多样的可能性。

在中国传统音乐中，"二度创作"的功用，被进一步放大。如中

1　参见钱仁康编著《外国名曲逸话》，上海文艺出版社1984年版，第65页。

国的古琴"减字谱",只标音高,不标节奏,为演奏者提供了更大的自由发挥空间。这也是中国古代的音乐流派多在演奏层面的二度创作中形成的关键所在。

音乐创作的这一特点,提醒人们必须处理好一、二度创作的关系。作曲家在写作时既要尽量明确、仔细地记写出自己想表达的东西,也要为演唱家和演奏家预留好再创作的余地;表演家则首先要尊重原作,努力揭示出作曲家的思想情感,同时又不能拘泥于原作,而是要在诠释中展示自我,使音乐充满活力和个性。

二、音乐语言的构成

正是由于音乐有着自己独特的语言和表达方式,要想欣赏和理解音乐,就很有必要对音乐语言的成分和要素有所了解。我们不妨把音乐"拆开",对它的构成要素逐一梳理。当然,这种拆解只能是临时性的,甚至是很勉强的。音乐处于实际运行中,这些要素往往并不是彼此剥离,而是综合地显现着整体的魅力。如同厨师炒菜,他手里的所有食材和佐料只有在融合之中,才能体现各自的妙用。

一般说来,音乐包括旋律、节奏、节拍、调式、调性、和声、复调、音色、音区、速度、力度等要素。篇幅所限,我们仅就其中的部分要素作一粗浅的描述。

旋律与音色

如果要在音乐的诸种要素中,选取一个最被关注、最受欢迎的要素,旋律的得票一定不少。对很多人来说,有没有令人难忘的旋律,

是他们评判一部音乐作品成败高下的重要标志。旋律也叫曲调，是按照一定的高低、长短和强弱关系而组成的音的线条。如果我们在一个坐标系统中以时间为横轴、音高为纵轴，就能够更真切地观测到旋律的线条起伏。

旋律在音乐中往往是最容易被听众辨识的因素，最容易引发情感反应，因此有"音乐的灵魂"之称。它与人的情感状态显然具有某种内在联系和同构关系，如旋律线条的上行往往应和着情绪的高涨，下行则预示着情感的低落。前者可以从莫扎特（1756—1791）《土耳其进行曲》起始部分的旋律中加以体会，后者可以在柴可夫斯基《第六交响曲》（亦称《悲怆交响曲》）第一乐章副部主题的曲调里得到印证。

莫扎特《土耳其进行曲》

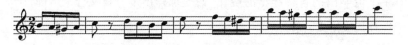

柴可夫斯基《第六交响曲》第一乐章

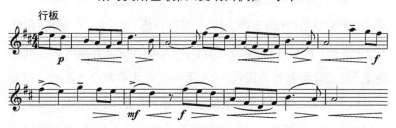

古今中外的许多音乐家，他们写出的旋律被听众普遍接受、喜爱和铭记。不过，除了能说出这些旋律所具有的绵长、流畅、均匀等一般共性之外，一段旋律何以动听，何以感人，何以不同凡响，却很难说

得清楚。教授作曲时,也几乎没有人能教会别人如何写出动人的旋律,这给旋律蒙上了一层神秘的色彩。科普兰说:"为什么一支优美的旋律会感动我们,这一点迄今无法解释。"[1]

旋律可以分为歌唱性的、吟诵性的和器乐化的几种类型。也曾有专家形象化地把旋律分为级进式、跳跃式、环绕式、波浪式等几种样式。如果将do、re、mi、fa、sol、la、si七个音比作一级级的楼梯,逐级地上下就是级进式;隔着一级或几级楼梯跳着上下就是跳跃式。环绕式和波浪式有些近似,环绕式多指在比较窄小的音域和时段内作旋律波动,波浪式则是在相对宽阔的音域和时段内的旋律波动。不过,旋律的细化、类型和它能否动听、感人之间似乎并没有什么必然的联系,玄妙之处在于,迄今为止以各种类型呈现出的旋律,都既有成功范例,也不乏平庸之作。那些从旋律大师们手下流淌出的各种类型的旋律,总是那样出乎意料又合于情理,个性独具又沁人心脾。

广东音乐《步步高》、歌曲《我热恋的故乡》的旋律应该属于跳跃式;歌曲《半个月亮爬上来》《吐鲁番的葡萄熟了》的旋律属于级进式;交响组曲《天方夜谭》中《舍赫拉查德》的主题、电视剧《红楼梦》中歌曲《枉凝眉》的旋律可算作环绕式;歌曲《青藏高原》《北京颂歌》的旋律可看作波浪式:它们都同样是那样地令人心动。即使是看似平淡无奇的、缺乏线条波动的"平行"旋律,也会在大师们手中显示出别样的魅力。比较典型的是冼星海(1905—1945)《黄河大合唱》的结束部分,"向着全世界劳动的人民,发出战斗的警号!"一

1 [美国]艾伦·科普兰:《怎样欣赏音乐》,丁少良译、叶琼芳校,人民音乐出版社1984年版,第32页。

句,连续19小节,67次反复使用了属音"sol"这一个音。单音的重复所聚集出的难以置信的紧张度和期待感,终于使主音的收束显得更加酣畅和满足。

旋律的类型与所要表达的情感,与地理风貌和语言音调等都有着内在的关联。例如西北地区的山歌常常使用大跳的音程,有较大的旋律波动,江南的小曲则更多使用级进或环绕的音型,呈现出微波荡漾的线条。跌宕的旋律多与豪迈、奔放、激越的情感相呼应,平缓的旋律则多与柔和、细腻、缠绵的情感相伴随。

但这同样不是绝对的。一是音乐中旋律的走向经常是各种类型的综合,有时很难区划。二是旋律的表情意义有时会因不同凡响的手笔和其他音乐要素的介入而呈现出意料之外的效果。比如贝多芬《第九交响曲》(亦称《合唱交响曲》)第四乐章中《欢乐颂》的主题旋律,几乎只是在"五度"狭窄音域内的级进进行,却营造出辽阔的气势和崇高的情怀。

贝多芬《第九交响曲》第四乐章

旋律都是由人声歌唱或乐器演奏出来的，因此人们在欣赏一段优美旋律的同时，也会感受到它的音响特色，比如这段旋律是由男高音唱出的、那段旋律是由二胡奏出的，等等。这些由不同人声、不同乐器及其不同组合所构成的音响上的特色，在音乐术语里叫作音色。音色的不同，比如男高音的声音与二胡的声音的不同，是由音的"声谱"，即由每个音所含泛音的数量以及各泛音的强度所决定的。

这听起来似乎有些深奥。这么说吧，我们平时所听到的单个乐音，其实基本上都是些"复合音"。不妨弹响钢琴中低音区的某个音，然后静静地聆听，你会听到除了整根弦振动发出的"基音"之外，还有另外一些微弱的高音依次鸣响其间，那些弦长的 1/2、1/3、1/4、1/5 等分段振动所发出的声音，就是"泛音"。也就是说，你所听到的这个单音实际上是基音与泛音"复合"在一起的音。正是由于每种乐器、每个人声发音时所具有的泛音数量和强弱分布不同，才造成了诸如小号、单簧管、女中音这些乐器和人声的音色差异。

对于一般听众而言，对音色的有关原理稍加了解就可以了，重要的还是要学会辨认更多的音色，特别是一些比较接近的、不容易马上分清的音色，比如小提琴和中提琴、唢呐和管子等。当然，你如果还能辨别出同样为男高音的帕瓦罗蒂和多明戈的声音差异，那当然更好。

此外，还要更多地了解和感悟作曲家在使用各种音色及其组合时的表情意义。比如苏联作曲家普罗科菲耶夫（1891—1953）在他的交响童话《彼得与狼》中，是怎样用大管的音色表现老爷

爷、用长笛的音色表现小鸟、用弦乐四重奏的音色表现少先队员彼得的。

介绍乐器音色的典范之作，当属英国作曲家布里顿（1913—1976）的《青少年管弦乐队指南》。在这部管弦乐曲中，作曲家在富于情感的音乐中，依次为听众展示了管弦乐队中所有乐器的不同音色，并在乐曲的最后部分，通过各种乐器魔术般地不断加入，将音乐逐渐推向高潮。

节奏与节拍

把节奏放在旋律之后加以叙述，并不表明节奏的重要性逊于旋律。其实，节奏才是音乐更本质的部分。起码，节奏可以脱离旋律而独立存在，比如中国京剧中的"武场"，也就是打击乐部分；旋律却没有能力脱离节奏独立生存。

节奏与音乐的源头相连，它是宇宙、自然和生命给人类最早的启示。斗转星移、日月交替、花开花落都在遵循着自然的节奏循环。婴儿还在母体中时就伴随着妈妈的心跳成长，并逐步建立起节奏与情感的对应联系。因此，人类童年时期所拥有的最早的乐器肯定是敲击乐器，这从现在仍然存在着的一些原始部落的音乐生活中还能得到印证。

总体来说，节奏可泛指事物有次序的交替。就音乐而言，节奏是指各音在进行过程中的长短和强弱关系。节奏包含着长短和强弱两个要素。其中最基本的强弱关系是由节拍，也就是我们平时所说的"拍子"来体现的；节拍是强拍和弱拍的均匀交替，像是音乐的脉搏。我们每个人差不多都有这样的经历：在听歌或唱歌的时候，用手跟

着打拍子,一下一上为一拍,每一拍的时间是均等的,如同一把尺子,对音乐在时间中的流动进行基本的长度计量。节奏往往以节拍的基本计算为基础,在长短和强弱关系上做出更多的变化,形成千差万别的组合方式。

节奏作为音乐的骨架,将音乐支撑、串联起来。实际上,一段音乐是雄壮的进行曲,是华丽的圆舞曲,是潇洒的探戈,还是火爆的摇滚,都是由节奏来决定的。音乐家在用曲谱记录这种长短、强弱的组合时,使用了"小节"作为最小的节拍组织,小节中的第一拍是强拍,统领着若干个弱拍。一个小节中强拍和弱拍加在一起,有几拍就叫几拍子,比如一强一弱共两拍,形成强-弱、强-弱的循环,就叫作二拍子。最典型的二拍子音乐要算进行曲了。

如果在强-弱单位中再插入一个弱拍,变成了强-弱-弱,期待中的强拍出现了延迟,节奏被软化,就成了三拍子。在这样的节奏中,你根本无法列队行进,因为强拍会交替出现在你的两只脚上,而圆舞曲却正好在这样的节奏中让你旋转起来。

二拍子和三拍子是所有节拍的基础,其他拍子都是在这两种拍子的基础上组成的。比如两个二拍子合成一小节,就是四拍子,它小节中的弱拍多了,显得气息更加绵长,所以更适于表现宽广抒情的乐思。两个三拍子合成六拍子,除了含有三拍子的因素,又形

成了更大范围强－弱交替的二拍子感觉。此外，像五拍子、七拍子甚至更加复杂的节拍，其实都不过是二拍子和三拍子的不同组合罢了。

　　音乐的节奏与人的生命律动和情感波动具有密切的联系，因此可以透过节奏的变化，表现复杂的运动和情感状态。一般来说，弱起的节奏型比较富于动力，对音乐的进行有更大的推动作用；强起的节奏型通常具有平衡稳定的效果。王莘（1918—2007）的《歌唱祖国》的两个对比性的乐段，就分别运用了这两种节奏。切分的节奏型由于打乱了强弱的基本安排，往往能产生出意想不到的效果。麦新（1914—1947）的《大刀进行曲》就因为第一句的前两个字"大刀"使用了切分节奏，被誉为神来之笔。

王莘《歌唱祖国》

（副歌部分）

（主歌部分）

在长期的音乐发展中，有些节奏已经成为一些民族音乐特色的集中体现，留下不少佳作名篇，像哈巴涅拉舞曲、玛祖卡舞曲、维也纳圆舞曲等，都以其独特的节奏型而闻名于世。当然，节奏往往要结合速度、力度等要素，才能有效发挥作用。例如节奏的逐渐加快，就如同心跳的加速，常常和兴奋、激动、紧张、愤怒相联系；缓慢的节奏则给人舒缓、安详、静谧的感觉。苏联作曲家哈恰图良（1903—1978）在他的《马刀舞曲》中，就以迅疾奔放的急板节奏刻画出库尔特人敏捷剽悍的性格，听来让人狂热躁动。

北京奥运会开幕式演出中，王莘的《歌唱祖国》，由一个女孩放慢速度唱出，就没有了进行曲的雄壮，增添了曼妙抒情的色彩。可见，节奏如果脱离了速度的约定，其表情意义会大不相同。法国作曲家圣桑（1835—1921）在《动物狂欢节》中使用轻歌剧《地狱中的奥菲欧》中"康康舞"的材料，也是一个很好的例子。这原是一首跳跃狂热的舞曲，由于圣桑的放慢速度，竟然有了缓慢爬行的乌龟的感觉。

调式与调性

当我们谈论一段优美难忘的旋律时，一定不要忘了，它大多要运行在一定的"调式"之中。作为音乐术语，调式在每本教科书中被赋予近似的解释。基本说来，调式是指按照一定关系连接在一起的许多音（一般为七个），以一个音为中心，组成的一个体系。这有点像太阳系中，各个行星围绕着太阳在运转。

看看钢琴的键盘。每一个八度都包含着十二个半音，但用钢琴弹奏一首曲子的旋律时，你会发现，不是十二个半音都会被用到。世

界上的绝大多数民族和地区,虽然大多将一个八度分为十二份,但在更多的情况下,人们只用其中的七个音来编织音乐。这七个音是人们在长期的音乐实践中"选择"出来的,既与悦耳的主观感受相吻合,也和物理声学的原理相适应。最常用的七个音,当然就是人们常说的do、re、mi、fa、sol、la、si。

不过,这七个音的地位并不平等,它们要以一个音为中心,这个音就叫"主音"。所有音都有向它靠拢的倾向,只有它是最稳定、最具有归宿感的,所以乐曲最终都要结束、停留在主音上。

世界上有许多种调式,今天人们最常提到的,是西方近三百年来最流行的两种调式:大调式和小调式。同样是七个音,以do为主音的就是大调式,以la为主音的就是小调式。也就是说,如果乐曲结束在do上,就是大调式;结束在la上,就是小调式。

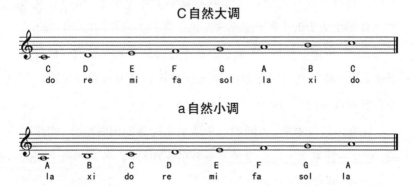

大调式和小调式有着不同的表情意义。通常是大调比较刚健、明朗,小调比较暗淡、柔和。贝多芬的《第五交响曲》(亦称《命运交响曲》)第一乐章沉重、压抑,使用c小调;第四乐章描写胜利的狂欢,使用C大调。

调式中各音之间的关系是固定的,调式的具体高度却是相对的。通常要以调式主音的具体位置,来标明调式的具体高度。主音的音高位置加上调式就是"调性",如C大调,就是主音为"C"的大调式。

从一个调转到另一个调,叫作转调,是音乐转换色调、深化情感的重要手段。调性向高处移动,能形成逐渐明亮的效果,往下移低,会给人暗淡的感觉。挪威作曲家格里格(1843—1907)在《皮尔·金特》第一组曲的第一乐章中,就是通过旋律不断地向上移调,描绘出太阳冉冉升起的景象。

和声与复调

当音乐中出现两个以上的音有规律地同时发声时,就产生了和声。这种现象在许多古老民族的合唱中并不罕见,比如有着两千五百多年历史的中国侗族大歌,就包含着不同曲调的纵向结合。不过,今天所谓的和声,多是专指在西方得到系统发展的一种音乐手法,是一种音高有规则地纵向结合及其有逻辑地横向运动。后来它发展成一门专门的学科——和声学。

在音乐教科书中,不同的三个或更多的音的同时结合,叫作和弦,它是一种基本上以三度关系叠置的纵向结构,各个和弦之间的先后连接,就构成了和声进行。

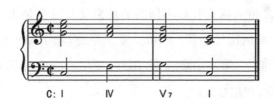

和弦因所包含音程的差异,分为协和与不协和两种。不协和和弦很不稳定,有倒向协和和弦的倾向,就如同调式中各音向主音靠拢一样,于是推动了音乐向前发展。

　　和声在音乐中比比皆是,只不过人们往往太容易关注旋律,对它的作用有所忽略。刚才提到的贝多芬《欢乐颂》主题,其并不宽广的旋律能表达出如此崇高的情怀,离开和声的参与是万难做到的。而冼星海《黄河大合唱》的尾段,如没有和声背景的转换,旋律的几十次同音反复也不会具有那般的动感与张力。

　　和声是丰富旋律的重要手段,作为旋律的陪衬,如同绿叶衬着红花。这时,和弦中的几个音可以同时发出,形成所谓的“柱式和弦”,法国作曲家柏辽兹(1803—1869)在其声乐套曲《夏夜》里的《在潟湖上》一歌中,就运用了这一和弦类型。

柏辽兹《在潟湖上》

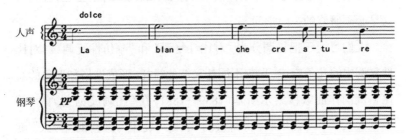

　　有时,可以将和弦中的各音按一定的组合顺序先后发出,形成“分解和弦”,使音乐更具流动和柔和的色彩。贝多芬那首著名的钢琴小品《致爱丽丝》的主题,就是以左右手的分解和弦,配以右手清新流畅的旋律,让人联想起少女的天真与纯洁。

贝多芬《致爱丽丝》

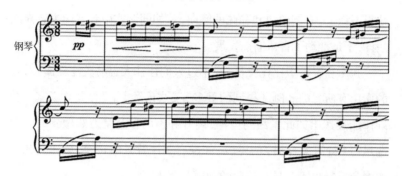

钢琴

音乐中两个或两个以上的旋律同时进行，叫作"复调"。它的历史其实比和声还要悠久，比如刚才提到古老民族的合唱，就可被看作多声部不同旋律的结合。不过复调与和声在后来的发展中逐渐分道扬镳，和声更注重音和音的纵向关系，复调则更在意各个旋律的横向展开。虽然复调强调的是不同声部的独立性，声部之间的结合却不是随意的，而是要遵循着艰深的"对位法"规则。对于专业作曲者，这是必须研修的一门学问。

人们习惯于把复调分为"对比性复调"和"摹仿性复调"。对比性复调中的几条旋律，形貌不同却又彼此衬托，形成性格和形象的对比。俄国作曲家穆索尔斯基（1839—1881）在《图画展览会》的"两个犹太人"一段音乐中，将骄蛮的"富人"旋律与颤抖的"穷人"旋律巧妙地叠加在一起，反差鲜明；俄国作曲家鲍罗丁（1833—1887）的交响音画《在中亚细亚草原上》，用东方风格的旋律代表阿拉伯商队，以俄罗斯风格的旋律代表护送的俄国军队，当两支旋律最终交织在一起的时候，让人感受到温暖与融洽。

摹仿性复调对于我们来说更为容易和常见。顾名思义，它是相

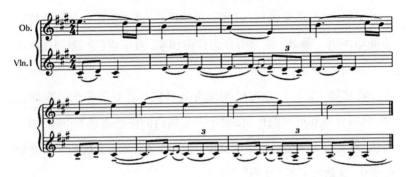

鲍罗丁《在中亚细亚草原上》

同的旋律,分前后出现,形成后面对前面的"摹仿",像《黄河大合唱》
"保卫黄河"中的那段轮唱就属于摹仿性复调。"风在风在风在吼,马
在马在马在叫",各声部的此起彼伏,传神地塑造出抗日队伍不断壮
大、势不可当的形象。

　　和声与复调的出现,意味着音乐语言的"立体化"。由于它们的
介入,"音乐是流动的建筑"这句话,才变得更为名副其实。

曲式与体裁

　　了解以上的音乐要素,是为了更好地理解作曲家如何运用这些
材料,根据一定的结构方式,构筑起音乐的大厦。音乐材料的这种排
列样式,或者说音乐的结构布局,在专业术语中叫作"曲式"。

　　与其他的艺术类别相比,音乐的结构有其特殊之处。它不同于
建筑在空间中构筑结构,而是在时间中展示结构,却又转瞬即逝。何
况音乐还不像小说那样具有明确的语义性,所以人们只能通过听觉
和记忆感知音乐的"结构",从中获取完整的艺术形象。

　　为了便于人们辨别和记忆,音乐的一些思维方式和结构原则逐

步地清晰起来。比如音乐的"陈述",它是主题旋律或主导动机的第一次呈示,具有形象概括、内容提示的性质,并对整部作品起着核心的推动作用。"陈述"能给听众怎样的印象,对于他们把握和理解作品十分重要。

再比如"重复",它可以加深听众对核心音调等音乐要素的记忆,具有强调和巩固的作用,对于音乐结构的搭建也是不可缺少的。当然,重复得太多会显得单调枯燥,于是要从音乐要素的各个角度加以变化,这就形成了"变奏"。

"再现",也是一种特殊的重复,它是音乐经过一个发展阶段后,最初音乐材料的再次呈现。再现能够让音乐"首尾相合",使听众感受到乐曲结构的统一、对称和完整。

此外,像"对比""展开"等等,也是结构音乐作品的重要手段。

音乐结构的搭建与小说的成型道理是相同的,一个音好比一个字词,一个乐句就是一个句子,一个乐段相当于一个段落,再大一点的音乐结构相当于一个章节,由小到大,逐渐扩展成音乐的鸿篇巨制。

曲式的发展,实际上是人类对自然、社会现象认识得越来越丰富、越来越深化的反映。这一点可以从今天常被人们提及和运用的乐段、二部曲式、三部曲式、回旋曲式、变奏曲式、奏鸣曲式等传统曲式的历史发展中,明显地感受到。客观地说,欧洲的曲式发展更为系统和典型。早期的欧洲曲式,如二部曲式、三部曲式、回旋曲式等,大多反映了事物的交替变化和对比。

篇幅所限,我们仅以具有再现性质的三部曲式为例。这类曲式主要包括比较简单的"单三部曲式"和相对复杂的"复三部曲式"两

种。柴可夫斯基舞剧《天鹅湖》中的《四小天鹅舞曲》，就是用"单三"写成的。它的三个部分各为一个"乐段"的规模，第三部分是第一部分的再现，如果用字母表示就是A.B.A。其中A和B让人们感受到一种情绪的对比，不过"单三"的总体情感含量和篇幅结构还是相对简单的，用在音响张力更大、情感内涵更深的交响乐等大型作品中，就显得力不从心了。

单三部曲式

常见于交响乐中的三部曲式是复三部曲式，虽然它的总体轮廓也是A.B.A，但它的A或B的规模已不是乐段，而是一个较大的结构；比如它自己就是个"单三"，这种结构的拓展对音乐形象的丰富、音乐情感的深化作用是显而易见的。

复三部曲式

复三部曲式常被用于交响乐、协奏曲的中间乐章，其中的许多精彩范例常被提及，如柏辽兹的《幻想交响曲》的第二乐章、柴可夫斯基《第一钢琴协奏曲》的第二乐章等。一些民族民间风格的乐曲，如勃拉姆斯（1833—1897）那首著名的《匈牙利舞曲》第五号，也是用复三部曲式写成的。

随着欧洲资产阶级启蒙和革命时期的到来，早期的传统曲式已不能很好地承载深刻的现实矛盾、丰厚的内心情感和富于哲理的文化精神。这时，一种戏剧性的曲式——奏鸣曲式得以诞生并得到迅速地发展。

从宏观上看，奏鸣曲式也是一种带再现的三部结构，只是构造更加复杂，三个部分被分别命名为呈示部、展开部和再现部，常被用于交响曲的第一乐章或某些单乐章的独立作品之中。

呈示部有主部与副部两个主题的呈现，它们既有性格上或刚健、明朗，或柔美、忧郁等对比，也有调式、调性、色彩上的对峙。在展开部中，呈示部两个主题中最具生命力的部分被不断地发挥，展现出更加剧烈的矛盾冲突。当再现部到来的时候，不仅两个主题得到情感的升华，调性也得到了统一。

显然，奏鸣曲式是与时代精神和社会变革相适应的。如果说复三部曲式标志着对于对立事物认识的深化，奏鸣曲式则更善于表现对立事物的矛盾、冲突和转化。前者更强调"对比"，后者更强调"发展"。如果要从音乐中找到这种区别，你会听出三部曲式中的A和B仿佛两军对阵，界限分明；而奏鸣曲式中的A和B则包含两军的纠缠甚至厮杀，你我相融。

在奏鸣曲式的发展历程中，许多音乐家做出了杰出的贡献，这需要我们从莫扎特《第四十交响曲》、贝多芬《第三交响曲》、舒伯特（1797—1828）《未完成交响曲》、柴可夫斯基《罗密欧与朱丽叶幻想序曲》等大量经典作品中去慢慢体会了。

音乐的结构除了体现这些"多态统一"的原则，也常常与"数"的原理相契合。比如当我们分析音乐史上的那些经典名曲时，常会发现它的整体与局部、局部与局部之间，往往暗藏着1：0.618这一黄金比例关系。音乐家在实践中很少使用数学计算，但在结构音乐作品时，却总能天才般地应和着数理规律和美学秩序。和我们最为亲近的例子当属中华人民共和国国歌，也就是聂耳（1912—1935）作曲的《义勇军进行曲》。这首连同前奏共有37小节的歌曲，其"黄金点"应该在第23节（37×0.618=22.8）的位置上，而那里恰恰是歌曲前后两段的分段处。当专家对歌曲的各个部分再继续"分割"下去时，竟发现无论从哪个角度分析，整首作品无不神奇地体现着"以黄金分割为特征的数列结构"之美。[1]看来，《义勇军进行曲》之所以动人心魄，不光源自它激昂的歌词和曲调，还与它的结构美息息相关。

此外，作曲家所搭建的音乐结构，总会被运用于一定的音乐体裁。所谓体裁，也就是音乐作品的类型，它可以从不同的角度来划分。比如可按表演形式分为声乐和器乐两类。声乐体裁中，又有独唱、齐唱、重唱、合唱之别。再比如以音乐的社会功能划分，则有渔歌、牧歌、军乐、弥撒曲等。如果用住宅来打比方，是住洋房、别墅还是四合院，这属于体裁。别墅是几层，洋房是几室，房间怎么排列，功

1　参见童忠良《论〈义勇军进行曲〉的数列结构》，载《中国音乐学》1986年第4期，第85页。

能怎样布局，就属于曲式的范畴了。

三、中国传统音乐的形态特色

从以上对音乐各要素的分解及结构样式的分析中，我们不难发现，古今中外的众多音乐作品，其实潜藏着许多共同遵循的规律，这也正是音乐能够穿越时空，感动不同时代、不同国家、不同民族听众的重要基础。不过，音乐语言是在一定的社会历史条件下形成的，不同民族、国家和个人，往往要通过自己独特的音乐语言来体现共性，引起他人的共鸣。因此，熟悉自己民族的音乐语言和表述方式，是非常重要的。

中华民族有着博大精深的音乐传统。河南舞阳出土的距今八千多年前的贾湖骨笛，已经能够演奏六声音阶，甚至七声音阶。战国时期的曾侯乙编钟，其音域跨五个多八度，中间的三个八度，可以奏出完整的十二个半音。

经历了汉唐时期宫廷歌舞大曲的辉煌，宋代以后，华夏音乐的中心从宫廷走向民间，逐步确立了民歌、戏曲、曲艺、器乐、歌舞并行发展的格局，积淀了丰厚得惊人的音乐宝藏。在20世纪80年代初的普查统计中，全国搜集到的民歌、准民歌达40多万首，说唱曲种341个，戏曲剧种317个，民间器乐曲更是不计其数。这些鲜活而丰富的音乐资源，共同凝结和体现着中华"音乐母语"的鲜明特色。

丰富的"线性思维"

中国艺术对于线条格外青睐。流动的草书是线条，园林建筑中的飞檐、回廊、曲桥是线条，万里长城是线条，就连中华民族的象

征——龙，也是舞动的线条。这种审美意识反映在音乐上，就是对旋律的偏爱。旋律本来就是人们最为关注的音乐要素，对中国人来说尤其如此，中国传统音乐甚至相对忽视和声等多声思维，走上了一条"以单线条旋律表述为主"的道路。中国历史上能够留存下来那么多动听的民歌、鼓曲和唱腔，和这种偏爱不无关联。

中国传统音乐长时间流连于单线条的趣味之中，并非全因满足于现状，而是中国人赋予了单旋律更独特、更深刻的意蕴。如同水墨画仅用黑白两色就能展示意境高妙的"墨韵"，中国音乐也能在单旋律中，显示出别有洞天的魅力。

听一听陆春龄（1921—2018）先生演奏的笛曲《鹧鸪飞》吧。一支曲笛，没有伴奏，却通过气息的控制、音色的多变、速度的伸缩，把忽高忽低、时隐时现的鹧鸪姿态融于复杂多变的单线条旋律之中。如果你把这段旋律用钢琴的单音奏出来，还能表现出那么丰富的层次和意境吗？肯定不行。

中国传统音乐中的所谓单音，和西方经典音乐中的单音，往往不是一回事。西方音乐的单音，比如钢琴上的一个音，是直线型的音过程，是一个点，从一个音到另外一个音，即便是二度的级进，也需要"跃进"过去。而中国音乐的单音常常是曲线形的，能够拐弯，被专家们称为"带腔的音"。音和音的衔接也往往是用"腔"把两个点连接起来。我们经常会评价这个人演唱、演奏得"有味儿"，这个"味儿"大多就体现在音和音之间不同的连接方式之中。

音乐是对语言的夸张。中国音乐的"音腔"[1]（一种包含有某种音

1　参见沈洽《音腔论》，上海音乐出版社2019年版。

高、力度、音色变化成分的音过程的特定样式）特色与中国的语言特色密切相关。中国绝大多数民族的语言都属于汉藏语系，这种语言的主要特点是有声调的高低变化，而且声调不仅具有辨义的作用，还富有音乐性，这为中国音乐的音腔特点奠定了基础。

如同汉语中每个字的读音都要经历"从字头到字尾"的声调高低、轻重和音色变化过程，中国音乐也特别注重对单个音的解读和加工，非常重视单个音在演唱、演奏中音高、音色和力度的细微变化。如同中国书画中的"一笔"，或涩、或滑、或刚、或柔、或速、或迟，可谓变化无穷。这种对于单个音的细微处理和雕琢，以及所表现出的惊人艺术效果，可以在蒋风之（1908—1986）先生演奏的二胡曲《汉宫秋月》中得到印证。

虽然同是遵循着汉藏语系的共性特点，但由于中国幅员辽阔、民族众多，各地方言声调差异很大，要"以字行腔"，唱词就必然会牵制和影响旋律的进行，这成为千姿百态的中国各地戏曲唱腔、说唱曲种以及民歌旋律得以成型的重要原因。

同时，又因为各地方民间器乐曲最初风格的形成多与地方声乐吟唱的韵味有关，其风格也必然受到地方语言和地方音乐审美习惯的影响，于是在中国的地方戏曲、说唱、民歌以及"民族唱法"的歌曲中，会出现各种叠腔、抖音、滑音等装饰性润腔。同时，在民族器乐中也出现了各色各样的加花装饰以及吟、揉、压、颤、滑、抹等技法，它们不仅增添了中国音乐独特的韵味，也彰显了中国音乐单音内涵的极大丰富。

多样的乐音体系

中国乐音体系的多样与丰富，反映在很多方面，我们仅就其中

的一些特点聊一聊。

"五声"被经常用来代表中国音乐的特点,这是有道理的。中国人早就有了"十二律",但对于do、re、mi、sol、la,也就是宫、商、角、徵、羽这五声或者说五音,始终情有独钟。许多杰出的民歌,其实只用了这五个音,比如江苏的《茉莉花》、云南的《小河淌水》、青海的《上去高山望平川》等,多不胜数。北京奥运会的主题曲最终选中了陈其钢(1951—)作曲的《我和你》,一定也和这种偏爱有关。

中国当然也有许多"七声"的音乐,但在中国传统音乐理论中,五声各音被叫作"正声",除此以外的fa、si(以及♯fa和♭si)等音被称为"偏音"。在七声、六声性的作品中,仍能感受到正声的骨架作用,比如山东的《沂蒙山小调》、陕西的《五哥放羊》等,多是如此。

因为所用偏音的不同,中国传统音乐存在着"古音阶"、"新音阶"和"清商音阶"(也被称为"雅乐音阶""清乐音阶"和"燕乐音阶")三种不同的七声音阶。而且,中国各地音乐中的偏音甚至正声,都有很大的游移性,这种"微分音"差别恰恰成就了各地音乐迥然不同的风格韵味。

古音阶（雅乐音阶）

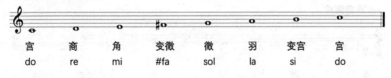

宫	商	角	变徵	徵	羽	变宫	宫
do	re	mi	#fa	sol	la	si	do

新音阶（清乐音阶）

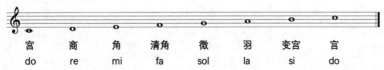

宫	商	角	清角	徵	羽	变宫	宫
do	re	mi	fa	sol	la	si	do

清商音阶（燕乐音阶）

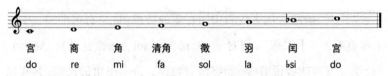

宫	商	角	清角	徵	羽	闰	宫
do	re	mi	fa	sol	la	♭si	do

　　五声的重要性不仅在于使用的频繁，还体现在它们都可以作为调式的主音，形成了宫、商、角、徵、羽五种调式。这和西方近代音乐主要分为大调式和小调式有所不同。

五声宫调式

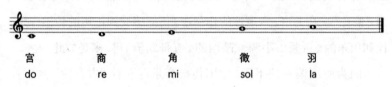

宫	商	角	徵	羽
do	re	mi	sol	la

五声商调式

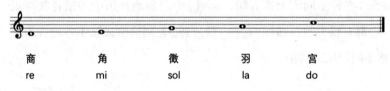

商	角	徵	羽	宫
re	mi	sol	la	do

五声角调式

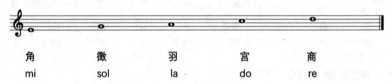

角	徵	羽	宫	商
mi	sol	la	do	re

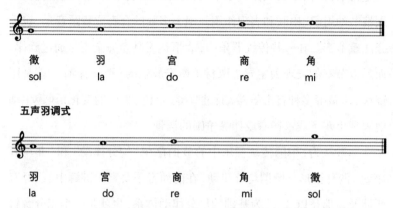

五声徵调式

徵	羽	宫	商	角
sol	la	do	re	mi

五声羽调式

羽	宫	商	角	徵
la	do	re	mi	sol

　　以徵（sol）、商（re）以及角（mi）为主音构成调式，成为中国音乐的重要特色。还以民歌举例，徵调式民歌，像《孟姜女》《走西口》等，在中国民歌中所占比例很大。《太阳出来喜洋洋》《想亲亲》等商调式民歌也不少。即使数量最少的角调式民歌也在湖南等省区的民歌中时有所见，这些调式都极大丰富了中国音乐的色彩。

　　以do为主音的宫调式和以la为主音的羽调式民歌，如宫调式的《无锡景》《八月桂花遍地开》、羽调式的《康定情歌》《看秧歌》等，在民歌中的数量是名列前茅的。表面看来，它们与同样以do和la为主音的西方的大小调式非常近似，但分析起来还是有很大差异。比如旋律的走向，中国调式主要以大二度和小三度作为音调的运行基础，即使宫调式中有小二度进行，也以下行小二度为多，不会出现大调式那种由导音si向do的上行小二度进行。

灵活的节奏律动

　　中国传统音乐在节奏律动方面也体现出十分突出的个性。中国

人重视节奏，比如在戏曲音乐中，打击乐的节奏组合就承担着整个戏剧情节的组织、串联和表现作用。绝大多数的合奏或舞蹈音乐，也十分注重节奏。在一些传统器乐中，表情达意甚至完全不是通过旋律，而是以节奏的表现为主导。取材于西安鼓乐的《鸭子拌嘴》，就是用铙钹、木鱼等多种打击乐器，通过节奏、音色、力度的变化，风趣生动地表现出鸭子戏水畅游或拌嘴争闹的场景。

一般认为，中国传统音乐中的节拍存在"均分律动"和"非均分律动"两种情形。所谓均分律动，在前面音乐要素的讲解中，已经有所涉及。那是以"二"为基础的倍分律动体系，也就是一个二分音符等于两个四分音符，等于四个八分音符，依此类推。这是世界上各国各族音乐中大都存在的一种节奏体系，中国也不例外。

不过需要注意，即便在均分的律动下，中国传统音乐的强弱交替常常也并不像西方音乐那样明显，沈知白先生形容"中国音乐像打太极拳，西方音乐像做广播操"[1]，应该就包含着这层意思。有人将中国音乐的"一板一眼"完全等同于2/4拍，是并不确切的。

1 参见汪立三《新潮与老根——在香港"第一届中国现代作曲家音乐节"上的专题发言》，载《中国音乐学》1986年第3期，第31页。

非均分律动在中国音乐节奏中最具特色，它的"拍子"，也就是"板"和"眼"的长度在音乐中是可变的，节奏具有可伸缩的弹性，所以被形容为"橡皮筋节奏"。应该说，这种自由的散节奏或具有弹性的变速节奏，在西方音乐中也会偶尔出现，但在中国传统音乐中更具普遍性。比如各地的山歌，都以自由的散节奏为其重要特色。当你聆听《流水》《潇湘水云》等古琴曲，在体味古代文人风骨气韵的同时，也肯定会感受到音乐中那种散节奏的灵动感。古琴谱能够记录比半音更为细致的"微分音"差别，却从不标明节奏，目的也许就是要给予音乐更为"散漫"的节奏空间吧。

更有意思的是，中国音乐有时还让均分律动和非均分律动这两种节奏同时出现，形成所谓的"紧打慢唱"。其特点是伴奏在板鼓的引领下奏出急促的固定节拍，演唱部分却以无固定时值的散板方式出现，从而在伴奏和唱腔之间，形成强烈的节奏对比和戏剧冲突。小提琴协奏曲《梁山伯与祝英台》中"哭灵"一段音乐，就运用了越剧"嚣板"的手法，在乐队"紧打"的背景下，小提琴"慢唱"出越剧中哭腔般的旋律，把祝英台呼天叫地的绝望心情刻画得入木三分。

渐变的乐思布局

总体来说，西方音乐更着重于严密的结构和逻辑推理式的阐述方式，追求音乐的雕塑感和立体感。相比之下，中国音乐更具有一种难以分解组合的流动感和节律感。体现在音乐的结构布局上，就是"渐变"的音乐思维模式占有特殊的地位。

20世纪中叶，许多新创作的民乐作品都采用A.B.A（快−慢−快）的结构模式，给人一种印象，似乎它是中国传统音乐中最常用的曲

式。其实,这种带再现的三部曲式只是到了民国时期以后,受到西方音乐的影响,才逐渐出现在中国音乐中。要知道,中国古典音乐并不强调这种严格的三段式逻辑表述,倒是"散-慢-中-快-散"这种"渐变"的节奏、速度布局,在中国传统音乐中持久地释放着深远的影响。今天,我们仍然可以从那些大段的戏曲唱腔中,辨别出这种结构布局的影子。

当然,并不是说中国音乐中没有"五律""七绝"那样严整的样式,只是相对而言,中国音乐更推崇那种散文性的自然流动和结构内部的弹性,如同最讲究工整的中国对联,也以"流水对"为最高追求一样。

这种音乐思维模式在中国传统的变奏曲式中得到了最集中的体现。我们知道,变奏曲式是一种在中西音乐中都经常被使用的曲式,它是将代表基本乐思的音乐主题,用若干次变奏的手法加以发展而构成的一种曲式。然而,我们如果仔细对比就会发现,中国和西方虽然都运用这一曲式,却有不小的差别。中国的变奏曲式,音乐发展多用"展衍"的方式,讲究自然、柔和的变化,各段落之间的对比往往不如西方音乐那么强烈和鲜明,更注重和强调音乐整体的统一性。如果说西方音乐更强调在对比中求统一,中国音乐则更钟情于在统一中求对比。

源自琵琶古曲《夕阳箫鼓》的民乐合奏《春江花月夜》,就是具有展衍性质的变奏曲式结构。第一段"江楼钟鼓"中典雅的主题以"鱼咬尾"[1]的方式连锁传递,娓娓道来。其后的九段音乐都是在

1 前一句旋律的结束音和下一句旋律的第一个音相同,也叫衔尾式、接龙式,是中国传统音乐的一种结构形式,也是音乐创作的一种手法。

第一段基础上的各种引申变奏。请注意,尽管每段的前半部分多对主题材料作了种种的衍生变化,使音乐出现了一定的对比性因素,但各段的结尾总是回到与第一段相同或相近的旋律之中,形成各段之间"合尾"式的统一。这首以循环展衍、层层推进的方式所结构的东方夜曲,似一幅浓淡相宜的山水长卷,让人久久回味,心旷神怡。

民间音乐家华彦钧(1893—1950)的二胡曲《二泉映月》,也是中国传统变奏曲式的杰出范例。乐曲通过对两个主题压缩、伸展、加花、变换节奏等变奏处理,环环相扣,衍展深化,不仅淋漓尽致地倾吐着阿炳的满腹辛酸和强烈控诉,也再次让我们领略了中国音乐传统结构方式的独特魅力。

四、如何提升音乐鉴赏能力?

古今中外的不少艺术家曾经就如何提升音乐鉴赏能力提出过许多有价值的建议,这里我想再次强调其中的几点。

要在"听赏"中成为"知音"

提升音乐鉴赏能力最有效、最可靠的途径是多听音乐。有许多书籍,包括我们的课程,试图指明一条听懂音乐的道路。这当然很重要,可以使大家少走弯路,早入"正途"。但这些都不能替代听音乐本身。知道了路在何方,和走过道路全程,并饱览路边的奇景,终归是两码事。

音乐是在音的不断转换中流动的,是在"对过去音的记忆"和

"对未来音的期待"中展开的,是靠人的听觉去感受的艺术。我们只有在大量的听赏中,才会逐步磨炼出"记忆"和"期待"能力,才会积淀起音响和情感间的对应关系,才会不断提高乐感、辨识、对比、联想、欣赏乃至评判的能力。李斯特就认为,对音乐家所谱写的那些神秘的音乐语言的理解,"即便不是以专业学习为前提,至少也是以长期习惯于与它接触为先决条件的"[1]。有两句话常被我们提及:要想知道梨子的滋味,就要亲口尝一尝;在游泳中学会游泳。

接下来,该尝哪些梨子、该到哪里去游泳就显得很重要了。毕竟古往今来,世界上留存下来太多的音乐。为了更有效地提升欣赏水平,我们在听音乐时,只能有所选择。要多听那些被听众所认可的、被历史所铭记的音乐经典和名家演绎。正如歌德所言:"鉴赏力不能靠观赏中等作品,而是要靠观赏最好作品才能培养成。"[2]

当然,多听经典也要避免上来就听"高、大、上"的作品,还是要从听赏那些给我们带来官能愉悦的、浅而不俗,最好是雅俗共赏的音乐入手。无论是黄自(1904—1938)先生提出的"感觉欣赏、感情欣赏和理智欣赏",还是科普兰先生提出的"美感阶段、表达阶段和纯音乐阶段",都表明音乐的欣赏是有阶段性的。成为"知音",要由浅入深,循序渐进。既不要急于跨越欣赏梯次,也不要满足于感官愉悦,更不要把这些欣赏的阶段割裂、对立起来。要将感性和理性融为一体,要从聆听音乐开始,并把掌握的有关音乐的各种知识,重新融化于审美体验暨更高水准的音乐聆听之中。

1　[匈牙利] 李斯特:《致乔治·桑》,载《李斯特音乐文选》,俞人豪译,人民音乐出版社1996年版,第70页。

2　[德国] 艾克曼辑录:《歌德谈话录》,朱光潜译,人民文学出版社1978年版,第32页。

要了解音乐的背景和语言

要想达到理智欣赏音乐的水平,了解音乐的历史背景和语言是必不可少的。当我们用大量的篇幅介绍音乐的技术构成、强调音乐的科学原理时,千万不要忘记这样的事实:音乐本质上是一门人文学科,它是人类社会生活的反映,又反过来丰富、提升、陶冶了人们的生活,审美教育是它最重要的功能所在。正因为音乐与生活密不可分,我们才可以通过音乐感受社会、丰富生活。同样,我们也必须通过对社会生活背景的了解,更深刻地体验和欣赏音乐。

一部音乐作品,总是凝结着作曲家对现实生活的感受和态度,总要与一定的时代特征和文化背景相关联。只有了解了那个时代和社会,才能理解音乐风格的转变与时代变迁的内在联系,才能准确地把握作曲家的内心感受,也才能更好地理解他的音乐。当我们了解到波兰人民在沙俄残暴统治下的苦难生活、强烈反抗和起义失败等背景,自然能更深地感受肖邦(1810—1849)《c小调练习曲》中的澎湃激情和革命呐喊,而不至于仅仅把它作为一首"练习曲"来看待。毛泽东主席说得好:"感觉到了的东西,我们不能立刻理解它,只有理解了的东西,才能更深刻地感觉它。"[1]

熟悉音乐的语言、了解它的构成要素对于欣赏音乐也特别重要,这在前面的讲解中已多有涉及。但这些音乐的基本知识,仅靠听几次讲座是远远不够的,可多阅读一些相关书籍,研习一些相关课程,如果再能通过歌唱或是一两种乐器的学习来具体地接触、感受音乐就更好了。同时正如我们提醒的,要避免将音乐知识和要素当作拆

1 毛泽东:《实践论》,载《毛泽东著作选读》(上册),人民出版社1986年版,第125页。

解和瓜分音乐的工具，把音乐仅仅看作各种技术的组合和音响的游戏，而忽略了从总体的音乐感受中去领略它的形式美和内容美，体验那难以言说的情感共鸣。

要培养多元化的审美趣味

每个人对于不同音乐品种和风格的偏爱，本无可厚非。不过一名"高级别"的音乐鉴赏者，还是要努力学会欣赏和喜爱更多种类和风格的音乐，培养多元化的音乐审美趣味。

不可否认，在当下的社会生活和各类媒体中，流行音乐依然强势，各类音乐选秀也是五花八门，良莠参差。当我们指责这类音乐局限于满足人们感官享乐的时候，也不要忘记它们的可取之处，学会辨别和欣赏流行音乐中的精品，探索其之所以能够和广大民众产生如此强烈共鸣的奥妙。

当我们欣赏中国的民歌、戏曲和说唱音乐时，千万不要戴着"有色眼镜"去评判和褒贬。要避免经济文化与艺术文化价值的混淆，学会理解和感悟中国传统音乐的审美趣味，保持和维护中国音乐遗产各种艺术样式的独特性。

当我们欣赏西方古典音乐的时候，要细心地体验其中多声的交织、结构的严谨和思想的深邃带给我们的审美享受，把它们看作人类精神世界的共同财富。

尤其需要引起我们关注的，是近现代中国作曲家在各种音乐体裁中的创造和探索。今天，合唱、室内乐、交响乐、歌剧等形式，都已经在中国音乐家"洋为中用"的精心打磨下，成为中国音乐的重要组成部分。在欣赏这些作品时，既不能以西方音乐为标准，也不可把中

国风格狭隘化，要在音乐的欣赏中感受历史的厚重、时代的脚步和审美的多样。

　　总之，我们要学会用不同的耳朵听不同的音乐，尽可能地建立与多种审美对象相应的不同的知觉结构，拓宽音乐欣赏的路径，尽早成为名副其实的"知音"。

第八章 舞 蹈

吕艺生
北京舞蹈学院教授

一、中国舞蹈的艺术特征

中国舞蹈有很悠久的历史,但是没能给我们留下鲜活的动态性的资料,这使得当代中国舞蹈在新中国成立的时候,除了文字、图像外,没有直接的动态性的参照。而那个时候的国际形势,又适逢两大阵营对立,冷战状态让中国舞蹈不能进行广泛的国际交流,仅有的一点外国影响是来自苏联的。但是苏联的影响从时间上来说也就是十年左右,从1949年到1960年这么一个短短的时间。这就是说,中国舞蹈在当代的复兴,是处在一个封闭也是被封锁的状态下。如果说20世纪开始的时候,西方人创造了现代舞,把舞蹈艺术推上了抽象表现主义的道路,那么到20世纪中期,中国人则在地球的另一面创造了一种具有中国当代独特审美样式的中国舞蹈。在某种程度上说,它们具有同样的研究价值。

中国当代舞蹈之所以能够成立,正是在于它和其他国家的舞蹈

相对比所具有的许多特点。比如通常大家说的中国舞蹈善于讲故事，主张有积极、明确的主题，讲究结构完整、人物突出，所以它还具有较强的宣传意味。与此同时中国舞蹈还比较讲究技巧，讲究专业能力，注重服装、舞美的华丽等等。这是通常大家对中国舞蹈的认识。我现在从审美的角度把中国舞蹈的艺术特征概括为三点：第一点叫礼乐结合性；第二点叫叙事性；第三点叫技艺性。

礼乐结合性我认为它来自中国传统的哲学和美学。中国的传统哲学认为礼为天，乐为地，二者相辅相成，互为因果，互相对应，缺一不可。一阴一阳之谓道。这个天地叫天为阳，地为阴，礼乐结合可以说就是中国传统艺术的根本之道。在舞蹈方面我们看到在春秋之前历史上就传下来一套舞蹈叫《六代乐舞》，根据《周礼》的记载，它每做一种东西的时候都明确地规定要奏什么音乐、唱什么歌、跳什么舞，说得都是很清楚的。《周礼》的记载说：舞《云门》时，"奏黄钟、歌大吕"，这是用以祭天的；舞《咸池》时"奏太簇、歌应钟"，这是祭地的；舞《大韶》时"奏姑洗、歌南吕"，这是祭祀四望的；舞《大夏》时"奏蕤宾、歌函钟"，这是祭山川的；舞《大濩》时"奏夷则、歌小吕"，这是祭先妣；舞《大武》时"奏无射、歌夹钟"，这是祭先祖的。也就是说，在这些活动中，"礼"是按着等级进行的一种祭祀活动。"乐"包括了乐舞诗，也就是我们今天说的艺术的总和了。

看到这些活动，我们很清楚：礼教是目的，乐教是手段。那么乐和礼，古人怎么解释呢？在《史记·乐书》里面有一段话，这段话用今天的话翻译出来意思是：伟大的乐和天地一样和谐，那伟大的礼和天地万物一样有节制。能和谐，所以各种事物不会失去本性；有节制，所以人们能按照秩序来祭天祭地。人间有礼乐的引导，幽间有

鬼神相助，这样四海之内人们就互敬互爱。礼虽有等级规范，其目的却是为了互相敬爱；乐虽有不同的形式，其目的也是为了互相友爱。礼和乐都是为了教化，所以历代的贤君都沿用这种礼乐制度。这就是这段话的含义了。

古代的舞蹈是这样，当代的舞蹈呢？我们当代的各种小型舞蹈、舞剧，包括大型晚会，都非常注重内容，讲究主题鲜明，讲求结构完整、人物突出，并且具有宣传意味。这意味着什么？这实际上和礼乐结合是一脉相承的，也是一种礼化教育。

第二个艺术特征是叙事性。中华人民共和国成立初期，由于宣传的需要，也是受苏联的影响，舞蹈创作以叙事性为主流。这个传统可以说一直延续到今天。苏联的影响虽然仅有十年左右，但是很深远。1960年苏联宣布交响芭蕾占上风时，中苏关系已经破裂了。

在这仅仅十年的时间中，苏联派来的查普林和古雪夫都是戏剧芭蕾创作的主力。古雪夫还在一部舞剧当中扮演了鞑靼王，给我们留下很深的印象，这部舞剧就是《巴赫奇萨赖的泪泉》。《巴赫奇萨赖的泪泉》本是普希金的长诗，用这首长诗改编的同名舞剧表现了一位残暴的鞑靼王征服波兰，而波兰公主的美丽却征服了鞑靼王的故事。编导名叫扎哈洛夫，是戏剧芭蕾创作的核心人物，他借此宣扬了人性的力量。

这部舞剧是非常典型的戏剧性芭蕾作品，而这种作品，包括后来我们还看到的《罗密欧与朱丽叶》，对中国舞蹈艺术的发展产生了很大的影响。在第一代舞蹈艺术家来看，舞蹈艺术就应该是这种叙事性的，中国早期产生的芭蕾舞剧《红色娘子军》《白毛女》等，都是在这样的影响下产生的。《红色娘子军》就是当时产生的这样的作品，

一直延续到现在。受到影响的大型舞剧不仅仅是芭蕾舞，中国民族舞剧的产生受影响的程度更大。事实上，不仅仅是大型舞剧，小型的舞蹈作品受这种戏剧叙事性的影响也是很大的。

还有一部非常典型的作品，叫《中国妈妈》。《中国妈妈》时长仅有大约七分钟，这样一部小的作品却讲述了一个非常完整的故事。这个故事讲的就是"二战"结束的时候，日本军队从中国撤退，中国人见了日本人怒火冲天的这样一个状态；可这个时候看到了一个日本的孤儿，心态当然是很矛盾的，一方面是怀着对日本人的仇恨，另一方面看到了这个孩子，本来想不理她，但还是犹豫了。这也是孩子啊，所以这些村妇们就毅然地把孩子收养下来。孩子就在这样的氛围当中长大了，很快就成了这些村妇当中的一个劳动者。当她长大以后，到了需要回国的时候，她却无法割舍对于这些中国妈妈的感情。这个故事不用任何人来解释，不用任何人来说明，它也能被人接受。这就是中国舞蹈艺术非常重要的一个特点。

中国舞蹈艺术的第三个特征是技艺性。什么是技艺性？其实技艺性也是中国艺术的一个传统。比如汉代的杂剧，在杂剧里我们分不清哪个是舞蹈、哪个是杂技，它们是一体同宗的。这种传统流传到今天，再看我们今天的舞蹈艺术，中国年轻的舞蹈艺术家已经练成非常高超的舞蹈技能，展示在世界面前的时候，西方人都在惊呼："哎呀，中国演员们个个都是有真功夫的！""中国舞蹈演员的舞蹈技巧是举世无双的！"这些特征都是非常鲜明的。当然技艺性在今天来说还有它的另外一面，这一点我们后面说，但是能形成这个特征，无疑在其他国家的舞蹈中是很少有的，所以我们把它也列为中国当代舞蹈的一大特征。这就是我们说的三大特征。

二、中西舞蹈交汇的特点

在讲特征的时候，我说这是在比较当中得出来的，也就是在中国舞蹈和西方舞蹈作比较的时候得出来的。那么，在这个比较当中我们还发现了一个问题，就是中、西舞蹈中有一种现象，我把它称为"反向交替"或者"异时重复"。什么叫反向交替呢？就是中、西舞蹈在不同的时间的"卡农现象"，也就是一个重复现象。中国古代舞蹈中有一种现象，而西方重复的是我们古代的，说的就是这个意思。这个现象给了我们一些启示。

中国的舞蹈可以分出这么几个阶段：一个是20世纪之前，一个是20世纪初到60年代，一个是60年代到80年代，一个是80年代到现在。这几个时段划分，我们分别来作一个比较。20世纪前中国的舞蹈也就是说中国的古代舞蹈，基本的情况是写意的，可以说是以抽象表现性为主的。而20世纪之前西方是什么情况呢？西方基本上是由摹仿派统治的，以再现主义为主。这是西方艺术家们自己讲的，就是说到了20世纪出现了现代主义、抽象表现主义以后，这个摹仿派、"摹仿论"终于结束了它的统治。这是西方美学家几乎一致的说法。那么20世纪初到60年代我们中国和西方是比较什么？中国做的是现实主义，这个现实主义的基本特征就是再现生活，也可以叫再现主义或者叫摹仿生活，也就是我说的叙事性。那么西方在20世纪初开始处于什么时代呢？它叫现代主义时期，也就是以抽象表现主义为主的一个时期。我们看看，西方的现代主义时期，也就是抽象表现主义时期重复的恰恰是中国古代的情况，而到20世纪60

年代,中国所做的再现生活和摹仿生活实际上重复的是20世纪西方国家的舞蹈的基本倾向。60年代到80年代,中国还是延续着原来这条道路,西方已经走向了后现代主义时期。60年代到80年代这个时期可以说现象有所不同。80年代到现在可以说西方和中国共同进入了一个全球化的时代。我要说的这个交汇的特点,主要是指西方60年代和中国80年代以前的情况。中国在20世纪80年代以前所做的是西方古代所做的,西方20世纪60年代所做的是中国古代所做的。我举这个例子想说明的就是我们有一个现象,叫"反向交替"或者"异时重复",也就是音乐上讲的"卡农现象",在不同时期重复着前面的东西。

这个交汇现象给了我们什么启示呢?第一个启示是,叙事性和抒情性是舞蹈艺术的两大基本倾向。也就是说我们古代做的抽象性或者是叫写意性,也就是抒情性,以及我们20世纪以来做的叙事性,是中国和西方在不同时间都做过的。这一点我认为是第一个启示。第二,这二者也可能是并存的。它们的表现虽然基本上是叙事的,或者基本上是抒情的,但是常常你中有我、我中有你,或者是二者可以结合运用。比如西方在进入抽象表现主义的时候,并不是一点叙事的东西都没有。20世纪初,也就是在第一次世界大战以后,在德国产生了一部作品叫《绿桌》。《绿桌》实际上是部叙事性作品,因为它是反战的,叙事性很强,很真实地反映了第一次世界大战爆发的前前后后,以及战争的结果带给人们的一些启示。这个作品一拿出来,参加一个国际性的舞蹈编导比赛,评委不约而同地给了一等奖,说明他们在抽象表现主义的时代也不是说一点叙事没有,但是它的主要倾向是抽象表现主义。

我们还可以得到一个启示：这两类的倾向还在向外延伸，比如跨艺、跨界和舞蹈剧场，不管是叙事性还是抒情性，都在这个当中不同程度地有所表现，甚至还走到一起来了。这个交汇的特点以及这个交汇特点给我们的启示，是说我们在走向叙事主义时代的时候，不能说一点抽象性的都没有。尤其是在20世纪60年代结束以后，以及中国进入80年代改革开放以后，中、西舞蹈进行了大的交汇的时候，我们就看到这两种东西是可以并存的，是不能互相否定的。

我们还可以观察到另一个现象，就是在60年代到80年代的时候，西方出现了一个后现代主义。这给了我们什么启示呢？这是中国没有经历过的。早期的现代主义也就是抽象表现主义我们错过了，但是我们的古人曾经做过。但是在60年代以后出现后现代主义的时候，我们却不知道、不清楚。那个时代，正是我们关着门搞"文化大革命"的时候。这个给我们的启示就是，西方在20世纪的这两次情况对我们来说应该都是一种损失；如果说我们把西方20世纪初出现的抽象表现主义，也就是它的现代主义时期看作一次舞蹈革命的话，那这次革命我们缺席了。到了60年代出现后现代主义的时候，我们又一次缺席。无疑这两次革命的缺席对中国舞蹈来说是一大损失。虽然我们有一种交汇，但是这个损失也不能不看到。这是我们看到的80年代以前的情况。那么到了80年代以后，或者是再晚一些时间，这个看法又不完全一样了。我现在采用的是80年代这个分期，因为在西方来说，有人认为在80年代就已经开始进入全球化了。中国在改革开放以后实际上已经走向了全球化的时代，所以全球化时代我们是共同迈进的，这一点对我们来说具有非常重要的意义，这就是我讲的第二个问题。

三、中国舞蹈的现在和未来

我认为自20世纪80年代以来,我们这三大特征已经在发生变化。我们可以一步一步来说,比如说礼乐结合性。礼乐结合性虽然是中国当代舞蹈艺术的一个很重要的特征,但是当这个"礼"被过度强调的时候,毫无疑问艺术性和审美价值要受到损害。这一点我们不用说得更多,我现在拿一个数字来说明。有人做了一个统计,当然是不完全的统计,这个统计表明,改革开放以来30年产生了360部舞剧。这意味着平均10年120部,1年12部,也就是说1个月1部。这是一个非常惊人的数字,可以说全世界任何一个国家都不可能在一个月产出一部大型舞剧,而且是叙事性的舞剧。而在我们国家,这30年中都是这么产出的。一个月产出一部舞剧,那当然都是教化性的,教化性的内容这么快速地、大量地产生,当然就会出现粗制滥造的问题,因为它不符合艺术生产规律,没有精雕细琢,都是匆匆忙忙拿出来的。这种教化性多了,自然会产生雷同化、概念化的问题,也会丢掉艺术的含蓄性。所以我们说礼乐结合性是当代舞蹈的一个特征,但是它还包含着一些不足。

我们再看叙事性。同样地,叙事性强调到不适当的程度的时候,也就是叙事性的东西过多的时候,那种抒情性的作品的产生就会受到一定的忽视。而当代人认为,抒情性是舞蹈更擅长的,所谓"善于抒情,拙于叙事"。可是我们恰恰相反,叙事性太多形成了我们的特点,但是叙事性太多也丢掉了我们的长项,这毫无疑问就是一个缺陷了。我们所谓的"善于抒情,拙于叙事",意思是抒情性的东西带给

人们的更多是意会［让人们在抽象里面去意会（舞蹈）内在的含义］，而不是言传。

在这种舞蹈观念的影响下，中国又产生了一种非常独特的形式，叫"舞蹈诗"。可以说，这又是中国舞蹈的一大创造。有人对此表示异议：世界上哪儿有舞蹈诗？没有这种东西啊！我们的创造性恰恰就在这里。世界上没有的我们难道就不可以有吗？这种大型的作品——其中没有叙事性，它不讲故事——不是一个，而是出现了一批。这个时候，舞蹈界在组织比赛的时候就把这一类归为舞蹈诗。舞蹈诗，即舞蹈的诗话，在西方曾经出现过，在中国一开始也是说舞蹈更有诗意，应该更走向诗化。这些大型作品出现以后，"舞蹈诗"这个名字也就应运而生了。我认为这是很重要的一个时代特征，也是原来三大特征发展到今天的一个必然结果。当然这三大特征今天还在发展，到了全球化时代，它还会有什么新的创造和新的情况发生，要看下一个历史阶段的走向了。

还有一个现象，就是在我们大型的、叙事性的舞剧创作当中，又产生了不以叙事为主，而是强化其他的艺术手段、强化舞蹈思想这样的作品。我们可以以王玫的《洛神赋》为例。王玫的《洛神赋》也称为舞剧，但不是通常所说的那种舞剧，全剧的情节非常简单，突出表现的就是曹植这样一个才华出众、本来可以成为国君的人物，怎么沦落到这样一个结局，成为胯下的受辱者。他的人格被扭曲到这样一个程度，这是这部舞剧所真正要表现的。这部舞剧用的大量手法是调度，强调调度，并用调度来作为一种叙事手段，可以说这是中国独有的一种做法。曹植在跟曹丕的斗争当中成为失败者，最后连自己心爱的人都被抢走，这就是这部舞剧最核心的内容，而它的表现手法

是非常独特的。这也是这个时代克服原来的、比较纯粹的叙事性，即大量讲故事的形式，所产生的新的艺术成果。

在技艺上，技艺性是中国舞蹈艺术的一个很重要的特征。但是在被强调到不适当的程度的时候，它就会削弱作品的艺术性和思想性。是不是中国当代舞蹈的编导们都没有意识到这个问题？有相当一些编导意识到了，也做过一些尝试。我这里也举一个例子。有一部作品叫《守望》，这部作品可以说就表达了编导对这个问题的认识。它的编导叫高成明。这是一个独舞，演员在这部作品当中，腿都不能抬起来，任何的腿功都不用发挥，他只能蹲下、站起来，然后上肢和手有动作。表现了什么？这部作品参加比赛的时候，几乎所有的评委都给了它高分，认为它思想达到了一定的深度。因为它在说任何一个人在这个世界上都有自己的位置，不管你愿意不愿意，这个位置是你的，你不能离开它；哪怕你想要离开它，最后还是得守在自己的这个圈内。它实际上说的是这么一个道理，说得很简单，通过舞蹈表现的时候，明眼人是能够体会到的。非常明显，编导就是有意让这部作品不使用任何技巧，它也能够作为一种舞蹈而成立。我称这种舞蹈叫观念性舞蹈。它是表达了一种观念，没有演员的个人发挥。这个实际上已经在中国舞蹈界得到了认可。

我们前面说，20世纪80年代以来，中国、西方不约而同地都进入了一个全球化的时代，也就是中西文化、舞蹈大交汇的时代，这也是不以个人主观愿望为转移的。这个情况给中国舞蹈界提供了一个新的机会。我认为在这个新的机会当中，是提供了一个新的发展空间。我们已经有了前一段的自觉，认为自己在原来的那些特征当中还应该有所突破，那么在全球化时代可以说是在中国舞蹈家面前展现了

一个非常重要的时机。中国舞蹈能不能就像《守望》这样，在新的交汇的时代找到自己的位置呢？借用费孝通先生在讲到文化自觉时使用的一个概念：这要有"自知之明"，也就是知己知彼。

我认为在这个时代，只有具有自知之明才能够正确认识自己，认识自己的美，认识自己的历史，也才能知道在全球化时代我们应当做什么，能做什么；只有具有自知之明才能唤起舞蹈的文化自觉，做出自己应有的贡献；只有具有自知之明才能弄清楚什么是我们的美，才能够最终实现"各美其美，美人之美，美美与共，天下大同"的理想。

第九章　戏　剧

顾春芳
北京大学艺术学院教授

一、全球化时代的多样化的戏剧形态

关于全球化时代的戏剧，我们要了解的第一是目前东西方戏剧的一些形态；第二是西方戏剧观念的演变；第三是全球化时代的剧场艺术。

我们都知道戏剧是人类最古老的艺术之一，戏剧史的起点被史学家定格在了公元前6世纪的古希腊，距今已经有2 500多年的历史了。在此以前，世界戏剧还经历了非常漫长的从原始巫仪、宗教祭祀发展到一门独立艺术样式的过程。从历史的纵轴来看，从原始戏剧到现代戏剧的漫长演变这个过程中产生了非常多的戏剧形态。从空间的横轴来看，各个国家和民族的代表性的戏剧形态也呈现出千姿百态的景观。我们正处于21世纪全球化的时代，这个时代的特征非常明显：第一，我们可以去世界的任何一个地方、任何一座剧院欣赏一出戏剧史上的伟大作品，空间的隔阂完全不再是问题；第二，互联

网时代给了人们足不出户看全世界的景观、了解世界戏剧的这样一种可能性,信息交通极为便捷;第三,我们甚至可以在同一座城市、同一座剧院的同一个舞台,看到来自世界各地的戏剧演出,文化资源可以充分地共享。也就是说,我们所身处的时代,让我们有幸可以看到人类历史上沉淀下来的一切优秀的戏剧文化,也可以看到变化中的戏剧形态,包括戏剧的古典形态、传统形态以及现当代的形态。在全球化的时代,戏剧在地理空间上构成了一个版图。

让我们沿着戏剧史的起点来一场想象中的旅行:我们可以在古希腊的露天大剧场看三大悲剧作家的作品;也可以在古罗马的剧场看一出意大利的歌剧,体验中世纪宗教剧、神秘剧的气氛;然后到意大利米兰的斯卡拉歌剧院听一出歌剧,这里曾是世界上所有的歌剧表演艺术家向往的圣地;接着我们去法国,在法兰西喜剧院体验古典主义演出的庄严;然后去德国拜洛伊特看一看全世界歌剧艺术家朝圣的地方;最后我们要去英国,去泰晤士河南岸寻找莎士比亚的环球剧院,莎士比亚曾在那里写出了最重要的也是最不朽的杰作。

按照古代、传统、现代的分类对世界戏剧进行标注的话,我们就可以看到在世界的地图上构成了一个戏剧的版图。让我带着各位先去位于地中海的希腊,在雅典卫城的南侧,我们可以寻找到迄今为止最古老的剧场:狄俄尼索斯剧场。这座剧场建于公元前5世纪,希腊戏剧起源于酒神祭祀,这里最早是向酒神祈祷的地方。东侧的酒神剧场作为景点现在依然向游客开放着。两千多年前的剧场,和最现代的城市融合在一个空间里面,这就是我们领略世界戏剧的一个庄严的开端。西侧的剧场现在仍然充当着夏天露天音乐会的演出场地,现在去,我们完全可以欣赏到一场最美妙的演出。这座剧场可以

容纳17 000人左右，在这里曾经上演过埃斯库罗斯、索福克勒斯、欧里庇得斯和阿里斯托芬的悲剧和喜剧。

　　然后我们要去希腊现存最大的露天剧场埃庇道鲁斯剧场，它像一把沿着山坡展开的中国式折扇，半径达到100多米，能够容纳15 000名左右的观众。它建于公元前4世纪，它的神奇之处在于舞台的表演区，就是坐在60米之外的观众也能够听得非常清楚。然后我们可以去古罗马看一看现存的奥朗日剧场，这座古罗马剧场坐落在罗纳河谷，正面长103米，是所有古罗马剧场中保存最好、最完整的。奥朗日古罗马剧场始建于公元10到25年，是古罗马的皇帝奥古斯都统治时期建造的，至今舞台的后墙还保留着奥古斯都的雕像。在罗马全盛时期，它在横跨欧亚的大陆上留下了许多的古罗马式剧场，比如土耳其的以弗所，还有约旦，都留下了曾经的古罗马剧场的遗迹。

　　意大利是文艺复兴的故乡，我们知道文艺复兴时期的意大利除了诗歌、绘画、雕塑这几方面的成就之外，它对戏剧的贡献也是巨大的。文艺复兴时期的意大利为戏剧贡献了两样最宝贵的东西，一个是镜框式舞台，另外一个就是彩绘布景。它们在欧洲盛行了几个世纪，一直沿用到了今天，成为西方戏剧的重要标志。我们可以去意大利的帕尔玛，看一看世界上保留下来的第一个镜框式舞台法尔纳斯剧场；如果喜爱歌剧的话，我们也可以去到歌剧的故乡，位于米兰的斯卡拉剧院，那曾是世界上最著名的歌剧院，19世纪、20世纪所有的歌剧艺术家都想去那里，那里有"歌剧之麦加"的美称。

　　接下来我们还可以去德国，看一看德国国家剧院，它的前身是魏玛国家剧院。这座剧院的门口矗立着两座雕像：歌德和席勒。歌德曾经是这座剧院的经理。有趣的是两座雕像被塑成了一样的高度，

但事实上歌德的身高只有1.69米,而席勒有1.90米,他们是欧洲戏剧文学的双星。没有歌德,席勒可能会默默无闻;而没有席勒,也许歌德就不能完成他的《浮士德》。歌德希望自己死后能够跟席勒葬在一起,可见他们之间的友谊之深厚。如果去这座剧场实地领略,我们就可以发现欧洲浪漫主义整个戏剧时代的风气。还有一个地方不得不去,那就是拜洛伊特剧院。这是瓦格纳的梦幻庄,1876年8月,这座剧院落成,得到了国王的经济支持,瓦格纳在这里举行了第一届拜洛伊特歌剧节,而这个歌剧节持续至今。

　　然后,我们还要取道文艺复兴时期的西班牙,去那里看一看。1479年,阿拉贡王国和卡斯蒂利亚王国两个基督教王国合二为一;1492年哥伦布发现了新大陆,海外殖民开放;1519年,年轻的哈布斯堡王朝的国王查理一世被推举为神圣罗马帝国皇帝,西班牙一跃成为15、16世纪欧洲的舞台中心。"黄金时代"的代表,就是马德里的"庭院剧场"。今天我们可以看到这些剧院的结构、形式和中国明、清时期的大众演出是多么相似;此后,我们还可以飞越大半个地球,去英国看一看莎士比亚的环球剧院。这座剧院在1997年被复原,为了保持原来的风貌,没有安装现代化的灯光设施,但是重建之后成为全世界观看莎剧的中心。露天三层看台,和中国明、清的剧院也很相似。我们知道,文艺复兴降下了东西方的三位戏剧巨匠,一位是莎士比亚,一位是塞万提斯,还有一位就是中国的汤显祖。奇怪的是他们三个人去世于同一年,都是1616年。在莎士比亚的环球剧院我们可以看到有钱的人可以坐在两侧的三层包厢,而普通老百姓站在下面。即便是这样,当年当环球剧院的旗帜升起的时候,伦敦的市民也宁可跑来看环球的演剧而不愿去教堂听牧师的布道。

如果我们去英国一定也不要错过一座叫作老维克的剧院，山不在高有仙则名，劳伦斯·奥利弗的《哈姆雷特》曾在这里上演，而且击败了当时另外一位非常有名的演员吉尔古德。双峰对峙的英国，这两位演员传为了历史的佳话。英国皇家歌剧院，被法国作曲家德彪西誉为能代表英国人最优秀的一面，它不但富丽堂皇，而且尽善尽美。尽管两次被火烧毁，如今依然辉煌。

还有一座不得不提到的剧院，就是法兰西喜剧院，奉路易十四的命令，于1680年10月21日建成。剧院位于巴黎黎塞留街与圣奥诺雷街的拐角处，班底由原莫里哀剧团与马莱、勃艮第两个剧团合并而成。它实现了莫里哀生前的愿望，所以又被称为"莫里哀之家"，如今已经历经300余年。它见证了1830年2月15日雨果《欧那尼》的上演，见证了那场最著名的浪漫主义与古典主义的《欧那尼》之间的战役，同时也见证了1843年雨果的《卫戍官》在此上演的失败，宣告了浪漫主义时代的衰落。18世纪最后一位伟大的女演员拉舍尔在此谢幕，宣告了整个古典主义时代的终结。第二次世界大战期间，法兰西喜剧院为保持民族气节而经受了严峻的考验。在这里上演克洛岱尔的《缎子鞋》后，它成为战乱当中承载法国人精神寄托的原乡。

我们一定还要去当今戏剧的一个非常重要的中心，那就是美国的百老汇。我们可以看一看美国的大都会歌剧院，据说一个富翁因为没有得到包厢的待遇，一气之下筹集了八百万美元决定自己建造一座更好的、更大的歌剧院，所以就有了大都会歌剧院。我们可以来到百老汇娱乐业的中心，以巴特里公园为起点，从南向北纵贯曼哈顿岛，全长二十五公里。这里最多的时候有八十多座剧院，常年上演音乐剧、舞剧、喜剧、舞蹈音乐会以及很多的个人秀。纽约有一百多个

舞蹈团、近六十个音乐团体，常驻于百老汇。我们可以在百老汇看一出音乐剧，也可以去外百老汇体会现当代戏剧的那样一种现代感。如果有幸，我们还能够在纽约的中央公园看上一出环境戏剧。

当然如果北上加拿大，我们还可以领略加拿大最著名的太阳马戏团，这个马戏团将杂技、戏剧和多媒体结合在一起，创造了现代戏剧的一个奇观。俄罗斯也是一个历史悠久的艺术大国，它有着最悠久的剧院俄罗斯国家剧院，享誉天下，是世界上最著名的剧院之一。它拥有一流的歌剧团、芭蕾舞团、管弦乐团和合唱团。我们还可以到莫斯科艺术剧院去看一看契诃夫的戏剧，《海鸥》、《三姐妹》和《樱桃园》。

当然我们走完了西方还要回到东方剧场看一看。在北京也有一座非常古老的戏楼，就是正乙祠戏楼。这座戏楼位于北京的西河沿街，是浙江商人筹建的，据说已经有三百多个年头了，当时程长庚、谭鑫培、梅兰芳等相继在此演出，使正乙祠戏楼成为京剧形成和发展的历史见证。我们看京剧、看昆曲，还可以看印度卡卡塔利的演出，可以在日本看到今天的日本最传统的戏剧形式，能剧、歌舞伎和净琉璃。世界各地还有很多民间的类戏剧的演出活动，甚至是许多原始部族的一些戏剧祭祀的活动。全球化的时代带给了我们极大的享受各种各样戏剧的可能性。

这个时代带给戏剧的最大影响主要有四个方面：第一个方面是戏剧形态和戏剧文化的极大共存；第二个方面是各类戏剧之间的相互影响和相互融合；第三个方面是戏剧同其他艺术的混杂和融合；第四个方面是人类可以共享全世界的戏剧文化。如果说戏剧的版图在空间上的呈现是一目了然的，那么在美学、在心理、在文化的版图上就不是那么一目了然了。戏剧之所以呈现出如此丰富的一个

局面，最主要的原因就是它的文化内涵、审美方式还有艺术观念上的差别。

东西方的戏剧在内在的美学和艺术观念上的差别我想可以从三个方面来概括。第一，戏剧从原始的巫术仪式或宗教祭祀中衍化发展成为一门独立的艺术。西方戏剧起源于古希腊的酒神祭祀，王国维认为中国戏曲起源于原始巫仪。从祭祀、巫仪蜕变到戏剧，这个过程很漫长。第二，东西方的戏剧完全向着两个截然不同的方向发展，西方戏剧在亚里士多德"摹仿说"的影响下发展出了以"对话和动作的方式演出故事"的那么一种形式。而中国的戏曲是"以歌舞演故事"，它与中国人哲学中的"人生幻而非真""不住实相"的哲学思想是有关系的。随后，东西方的戏剧就向两个美学和艺术传统发展出了各自非常完备的戏剧形态。这种状态一直持续到新航路的开辟和地理大发现，东西方文化得以直接地面对和对话，东西方戏剧古老的格局、空间的格局、文化意义上的格局都被彻底打破。

在启蒙理性的推动下，在近三百年当中，近现代西方戏剧的自反精神和重要蜕变在近代表现得格外突出，主要体现在三个方面。

第一，西方戏剧的演出观念从"综合空间"向"身体空间"的剧场观念演变。19世纪以来，西方戏剧总体呈现了"综合空间""身体空间"两个极限的探索。所谓综合，就是戏剧对戏剧艺术以外的艺术形式的综合运用。"综合空间"的探索，体现了戏剧和所有时代的最新科技和文明成果相结合的一种发展趋势。镜框式舞台的发明、彩绘布景的运用，电灯对蜡烛的取代，高科技的换景和灯光技术的运用，无不是艺术和科学的一种融合。综合化程度最高的体现发展到今天，就是我们所看到的音乐剧，看到的多媒体戏剧。在马丁·艾

斯林这样的戏剧家眼中，电影甚至也是戏剧综合化的一种最极限的形态。综合戏剧的倡导者先后有瓦格纳、戈登·克雷，他们的"总体戏剧"观念其实只是为了解决一个根本性的问题，那就是视听艺术如何达到统一。怎样才能使各种不同的艺术和手段在戏剧中成为一个整体而不是被组合起来？我用一个例子来分析综合化这样一种极限探索。德国邵宾纳剧院前年来北京演了一出斯特林堡的名剧，叫《朱丽小姐》。这出戏讲述的是贵族小姐朱丽在仲夏夜的晚上和她的男仆让偷情之后，企图跟他私奔，但是让没有答应她的请求，在她的父亲回来之前，让反而递给她一把剃刀。整个演出动用了六架摄像机同时拍摄，前期进行了周密的镜头和机位的安排。舞台演出是同步拍摄、剪辑的，剪辑完成的画面被直接投射在舞台上方的屏幕上。每一个镜头和画面都做到了准确无误。整个演出就像是一块可以看得见内在构造的精美钟表，那样地准确、那样地复杂而又那样地完美。观众在看戏的同时还欣赏了一部电影，体验了一部电影是如何被现场制作出来的，这就是多媒体戏剧带来的全新的观演感受。

"综合空间"向"身体空间"观念的演变，首先来自戏剧对于影视等新的媒介形式异军突起的被迫应对。既然戏剧没有办法在技术层面与之抗衡，不如就回归最本质的方式。这个最本质的方式就是去掉戏剧以外的所有手段和条件，直到最实质的构成得以呈现。而这个最实质的构成在戏剧来说就是演员的表演，以及最基本的一对关系——观演关系。"身体空间"的戏剧概念最具代表性的人物是波兰戏剧家格洛托夫斯基，他对于"质朴戏剧"的实验让"身体空间"的观念在综合化的道路之后，寻找到了和东方戏剧接近的一种现代

性的发展方向。而"身体空间"的观念当然并非起源于格洛托夫斯基,但是他的影响最大,有实践也有作品,而且还有影响最大的一本书《迈向质朴戏剧》。倘若我们向前后延伸的话,还可以发现前面有阿尔托,西方学者甚至认为20世纪西方严肃戏剧的走向,可以分为"阿尔托之前"和"阿尔托之后"。与格洛托夫斯基同时期的还有彼得·布鲁克。

西方戏剧自反精神和蜕变的第二个呈现,就是叙事上从"戏剧体戏剧"向"叙述体戏剧"的演变。戏剧体戏剧指的就是"亚里士多德式"的戏剧。他在《诗学》这本书中为西方美学奠定了一个"绝对的理念",确定了"情节""动作""性格""冲突"等各个方面的要求。这种摹仿发展的极致就是西方的自然主义,舞台对生活完全仿制和照搬到无以复加的地步。这种戏剧观念表现在叙事上就是遵守"三一律"的原则,故事的发生时间不能超过一昼夜,空间主要集中在一个地点,情节发展服从一个主要的事件;舞台上仿佛有一道"第四堵墙",观众好像隔着一道墙在观看屋内发生的故事。系统性质疑这样一个原理的人物是布莱希特。他提出了叙述体戏剧的理论,希望在叙事上打破摹仿现实生活、追求舞台幻觉的戏剧观念,通过"陌生化的效果",创造一种有别于"幻觉戏剧"、可供观众理性思考的戏剧。此后西方戏剧的叙事观念就发生了颠覆性的变化,布莱希特之后的许多作家都在不同程度上实验并推进了这种叙事方法的可能性。

西方现代戏剧的第三次非常重要的蜕变,是"身体空间"的观念演变成为"后现代剧场"的观念。布莱希特的"叙事观念"和"陌生化理论"使剧场艺术发生了本质性的变化,但他仍然把文本看成

戏剧艺术的中心。格洛托夫斯基重视非常纯粹的表演,但他不排除文学。最近的一次蜕变是"后戏剧剧场"观念的出现。这一观念最大的呼声就是要把"剧场艺术"从"文学"那里独立出来,甚至取缔文本。后戏剧剧场的观念,直接来源于后现代戏剧的追求,即非逻辑化、非线性、去文本、多元化、颠覆、解构、对阐释的反抗等风格。主要的代表人物有罗伯特·威尔逊、让·法布勒、埃纳施雷夫、皮娜·鲍什等人。因为在叙事范畴和演出范畴这两个领域的观念出现这样一种演变,自20世纪后半叶至21世纪初,欧美戏剧在"反传统、反文本、反情节"的坡道上渐行渐远。对于这样的蜕变,我们可以总结,也可以思考,但是对戏剧从此以后要和"文学"离婚,大部分学者都是不太赞同的。西方戏剧的历史演变在20世纪之后对世界戏剧产生了深刻的影响。尤其是在今天全球化的戏剧时代,东西方戏剧出现文化和艺术的相互渗透与交融已是历史的必然,在此情形下,如何传承和发展传统的文化,创新新的戏剧样式,成为我们这个时代的命题。

就全球化时代的戏剧来说,一方面东、西方戏剧在相互影响和渗透的历史隧道遇合,另一方面文化主体性的自觉诉求和表达变得越来越强烈。通过两个实例我们可以来看一看"文化的融合"和"文化主体性的诉求"。第一个例子是2012年伦敦奥运会期间,环球莎士比亚戏剧节在全球邀请37个国家的戏剧家们用37种语言上演莎士比亚的37出戏剧。受邀参加莎士比亚戏剧节的华语戏剧是来自中国国家话剧院的《理查三世》。第二个例子是2014年韩国旅行剧团来北京演出的莎士比亚的《仲夏夜之梦》。

2012年第30届奥林匹克运动会开幕以前,伦敦举办了一个大规

模的莎士比亚戏剧节,策划了一场"从环球走向全世界(GLOBE to GLOBE)"活动。这是一场世界性的颇具象征意味的文化盛会,也是莎士比亚演剧史上一件前所未有的大事:在全世界范围内选择37种语言排演莎士比亚的37出戏,在莎剧节期间演出。作为伦敦这场文化奥林匹克的一部分,这强烈地体现出全世界不同种族、不同语言、不同文化背景的人在人类共同的文化财富——"莎士比亚"旗帜下和谐团聚、交流沟通的人文理念。

《理查三世》是莎士比亚非常著名的一部悲剧,表现了葛罗斯特公爵理查不择手段地登上王位,最后众叛亲离,死于讨伐者里士满的剑下。大战之夜,理查三世遭到了所有被他残害的灵魂的诅咒,只有血腥和他绝望的悲鸣。这部戏最著名的一句台词是:"一匹马,一匹马,用我的王国换一匹马。"导演王晓鹰把玫瑰战争的历史背景移植到了中国古代,表演上采用了京剧韵白和话剧对白的方式,形式上借鉴了中国戏曲的舞台形式和处理方法,布景上还以中央美术学院徐冰教授的"天书"为背景来突出东西方文化交融的特点。全剧的舞美、服装、化装都尽量挖掘中国历史文化中的造型形象和艺术语汇。

另外一部莎士比亚的戏剧《仲夏夜之梦》由韩国旅行剧团演出,这场演出采用传统乐队的伴奏和对白,演员的表演将韩国传统演剧的形式出神入化地植入了莎剧当中。演出采用传统的乐队伴奏、对白、歌舞,九名演员既担任角色,又担任乐师,全面展现了当代韩国表演艺术家们的素质。我们可以看到这两出戏都是借莎士比亚的经典之壳,流露出一种倾向,顽强地传达着各民族的传统艺术和文化诉求。这种对民族文化、精神传统的顽强、执著的诉求,在一个尼尔·波兹曼定义的"娱乐至死"的时代,呈现了经典戏剧转译为大众

艺术时的内在的文化诉求。这就是包含在一种"俗"的、"游戏化"、"娱乐化"外表下的文化品格。今天,我们看韩剧、美剧、日剧,都可以看到这些大众艺术所包含的文化坚守和文化诉求。这一点格外值得我们重视!

这两个例子告诉我们,东西方文化的交融和碰撞是我们这个时代的强音,而在这交融碰撞中各民族都在顽强和自觉地弘扬自己的文化,自觉地张扬自我文化的主体性意识。我们既不能僵化地退回到过去关起门来搞艺术,也不能盲目地效仿西方,而应该在充分的文化自信的前提下,去创造令世人瞩目的体现中国人的智慧、体现中国人的创造力的艺术。戏剧是既古老而又年轻的艺术,它既有着丰富的传统又有着无限的生机。中国拥有世界上为数不多的最古老的戏剧形态,比如"昆曲"和"京剧",其他地方的剧种也有三百多个,这些戏剧的遗产需要我们很好地加以保护和传承,另一方面也要不断地创新和发展新的戏剧样式。特别要指出的是,在世界文化交融的背景下,文化的主体意识非常重要。中国的传统文化自20世纪以来就不断遭受西方文化的影响甚至是否定。作为国粹,昆曲几度命悬一线,京剧也是几度沉浮。中国戏曲如何更好地保存,而不是在西方戏剧观念的影响下不断演变、接受整容,甚至是遭到毁容,这是一个任重道远的问题。中国当代戏剧如何摆脱对西方的亦步亦趋,找到自己的现代性品格也是一个任重道远的问题。

接下来我们进入第二部分,谈一谈戏剧的基本特性。首先来讲一讲戏剧的定义。关于戏剧的定义,"戏剧是什么"和"什么是戏剧"事实上是两个不同的问题。戏剧是什么?很多的戏剧艺术家终其一生都在给戏剧下一个定义,比如说亚里士多德认为戏剧是对完整行

动过程的摹仿；雨果认为戏剧必须是一面集中焦点的镜子；柯勒律治说戏剧是对自然的摹仿；尤内斯库说戏剧是舞台形象的动态的建筑结构；格洛托夫斯基认为戏剧是产生于观众和演员之间的东西。这是艺术家们的观点。从学科上来说，《辞海》和《不列颠百科全书》也为戏剧给出了定义。比如《辞海》对"戏剧"的定义是："由演员扮演角色，当众表演情节、显示情境的一种艺术。"而《不列颠百科全书》对于它的定义概括得更为全面："戏剧艺术领域里一种几乎完全与舞台演出有关的艺术，旨在创造一种紧凑的有意义的戏剧意识，是世界各文化领域中的主要艺术形式之一。"我们可以看到，学科上的定义和现在真实的戏剧现象之间存在着一种疏离和鸿沟。戏剧家们在不同时期从不同的角度都给戏剧下了定义。为什么至今仍然没有一个明确的、公认的定义和绝对准确的定义呢？

我想主要的原因是，就像中国有一首古诗所说的：横看成岭侧成峰，远近高低各不同；不识庐山真面目，只缘身在此山中。也许没有定义，就是对戏剧最好的定义。因为戏剧在形态上具有不稳定性，这种不稳定性恰恰提供了一种新的戏剧实验的可能性。对戏剧研究的角度不同、立足点不同、经验不同、视野不同，乃至研究者学养的不同，都会造成对戏剧认知的不同。

简单而言，从历史上来看，戏剧是一种媒介，也是一种文化，更是一种艺术。说它是一种媒介，是因为在文字和纸张尚未普及的年代，氏族的神话和传说都要依靠戏剧的方式加以传播。比如我们知道的《荷马史诗》，最初就是通过戏剧的方式由行吟诗人的叙述来加以传播，东方古代的神话、传奇也依凭说书艺人这样的方式口口相传。说它是一种文化，是因为在戏剧作品、戏剧活动中包含着丰富的信息、

精神追求以及社会习俗,戏剧也日益融入了人们的日常生活,成为人们生活方式中一个不可缺少的部分。说它是一种艺术,是因为它可以帮助人从有限的现实物质世界和具体时代中超越出来,追求一种更无限的、更有意味的、更具永恒性和神圣性的精神生活。它和其他艺术一样,是通过自身特有的材质和方式来呈现人类的精神世界的,因此我们说它是一种艺术。也许戏剧是人类一种本能和潜意识的冲动,在我们每个人的身体里,都具有一种戏剧的潜意识和心理机制。

在影像技术尚未成熟的年代,戏剧史主要呈现为戏剧文学史。然而,一个真正的文学意义上的剧本只有在演出中才能得到真正的完成,才能获得它全部的意义和价值。作家可以躲在书斋里笔耕不辍,音乐家可以在有灵感的时候创作音乐,诗人也可以在有灵感的时候挥就他的诗作,但是戏剧家从来都是要融合其他艺术元素,包括剧作、演员、导演、舞美、音乐来共同完成一出戏的上演。即便是一出"贫困戏剧",也需要各方面的配合。从这个意义上来说,这种"合力"以及"合力"的在场呈现,就是戏剧和其他艺术最本质的区别。我们可以借由对戏剧特性的认识来接近戏剧的本质。戏剧的基本特性我们认为有四个方面:一、现场性;二、瞬逝性;三、假定性;四、综合性。所谓的综合性也就是戏剧时空交融的特点。

首先说说现场性,它指的是"演员和角色"同在,"演出和观众"同在,"观和演"共享一套游戏规则。戏剧的创作媒介非常特殊,主要是演员的表演。戏剧是演员的生命情致的在场呈现,演员和观众必须同时在场。"现场性"表明戏剧中永远不能取消"角色当众表演"这样一个实质性的内容。戏剧是假定时空里的在场呈现的艺术。有人可能会问:那拍摄下来的影像是不是戏剧呢?戏剧可以被

拍摄,但拍摄下来的内容是戏剧影片,它不是戏剧。今天我们看费穆拍摄的梅兰芳的演出,那是电影,是面对胶片来捕捉梅兰芳的艺术;我们通过胶片、通过影像去了解梅兰芳的艺术,但已经和真正的艺术相去甚远了。在其他艺术中,艺术家和作品是可以不共时存在的,而在戏剧中,艺术家和作品,尤其是演员和作品,一定是共时存在的。每一出戏必须一场一场地演,不可能像电影制作拷贝那样在全世界发行。音乐剧《猫》至今已经上演了三千多场,这三千多场需要几代演员来完成。所以有人把电影比作"戏剧的罐头",这是非常形象的。电影是戏剧的保鲜术,而最鲜活的艺术仍然是戏剧。

现场性的极致就是发展为剧场的事件,比如在2014年北京的现代戏剧邀请展上,非常著名的西方后现代戏剧的代表人物罗伯特·威尔逊来北京演出贝克特的《克拉普的最后碟带》。演出非常沉闷、缓慢、冗长,在开头的十几分钟里,有观众忍受不了,于是站起来批评台上的演员,构成了一个不大不小的戏剧事件。而这样的情况,也只有在戏剧的剧场里我们才能够看到。

戏剧的第二个非常重要的特性,就是戏剧的瞬逝性。以两个人物为例,她们同样地青春、同样地美丽,甚至长得有点相似,一位是舞蹈家皮娜·鲍什,一位是奥黛丽·赫本。一部画作一经完成便可以在博物馆展览上百年,一部伟大的小说可以传播几个世纪。可是对于戏剧来说,一个演员一生中最灿烂的创作阶段是有限的,因此每一场伟大或者不那么伟大的演出都是生命的在场和消耗。我们看到《罗马假日》中的奥黛丽·赫本永远会在电影胶片中显现她的青春、美丽、灿烂,但是皮娜·鲍什已经故去,我们再想在舞蹈剧场见证她那震撼人心的舞蹈已不可能。因此,观看戏剧是非常奢侈的,因为那

里有世界上最宝贵的无法挽留的东西，那就是时光，就是人的灵性之光，心灵的共振，生命情致和精神世界的在场呈现。戏剧的瞬逝性告诉我们：没有两场完全一样的演出，演出也绝对不可能倒退或者重来，演员不可能重复同样的表演；每一个角色都躺在剧本当中，就像剧本中的"木乃伊"，等待着一代又一代天才的演员用他们的肉身、他们的灵魂、他们的表演去把这些"木乃伊"唤醒，他们成为唤醒每一个剧本中角色的"魔法师"。这就是戏剧瞬逝性的特点。

戏剧的第三个基本特性是假定性。假定性是一切艺术的共同属性。写实主义的戏剧要把假的舞台做得跟真的一样，这是一种假定性的真实；中国戏曲中的"两三人千军万马，三五步万水千山"更是高度假定性的体现。舞台上发生的事情没有人当真，奥赛罗掐死戴斯特蒙娜，这个悲剧的结果是很让人伤心的，可是这个事实是假的，没有人当真。但是，舞台上也未必没有真。所以黄佐临先生说得好："不真不是戏，太真不是艺；悟得情与理，是戏又是艺。"戏剧就是要在假定性的情境中呈现存在，呈现世界最高的真实。世界是真实的，但有的时候会充满谎言和虚假；戏剧是虚拟的，但它呈现为更为真实和本质的世界。

戏剧的四个基本特性的最后一个是它的综合性。戏剧是综合的艺术工程。戏剧从诞生之日起，就具备了吞吐裹卷一切艺术样式的能力，这是它的特点。歌德有一段话说得非常好："你像一个国王，安闲地坐在那里，让一切在你眼前掠过，让心灵和感官都获得享受，心满意足。那里有的是诗，有的是绘画，有的是歌唱和音乐，有的是表演艺术，而且还不止这些！这些艺术和青年、美貌的魔力都集中在一个晚上，高度协调合作起来发挥效力，这就是一餐无与伦比的盛筵！"

如何让不同的艺术融合成一个整体而不是拼凑组合，这是戏剧所作的长时间的探索。不过"综合化"的道路在20世纪遭遇了怀疑，"质朴戏剧"观念要求戏剧去除一切非本质的外部条件，直到戏剧本质出现。不过即便如此，也不能改变戏剧综合性的内在特性。戏剧的"综合性"，根本上体现在对于时间和空间艺术的兼容上。从时间维度来说，戏剧具有剧情延展、演出的时间；从空间维度来看，剧场、舞台、布景、灯光、舞蹈、造型、画面、形象、调度等都是它的空间内在的构成。那么在整个戏剧的内在构成当中，最重要的核心是什么呢？对于戏剧来讲，台前最重要的戏剧构成是表演；幕后有我们看不到的内在戏剧的构成：比如一个剧场当中，在同一个晚上出现的演出它的背后还有许多的工作人员，比如编剧、导演、舞台美术，还有舞台总监、艺术总监、制片人、票房经理、戏剧顾问，甚至还有戏剧评论家和批评家，这些都是我们看不见的在幕后为戏剧工作的人员。

表演艺术是戏剧最重要的一个核心，我们也应该简单地来了解一下表演的特征。表演的特征首先是时空统一的特征。阿庇亚有一句名言，说演员的身体是"时间中的空间和空间中的时间"，这是非常精辟的。演员和他的艺术永远是同时共存的。今天晚上我们看某一位演员的演出，就要去他所在的剧院。其他艺术品和艺术可以不共时存在，而表演艺术必须和演员共时存在。其他艺术品可以收藏，表演艺术不能收藏：你可以收藏一段录像，但是不能收藏一个演员和他的表演。这就告诉我们表演艺术是独一无二的。比如我记得2011年北京大学演出《锁麟囊》，本来是由北京京剧院的池小秋来主演，可是她突然嗓子发炎失声，不能演出，于是从上海京剧院请了著名的京剧表演艺术家史依弘来救场。整个演出看完之后，观众非常

感动，史依弘救的不是《锁麟囊》这出折子戏，是整场演出；这是非常冒险的，但是她完成得非常好。所以看现场的演出，会让人有一种生命历险和艺术历险的感觉，这种生命和艺术的历险的感觉我想是其他艺术所绝对没有的。

表演艺术的特征是主体、工具和作品的高度统一，这是表演艺术区别于其他艺术的另一个特性。哥格兰说："演员是面对观众，利用自己的身体，包括身体一切的自然条件和内在条件，所进行的艺术创造。"他又说："演员将自己作为画布用笔和颜料往自己身上涂抹、绘画，塑造出一个表演艺术作品，也就是角色。"这是非常形象的。所以演员既要利用他的外部条件，比如身体、功法、技巧、感觉、动作、表情，也要利用他的内在条件，比如修养、心理、意志、精神、人格、境界、思想，而境界、思想、修养的提高是无止境的。因此我们说艺无止境。

1992年《茶馆》作告别演出的时候，观众席中打出了标语"是之，我们爱你！"，因为他们知道这是《茶馆》的告别演出，今后将再也不能够看到于是之这位他们所喜爱的人民艺术剧院的演员在《茶馆》里的出色表演了。那是一个冬天，许多观众苦苦地等在剧院外面，希望能够在谢幕的时候进去和他们心爱的演员见上一面，这是一个何等让人感动的场面。所以，表演艺术是人在艺在的这样一种特殊的艺术形式。演员完成的是当众表演的艺术，表演艺术不是孤芳自赏、自娱自乐的艺术，没有观众的参与，表演是没有意义的，戏剧是不完整的。马丁·艾斯林认为，现代戏剧是一种"仪式"，是"集体体验"的仪式。所以人民艺术剧院的排练厅悬挂着一幅字："戏比天大！"

第四，演员的表演艺术的最重要的一个特质就是动作的艺术。戏剧表演的动作分为外部的动作和内部的动作，外部的动作有表情、形体语言，内部的动作有心理感受和思维等等。

我们来谈一谈中国戏曲的表演和西方戏剧有什么不一样。1935年梅兰芳访问苏联，这个事件一直被视为中国戏曲以梅兰芳为代表的表演艺术呈现在世界视野中的一个重要时刻。梅兰芳的表演直接或间接地促成了西方舞台观念的现代化反思和变革。"有规则的自由身体在空间中的言说"作为一种世界范围的戏剧革新方向被凸显出来。同时，东西方戏剧相互影响和相互融合的过程也开启了。

戏曲的表演和话剧不一样。话剧的表演主要依靠演员的自然条件，即语言和动作。而戏曲的表演，演员塑造角色简单来说就是要依靠特殊的手段，这个手段是什么呢？就是"程式"。话剧演员的自然条件也要经过严格的训练，但是戏曲演员为了掌握"程式"需要从孩童时代就开始练习"四功五法"。所谓台上一分钟，台下十年功。没有严格的基本训练是根本不能登台的。为什么？戏曲表演是一种程式化的表演，这是它最本质的特点。中国戏曲的剧本、音乐、唱腔、板式、锣经、装扮、行当、脸谱、服饰、布景，无一不依靠完整的程式来体现。

程式是戏曲因其自身发展的要求，经过漫长的历史演变和一代又一代的艺人锤炼而成的，是一种关乎戏曲美学规定性的基本范式。每一种程式都凝结着严格的技巧规范，体现着民族传统艺术的严谨和深厚。戏曲演员主要依靠程式来刻画人物，渲染情境，掌握了"程式的表演方法"，就好像是掌握了"中国戏曲的语法"。相同的程式在不同的人物那里，就有不同的意义。"道生一，一生二，二生

三,三生万物。"依靠程式,每一种行当就可以根据具体的情况来塑造人物,来进行情境的营造。比如同样是"西皮导板",在《玉堂春》和《穆柯寨》中可以塑造两个完全不一样的人物;同样是"鹞子翻身"这个动作,用在不同的地方就可以展现不同人物的性格和处境。所以京剧有一个十一字口诀,"三形、六劲、心意八、无意者十",说的正是功力和修养的程度。达到无意者十,那是需要非常刻苦的训练和非常漫长的艺术实践的。不过,学习程式犹如练习书法,先要"守格",然后才能谈得上"破格"和"创格"。因此创新应该建立在非常扎实的传承基础之上。

为了加深大家对于戏剧特性的印象,了解戏剧究竟是什么,我想不妨借用一个物理学名词——黑洞,来作一个比喻。戏剧就像是现实世界的"黑洞"。黑洞的特点是"密度极大""时空变形""具有强大的引力和喷流"。宇宙黑洞具有极高的密度:远古的巨大恒星坍缩造成绝对质量向着一个中心汇聚,直至密度高得连光也无法穿越,但是它具有惊人的引力,足以吞噬周围的事物。这种"高密度"和戏剧不是很相似吗?戏剧俯察人生,考量人性,吸纳历史人物的故事,集中地体现历史和人生,它是存在和世界的最本真化的在场呈现。也和黑洞一样,在戏剧的内部,时间和空间的意义被极大地改变甚至扭曲。并且,和黑洞一样,戏剧对于外部世界影响巨大。科学家们发现在黑洞的中心存在一种"喷流",正是这种"喷流"极大地反作用于宇宙,一如戏剧对于外部世界的影响。如果说,对于物理学家而言,宇宙黑洞是神秘莫测的,是难以穷尽的;那么,对于戏剧家而言,"舞台黑洞"也是神秘莫测的,也是难以穷尽的。

考察戏剧的维度可以有很多,包括历史背景、社会制度、社会心

理、政治体制、艺术观念、哲学思潮、文化传统等。但是我想，接下来我们第三部分主要从戏剧的人文维度来考察一下戏剧和历史的关系、戏剧与文化的关系以及戏剧与哲学的关系。

戏剧与历史的关系，首先体现在戏剧是历史的缩影：它是对历史、风俗、文化的一种集中反映。历史深刻地影响着戏剧，在某些特殊的历史时刻，历史甚至可以主宰戏剧的兴衰。戏剧也是历史的缩影，它是保管人类记忆的良知的容器。每一个时代的戏剧总是当时的历史、风俗、文化的反映。古希腊悲剧作家的作品不少以战争以及战争下的城邦命运，民主以及民主制城邦的命运为背景，埃斯库罗斯的《波斯人》就是直接以希波战争为背景；莎士比亚的历史剧基本上以"英法百年战争"和"玫瑰战争"的历史为背景；我们的《赵氏孤儿》这出被王国维誉为"足以屹立于世界悲剧之林"的元杂剧，"程婴救孤"的悲壮的故事，实际上暗含着元代文人非常重要的一种企盼，那就是反元复宋的理想。历史剧一直是戏剧非常重要的一种类型，是时代的综合而又简练的历史记录。它的意义就是莎士比亚所说的："反映人生，显示善恶的本来面目，给它的时代看一看它演变发展的模型。"

下面我们来分析一部具体的戏剧作品，来看一看戏剧和历史的关系。这部戏就是《哥本哈根》，讲了物理学家海森堡和波尔的故事。物理学家海森堡曾是波尔的学生，两个人情同父子，都是物理学家，海森堡更是波尔眼中的天才。可是"二战"开始之后，海森堡效力于德国纳粹，波尔所在的丹麦又属于反法西斯同盟国，历史彻底地改变了两个科学家的关系和命运，他们分别为自己所在的阵营研究原子弹。《哥本哈根》的作者是迈克尔·弗雷恩，剧本描写了海森堡、

波尔以及波尔的妻子马格丽特三人死后亡魂的一场对话。这场讨论涉及的是1941年海森堡造访丹麦哥本哈根的时候，他和他的老师波尔散步时谈话的内容，由此引出了现代科学史上著名的1941年"哥本哈根会见之谜"。他们几次回忆，几次否定；他们谈论量子、粒子、铀裂变和测不准原理，谈论贝多芬、巴赫；谈论战争时期个人为国家履行的责任和义务、原子弹爆炸之后整个城市的狼藉以及扭曲的尸体。这部戏剧直接思考了"二战"中科学家的良知问题，讨论了历史的不确定性问题。

戏剧和历史的关系还体现在戏剧参与历史的方式上。戏剧参与历史的具体方式就是对民心的教化，关风化、察民生、启民智、养民心。所谓关风化就是戏剧的教育意义；察民生就是戏剧对人类的终极关怀；启民智就是戏剧可以开启一个时代和社会的智慧；养民心就是戏剧对众生的涵养和净化。中国戏剧历来注重戏剧的教育作用。戏剧不比诗歌文学，戏要演给不识字的底层百姓看，要让他们看得懂，还要受到教益。不像西方的基督教社会，有牧师进行传道，在中国古代社会，民间的演剧活动就承担起了类似"传道"的这样一个作用。"高台教化"大概就从此出吧。元人夏伯和提出戏剧"可以厚人伦美教化"，到了明代，随着理学统治的加强，戏剧艺术的教育功能被纳入纲常礼教；所谓"不关风化体，纵好也枉然"，自明代以来的中国戏曲舞台上比较多的是"忠孝节义"的故事和传奇。明代儒学大师刘宗周说，老百姓看戏，每每看到孝子悌弟、忠臣义士，往往泗泪横流。戏剧的直接感化和教育作用可鉴于此，比僧人的讲经说法有时候更见效。中国人看戏，一方面是为了满足审美情趣；另一方面，中国老百姓的知识大多来自戏剧，忠奸、善恶、是非等道德观念几乎都

是从戏曲与曲艺中熏陶出来的,这是真正的寓教于乐。

戏剧不能尽是低俗的搞笑和娱乐,当然也不能尽是高台教化,如果无视审美功能,戏剧就会走到极端。有一个故事可以形象地说明,纯粹的道德教育或者说是高台教化较之审美有时候显得缺乏力量。一个盲人沿街乞讨,虽然他衣衫褴褛,可是很少有人理会。一次有一个诗人经过,为他写了一句话,读了这句话的人纷纷解囊。是一句什么话呢? 诗人题写的这句话是:"春天来了,可是我什么也看不见。"一句美好的诗句可以点燃人的道德感。因此张世英先生说:"审美意识的自由高于道德意识的自由。一个真正有审美意识的人,一个伟大的诗人,都是最真挚的人。他们中虽不谈论道德,甚至主张非道德,但他们的真挚,他们的'童心',一句话,审美意识,使他们成为最高尚、最正直、最道德和最自由的人。光讲道德,不讲或不重美育,则很难教人达到超远洒脱、胸次浩然的自由境界。"因此戏剧和历史的关系作用于社会就是关风化、察民生、启民智、养民心。

接下来我们谈一谈戏剧和文化的关系。首先,看戏就是一种文化。据说即使在苏联最困难的时候,莫斯科的居民都维持着看戏的习惯。冬天的莫斯科非常寒冷,大家穿着厚厚的棉服来到剧院,可是一进到剧院他们很快就会换上漂亮的礼服,等到散场以后再换回来。把去剧场看戏看成和去教堂做礼拜一样神圣,这种文化是难能可贵的。中国老戏园子里有一种不好的习俗,大声吆喝、讲话、喝茶、吃瓜子甚至喝倒彩,那就是把艺人的地位看得很低,把艺术看得很低;不要说艺术的神圣性,就连基本的修养也是谈不上的。后来上海有了西式的剧院,连梅兰芳都很感慨这种西式剧院里的文明。如果你想了解一个国家国民的素质,就去这个国家的剧院,剧院是整个国民素

养和社会风貌的缩影。我们有时候看到剧场中不停地有人用手机拍照和录像，感到无能为力。前不久美国外百老汇发生了一个事件，托尼奖获得者帕蒂露蓬在演出当中走下舞台抢走了一名观众手中的手机，愤然离开了舞台。事后她解释说当她看到所有的艺术家用他们的真诚，努力地创造着一个艺术世界，却被几个粗鄙的、自以为是的、自私的"手机控"给毁了的时候，觉得这种恶习难以容忍。这位女演员做了大家想做却不敢做的事情。遵守剧院的规则，尊重艺术家的劳动，是最起码的教养，是对艺术和文化最起码的尊重。

戏剧和文化的关系还体现在，传统戏剧是各民族非常重要的文化遗产。意大利的歌剧、俄罗斯的舞剧、莎士比亚戏剧、日本的能剧、歌舞伎、中国的京剧和昆曲都是各个民族重要的文化遗产。我们在观摩一些传统戏剧的时候，也在体验那个民族最独特的一种文化生态。有形的文化是剧院，我们坐在古希腊两千多年历史的剧场里，这是和历史共在的时刻；无形的文化是剧种，我们看昆曲、京剧、歌剧和舞剧，这些戏剧都是人类文化、智慧和审美的结晶，需要我们适当地提前作一些准备。比如昆曲的曲词唱腔都很美，不过它很慢，一句话要唱很长时间，那个苏州的方言也不是人人都能够听懂，因此有不少人不爱听；日本的能剧就更慢了，据说它是惩罚犯人最好的一个办法，如果不是提前做一些准备、补充一些知识的话，很有可能花了一大笔钱，结果只是到剧场睡了一大觉。

还有我们去歌剧院看歌剧，也要提前了解看戏的礼仪，不能像看京剧一样叫好，要知道什么时候可以鼓掌，什么时候不能鼓掌以免干扰演员的演出。艺术也好，文化也好，有了解才会有更深的兴趣。如果你根本不了解，也不想了解，根本不知道每一种艺术内在的妙道，

那么你是分不清好坏优劣的。对于传统文化和传统戏剧的爱好，我们的修养需要不断地提高，因为那里有着这个民族文化最深的积淀，也有着最好、最美的艺术精神，认识并喜爱这些艺术需要我们把自己的鉴赏力提高到一种高度。我们要了解世界，更要了解自己。一个无视自己的文化、完全瞧不起自己民族文化的人是没有出息的，是不会令人尊重的，在全球化的今天，我们迫切需要一种文化的自觉。

戏剧和文化的关系还有最关键的一点，就是戏剧可以呈现一个民族的整体气象。2014年，俄罗斯国家歌剧院来中国演出《战争与和平》。这部戏非常震撼人心，它以托尔斯泰的小说为蓝本，由普罗科菲耶夫作曲，全剧分为"和平""战争"上下两幕。令人印象最深刻的是第二幕战争部分，舞台上聚集了六百多名演员，分别出演俄法两国的军队。当拿破仑的军队兵临城下的时候，俄罗斯库图佐夫元帅召开紧急的军情会议决定是抵抗还是撤离。会上的争论非常激烈，库图佐夫元帅最后做出了一个出人意料的决定，带领全体军民撤离莫斯科！元帅认为可以把一座空城留给敌人，但是绝不能让敌军有屠城的机会。只要莫斯科的人民在、只要莫斯科的军队在，莫斯科就会在，这个撤离的场面真是令人动容。巨幅的油画和历代的艺术在人群当中缓慢传递，这个细节向我们呈现了一个民族在生死存亡的关头最看重的两样东西，第一就是人的生命，第二就是民族的文化。拿破仑攻进了莫斯科，导演给了他一个大大的对角调度，他的皮靴叩击着地板发出了空旷的回响，可想而知他此时的心情：他是胜利者，但是他输了！俄罗斯这个民族，莫斯科这座城市并没有被他征服！这就是一出戏所传达和呈现的民族气象，它呈现了人类不屈服于强权和野蛮的一种精神。

《战争与和平》可以体现出俄罗斯的民族气象，瓦格纳的歌剧同样呈现出了德意志民族的精神。2013年，瓦格纳的《齐格弗雷德》在国家大剧院演出，时长五个小时。很可惜，坚持到最后的观众很少。尼采在评价瓦格纳的时候说过这样一段话："他们在瓦格纳身上看到了最高的典范，自从瓦格纳用自己的热情把他们点燃之后，他们感到自己也转换成了权力、伟大的强力。不妨说驯服、自动、自我否定……既不需要趣味，也不需要嗓子，更不需要天赋……瓦格纳的舞台只需要一件东西——日耳曼人！"可见尼采从瓦格纳的音乐中听出的是民族的内在气质。我们希望出现在中国舞台上的作品，无论是话剧还是戏曲，大戏还是小戏，戏剧的小品还是电视的小品，都能够对自己作为一个中国人所要承担的文化使命和民族尊严有认识、有担当，不仅不要丑化民族的内在品格，而且要引导公众建立文化的自信心和自尊心。

第三，我们想谈一谈戏剧与哲学的关系。戏剧和哲学的关系非常密切，表现在三个方面：第一，戏剧本身就是生活的形而上的象征。莎士比亚说："全世界都是一个舞台，上场下场各有其时。"许多大哲学家都关注戏剧，包括柏拉图、亚里士多德、黑格尔、马克思、恩格斯、尼采、雅斯贝尔斯等。戏剧观念的演变往往与哲学思潮密切相关，戏剧是人类精神和思想史的反照。

《俄狄浦斯王》"弑父娶母"的故事是雅典奴隶制民主时代人类自省精神的全面展现，是古希腊人对于命运和自我真相的一种追问，在哲学上呈现了人的自我意识的复苏。歌德在《浮士德》这部戏当中，展现了浮士德博士的沉沦和觉悟，这是歌德对于他自身的生命以及整个狂飙突进运动时代和浪漫主义时代群体性的精神面貌的捕捉

和生命意义的追问。还有一部戏,出自一个哲学家的手笔,这就是萨特的《禁闭》。萨特描写了三个灵魂,包括邮政局小职员伊内丝、巴黎贵妇艾丝黛尔、报社的编辑加尔散(以及属过场人物的地狱听差),在地狱的密室相遇了。加尔散竭力想让人相信他自己是一个英雄,但实际上他是一个在"二战"中因临阵脱逃而被处死的胆小鬼,也是一个虐待狂;艾丝黛尔竭力掩饰自己杀死婴儿的罪责,把自己粉饰成一个贞洁的女人,诡称自己是为了年老的丈夫而断送青春的女子;伊内丝对他人充满敌意,掩盖着自己同性恋的事实。三个人互不信任,没有办法沟通,在地狱中这三个死去的灵魂依然相互折磨。萨特在剧中喊出了存在主义的那句名言:"他人即地狱!"

戏剧与哲学关系的第二个方面是,我们在讨论的时候不得不关注一个问题:"为什么悲剧被作为哲学的一个非常重要的范畴?为什么悲剧可以带来极大的审美愉悦?"朱光潜先生在《悲剧心理学》这本书中说:"观赏一部伟大的悲剧就像观看一场大的风暴。我们首先是感到某种压倒一切力量的那种恐惧,然后那令人恐惧的力量又将我们带到一个新的高度,在那里我们体会到在平时生活中很少有的那种活力。"喜剧让我们感到快乐,这不足为奇,但为什么欣赏悲剧可以获得审美愉悦呢?首先,悲剧可以思考人生带有普遍性的那些问题。悲剧所展现的困境不是一般人的困境,而是带有普遍性的人生困境。它格外能够唤起观众的共鸣。"我是谁?我从哪里来?人要不要对其行为负责,以及怎样对其行为负责?"索福克勒斯的《俄狄浦斯王》讲述的是忒拜城遭受了一场瘟疫,乞援人云集在忒拜城的王宫下,希望他们的君王俄狄浦斯能够给这个城邦解除灾难;俄狄浦斯就去询问神谕,神谕说是忒拜出了一个弑父娶母的罪人。于

是俄狄浦斯为了拯救城邦而追问这个凶案的真相,当真相指向他本人,他知道自己在无意当中犯下了杀死父亲而娶了母亲并生下了四个孩子的重罪的时候,他没有逃避,没有掩盖,而是将自己双目刺瞎,流放远乡,显示了人在无情的厄运面前的高贵。

悲剧和哲学的关系还体现在,悲剧可以恢复人的生命意志和激情。悲剧的主人公作为人性的典范,在其反抗悲剧性的境遇的时候,往往呈现出一种悲剧的崇高感。这种崇高感唤起了人的道德觉醒和生命激情。雅斯贝尔斯说:"没有非超验的悲剧艺术,在毁灭中为了自我维护而对神和命运的反抗中就有一种对存在的超越。"所以世人在悲剧人物身上见到的必然是失败中人的伟大和崇高,在所有被遏制和引起挣扎的地方,都可能产生悲剧的意义。在痛苦和挣扎中所要展现的,正是人类获得解救的渴望。所以尼采的"日神精神"告诉我们,就算人生是一个梦,我们也要有滋有味地做这样一个梦,不要失去梦的情志和乐趣。他的"酒神精神"也启示我们:就算人生是悲剧,我们也要有声有色地出演这幕悲剧,不失悲剧的壮丽和快慰。

埃斯库罗斯的《普罗米修斯》刻画了一位敢于挑战宙斯,宁可在高加索的山脉上忍受镣钉、忍受秃鹰的啄食也要严守秘密的英雄形象。他的那一句"我憎恨所有的神!"显示了人类不再匍匐在神的足下的高贵和自醒。

黑格尔在《美学》中指出,最高层次的悲剧体现的是理念的冲突,而非善恶对错的冲突。他以《安提戈涅》为例:一方面科瑞翁作为法律的代表要惩罚背叛祖国的波吕涅克斯,而另一方面安提戈涅要遵循天道让他的兄长入土为安;天道和人伦的冲突就是各自理念

的冲突，没有谁对谁错，冲突的结果是两败俱伤，最后绝对理念得以显现。

戏剧和哲学的关系的第三个方面，体现在悲剧可以起到疏导和净化的作用上。人在现实人生中因困境而产生的困惑、迷茫、积郁，在悲剧的处境和体验中可以获得一种疏导，这种疏导的结果就是得到启示、受到激励、恢复他的生命活力，负面的情绪得到有效转化。悲剧令人获得一种"心酸的快乐和伟大的解脱"的感觉，这种审美快感在古希腊悲剧中的作用就是让人们通过观看主人公的悲剧性命运而窥见命运的强大，经由恐惧和怜悯而获得一种情感上的净化。后现代戏剧不再追求信仰或者独到的见解，甚至倡导"哲理走进来，我就走出去"。我曾经带着北大的很多学生去剧院看戏，我们依然发现今天的大学生喜欢那些有深刻思想的戏，我们依然坚信："戏剧是承载人类思想和良知的高贵的精神器皿。"这些正是戏剧的意义所在。

戏剧和哲学关系的第二个问题是，荒诞剧是荒诞的吗？"荒诞派戏剧"一直是"二战"后影响很大的一个戏剧流派。它的主要代表人物是贝克特、阿达莫夫、尤内斯库和热内。"荒诞派"这个名字是马丁·艾斯林取的，是为了便于将创作风格相同的作品放在一起研究。人们有时候会产生一些误解，认为荒诞可能就是滑稽。尤内斯库说："荒诞的实质是缺乏目的，与宗教、形而上的超验性断了根，人就成了迷路的人，他所有的行动变得毫无意义、荒诞和无用"。加缪在《西西弗斯神话》中说：在一个突然被剥夺掉幻象与光亮的宇宙世界里，人觉得自己是一个外人、一个异乡人，既然他被剥夺了对失去家园的记忆或对已承诺乐土的希望，他的放逐是不可挽回了。这种人与命运以及演员与场景的分离就是荒谬的情感。

"荒诞性"主要是指信仰世界的坍塌所产生的"荒诞的感受"。当尼采在《查拉图斯特拉如是说》中宣称"上帝死了",一个原有的价值体系土崩瓦解,人的所有行为变得像"西西弗斯推石上山"一样没有意义。荒诞派戏剧从思想上呈现了西方社会普遍的精神危机和悲观情绪,直指"二战"之后以及宗教、形而上学和超验性断根之后的时代的精神困惑和痛苦。它的主要艺术特点是反传统、反文本和反戏剧,通过舞台意象直接呈现荒诞的实质。没有完整的叙事,没有传统意义上的连贯的故事,传统的戏剧结构被完全肢解。传统的戏剧语言模式和建构的观念也被打破和颠覆。荒诞派戏剧中的人物总是前言不搭后语,没有逻辑,荒诞不经地在进行对话。没有完整的性格角色,全部是一些丑陋的、模糊的、怪诞的艺术形象:《等待戈多》当中的"流浪汉"弗拉季米尔和爱斯特拉冈;《终局》当中的"躲在垃圾桶里的人";《美好的日子》里面那个"半截身子已经埋在土里的老妪温妮";以及《椅子》中的"一对老夫妻,面对满台的空椅子回忆往事,最后绝望而死"。荒诞派戏剧用喜剧的形式来表达悲剧性的主题。

　　荒诞派最著名的一出戏莫过于塞缪尔·贝克特的《等待戈多》。这出戏自1953年在巴黎上演之后,被译成了二十多种文字,在世界各地上演,对之后的新的世界戏剧格局产生了非常重要的影响。故事发生在荒郊野外,黄昏小路旁的一棵枯树下。身份不明并且互不相识的两个流浪汉弗拉季米尔和爱斯特拉冈,在等待一个叫戈多的人,可是戈多他们谁也没有见过。在等待戈多的两天里,他们用无聊的话来消磨时光,后来又先后遇到波卓和幸运儿,最后来了一个传话的小孩,告诉他们戈多今天不能来,明天准来。这出戏"弹出了一个

时代的失望之音，表达了一代人的内心焦虑"。它表达了20世纪西方社会群体性的强烈的荒诞感受，将人们置于与自身境遇相似的情境当中，使他们得以清醒地直面生存的本质：我是谁？去向何方？为什么我是我而不是他人？人总有一天会死亡，那么我们活着的意义是什么？

开幕的时候，埃斯特拉冈脱靴子脱到了精疲力竭：你看人是多么无用。弗拉基米尔冷不丁地说出了一句话："你的脚出了毛病，反倒埋怨起靴子来了。"这不是人的通病吗？他把所有的问题归结在外界，而不从自身来寻找原因。弗拉基米尔上场的第一句话就是："我这一辈子老是拿不定主意。"啊，人是多么无知和迷茫！拿不定主意是因为人缺乏思考的能力。他们两个人互不认识，也沟通不了，谁也帮不了谁。他们一开始没话说，后来找话说，最后还是没话说，一个求着另外一个说话。这种戏剧表现了人彻彻底底的疏离和难以沟通。他们回忆过去，回忆伦敦河的景色。两人谈论年轻的时候，即便是从巴黎塔上跳下来也是体面的。从巴黎塔上跳下来居然也是体面的，他们缅怀那样一个时代，还具有理性的那样一个时代，可是回到那样理性的时代已经不可能，前路又没有方向。

弗拉基米尔和埃斯特拉冈漠不关心，反复地摆弄着自己的帽子。反复摆弄帽子是剧本当中一个非常重要的动作，显示了人的所有行为都没有意义。他们谈论着《圣经》的故事，谈论着救世主也谈论着猴子，谈论信仰、如何救赎的问题。想要离开的时候，他们突然想起自己是在等待戈多，可是戈多还没有来。戈多是谁？不知道，没见过。他们等待的事物是他们所不知道的、未曾见过的，这显示了人类所追求目标的一种盲目性和无意义性。整个舞台的布景是一棵光秃

秃的树，令人想起了寸草不生的死亡之地。时空是不确定的，存在是不确定的。他们两个没事时做什么呢？没事就玩"上吊"，但是上吊也没有死成，最后还是"饿了"，吃了仅剩下的萝卜。你看就连上吊这样简单的事情他们也做不成，人类是多么可怜！而且人类又是多么无能，多么不自由！最大的无能和不自由就体现在人是需要吃饭的，人是会死的。埃斯特拉冈还要去捡波卓吃剩下的鸡骨头，人为了一根骨头甚至可以不要自己的尊严。

波卓和幸运儿最后上场了，是这个被奴役的幸运儿、脖子上套上绳子的幸运儿教会了奴隶主波卓什么是至真、至善和至美，但是他却要忍受波卓的鞭打。弗拉基米尔说："你把他身上的精华全部都吸干以后，就像一块香蕉皮一样把他扔掉了。"这是多么深刻的人类奴役和被奴役的历史真相的呈现！高贵有时候就被愚昧和野蛮所奴役着。最后来了一个孩子，告诉他们"戈多今天不来，明天准来"。于是他们两个人回到起点，重新等待。第二幕事实上是对第一幕的重复，故事也是在第二天的傍晚，他们模模糊糊地回忆了一些第一天发生的事情，奇怪的是那棵树上居然长出了几片叶子。这个时空就变得更加不确定，一夜之间树怎么会长叶子呢？于是他们开始讨论这棵树以及树上的这几片叶子，时间不确定、存在不确定、对存在的怀疑构成了两个人生存的最主要的内容。他们于是讨论靴子、萝卜、吵架、和好这些事情。在这个过程当中弗拉基米尔说出了一句非常深刻的话："在这场大混乱中，只有一样东西是清楚的。咱们在等待戈多的到来！"言下之意就是其他的一切都是不确定的。

人类停止了思想，思想到底还有没有必要？思想有没有什么价值？思想的意义是什么？波卓第二次上场的时候成了一个瞎子，但

他依然用绳子套着幸运儿。幸运儿走在他的前面，理性依然顺从非理性，高贵依然是这样地顺从，但是他也看不见前路了。于是他们再一次上吊，可是这一次连绳子都没有了。他们又回到了起点，重新开始等待戈多。两幕的结尾是一样的：孩子来了说"戈多今天不来，明天准来"。埃斯特拉冈和弗拉基米尔说要走，可是他们和第一幕的结尾一样，站在那里一动也不动。人类的行动力和思想在今天的彻底丧失，他们无力改变，也无力超越。荒诞派戏剧看来并不荒诞！正像桑塔耶纳指出的："一件似乎是荒诞的作品，在本质上可能优于正常的典型。"荒诞剧不荒诞，它所表现的"真实性"是生命终极意义上的"本真性"。

接下来我们谈一谈，为什么在电子媒介的时代我们需要走进剧场？读书是为了什么？为了遇到最好的自己。同样，看戏是为了什么？戏剧可以让你遇到最好的自己，发现和寻找到最好的自己。我们不能像暴君那样凶残，不能像野心家那样野心勃勃，不能像戏里的懦夫那样怯懦，也不能像戏里的吝啬鬼那样可笑，更不能像蝇营狗苟者那样庸俗，不能像伪君子那样卑鄙。戏剧可以让我们发现和遇到最好的自己，注塑自己最美好的人格。

在每一个艺术学院表演系的一年级，老师都会告诉他们的学生："没有小角色，只有小演员。"言下之意是，艺术只有好坏优劣，没有大小之分。作为一个演员，哪怕出演一个小小的配角，也可以演得很精彩，演出它的深度，演出水平。生活也一样，每个人不可能都成为英雄，成为杰出的伟人，大部分人的生活都是非常平凡的，扮演着并不起眼的社会角色，但是这个社会角色是可以扮演得格外精彩的。精彩还是平庸，小世界还是大世界，根本的区别在于眼界、胸怀和境

界。有眼界、有胸怀、有境界，哪怕身处斗室，他的世界也是大的，具有无限的意趣；没有眼界、没有胸怀、没有境界，哪怕他有豪宅，这个人的世界也是很受局限的。戏剧作为承载历史、社会、哲学、人文的一个高贵的器皿，可以让人打开眼界、提升胸次。处处是人生，处处是戏剧。戏剧给我们快乐，戏剧让我们变得深刻。

今天人类表演学已经把戏剧研究的视野扩展到了戏剧之外的整个世界，把社会的一切现象和人的行为都作为研究的对象。人类表演学指出，"日常生活中的表演"已经遍布社会的各个角落。社会生活中的表演，不管出于善的动机还是恶的动机，总是一再被有意识或下意识地运用。商业社会中越来越多的游戏和作假事件构成了可供研究的对象。因此人类表演学被拓展为一门新的学科，它的研究范围扩展到了政治、经济、法律、教育、管理、服务、文化、心理等各个角落。新的戏剧样式更是层出不穷，生活和戏剧之间的关系也变得日益模糊。

丹麦有一个太阳车剧团上演过一出戏剧叫《圣诞老人的军团》，表面上是一出戏剧，实际上却是一个精心策划的社会事件。在圣诞节的这一天，所有的演员穿上了圣诞老人的服装，浩浩荡荡地来到城市的中心。在超市他们告知顾客今天所有的商品都不必付费，说这是圣诞老人的礼物，还拿商品分发给来商场购物的顾客。顾客们信以为真，结果超市里出现了哄抢的局面，最后警察出动，逮捕了这群圣诞老人，大家才发现原来这是太阳车剧团策划的一场戏剧活动。我们始终认为戏剧和生活是有边界的。如果戏剧的事件扩展到了影响社会、触犯法律，那是会受到法律制裁的。在丹麦的戏剧史上，"太阳车"可以算是最大的无政府主义运动了。除了戏剧上演的传统剧

目之外，真正引起人们注意的是他们的这些街头剧目。

我们要知道，戏剧的形态随着历史的发展而不断扩大，进入了一个多元化并存、多样化发展的时代。在大戏剧观的时代，我们要对论坛戏剧、过程戏剧、即时戏剧、环境戏剧等各种各样的戏剧形态，一方面要抱着包容的态度，另一方面也要有清晰的辨别能力。

我们走进剧院，是要在戏剧中思考和成长的。哲学把最深刻的问题交给了戏剧。哈姆雷特的"生存还是死亡，这是一个问题"，也是一个难以抉择的人生命题。《哈姆雷特》的人物是悲剧人物，这指的不仅仅是他们的结局，也是他们经历的整个角色的悲剧性心理体验的过程。这是怀抱人文主义理想的人所面临的无奈和不幸。时代的颠倒和混乱，是社会的过渡所造成的必然的阵痛。人文主义的信仰和理想，其根本在于人的高贵，在于人的勇敢坚强，兼具理性和热情，拥有平等和尊严。

哲学把最深刻的问题交给了戏剧，最深刻的问题通常又可以撬动社会的良知。比如《萨勒姆的女巫》这出戏，这是阿瑟·米勒的一出名剧，少女艾比盖尔爱上了有妇之夫普罗科托，因爱生恨。她企图用巫术来赢得情人的爱。被发现以后，一名参与巫术活动的少女染病，居心叵测的人说她中了妖魔的蛊惑，惊恐之下少女们随意指控他人是女巫，于是一连串为保全自己而随意指控他人的事件在小镇蔓延开来。如果不承认自己是女巫，就要被判处绞刑！如果承认，就可以通过指控他人而得以活命。这出戏根据1692年美国马萨诸塞州萨勒姆镇发生的真实的"审巫案"写成，那个事件曾经导致两百多人被关进监狱、十多人被绞死。如果说谎可以活下去，说真话或者是保持沉默都有可能会死，你会怎么选择？戏剧所关注的问题应该是能

够撬动人类良知的深刻问题。阿瑟·米勒本人曾说:"艺术应该在社会改革中发挥它的作用。伟大的戏剧都向人们提出重大的问题,否则就只不过是技巧而已。"真正的艺术之所以高贵,是因为真正的艺术绝不会撒谎。

经典是承载人类良知的高贵器皿。衰老的神父背靠着橡树塑造着死亡的寂寞,他的脸庞在黑夜中显得无比疲惫。海岛上的一座森林,默然伫立,晚星深沉,一群盲人孤独地徘徊于深夜之中。这是梅特林克《群盲》描写的一群盲人,在跟随神父走出疗养院之后,迷失困顿在一片树林之中的意象。他们凭借着温度、根据钟声来辨别方向和时间,但始终不能逃离恐惧和困境。他们等待神父回来,最后发现神父居然死了,唯一能够看见世界的婴儿却什么也做不了。气温渐低,潮汐的声音渐渐迫近,大雪飘飞,不断瓦解着他们的希望,盲人们的心态处于崩溃的边缘。梅特林克的《群盲》是对一个时代的盲目和群体性麻木的反思与思考。它是悲观的,但它的悲观来源于对时代的本质的深刻思考,以及对人们客观上的无能为力的一种关怀。梅特林克在1890年写下的这部戏在今天依然能够引起人们的共鸣。在今天全球化的时代背景下,面对金钱的诱惑、信仰的缺失、精神的困顿、传统和古典的模糊、无所不能的技术和完全未知的未来,盲人的意象还是能够发人深省。

我们走进剧院,戏剧可以给我们带来快乐和深刻,我们在那里体验戏剧永恒的意义。我们共享一个戏剧的空间,参与历史,直面人类本真的一种存在。今天的大学生应该更多地接触人类的艺术经典和文化经典。理解经典是困难的,因为经典是人类智慧的巅峰,每一次认识经典都是一种精神的登山运动。蔡元培先生说"以美育代宗

教"，肯定了艺术作为一种提升修养和境界之学的重要性。席勒说，美育的目的是"培养我们感性和精神力量的整体达到尽可能的完善和和谐"。朱光潜先生说，只顾求知而不顾其他的人是书虫，只讲道德而不顾其他的人是枯燥的迂腐的清教徒，只顾爱美而不顾其他的人是颓废的享乐主义者。这三种人都不是"全人"而是"畸形人"，精神方面的跛子。一个人要成就大的事业、大的学问，除了要有创造性之外，还要有宽阔平和的胸襟。艺术教育能够影响一个人的情感、趣味、气质、胸襟，能够影响一个人的无意识的层面，这恰恰是德育和智育所难以达到的。审美活动之于人生的意义，最终归结起来是要提升人的精神世界。一个人的境界就是一个人的人生意义和价值。

最后我用宗白华先生的一段话来作结。宗白华先生回忆自己在年轻的时候酷爱自然，他说："纯真的刻骨的爱和自然的深静的美在我的生命情绪中结成一个长期的微渺的音奏，伴着月下的凝思，黄昏的远想。"倘若一个人的心灵和境界，没有在幼年时受到美的熏陶和启示，没有保留住一片审美的心灵净土，播下任何美的种子也不会生根发芽。倘若没有审美的心境，也就一定不可能具备成就大学问和大事业的胸襟和气象。

第十章 电 影

陈旭光

北京大学艺术学院教授

一、电影艺术

环顾四周,我们发现,电影早已经成为今天日常生活、日常现实的一部分。它与我们当下的生存可以说密切相关,正像法国电影理论家克里斯蒂安·麦茨所说的,电影是一种总体的社会现实,一种涉及许多方面的整体,一种范围广阔而复杂的社会文化现象。现实生活中,我们经常会围绕着某个电影形成一些热门话题,如果听人家谈论电影现象、电影话题,而你一点都没看过、一点都听不明白,你就会觉得自己"out"(落后)了。事实上,我觉得还不止是如此简单,电影还是一门有着一种特殊魔力的新兴艺术。

艺术系统中其他的艺术,如美术、音乐、舞蹈等,可以说源远流长,几乎跟人类文明的历史一样悠久。电影却是新的艺术,它又后来居上,而且可以说在今天的社会文化当中独占鳌头。匈牙利电影理论家贝拉·巴拉兹曾经称电影是具有最大影响力的现代艺术,是我

们时代最富有群众性的艺术，影响力、群众性是电影这一门新艺术的两个非常独特且重要的特点。除此之外，我觉得与所有其他经典艺术一样，电影不仅寄托、表现着人类的情感生活，甚至也"制造"着人类的情感生活；电影所表现的世界有时候比现实世界更具有魅力和诱惑力，而且电影还影响着我们的思维方式、情感方式、生活方式。在当下，我们经常说电影具有一种呈现我们国家的文化形象的作用，它要向全国、全世界人民传播，它要在全球化的时代走出国门；而且对于我们个体来说，通过看电影，可能还要实现国族认同或者族群认同。电影就有这样一些强大的艺术功能和文化功能。

电影就是我们的生活

看电影是一种日常生活的仪式，已经成为日常生活的一种方式，它不可抗拒地进入我们的生活。我们的道德观、价值观，对一些社会问题、科学问题的认识，对人生的经验、体验甚至是某些时尚……这些东西都与电影有关系，有很多就来自电影，我们的生活也成为观影这种生活方式的一部分。所以说，今天我们的观念、知识、经验、生活很多都来自电影，来自一种符号化的间接经验。如果说我们的生活分为经验和超验两部分，那么很多经验的东西都来自电影当中，比如纪实风格的影片、纪录片带给我们的；而有些超验的、想象力的东西，可能来自一些科幻大片、魔幻大片，它们都在塑造着我们的经验，塑造着我们的想象力。

电影有时候甚至可以说是一种智力游戏，我们进入电影的世界，就像进入游戏世界一般。比如去看《黑客帝国》《蝴蝶效应》《疾走罗拉》这样一些非常时尚的电影，我们能体会到在看电影时的那种

想象力与奔放,那种玩了一次游戏、失败了再来一次的快感。

电影创造我们的生活,也可能虚拟或者扭曲我们的生活,英国著名童话作家王尔德曾经说过一个我们以前经常要批评的观点,他说"不是艺术摹仿生活,而是生活摹仿艺术"。意思是说艺术不是来自生活而是先于生活,这是一种我们以前可能要批评的唯心主义艺术观。但是其实,看今天的艺术,特别是电影艺术,我们会发现有些电影中的某一种装束、时装,甚至某一个拍摄取景地,拍完之后成为一个现实,成为一个旅游景点,比如《哈利·波特》里面的魔法学校;发现某一些生活方式、某一种服装造型在电影放映过后就流行了……这不就是生活在摹仿艺术吗?所以这是一个非常独特的世界,电影在创造着我们的生活。

英国有位理论家钱伯斯曾说过,我们生活在一个以电影为核心、影像围绕着我们生活的影像世界。他说:"我们每天穿梭在广告和报纸、摄影和杂志、电影和电视的视觉世界中,这个视觉帝国因其影像和塑造我们生活的力量而受到了批判。……各种形象是我们日常生活的一部分,我们不断地从电影、时装、杂志广告和电视中选择形象;它们代表了现实,并成为现实,成为经验的符号和自我的符号。"所以,这就是今天这个以电影为代表的这样一种视觉艺术、视觉文化跟我们个体生存之间的复杂关系。

有几部非常有意思的电影,我们可以用来概括它们跟电影世界、影像世界和现实世界的关系。比如《摇尾狗》这部电影,我把它称作"假作真时真亦假"。它讲的是,一个美国总统,因为想要连任,就聘请好莱坞导演制作假新闻,做了一个电影新闻短片在电视台播放,说这是真事儿以引起关注,转移视线,获得民心。观众看到电

影，就像我们看了电视上的新闻，都相信发生了这样一件事情。这部电影讲的就是这样一个非常有意思的故事。这就是虚拟的、假造的影像进入了我们的生活，让我们信以为真，因为我们都相信电视，相信影像，相信"眼见为实"，就把它当成真的了。这叫作"假作真时真亦假"。

另外一部电影叫作《楚门的世界》。《楚门的世界》整个就是一个虚拟、假定的，也就是不可能真实发生的故事。楚门一出生就被全世界的电视观众所观看，在一个媒介的帝国里面，广告商、制片人把他承包下来了，他就在里面生活、长大、婚恋。这是一个带有明显虚拟性的故事。它也提示我们媒介、电影对生活的介入，我们随时都可能是被人观看的，我们的生活中可能随时都有电影镜头、都有摄像头。还有类似《西蒙妮》这样的电影，另外《黑客帝国》《阿凡达》《云图》这些电影里面的虚构性想象力、对生活超凡的想象力，都让人惊奇。

还有一部电影叫《逃离德黑兰》，取材于真实发生过的事件，像一个关于电影的作用的"寓言"。为了营救在伊朗的人质，谍战人员混进电影摄制组，假装到伊朗拍电影，然后偷偷地把人质混在摄制组中给救出去。这是个真实故事，我觉得这个真实故事比很多好莱坞电影还精彩，它也揭示了艺术与生活的复杂关系：人们利用电影、摹仿电影，扮成电影工作者去营救人质，艺术变成了生活，生活也变得像电影。当然，真实的生活最后又被拍成了电影。

电影是人类梦想的实现、身体的延伸

我们有时说人是语言的动物，有时说人是符号的动物、思想的动

物,在这里我要说,人是有梦想的动物、能做梦的动物。

自古以来,人类就有很多永恒的梦想,如长生不老、得道成仙等等,还有一些梦想,包括制作木乃伊,在岩石、岩壁上画下人类的形象,其实都是人类梦想的别样表达方式。当然人还有很多想象,人也希望自己有千里眼、有顺风耳等等,基于这种状况,可以说人就是在对这些梦想的不断追求与不断实现中,才使人类文明不断地得到发展的。

梦想如何与电影、戏剧相关呢?我们先从戏剧说起。法国著名哲学家、百科全书派领袖狄德罗在谈到戏剧艺术的时候曾经感慨说,戏剧好像只能表现一个场面,一个场面接一个场面地出现,而在现实中各个场面总是同时出现、同时发生的。因此,他就开始"做梦"了,梦想我们能不能有一种新的艺术,能够突破舞台剧的局限,可以使时空不受限制,可以同时表现几个场面。借助于技术制作而成的电影,或许就是实现了狄德罗的梦想的艺术。电影可以把不止一个场面同时表现出来,把这些可能发生在同一个时间,但是可能在空间上相差十万八千里的事连接在一起、穿插在一起。比如,像美国导演格里菲斯的著名作品《党同伐异》那样。

所以,电影艺术是人们的梦,是一种梦的方式。它能够使时间绵延、停顿甚至倒退,可以倒叙,回到人类的童年,可以跨越到未来的想象的世界,空间上更是可以随意地扩大或者压缩。可以说上下几千年、纵横数万里,电影艺术不断在产生新的时间和空间,创造着新的艺术的时空。这也许应验了中国古代文论家刘勰关于古老文学的理想或梦想,也是关于文学想象力的一个气势磅礴的描写——"观古今于须臾,抚四海于一瞬"。电影从某种角度说是人类梦想的实现,

很多电影都跟梦有关系，都是梦境的表现，或者本身就是一个由现实进入梦境，又由梦境而出来的这样一个叙事结构。

著名传播学鼻祖麦克卢汉曾经说过，"媒介是人体的延伸"。电影这样一种想象方式、一种观看方式，也是人体的一种延伸，而且这种延伸不是局部的延伸，而是整个人的梦想方式、想象方式的一种全息式的延伸。它是立体的、可感的、形象的。

电影无疑有它的强烈的魅力。有时候我们说它是人体的延伸，想象性、梦幻般的延伸。人在一种白日梦的状态之下进入电影展开的想象世界中，与电影主人公一样经历一些惊心动魄的、恐怖的事情。这样一种替代性的心理满足，是电影的一个非常重要的心理功能。悬疑大师希区柯克的电影为什么这么吸引人呢？他就是让你受惊吓，让你假定性地、角色代入性地去经历悬念和惊悚。他曾经说过非常有意思的一段话："我要给观众不无裨益的惊吓，文明的保护性太强了，我们连起鸡皮疙瘩的本能都失去了。要想打破这种麻木，唤醒我们的道德平衡，就要使用人为的方法给人以惊吓。"从某种角度讲，电影的这种超常的、超越日常生活的体验的确常常表现为某种惊吓，某种非常神奇的、梦幻般的延伸和体验。

影像文化及其革命性意义

电影不仅仅是电影，不仅仅是艺术，还是一种文化。巴拉兹在《可见的人》当中，曾经阐述过电影文化，说电影文化一个很重要的特征就是重新恢复了一种可见的、视觉的文化。实际上，在人类的蒙昧时期，如原始社会时期，我们的祖先的原始思维表现为一种视觉思维。但是后来在理性思维文化时代，这种视觉思维反而被压抑了，崛

起的是符号化的、语言的、理性的思维。巴拉兹认为,电影产生后,又重新恢复了人的可见的视觉思维。他说:"电影将在我们的文化领域里开辟一个新的方向。每天晚上有成千上万的人坐在电影院里,不需要看许多文字说明,纯粹通过视觉来体验事件、性格、感情、情绪,甚至思想。因为文字不足以说明画面的精神内容,它只是还不很完美的艺术形式的一种过渡性工具。人类早就学会了手势、动作和面部表情这一丰富多彩的语言。这并不是一种代替说话的符号语(如聋哑人所用的那种语言),而是一种可见的直接表达肉体内部的心灵的工具。于是人又重新变得可见了。"所以,电影所带来的让人类重新回归的视觉文化,是对人类文明的一种丰富,是一种视觉文化的否定之否定的回归。今天以电影、电视、计算机网络上的视频影像为核心崛起的文化占据了社会文化的主导性地位,它广泛且深刻地影响着我们的生活方式和思维方式。

麦克卢汉曾经说过,现在的年轻人是在一种新的文化媒介环境中成长起来的,是"用眼睛思维的一代";他们的思维方式不是理性思维,甚至也不是逻辑思维、语言思维,而是一种视觉思维、影像思维。在具体的电影中有时候我们说,电影语言蒙太奇也形成一种独特的思维方式,我们也把它叫作蒙太奇思维。所以,这种思维方式很像原始社会的时候原始人所秉有的思维方式,一种万物有灵、从形象到形象的思维方式。这些思维方式在今天,在新的一代或者说网络时代的新人类——"网生代"中,其实已经很普遍了。比如今天说的很多"网生代"导演以及互联网、"互联网+"这样一些思维方式,其实都是由电影的崛起所带来的视觉文化、影像文化革命的一部分。因此,包括电影在内的视觉文化对人类的强大影响,实际上到现在还

没有完全显示出来,一切都还在变化和发展当中。

电影的复杂性

我们今天是讲电影艺术,但有的人他不讲电影艺术,他讲电影产业、电影工业,讲电影票房,讲电影投资和盈利。由此我们会发现,电影其实是很复杂的,电影不仅仅是艺术。在今天,尤其是在咱们中国,有一个现象:口碑与票房在某些电影身上形成了一种尖锐的对比,也就是两者不一致,甚至是成反比。这也恰恰说明了电影的复杂性。有些很有艺术品质的电影没有票房。有些票房好的,大家又觉得它艺术性不行。

法国的一位电影理论家曾经这样描述过电影,说电影是一项企业、一种艺术,也是一种语言、一种存在。就是说,你从艺术的角度看,电影是一门艺术,它有形象、有情感、有想象力,但在某些投资人看来,电影就是一种商品,它是在做投资,是在做工业。所以我们有时把好莱坞比作"梦幻工场",它是造梦的工场,是用工业化的方式来造梦,通过卖这些"梦"来赚钱。它也是一种语言,有自己的独特的语法,有蒙太奇语言、蒙太奇思维,还有长镜头,这些都是电影的独特语言。当然它也是一种存在,是一种社会现象。

所以我们说,电影这种复杂的东西,从不同角度看可以有不同的界定。它可以是一种艺术作品,我们今天也有艺术电影这样的类别;有些导演,哪怕是在大工业体制下,也认为好的电影要保持自己的艺术个性,那就是做一种"作者电影",导演是要做一种"体制内的作者"。当然,从商品的角度看,电影有时候就是一种商品!它需要卖、需要票房,有些电影就是娱乐性很好、票房很好,但是艺术品位、

文化品位可能相对来说不太高，有时会比较通俗、世俗。因此电影有时候是一种商品，也可以是一种工业。

在今天这个文化创意、创意产业突显的年代，我们还可以说，电影是一种核心的文化创意产业，因为在电影的整个运作过程中，可以说是"创意为王"，好的"点子"、好的故事和剧本奠定了后续一系列电影产业开发的基础，成为关键的制胜要素。当然，从传播媒介的角度来看，我们可以说电影是一种大众传播媒介，它传达大众的思想、文化、观念等。我们还可以说电影是一种意识形态，或者说具有强大的意识形态性、意识形态功能，它肯定要表达某种价值观，是意识形态国家机器的一部分。它有时候要代表某个社会阶层、某个群体发言，要体现主流意识形态，但有时也可能是某种青年意识形态的表达，比如中国当下年轻人喜欢的"粉丝电影""小妞电影"，它表达的是青年人的价值观、梦想、理想、渴望和意识形态。

总之，电影是一个非常复杂的存在，是一种很大的文化。

电影归根到底是一门艺术

当然，无论电影如何复杂，我们还是把电影定位为一门艺术。我们把电影定位成艺术当然是成立的，有充分理由。法国电影理论家德鲁克曾经说过，我们是一种不寻常的艺术，也是唯一的现代艺术诞生的见证人，因为它既是技术的产物又是人类精神的产物。所以，电影具有这种复合性，它在艺术大门类里面地位比较特殊，跟技术关系密切，跟商业的关系也非常密切，但它同时更是人类精神的产物。

在电影史上，曾经有过电影是"第七艺术"这样一个说法。早在1910年，意大利的电影理论家卡努杜就成立了一个"第七艺术之友"

协会,认为电影是在音乐、诗歌、舞蹈三种时间艺术,以及建筑、绘画、雕塑三种空间艺术之后的一种综合艺术。他把电影称为"第七艺术"。电影作为一门新产生的艺术,它为什么能够被原有的艺术系统所接纳,能够进入艺术这个系统、体系?电影作为艺术跟其他艺术肯定有一些基本一致或相似的、相近的、共性的东西,比如它可能是导演、编剧、艺术家主体性的一种实现、一种寄托,艺术创作主体要通过它表达某种情感、某种哲理思考;它总是要塑造形象,要讲故事,要有戏剧性冲突,有时候是虚构,有时候是想象,有时候是一种智力的游戏,因此它有表现性、情感性这样一些特点。这是所有的艺术都具有的共性,电影无疑也是具备的。当然,对于电影而言,我们还是要强调它的特殊性,正像德国电影理论家克拉考尔曾经说过的,"如果说电影的确是一门艺术的话,我们也肯定不应当把它跟其他各门已有定论的艺术混为一谈"。它有自己的独特性。电影既可以有艺术的定位,也可以有其他方面的定位,我们要用这样一种立体的、多元复合的角度、思维来看电影这种新的艺术。

下面我们来看一看,电影进入了艺术这个大系统之后,它在艺术系统中的位置是如何的?我们可以参照原来艺术系统的主要的分类方法,来看看电影在这几种分类方法中各自的位置和特点是什么。

艺术有几种主要的分类方式。一种是从形象,也就是艺术形象的存在方式的角度来分类。我们说有的艺术是在时间中存在的,那么它是时间艺术,像音乐和文学,它的艺术形象的展开需要时间的过程。还有一类是空间艺术,像绘画、建筑、雕塑,绘画、建筑、雕塑是在空间中存在的,相应的艺术形象也是在空间中存在的。从这种艺术分类角度来看,我们说影视是一种时空综合的艺术。因为它既有情

节，有戏剧冲突，在时间中存在，需要时间来放映；又有形象，除了银幕上的形象，现在3D电影还给人一种立体形象，所以它同时在空间中存在。这种分类方法，是一种从艺术形象存在的角度进行的分类。

第二种是从艺术感知的角度来进行的分类，也就是说依据我们通过什么感官来感知艺术。从这个角度我们可以把艺术分为视觉艺术（如绘画和雕塑）、听觉艺术（像音乐）；而文学是一种想象艺术，它首先要看文字，文字懂了之后，它要把这些文字转化为一个个形象。这就是人们说的"一千个读者，就有一千个哈姆雷特"。也就是说，除了听觉和视觉，电影还需要想象。从这个角度看，电影是视听综合的需要想象的艺术。一方面，它要看银幕；另一方面，它要听，听人物对话、听画外音、听音乐，是听觉的艺术；另外，它还需要想象，好的艺术要触发观众的想象，尤其是那些高智商的电影、科幻电影、悬案侦破电影、脑神经电影，更是需要想象的。所以电影是一种视听综合的想象艺术。

第三种分类角度是艺术的存在形态。有些艺术是静态存在的，像绘画、雕塑、建筑，还有些艺术是动态存在的，像音乐、舞蹈。当然舞蹈中有动也有静。影视是以动态为主、运动为主的，是运动的艺术。当然电影很多时候要进行造型，也是造型的艺术，如特写镜头，就是时间暂时停止下来了，基本上就是一种静态造型。电影的运动包括电影里面人物的运动、戏剧性冲突，包括摄影机的运动，包括故事情节的发展，但有时电影会动中求静，用时间的停顿来触发我们的思考，比如特写镜头和大特写镜头的运用。总的来说，电影艺术就是一种在运动中造型、在造型中运动的动态造型艺术。

我们把电影定位成艺术，也必然涉及电影与其他艺术的关系问

题。也就是说，电影自身内部与各个艺术门类有关的成分或要素非常多。比如电影与文学是什么关系？文学是一个独立于艺术的门类，但有时我们又会把文学和艺术合称为文艺。

电影的情节性，它怎么讲故事，里面人物如何塑造，还有人物的对话语言，这些都和文学相关；还有些电影追求表现诗性、抒情性，像《小城之春》《城南旧事》、塔尔科夫斯基的诗电影，等等，这些电影里文学性、诗性的因素都非常浓，跟文学的关系很密切。电影跟戏剧这门艺术关系也很大，比如如何设置戏剧性冲突，在结构上如何保持紧凑，另外电影表演与戏剧表演也有关系。电影还需要造型、色彩、构图，还需要服装设计、美工、美术造型师、摄影师所需要做的工作跟美术的成分或者要素联系就非常密切了。电影跟音乐也有关，有时候是有声源音乐，有时候是外面配上去后期加的无声源音乐，还有有声电影的插曲、主题歌，这些都是音乐的东西，跟音乐艺术有关。有些电影也跟舞蹈有关。比如好莱坞电影里面有一种很重要的类别，就是音乐舞蹈类型片。在有些电影里面，包括中国电影里的一些武打、武侠电影，它好像是一种武术的舞蹈，里面的武侠打斗拍摄得非常飘逸、精彩，成为一种"武之舞"，就是说里面有一种舞蹈的精神贯穿在其中。

从电影史来看，电影最早被认为只是一种"杂耍"。在很长一段时间，人们是看不起电影的。但是后来，慢慢地，大家一步一步接受了电影，电影成为艺术。我们的前辈为了把电影确认为艺术做了很多的论证工作，同时这也是经过电影的不断实践，让电影能够完整地表情达意之后才有可能的。此外还需要在理论上进行探索、摸索、总结，到后来才确认电影是一门艺术。

在这一论证电影是艺术的过程中有一个非常重要的说法，就是法国电影理论家阿斯特吕克提出的一个非常重要的判断——"摄影机如自来水笔"。意思是说，当摄影机成为自来水笔，当导演能够把摄影机当作自来水笔非常流畅地表达情感、讲故事的时候，就像我们写日记那样得心应手，电影就成为艺术了，导演艺术家也产生了。这时候电影慢慢地变成了和现在的绘画和小说几乎一样的东西。最早的电影可能是市集演出节目，类似文明杂剧或记录时代风物的不入流的杂耍，到了今天，电影终于能够让艺术家准确无误地表达思想。阿斯特吕克把电影艺术来临的时代称为以摄影机为自来水笔的时代，是很有概括力的。从电影作为艺术这个角度来讲，那是一个电影确立自己的艺术定位的时代。

我们既然把电影定位为艺术，对电影的艺术特性我们也不妨再做几个方面的总结。

第一，电影艺术是一种时空综合的艺术。它始终是运动的，是在时间的变迁、事件的运动、情节的发展的过程中进行叙事、展开情节、讲故事、塑造形象、表现思想或情感的。但同时它又有空间造型，不断地在造型，通过一个一个直观的影像空间的呈现进行造型。因此，电影的时间中有空间，空间中有时间，是一种时空综合艺术。

第二，电影艺术主要诉诸观众的视觉，但电影艺术还需要听觉的配合，还需要观众想象力的发挥。它是一种感官综合的艺术、让观众既耳闻又目睹，还要想象的艺术。电影艺术是在运动中造型，主要是一种动态艺术，但有时候是动中求静，又是一种静态造型。所以说它是一种动静结合的艺术。

第三，电影是一种综合艺术。电影中有很多其他艺术的要素、因

素。当然,这个综合性可以从两个角度去理解。一方面,电影是立体的,各种其他艺术要素在电影当中是化合、综合的,化为电影的本体。另一方面,电影是一个纵向的、时间很长的过程:从一开始的策划、编剧到导演组成拍摄组,再从演员表演、现场拍摄、后期制作,最后到宣传发行,需要各种工种、各种创作生产人员不断加入进来协同工作,因而是一个多元综合的过程。

电影还有个特点就是在不断变化。我们刚才说过,电影与技术关系非常密切。在这样一个全媒介的时代,新的媒介、新的技术不断出现、不断发展的时代,电影也在不断地发生变化,任何一种新的技术的出现都对电影有推动。

关于电影负面性的反思

电影是一种新的艺术,它的受众面非常之广,社会影响力非常之大。我们也要对它有反省、有提问。匈牙利有一位艺术社会学家豪泽尔,曾经这样反思过电影:"电影可以说是一种能够适合大众需要的,无须花多大气力的娱乐媒介,因此人们称电影为给那些没有阅读能力的人阅读的关于生活的连环图画。"他好像挺看不起电影,觉得电影太浅、太大众化。还有就是更著名的西方马克思主义的法兰克福学派,他们一向以对影视等大众传播媒介的猛烈批判著称,像阿多诺和霍克海姆就在《启蒙辩证法》里面指出,以影视为核心的大众文化的盛行,出现了一种同质化的文化现象:"文化如今在任何事物上都打上了相同的印记。电影、无线电广播和杂志构成了一个大系统,这个系统从整体到部分,都是一模一样的……与一切群众文化都是一个模样。"

毫无疑问，在他看来，电影、电视、广播这些大众传播媒介是构成文化单面性、同质化的罪魁祸首。后来马尔库塞提出过一个著名的对大众文化的反思的观点，就是"单面人"理论。人变成单面的了，不再是丰富多样、立体复合的了。当然，西方马克思主义者如马尔库塞对电影和大众文化的一些问题，以及由此出现的"单面人"这样一些现象的批评，的确还是成立的，应该引起我们的反思。在一定程度上，所谓的"单面人"就是那些在影像视频面前长大的、在一个网络化的媒介环境中长大的、"用眼睛思维"的那一代人的思维特点。他们看问题不深刻，比较肤浅、表面。

关于对电影的必要的反思和批判，我觉得可以从三个角度来进行。

第一个角度，就是电影可能会导致深度的丧失，带来平面化、单面化、同质化的问题。从某种角度讲，像语言思维，它是一种有深度的思维，它的符号的背后是有内涵的，是能指和所指相结合，是一种深度思维的方式。而电影是一种影像，不适合用于深度的理性思考。

第二个角度是媒体的强势话语霸权，以及某种可能的意识形态欺骗性或者影像虚假性的问题。就是说，在电影这样的大众媒介的传播过程当中，媒介把关人（如电影的编剧、导演、制片人）的作用是非常之大的。如果处理得不好，迎合了低级趣味等，那也可能会出现问题，因为普通观众对电影影像太相信了。而这从某种角度来说既是电影媒介的魅力，也是它的欺骗性，可怕的欺骗性。比如美国电影，如《摇尾狗》《楚门的世界》这些电影，它们都有对媒介的反思批判的思想，都试图揭露媒介对人的欺骗性、误导性，以及那种强大的话语霸权性。

第三个角度，就是价值观导向的问题。我们说像电影这样的大众文化、文化产业，它是需要投资也需要票房回收，才得以可持续发展的。在这种情况下，这种金钱、这种商业利益的诉求，有可能产生对于艺术创作的过度干涉，有时候还会导致一些艺术家或投机者丧失道德伦理的底线，通过某些不好的价值观，或者血腥、色情的电影镜头，或者过度娱乐化的镜头，投合一部分观众的低级趣味，吸引眼球，追求票房。这样电影就会走向娱乐化和消费过度。这些问题都是需要我们思考的。例如前些年的中国电影，有一个大家非常关注的现象：《泰囧》这样的娱乐喜剧电影与《1942》这样的严肃的反思历史的电影之间的反差。《1942》反思1942年中国历史上饿死很多人的一段中华民国的痛史，拍摄花了很多钱但是票房很差，根本不敌非常轻松随意的《泰囧》。有时候电影的商业价值跟它的艺术品位、历史价值之间，会产生一种脱节。这种状况都是需要我们去反省和思考的。

结语：如何辩证地理解电影

前面关于电影艺术我们已经讲了那么多。我们到底对电影艺术该如何进行一种辩证的理解呢？

首先，电影具有直接成像和意识形态性的特点。总是有人在那里做电影，有一部分人代表着某个社会阶层、某个利益集团在做电影，有着某种或明显或隐蔽的意识形态企图。其次，电影的制作过程又是一种工业性的生产，具有工业化运行、产业化营销和商业化市场等特点，它还具有一些如去深度化、平面化、零散化、复制性等特征，这都是我们必须面对的问题。

我们的辩证态度应该是，一方面，不能完全用过去的艺术标准来套现在的新型电影艺术；另一方面，我们也不能持一种简单的进化论立场，认为新的就是好的，电影艺术就比其他艺术优越。我们不能这么说，不能以观众多少、影响力大小、传播面广不广或者票房高不高这样一些外在的标准来衡量一部电影的好坏优劣。

我们要立足人文立场，兼顾艺术作为新艺术的一些特殊性，在一种矛盾性、张力性的关系中更好地认识和利用电影艺术。马克思曾经说过："社会的人的感觉不同于非社会的人的感觉。只是由于人的本质的客观地展开的丰富性，主体的、人的感性的丰富性，如有音乐感的耳朵，能感受形式美的眼睛，总之，那些能成为人的享受的感觉，即确证自己是人的本质力量的感觉，才一部分发展起来，一部分产生出来。"马克思所说的人应该是有一种具有感性的丰富性的人。在艺术的鉴赏当中，理性的、感性的、视觉的、听觉的、想象的人的感性，都应该得到丰富，得到满足。人应该成为全面的人，成为感性的丰富性的人。从这种角度来说，影视艺术作为一门影像的视觉艺术，与其他艺术一道丰富和满足了大众多种多样的审美鉴赏、审美情感的需要。

我们再看一种说法：德国著名的美学家、诗人、戏剧家席勒曾经说过，人有两个最基本的冲动，即感性冲动和理性冲动，是与生俱来的。人需要用游戏冲动来调节感性冲动和理性冲动，感性冲动可能是对感官欲求的满足，理性冲动可能是人的一种求知的、喜欢思考而进行知识探索的冲动，也就是一种"爱智的本能"。而游戏冲动是一种情感充沛、超越世俗的艺术创作冲动。游戏冲动在理性和感性之间居中协调。我们无疑需要感性冲动和理性冲动这两种冲动，不能

偏废，不能成为"单面人"。我们不能是只会思考、只会学习，呆头呆脑的理性、拘谨、拘泥的人，也不能只是无限地追求满足各种感性欲望本能的人，那样社会也就没有制约了。没有法律、没有约束和规范，不就物欲横行、无法无天了吗？我之所以举席勒的这个说法，就是想说，我们看电影、欣赏电影艺术，很多时候可能是一种娱乐消费享受，一种视、听觉感官的奇观化满足，甚至是窥视欲望的满足，但有时候又是一种理性的思考、一种哲理的提升、一种想象力的飞跃。

当然，这需要电影好看，电影要像游戏那样吸引我们，在忘乎所以的梦幻般的游戏化、影像世界中满足我们的感性冲动和理性冲动。其实从某种角度讲，看电影的时候，我们就是与影院、与艺术家达成了一种契约。我们花了钱买票，坐在影院里，就要看到好的东西：往低一点说，我们要娱乐、要消费；往高一点说，我们要提升，要认识自己，要认识社会。我们要把所有的艺术，都作为今天的立身之本，不仅从美术、音乐、戏剧、文学中吸收养分，作为一个现代人也要从电影艺术中去吸收养分。只有这样，我们才能够从马尔库塞所批评的那种"单面人"走向马克思所主张或者期待的那种感官全面解放的人。这是我们对于电影艺术这种新兴艺术应该有的辩证的态度。

二、电影与人生

我从四个关键词入手来讲这个话题，或者说是从四个与电影银幕有关的比喻入手——一个是梦，一个是窗户，一个是镜子，还有一个是寓言。从这样四个关键词入手，我们来阐释电影和人生到底是一种什么样的关系。

毋庸讳言，我们是看电影因而在电影当中长大成人的。电影塑造我们的现实生活，进入我们的社会和人生。我们有时候摹仿电影，效仿一些生活、情感方式，电影或者说电影文化已经成为人类生活的一个有机组成部分。

有一部非常著名的关于电影的电影，我把它称作"元电影"，那就是意大利的《天堂影院》。这部电影其实是关于电影与人生关系的一个非常好的隐喻，是一种隐喻式的表达、一个寓言式的表达。

影片的主角是一个叫托托的孩子，叙述了他如何长大，长大后如何成了电影导演等。他长大的过程与电影的兴衰历史，也就是个人成长史与电影工业的兴衰史，就有一种非常有意味的叠合。电影里有很多非常有意思的细节，比如托托从小就跟着电影放映员看电影，他的童年是在电影院里度过的，电影放映员老托托对小托托成长的影响，比托托的那个教父影响还要大。代表宗教的教父本来是欧洲封建社会非常重要的一种信仰文化和权力文化，本来应该是一个非常强势并一定会对托托的成长产生重大影响的人物。但是到最后我们会发现，在关键时候，这个教父派不上用场。托托伤心外出，教父赶来时迟到了，托托见都没见他一面。然而老托托作为象征现代电影的载体——电影放映员，对托托成长的影响却无处不在。托托学着电影里的样子生活，追求爱人，他谈恋爱的很多方式都像极了电影里的镜头。到最后，他因失恋而痛苦地离开家乡到异乡，最后变成了一名电影导演。也就是说，他在电影中长大，在生活中像在电影中一样痛苦，但后来，他从电影这个梦幻的、想象的世界当中走出来了，真正成为电影的主人，真正长大成人了。

借此，我也要带着大家去思考：电影到底是什么？我们与电影

是什么样的一种关系？我们可以在电影当中得到什么启迪？

当然在今天，在一个全媒介的时代，很多情况都发生了变化，电影也越来越不神秘了，影院电影已经不能概括所有的电影形态了。现在已经出现了"大电影"的观念，像网络电影、微电影等等，都是今天我们说的电影。现在很多青年导演自己随便拿起相机、手机等都可以拍，并且在电脑上进行剪辑，然后自己传上网。所以，现在几乎是一个人人都可以当编剧、当导演、当电影人的时代，真正实现了"摄影机如自来水笔"的时代。

电影自然是非常复杂的。在这样一种复杂的情况下和一个复杂的时代中，我们更要去思考和理解电影与我们的关系。我们今天就是侧重于从四个关键词入手，去关注电影与生活的关系、与处于成长中的个体的关系，以及电影有什么用、有什么功能，我们应该如何在电影当中长大成人等问题。

这四个关键词可以说比较便捷、比较迅速地进入了电影的某些本体。关于这四个关键词的不同的理解和阐释，其实蕴含了非常深刻的电影思想，甚至是关乎电影"本体性"的一些思想，一些可以上升到哲理、哲学层面的问题。这些思想非常值得我们细细分析和体会。

通常而言，我们关于电影银幕有四个非常著名的比喻。有三个比喻经常在电影理论教科书上出现，一个是梦，一个是镜子，还有一个是窗户。这三个比喻是我们从心理学的角度出发，对于电影做出的三个非常重要、非常典型的比喻。

好莱坞梦工厂所生产出来的商业化的主流电影，我们给它的一个称谓就是好莱坞梦幻工场、梦工场，是一种白日之梦。另外还有一

类电影，如意大利新现实主义电影，还有在它后面的伊朗新电影等，这些电影具有纪实风格，内容来自现实生活，基本不加修饰，演员也大多是非职业的群众演员，电影的故事仿佛就是生活流程的如实记载。这些电影好像有意抹去了夸大的戏剧化冲突，我们给它一个名称，叫作"生活之窗"，仿佛打开窗口看世界。这就是关于银幕的第二个比喻——窗户。还有一些电影表达人生的启示，看电影就像通过照镜子思考人生的存在、价值这样一些非常哲理化的问题，电影这时候发挥的功能就像镜子。所以，我们会把这一类电影比喻成人生之镜。

以上是三个非常重要的比喻，我觉得还可以再增加一个比喻，那就是从社会学的角度来看，电影还是一种社会寓言，是一个关于现代的、关于大众的，关于社会、关于人生的寓言故事。下面我们就要重点阐释这样的四个关键词，或者说是四个关于银幕的比喻。

第一个关键词：梦

我们在前面也曾经提到，电影是人类梦想的实现。有一些导演非常自觉地意识到电影与梦的这种关系，比如西班牙著名导演路易斯·布努艾尔就曾经把电影比作梦。他说在电影中时间和空间变得很灵活，可以任意收缩和扩展，时间延续的年代顺序和相对价值不再与现实相吻合，而是超越了现实。梦境世界跟现实世界是不一样的，首尾呼应的情节可以延续几分钟或几个世纪，就是说既可以让梦境中的时间迅速加快、跳跃，也可以把它放慢，从慢动作向快动作转换，加强两者的冲击力。电影的发明似乎是为了表现已深深植根于诗歌的下意识生活——梦。

也就是说，在路易斯·布努艾尔看来，梦境是用一种潜意识的方式来表现的，以前用诗歌来表现，现在却可以用电影来表现。所以，电影导演艺术家就是通过电影的方式来表达个人梦想的艺术家，当然，除了表达个人梦想，也可以表达群体的梦想、集体的梦想。我们不是经常说美国电影表现美国梦吗？很多中国电影也是在表现我们的中国梦。因此，电影让艺术家们找到了表达梦的方式，它就是这样一门重要的新的艺术。

我们可以举几类梦为例。一种是好莱坞白日梦。好莱坞是特别擅长造梦的"梦工场"。伍迪·艾伦有一部电影叫《开罗紫玫瑰》。这部电影很有意思，讲的是一个普通女工，喜欢看电影追星，是一个著名男明星的女影迷，也就是一个普普通通的邻家女孩，在一家店里打工。她每天打完工就去看电影，天天去追星。某一天奇迹发生了，她所喜欢的那个白马王子竟然跨出银幕倒过来追她。从银幕出来的白马王子跟她说，你天天来看我，看来你喜欢我。所以我要出来，要与你约会，跟你去私奔。我们在梦想当中才会出现的情节，竟然在她看电影的时候发生了。于是，这个女孩与从里面出来的白马王子一起到现实生活中去吃饭、约会。这样一个异想天开、子虚乌有的想象，在现实生活中不可能发生的故事，却在《开罗紫玫瑰》的情节中发生了。最后，这个打工的邻家女孩又回到了现实。她发现这个白马王子虽然很英俊、很帅，但是很不现实，不是真实的人，跟着他在现实生活中会到处碰壁。比如他们去餐厅吃完饭付钱，他拿出来的钱是电影里用的道具钱，在现实生活当中是不流通的。他们一接吻，女孩发现对方冷冰冰的，而且他马上就问，怎么还不暗场。因为他在拍电影的时候，一接吻，电影就会暗场，就会转到下一场戏。所以他

完全是银幕中人。他完全生活在电影的银幕世界、梦境世界、美梦世界，电影中的世界虽然美好但不真实。

我们可以在看电影的时候做一做梦，到梦幻的世界里去游历一番，但是最后你还是得回到现实生活。所以这部电影隐含了这样的一个好莱坞梦幻，告诉我们电影的梦幻本质。当然好莱坞电影里面也有一些梦可以说是"英雄"之梦，比如美国电影中有很多科幻片，里面就塑造了诸如蝙蝠侠、蜘蛛侠、变形金刚等各种各样的超级英雄。美国电影非常喜欢借助于这样一类超级英雄形象，来打造美国的一种集体之梦、民族之梦。

当然美国电影里面也有很多灾难片。灾难电影仿佛人的噩梦，非常恐怖。人类的毁灭，冰川季的突然来临导致全球变冷，行星撞上地球，或者像"泰坦尼克号"那样遭遇灭顶之灾、遭遇不可抗的灾难，等等，这些恐怖的景象、故事，有点像我们在日常生活中做的噩梦一般。噩梦并不可怕，我们总会在梦中醒来。这其实是人所需要的一种刺激，一种心理宣泄，以及宣泄之后的一种升华。我相信，经历了这样的噩梦之后，你会更加珍惜平常的生活。这或许也是好莱坞电影经常乐于表现噩梦的奥秘所在吧！

还有些电影非常奇幻，比如它表现那种"梦中梦"，像《盗梦空间》，可以说是科幻电影：假定进入别人的梦境，通过控制别人的梦来控制他的行为方式。《盗梦空间》就是这样一种具有非常充沛的想象力的电影。

中国电影也有梦，也要表现很多中国梦。这种中国梦在电影中的实现，其实就是通过电影的方式来实现人们的梦想，是用电影的方式来慰藉中国普通人的心灵。

有些电影,大家都比较喜闻乐见,内容温情絮叨,冷幽默,像冯小刚的贺岁片《甲方乙方》《大腕》《非诚勿扰》《天下无贼》《私人定制》,所谓"冯氏喜剧"就是沿着这个风格一路走下来的。还有更早一点的《顽主》。在这些电影里,其实都有一种"假定性"的结构,就是说不可能完全真实:有那样替人免灾的"三T"公司、"好梦一日游"圆梦公司吗? 这实际上也是一种做梦的方式。如《甲方乙方》里面著名喜剧演员李琦扮演的胖厨师,年轻的时候电影看多了,有一种英雄梦,想做一做在敌人的严刑拷打面前,坚决不改口、不交代、不叛变的一种英雄之梦。《甲方乙方》里面的"好梦一日游"公司,包括后来的私人定制公司,跟电影工作者一样,就是给人圆梦的:你这个小时候的梦没实现,有点遗憾,那就在电影里用这种虚拟的假定性的情节圆一圆梦吧。这其实也是对电影的梦幻本质的一种隐喻。对于观众来说,电影达到了这样一种功效,即我们通过电影的方式圆了梦,因为我们会认同电影中的人物,在一种似睡非睡的白日梦幻中,我们好像与电影中的人物一样,圆了没有做完的少年梦。

还有的电影有时候像是一种高级的智力游戏,营造出一种似真似幻、很难复原、需要猜谜解密的梦境。在网络上,有一批电影被叫作"高智商电影"。喜欢这一类电影的发烧友、影迷们会给出所谓十大或二十大"高智商电影"或"脑神经电影"排名之类的。这些电影常有悬念、悬疑性质的情节发展,常常出乎意料之外,有好多是需要猜谜式地去解读的,像《蝴蝶效应》《恐怖游轮》《禁闭岛》《记忆碎片》《致命ID》《黑天鹅》《盗梦空间》等。这些电影就像是在把你拉进梦境让你做梦,但它更像是一种考验你的"智力游戏",有很多假

定的、虚拟的、像米诺斯迷宫一样的情节。最后还有必要提一下，电影理论上还有一个重要的说法，说电影的片头很重要。电影的片头往往给出一个梦，之后正片就是对片头这个梦的阐释，这也是关于电影是梦的一个说法。对于有一些电影差不多可以这么看，但并不是全部如此。

第二个关键词：窗户

我们经常说，眼睛是心灵的窗户。那么我们也可以说，电影或者银幕是社会的窗户。法国著名电影理论家巴赞是"电影银幕是窗户"这个说法的一个重要提出者。他曾经这样说过："银幕的边框对人的行动的遮挡就像窗户对行动的遮挡一样。我们虽然看不到银幕外的空间，但我们对银幕内空间的理解其实是以银幕外空间的存在为潜在的前提的，而且因为影像总是要动的，我们总是从一个空间移向另一个空间，总是想象或渴求着下一个镜头的出现。"在这里，巴赞非常精辟地把银幕比喻成窗户，从观众心理学的角度揭示了为什么银幕对观众有吸引力。我们看银幕就像看窗户，因为人有"窥视"的本能，很想看到窗户里面的人和事，它们不断吸引我们去看下一步，我们就一步一步地跟着电影镜头走。所以，银幕就是具有这样一种非常奇特的、很像窗户的心理功能，我们恰好通过这个窗户看他人，观察社会，看大千世界，认识已知的或者了解未知的世界，甚至进入别人的梦幻世界，进入像《阿凡达》那样的外星球空间。

在一定程度上对"银幕是窗户"这一原理进行电影化表达的，有一部非常重要的电影，那就是《后窗》。这部电影是悬疑大师希区柯克的代表作，隐喻了电影的窗户功能，可以说是解释电影之所以成为

电影的一种"元电影"。

这部电影有几个方面的含义。一个是新闻记者杰克,他在采访的时候受了伤,然后腿打着绷带坐在轮椅上不能动,很无聊,但他的眼睛非常灵活,到处张望,用高倍望远镜看对面每一扇窗户后面的各种人生、各种故事。他就在那里想象,自己推着轮椅,不断地在那里看。这其实是一种婴儿时期的褪袱状态。电影理论家认为,这种褪袱状态其实就是我们在电影院里观影状态的一种隐喻。大家可以设想一下,在电影院里,我们是不是也像婴儿一样,被固定在座位上?我们的眼睛盯着银幕也就是窗户使劲地看,跟着这个窗户到处走;我们的想象力可能也很丰富,但是我们动不了,有时候看到喜欢的人、认同的人遭遇危险的时候我们非常着急,但是没法去帮忙,只能干着急。就像婴儿,肚子饿了只会嗷嗷叫。

所以杰克的状态就是我们观影时的状态,也是一种很像婴儿的褪袱状态。当然,杰克与观众一样,也是一个窥视者,在拼命看窗户里面各种人的各种私生活。《后窗》很巧妙地表达了窗户后面各种各样的人生,已经有电影研究者认为电影中每一扇窗户的后面都是一种电影类型。比如那个舞蹈演员的是歌舞片,关于失恋的老小姐自杀的是社会问题剧,弹钢琴的音乐家的是传记片,杰克与女朋友发现并侦破的那桩谋杀案就是悬疑侦破剧了。窗户的后面是各种类型电影,一个窗户就是一种类型电影。这就是希区柯克的《后窗》,导演对电影是窗户一说作了很形象化、很幽默的一个解释。

说电影是窗户,实际上表达了两个方面的内容。一方面,通过窗户能够满足观众的窥视心理,这种心理也许不那么高尚,却是人人都有的。从这个角度看,电影其实就是通过一种契约关系,让不合法

的窥视行为在观看电影时变得合法，也使得这种窥视心理在银幕上得到释放。从某种角度来说，是导演替你先窥视到了别人，然后给你看，你付了钱买了票，与电影院、与导演之间就有了契约关系，有了商品的购买和被服务的关系，就可以堂而皇之坐在那里看别人了。

电影史上的很多电影都跟窥视有关，像波兰导演基耶斯洛夫斯基的《十诫》里面的"情诫"、英国电影《偷窥者汤姆》；还有中国导演姜文的《阳光灿烂的日子》里面的马小军，拿着高倍望远镜看别人或躲在床底下看主人回来，等等。这些都是让观众的窥视心理得到满足，也传达出了电影是通过一扇后窗去看别人的一种隐喻性的表达。

第二个方面，关于电影是窗户、银幕是窗户的说法，其实是对电影的认识功能的一种强调。我们经常提到的一些意大利新现实主义电影，像《偷自行车的人》这样的电影，是对"二战"后意大利社会现实的非常真实的一种再现，所以我们通过这些电影能够看到当时意大利真实的社会现实。再如通过《小鞋子》《何处是我朋友的家》这样的一些伊朗新电影，我们能看到伊朗的社会风俗以及宗教的一些情景。还有贾樟柯的电影，从《小武》到《三峡好人》再到《天注定》，一路下来，带有一种平民史诗性：影片的主人公都是一些普普通通的平民，甚至是像小武这样以前在中国银幕形象当中非常少见的小偷、戴着眼镜的小偷这样的形象。这一类电影通过小人物折射或者反映了大变动时期的中国底层社会现实，具有一种平民史诗性的功能。所以从这个角度，我乐于把贾樟柯看成一种书记官。当年恩格斯称巴尔扎克是法国历史的书记官，其实说的就是像贾樟柯这一类纪实风格的电影，它记载了中国当下的社会变动；像《三峡好人》是具有独特的认识社会功能的一类纪实风格电影，它的主要功

能不是梦幻的功能,而是窗户的功能、纪实的功能、认识的功能。

第三个关键词：镜子

　　古希腊阿波罗神殿当中有一句非常重要的箴言,叫作"人啊!认识你自己!"古希腊神话当中也有一个非常重要的典故,即斯芬克斯谜语,最后被俄狄浦斯猜出来是一个人的形象,不是神、不是鬼,而是人。黑格尔曾经高度评价猜出这个人的形象的象征意义：这代表了人类进化史上一个重要的阶段,表明人对自己有了深刻的认识,认识到人是会生老病死的人,早上是婴儿状态,中午最强大,晚上会衰老,所以这是对人自我的非常深刻的认知。所以说,认识你自己是人类历史上以及个体生命之中非常重要的一个主题,在长大成人的过程中我们也是要借助于艺术来认识自己。

　　今天我们要讲的是,电影往往就是借助于电影银幕,让人像照镜子那样地来认识自己。通过看电影,人们会跟电影中的人进行比较与对比：有时候看到英雄人物的牺牲,我们感到一种敬畏,心灵会产生净化和升华的力量,因为英雄们好像是替我们先行而死;有时候看到的可能是比我们弱小的人、比我们生活更不如意的人,他在日常生活中四处碰壁,不断遭遇窘境,我们就嘲笑他,这样就在一种喜剧性的快感当中得到一种自我慰藉。这个时候,电影银幕是不是很像镜子,而我们观众也就是在"照镜子"？一边照一边比较、对照。

　　从这个角度也可以说,电影是一种认同,即通过照镜子进行比较之后认同里面的人,假定自己为里面的人;通过这样的认同,我们就能够确定自己的身份,回答类似于"我是谁""我曾经是谁""我到底是谁""我能做什么事儿",以及我所从属于的中华民族是一个什么样的

民族、它有什么样的一种精神、它有什么样的一种文化性格等等问题；我们很多的自我认识，其实都是在看电影也就是"照镜子"的过程当中得到确立的。这个作用就像美国精神分析学家埃里克森所认为的那样：他认为人的认同感非常重要，正是人的认同感决定了他的生存感。"在人类生存的社会丛林中，没有同一感也就没有了生存感。"所以，我们要特别关注很多电影里面照镜子的段落，尤其是直接以镜子作为名称的电影，比如伯格曼的《犹在镜中》、塔可夫斯基的《镜子》。有些电影里照镜子的段落往往是非常富有寓意的，如《阳光灿烂的日子》里马小军照镜子，在镜子前把自己假想为叱咤风云的将军的镜头。我们完全可以说我们是照着镜子长大的，是欣赏着艺术、看着电影长大的。

第四个关键词：寓言

什么是寓言？寓言是一种非常古老的文体，现在已经衰亡了。它可能与人类童年时期最为亲密，因为它是一种道德劝喻的小故事，如非常著名的《伊索寓言》。中国先秦诸子散文里面也有很多寓言，包括韩非子、老子、庄子寓言等，是一种旨在进行道德劝喻、扬善惩恶，在人类早期的神话、史诗之后产生的一种独特的文体。寓言的故事往往非常简单，就是讲一个封闭的因果关系的故事，但在故事之外它又贴着另外一层含义。比如《农夫与蛇》，故事非常简单，主题也非常明确，就是说不能够同情本质上坏的东西，蛇不值得同情。

我认为很多艺术具有寓言性，特别是像小说、电影这样一些具有时间跨度的叙事性、时间性的文体、文类，它特别容易具有寓言性。比如小说，我们经常说西方现代派小说，像卡夫卡的《变形记》《地洞》《城堡》等，都是非常著名的现代寓言小说。它们的整个故事可

能不一定真实，很夸张、很荒诞，如《变形记》里人变成了虫，《地洞》中几个老鼠仿佛有着一种人的思考，在地洞里爬来爬去，想的都是人的事，患得患失，拟人、夸张，但别有意味。很多电影也具有这样的寓言性，它话里有话，故事本身是一个故事，是一个不避荒诞的故事，但它另外有一种人生的含义，可以引发我们对人生的一些深刻的思考。

美国文化理论家杰姆逊曾经说过这样的话："所谓寓言性就是说表面的故事总是含有另外一个隐秘的意义，希腊文的allos（allegory）就意味着'另外'的意思，因此故事并不是它表面所呈现的那样，其真正的意义是需要解释的。简单地说，寓言的意思就是从思想观念的角度重新讲或再写一个故事。"按照杰姆逊的这个理论，我们会看到很多电影都是非常具有寓言性的。如《海上钢琴师》，主角出生在一艘巨大的游轮上，无父无母无名无姓，他永远也不上岸，他害怕上岸，临到岸边又返身回到这个独立的海上世界。他仿佛生来就属于这个世界，而且这个世界与真实的社会是隔绝的。这个故事里面有很深的人生意味，会引发我们的思考：我们要不要离开生我养我的地方，要不要融入社会，还是永远不要跟别的人发生关联、沟通？它里面有很深的象征性和寓言性的意味。

还有《楚门的世界》，楚门是一个电视真人秀节目的主角。在楚门出生之前，他的父母亲就跟制片人签订协议，从他的出生到他的成长都要接受电视观众的观看：他永远是一个"被看"的存在，永远在一个虚拟的或者说媒介世界的王国里长大。跟他一起住在桃源岛上的所有的人都是演员，都是为他的生活扮演自己的角色，所有的人都知道在直播，知道有人在观看，只有楚门是不知道这一切的。这样的真人秀节目显然是极度夸张的：不可能完全真实，电视制片人不可

能设置一个海岛那么大的摄制空间，而且这个秘密能够隐藏二十几年，楚门直到结婚了还在里面悠然自得，慢慢地才发现好像有问题。显然，这个故事的假定性和寓言性非常强。

再如冯小刚的《天下无贼》，片中的那辆列车上包括了各种社会阶层，有小偷，包括改邪归正的小偷和善良的小偷；有贼王；有公安人员；还有无辜的其他社会民众……这样的一个人员组合在一辆列车上一直向前，这就是一个社会的隐喻和寓言。还有像韩国和美国的合拍片《雪国列车》，更是一个非常富有意味的、关于整个社会阶层的寓言性故事。在那列永远运动的列车上，各个社会阶层等级森严，上层继续享福、压迫底层人民，下层想要反抗。这里面社会文化方面的隐喻意味非常深厚。

因此我们说，看电影时我们要善于发现很多电影中的"话里有话"。它可能表面上是一个故事，但背后有意识形态的冲突，有一层另外的含义。这些问题我们都要去思考。一些很有意味的电影，可能它的这种寓言性特点就是要引发我们别样的思考。像《饥饿游戏Ⅰ》《饥饿游戏Ⅱ》都有寓言性，表面上好像这个故事发生在未来，因为片中的实时转播技术非常先进，你在这个森林里面任何一个角落都能够被人看到，被人转播。但在这个大的斗兽场里有血腥的搏斗与竞争，通行适者生存的规则，又好像是在原始社会，好像古罗马的大竞技场里面角斗士的决斗。它很奇特，有假定性，有时空的拼贴和跨越。用现实主义的所谓真实性、纪实性的原则来衡量，或是从电影是窗户这样的角度来衡量的话，你会发现里面的故事完全是不真实、不可能的。这一类电影的想象力非常强，很夸张、很荒诞，我把它称为"想象力消费"电影。但它有一种内在的真实，是一种寓言，

引发你去思考它为什么这么荒诞地设置情节和场景。你会把这些电影当成人生或社会的寓言来看待，来进行思考。

结　语

前面我们谈了关于银幕或者关于电影的四个比喻。实际上，每一种比喻的背后都可以写一本大书，都可以进行一种电影理论的阐发，都可以对某一类或某一些电影进行深度的理论解析。

最后我们稍作总结。我们说电影是一门新的艺术，一门非常独特的艺术。我们时时浸染于它，沉浸在电影的围绕、包围当中，不知不觉地受它影响；我们经常在消费它、娱乐它，或者说是被电影娱乐。但我们更应该去掌握它、利用它、升华它，从中观察世界、了解社会，然后跟着里面的故事情节放纵想象力，恢复视觉思维、情感思维、原始思维，跟电影里面动人的故事、情节一块儿感动、一块儿笑、一块儿哭。我们在电影中长大，同时又要不断地超越电影，就像《天堂影院》里的那个小托托，他最后还是要长大，要离开家，而再回来他就成了导演。或者像《楚门的世界》里一直被欺骗的楚门，他最后还是不畏千辛万苦要跑出制片人给他设置的这个伊甸园。伊甸园虽好，却是虚幻的，或者说不真实的。我们要常常进入电影的梦想世界，但最后还是要走出电影的虚幻世界，回到现实。

总之，我们既要在电影当中成长，又要超越电影。这样我们才能成为一个真正意义上的现代人，既全面地继承和发扬各门艺术之中的优点与独特性，继承和发扬古老的文化遗产，同时又借助于电影，立于人类文明发展的最前列。只有这样，我们才能够成就自己，成为丰富的人、立体的人，感官全面解放、思维全面开放的人。

第十一章　摄　影

王建男
摄影家

一、论摄影——摄影之姓甚名谁与前世今生

（一）摄影的属性

摄影是对物像光影的二维静态记录。简而言之,摄影是记录。

在记录的前面有一组定语：物像、光影、二维、静态。

1. 物像。镜头前面必须有一个可见的物体。这个物体是拍摄的目标,或者叫主题;

2. 光影。光是摄影的前端介质,光线使物体形成了光影。没有光,就没有影像。这里所说的光,包括肉眼可见光,也包括某些肉眼不可见光(比如X光、红外线等);

3. 二维。摄影是平面造型,而不是立体造型;

4. 静态。摄影的记录方式不是对动态过程的全记录,而是对特定瞬间的静态定格。

这四个概念都是为了界定一个词：记录。记录,是摄影的基本

属性。记录这一属性，基于最原始的摄影术——小孔成像。应该说，摄影技术的发展，一直基于这个成像原理。其变化无非是光影采集手段的升级——从小小的针孔，到日益完善、日益精细的光学镜头。今天，经过数码技术的扩展，影像的采集又进入了光电数码合成的时代。但万变不离其宗，都是更真实、更便捷地记录镜前的影像。

有趣的是，"摄影"这个词一面世，就注定了摄影属性认知的各行其道。摄影一词最早的表述，来自世界上第一张照片的创造者尼埃普斯，他把自己创造出的照片叫作héliographie。这个以希腊语元素组成的法语新词，给人们提供了无穷的想象空间。有人说，这个词是helios（阳光）与graphein（记录）的组合；还有人说，这个词是helios（阳光）与graphos（绘画）的组合。

尼埃普斯始料不及的是，摄影术发明之后的180年间，摄影的属性问题和他造的词一样，始终处于争论中。发展到今天，摄影的内涵早已突破了基本功能——记录。通常我们所说的摄影，指的是以摄影术获取平面静态影像的全过程。它包括两层含义：1. 对光影的客观记录；2. 用记录下的光影完成主观创意。记录是摄影的根本属性，创意是摄影的衍生属性。

摄影是门实用技术，也是门造型艺术；摄影是纪实的工具，也是创意的工具。这两种不同的价值取向相反相生，各行其道，形成了纪实摄影与艺术摄影两大门类。纪实摄影是在写真，既然是写真就不能有假的；创意摄影是在画梦，既然是画梦就可以有虚幻的，就不能要求它完全是真实的。无论是写真还是画梦，我们的一切都依托在摄影的光学影像记录这个基础上；如果不是用镜头记录下的影像元素，而是我们随便用其他工具实现的创意，比如说电脑画，就不再是摄影。

大道至简。记录,是摄影的精髓,也是摄影的道。道为术之本。

(二)摄影的沿革

下面谈谈摄影的"前世今生",看看摄影是如何围绕"记录"二字发展的。摄影术的发展大致经过了三个时代:硬版时代、胶片时代、数码时代。

硬版时代

所谓硬版时代,涉及四次革命性工艺变革。

(1)沥青法(1825年)

照片《格拉斯窗外的景致》是法国人尼埃普斯用小孔成像技术完成的。他使用的感光材料是掺了水银的沥青,曝光时间长达八个小时。由于曝光时间过长,且作品难以长期保存,加之没有申报专利,尼埃普斯的发明仅仅成为摄影术之前的铺垫,而没有成为摄影术的开始。不过,《格拉斯窗外的景致》却是当之无愧的世界上第一张照片。尼埃普斯使用的针孔相机(也称为相机暗盒)是11世纪的阿拉伯数学家、天文学家阿尔哈曾发明的。

(2)银盐法(1838年)

1838年,达盖尔发明了银盐法摄影术。他让一块表面上有碘化银的铜版曝光,然后以水银熏蒸,再用普通食盐溶液定影,形成了永久性影像。

1837年,达盖尔在工作室里拍摄的静物,曝光时间从沥青法的八小时缩短为三十分钟。1838年,达盖尔拍摄的《坦普尔大街街景》,曝光更为短暂。由于影像更加清晰,且方便保存,达盖尔法迅速被全

世界广泛应用,并被公认为实用摄影技术的开端。1839年,根据达盖尔银盐法工艺,法国人查尔斯·切瓦利埃生产了世界上第一台使用光学镜头和快门的照相机。

（3）湿版法（1851年）

湿版法又叫火棉法,制作起来要比银盐法更简单。1851年英国雕塑家弗雷德里克·阿彻发明的湿胶棉工艺使摄影技术发生了革命性变化。他使用湿胶结法制作玻璃底片,仅用几秒钟曝光就轻松获得了图像的负片。湿版的感光载体由不透明的铜版发展到透明的玻璃版,进而产生了负片,由此可以快速制作多张正片。而此前的达盖尔法只能在镀银的铜版上产生一次性的正像,无法复制。

（4）干版法（1871年）

1871年,英国医生马多克斯在《英国摄影》杂志上建议在明胶乳液中悬浮溴化银,这一想法促成1878年工业化生产了涂有银盐明胶的干版。干版拍照感光度强,在室外曝光时仅需1/25秒。外拍时不必再带上"暗室"、帐篷和药品等一大堆笨重的物品了。各种各样的小型手持相机使摄影师能够拍摄瞬间快照。这一事件标志着现代摄影时代的开始。

长达五十余年的硬版时代,由正像到负像,感光载体用的都是硬质材料（铜版或玻璃版）。

胶片时代

- 1913年,135照相机面世;
- 1929年,双镜头反光相机面世;
- 1948年,单镜头反光相机面世;

- 1964年，"傻瓜"相机面世；

- 1972年，一次成像相机面世。

19世纪末，塑胶工业技术成熟，压成薄片的塑胶片取代玻璃成为片基。胶片对化学药品有着更强的附着力，有利于改善感光性能。同时又可卷起来安装，使小型相机迅速得到推广。

1888年，出现了安装胶卷的照相机。从此，摄影进入胶片时代，长达百年之久。1912年，德国化学家将无色的彩色显影剂与无色的成色剂结合起来，形成了胶片颜料。但直至第二次世界大战，阿克发和柯达才先后生产出彩色负片，可以在三层乳剂彩色相纸上进行放大。1913年，出现了第一台使用135 mm胶片的摄影机。相机的体积再次缩小，便携性更强。

1929年，双镜头反光照相机面世。透过上面镜头的反光镜取景器，不仅可以看到与下面镜头基本无视差的真实影像，还可以直视调焦的效果。1948年，带胶片后备的单镜头反光照相机，不仅实现了取景和对焦完全无视差，同时也实现了多镜头的自由转换和多种胶卷的自由转换。1964年，所有拍摄程序一键解决的"傻瓜"相机问世。随着"傻瓜"的日益廉价，摄影开始走近平民百姓。1972年，"宝丽来"一次成像相机面世。相机内的相纸上自带显影、定影药，拍照后通过挤压产生化学反应，即时得到一张照片。20世纪30年代至90年代末，摄影技术开始智能化的提升。基于机械相机的自动测光、自动调焦、自动曝光功能逐步成为现实。

早期摄影曝光主要依靠经验。彩色摄影出现后，对曝光的精准度要求越来越高。于是20世纪30年代末期出现了最早的"光电测光表"。后来，测光表被安装到相机里，曝光值显示在取景器上，由摄

影者参考操作。再后来，自动曝光系统直接控制快门和光圈，自动调节曝光值。今天的智能相机逐步成型。

数码时代

- 1957年，数码照片问世；
- 1981年，数码相机问世；
- 1992年，便携数码相机问世；
- 2000年，手机相机问世；
- 2012年，无人机相机商业化。

第一项跟数码相关的摄影技术，出现在1957年。这是美国人拉塞尔·基尔希的发明。然而，它不是照相技术，而是影像传输技术，即把照片扫描传输到计算机里面。第一张保存下来的数码照片像素只有176×176。但在1957年，这已经是非常了不得的一项技术，是数码影像技术的前驱。

1981年，出现了第一台数码相机。但是机身过于庞大，只能在摄影棚里工作。1992年，便携式数码相机柯达DCS200问世。至此，数码相机进入了可携带的阶段。直到今天，更新换代的数码相机还是基于这个模式的改进与提升。

数码相机的突破性革命，是手机与相机的结合。2000年出现了第一款带相机的手机，从此，彻底改变了手机的命运。发展到今天，手机已逐渐成为人类的一个"新器官"。摄影也随之进入了一个全新的阶段。

2010年代中期开始，无人机摄影逐步普及，一个更广阔的摄影空间展示在我们面前。数码时代，摄影的后期工艺也随之发生了翻天

覆地的变化，从传统的暗房走向了电脑。以Photoshop为代表的图像处理软件从20世纪90年代开始进入市场。数码图像处理是一项革命性的技术，它可以任意改变画面的内容。

图像处理技术的日益发达，乃至于无所不能，导致了人们对摄影作品真实性的普遍怀疑，已严重挑战了摄影伦理底线，后面的"摄影之惑"部分将继续探讨这个话题。

数码的崛起，引发了摄影产业的换代更新。现在市场上几乎看不到胶片了。当然，还有一批玩胶片甚至玩湿版的人，但这只是一种复古情趣，小众需求，而不再是大众必需。

摄影术走到今天已经历了一百八十多年。从笨重的、湿版的摄影到轻便自如的手机摄影，从少数人的爱好到全民摄影，摄影主流技术的发展始终围绕着"记录"二字——让影像更清晰、感光更快速、器材更轻便、操作更简单。

（三）摄影的流派

摄影术发明至今一百八十年，产生的摄影流派不胜枚举，有人将之分成十几种，有人则分出了上百种。这些流派彼此既有对立，又有交叉。这里根据对摄影的记录与创意两大功能的侧重与偏好，将摄影分作两大流派：忠于摄影的基本属性，真实记录客观物像的为记录派；依托摄影的衍生功能，突出主观意念，弱化客观真实的为创意派。

记录派

主要介绍四个著名的流派。

（1）堪的派摄影

堪的派摄影是第一次世界大战后兴起的、反对绘画主义摄影的一大摄影流派。这一流派的摄影家主张尊重摄影自身特性，强调真实、自然，拍摄时不摆布、不干涉对象，抓取自然状态下被摄对象的瞬间情态，同时主张用自己的眼光来看世界。

堪的派的代表人物，也是纪实摄影的代表人物是卡蒂·布列松。布列松的著名理论就是决定性瞬间。他说："摄影就是在一瞬间里及时地把某一事件的意义和能够确切地表达这一事件的精确组织形式记录下来。"他的作品，客观、真实、自然、亲切、随意、不事雕琢、形象生动而富有生活气息。

（2）写实摄影

写实摄影是一个源远流长的摄影流派，延绵至今，仍是摄影艺术中基本的、主要的流派。它是现实主义创作方法在摄影艺术领域的反映。

该流派的摄影艺术家在创作中恪守摄影的纪实特性，在他们看来，摄影应该具有"与自然本身相等同"的忠实性，只有画面中的每一个细节都具有"数学般的准确性"，作品才能发挥其他艺术媒介所不具有的感染力和说服力。写实摄影家的作品都以强烈的现实性和深刻性而著称于摄影史，代表人物有路易斯·海因、罗伯特·卡帕等人。

（3）自然主义摄影

该流派提倡摄影家回到自然中去寻找创作灵感。他们认为，自然是艺术的开始和终结，只有最接近自然、酷似自然的艺术，才是最高的艺术。没有任何一种艺术能比摄影更精确、更细致、更忠实地反

映自然。该派摄影师A.L.帕邱说:"美术应该交给美术家去做,就我们摄影来说,并没有什么可借重美术的,应该从事独立性的创作。"

自然主义摄影满足于描写现实的表面真实和细节的"绝对"真实,而忽视对现实本质的挖掘和对表面对象的提炼,因而有时会导致对现实的歪曲。这一派著名的摄影家有德威森、威尔钦逊、葛尔等。

(4)新即物主义

新即物主义又称"支配摄影""新现实主义摄影"。新即物主义认为,摄影对生命的表现力极强,需要有观察正确事物的眼睛。他们强调从局部表现整体,这是他们记录美的一种方式。

新即物主义促使人们对摄影自身的特性进行研究和探索,把摄影从审美性的虚幻世界中拉回现实生活中来。但是,由于过分强调细部物质表面结构的描写,它为后来的抽象主义摄影提供了萌发的土壤。新即物主义的代表人物有桑德、勒斯基、黑葛等。

创意派

重点介绍四个流派。

(1)绘画主义摄影

绘画主义摄影产生于19世纪中叶。该派摄影家在创作上追求绘画的效果或"诗情画意"的境界。绘画主义摄影大致经历了三个阶段:仿画阶段、崇尚曲雅阶段、画意阶段。早期的绘画主义摄影主要靠表演和拼贴来拍摄、制作照片。19世纪末期,是完全自然主义的拍摄,追求画意。进入21世纪,绘画主义摄影已经完全应用数码技术。古典主义的内容放到了现代的环境中,成为超现实主义的画意派。

（2）印象派摄影

该流派受绘画中印象派的影响，也是绘画主义摄影的一个分支。早期印象派摄影始自19世纪末20世纪初，基于摄影技术的限制，那时的印象派摄影与印象派绘画有很大的差别，即色彩不够鲜艳，纹理还很粗糙。

早期印象派摄影的代表人物有拉克罗亚、戴德里耶等。进入21世纪，瑞士女摄影师柯林娜温奈将昏暗的印象派推到巅峰。她依靠互联网搜索，创作出全世界著名景点的印象派摄影作品。

（3）抽象派摄影

抽象派摄影宣称要把摄影"从摄影里解放出来"，反对用可审视的形象反映生活、表现审美。他们追求超视觉、超常态效果，改变被摄物体的原有形态和空间结构，使用形式、影调（色彩）和素材的"绝对抽象的语言"，使被摄物体转变成某种无法辨认为何物的线条、斑点和形状的结合体，以表现"人类最真实、最有本质力量的潜意识世界"。抽象派摄影的代表人物有科伯恩、纳吉等。

（4）超现实主义摄影

超现实主义顾名思义，就是要超越现实。它主要表现人的意识甚至是下意识、人的幻觉、人的偶发的灵感。最早的超现实主义摄影也是从绘画主义开始的，就是剪接、粘贴，那么走到今天就用到了数码技术。我们可以看到各种各样的超现实主义，至于它们想表现什么样的理念，则留给大家去品味。

记录派和创意派这两大流派在摄影的发展过程中相反相生，和谐并存。在摄影实践中，很多摄影师善于使用多种风格的表现方式。

中国风

跟随世界的潮流,以中华文明为背景的中国摄影师也形成了自己的流派。

（1）现实主义摄影

中国现实主义摄影大师的代表是吴印咸,他记录了中国革命的重要历史画面。反映普通百姓的生活场景是中国现实主义摄影作品的一大特点。

（2）纪实摄影

中国的纪实摄影是20世纪80年代从新闻摄影中分立出来的摄影类别。许多纪实摄影家都出身于摄影记者。他们强调抓拍,反对"创作";强调人文关怀,注重画面的表现力和视觉冲击力。他们关注具有时代特征的生活片段、瞬间情态、人文故事,以及正在消失的人文遗迹等领域。他们的作品既有批判现实主义的内容,也有对平凡生活的记录。

（3）画意派摄影

中国的画意派摄影,由摹仿中国的写意画起步。主张仿画,但不以像"画"为目的,强调"用照相机作画",而不是后期作"画"。该派的代表人物是郎静山。当代的画意派多在摄影棚里拍摄,追求工笔画的效果。

（四）摄影之惑

今天,背离、挑战、质疑摄影根本属性的现象五花八门,令人担忧。

真伪之惑

摄影必须透过镜头来记录影像。没有通过镜头的图像肯定不能被称为摄影。对待镜头，原本有两种选择：一种是忠实于镜头的，以记录派摄影为代表；另一种是基于镜头的，用镜头拍出来的影像元素进行二次创作，以创意派摄影为代表。

现在，出现了第三种选择：干脆不用镜头了——这类作品的影像元素不是通过镜头获取的，而是利用电脑合成的。于是，就出现了一个新概念——"非镜头"。这个概念已经成为摄影界的一大纠结对象。纠结的核心是：这还算不算摄影？当然是公说公有理，婆说婆有理。有人建议，干脆在这类作品上贴上一个标签——"非镜头作品"——公开声明作品的创作理念，避免人们对摄影的真实性产生疑惑，认为或许是解决这一争议的唯一出路。

其实，"非镜头"只是数码影像处理技术带来的观念纠结。用"PS"软件直接造假，才是记录类摄影的公害。摄影造假，早已有之。只是在胶片时代，造假技术相对简单，只要较起真来，没有不露馅的。数码时代情况就不同了。Photoshop等软件，功能日益强大，移花接木、改头换面，不仅是举手之劳，而且天衣无缝（至少在外行眼中是如此）。

真实性是记录类摄影的生命，但自作聪明的摄影师正在自掘坟墓。美国一位评论家说，我们正在进入一个时代，没人能说清一张照片是真的还是假的。长此以往，以记录为本的摄影终将被社会遗弃。

价值之惑

摄影作品的价值实现一般来自出版和收藏两条渠道。多年来，

出版渠道的摄影作品价值体系基本正常，但摄影收藏市场的暗箱化操作却导致摄影作品的价值严重失衡。我们不妨把近年来市场上当代摄影家的作品与历史上著名摄影家的作品市场价作一比较。《积水的路面》是纪实摄影大师布列松罕见的观念主义经典之作，标价只有6 000英镑。优素福·卡什著名的照片《愤怒的丘吉尔》，标价仅1.3万英镑。大师、历史、经典、绝版……只值万余英镑！不可思议的是，在2011年的拍卖中，德国摄影师古尔斯基1999年拍摄的《莱茵河2》，以434万美元成交！这张照片匪夷所思。如果讲真实性，它不具备，因为远处的建筑被"P"（删）掉了；如果讲艺术性，画面上仅有几个平行线条和灰蒙蒙色块的罗列。如此平淡无奇的作品，成交价竟高于布列松的传世珍品几百倍！这个世界还正常吗？三年后，又有新的天价照片产生。2014年，澳大利亚摄影师彼得·里克的照片《幽灵》成交价高达650万美元！

极端商业化的收藏市场，加上龌龊无度的暗箱操作，使摄影陷入了铜臭的深渊。投机者的商业包装与炒作，导致摄影艺术的价格越来越背离价值。创意类摄影的天价炒作，使记录类摄影的坚守雪上加霜。

伦理之惑

这个话题不涉及故意造假的摄影乱象，因为谴责造假在摄影伦理上是没有争议的。

有一张"越战"时期的著名照片，画面上警察局长正在枪杀一个年轻人。这张照片迅速被世界各大媒体转载，也助长了美国国内的反战情绪，最终导致美国从越南撤军。美联社摄影师埃迪·亚当斯因

为这张照片获得了1968年世界新闻年度摄影奖。若干年后，亚当斯却说："将军用枪杀死了俘虏，我用相机杀死了将军。"这里所说的将军就是警察局长阮玉高。亚当斯说，后来他才知道，那被捆绑的人刚刚在附近滥杀了几十个平民（包括阮玉高下属的家眷），愤怒中的警察局长掏枪打死了这个俘虏。

因为亚当斯那张照片的巨大影响，阮玉高成了人人喊打的恶魔。越战结束后，阮玉高辗转流亡，最后在美国一个小城开了家匹萨店谋生。但他的身份还是被人公开了。于是，餐馆的墙上被人写上"你滥杀了无辜，我们知道你"……走投无路的阮玉高，几年后病死他乡。

自责的亚当斯多次前往阮玉高家中道歉、忏悔。他在《时代》杂志上写道："照片仍然是世界上最强大的武器。人们相信它，但照片说谎，即便是未作任何篡改的照片，也往往只讲述了一半事实。"的确，一张照片仅是摄影师看到的那一瞬间的记录，而非事情的全貌与全过程。片面——这两个字用在照片上，恰如其分。

纪实类摄影（特别是新闻照片）往往会因其片面性而引发误导，甚至会造成对无辜者的伤害，尽管许多情况下，并非有人在故意制造假象，而只是因为信息不对称所致。那么，此时的摄影师需不需要自责？这是一个伦理命题。我们看到的照片是黑白的，但事实并不是这样黑白分明。

二、读照片——摄影美学框架

（一）摄影的平面特质

摄影是平面的视觉信息系统，即二维视觉信息系统。平面媒介

上所呈现的视觉信息，不仅仅是摄影，还有其他种类：就记录功能而言，还有文字；就艺术功能而言，还有绘画。同样是平面视觉信息，摄影有什么不同呢？技术层面，摄影是记录静态影像的光电媒介；艺术层面，摄影是平面艺术的独立分支。摄影与其他平面艺术有着普遍的审美关联，也有着与众不同的审美特质。

画家在构造，摄影师在记录

画家在动手之前，他的画布是空的，而摄影师按下快门之前，取景器里已经充满了景物。这就是摄影和绘画的差别。面对空白和面对既有，画家必须去构造，摄影师只能去记录。

画家捕捉灵感，摄影师捕捉瞬间

画家只有在灵感冲动时才能动笔作画，而摄影师只有遇到决定性瞬间才能动手拍照。因此，画家"唯心"优先，摄影师"唯物"优先。

画家用笔作画，摄影师用光作画

镜头前的同一个景物，不同的光线会在感光版上记录下千差万别的画面。因此，光就是摄影师的画笔。

画家用意念取舍，摄影师用镜头选择

画家想在画面上画什么、不画什么，完全决定于他的意念；可是摄影师无法决定眼前既有景物的结构关系，只能用镜头去选择。而镜头既不能对眼前的景物削足适履，又不能无中生有。这种难度常常造成摄影师的尴尬，但也恰恰是摄影的魅力所在。

摄影的这些特质，是我们审视各类摄影作品的基础。摄影术发明的初期，人们习惯用绘画的标准评价照片。因为，那时绘画主义是摄影的主要流派，而摄影仿佛也是绘画的衍生品。但摄影发展到今天，事情已经发生了变化。当年，人们说："这照片拍得像油画一样！"如今，人们说："这画画得像照片似的！"以上两种说法，无论其本意是褒还是贬，都在印证一个事实：经过一百八十多年的发展，摄影已经不再是绘画的从属，它正在以不可替代的特质自立于世界。

（二）摄影的读图元素

读照片要注意哪些元素？瞬间、用光、影调、视角、构成。

瞬　间

瞬间即唯一。正如世界上没有两片相同的叶子，任何一个时空都不相同。瞬间不可重复。正如人不能两次跨过同一条河流。每次快门留下的画面都是绝版。瞬间，不仅是可量化的时段与已记录的影像所构成的时空聚合，也是多维的集合——感性的、理性的，时间的、空间的，偶然的、必然的，宿命的、机缘的……没有什么艺术在研究瞬间，唯有摄影。瞬间是摄影独有的特质和魅力。

我们常常惊叹摄影师眼疾手快，抓住了那些稍纵即逝的精彩瞬间：倒踢紫金冠的芭蕾舞演员，穿过烟卷的子弹，降落至半空的自杀者，丢掉雪茄的丘吉尔，欲咬飞鱼的棕熊……因此，有人以为"瞬间"二字仅适用于动态对象。其实不然。瞬间无时不在、无处不在。一位称职的摄影师能抓住精彩的动作瞬间，而一位杰出的摄影师抓住的则是心灵的瞬间。于无声处听惊雷。

用　光

　　摄影是在用光作画。光是摄影作品的魂。光线会影响物体的形象、层次、质感和色彩。合理运用光线、色温、光斑、阴影等,可以创造出影像的立体感和空间感,营造出千变万化的气氛。

　　(1) 光源

　　用光,是指摄影师对自然光和人造光等一切影响被摄物的光源的应用。光源是一切用光手段的基点。光源分点光源和散光源。点光源又称直射光、硬光,指的是能产生清晰投影的光线,比如日光、月光、灯光等。散光源又称散射光、软光,指的是不会产生明显投影的光线,比如天光、阴天,以及人造光中的无影灯、具有漫反射功能的反光板等。点光源能够产生清晰的投影,有明确的光感,因此在谈到用光时,常常指的是点光源。

　　光的"度"包括角度、高度、强度、温度(色温)。就空间位置而言,每一个光源至少具有两个维度:角度和高度。角度包括顺光、逆光、侧光、侧逆光和前侧光;高度包括平光、顶光和脚光。人造光的角度和高度可以调整,自然光的角度和高度只能等待。

　　顺光,顾名思义,就是顺着相机镜头方向的光源。这种光线拍出的照片几乎没有阴影,往往会使画面显得平淡呆板。除非被摄物自身的影调和色彩具有较大的反差,一般情况下,用顺光拍摄的画面很难生动。

　　逆光即来自相机镜头对面方向的光。逆光可以强烈地突出主题,表现摄影师的情感。低角度的逆光拍摄出的剪影,画面简约,形象清晰。比起逆光,侧逆光应用起来更自如,表现力更强。很多人不喜欢大逆光,因为画面经常会滋出眩光。不过,眩光处理好了,可以

营造出朦胧、神奇的气氛。

侧光即来自被摄物两侧的光，一般指的是前侧光。接近90度角的侧光，可以表现出更多的层面，层次感更强。这种光常在风光摄影中应用。而人像摄影则很少使用，人们称这样的光效为"阴阳脸"。人像中常用的是前侧光（水平夹角和垂直夹角均在45度左右）。

平光即高度和人的水平高度差不多的光源。平光和顺光一样，都是摄影中最缺乏生动感的光。如果平光+顺光（水平夹角和垂直夹角均为零度），那么，画面上几乎就完全失去了阴影。

顶光即从正上方照下来的光。顶光夸大了阴影的作用，遮蔽了正常情况下人们可以看到的细节。一般情况下，顶光较少使用。

脚光即从脚下射出的光。脚光在更多情况下被叫作恐怖光，用来表现狰狞与恐怖。在静物拍摄中，脚光是表现细节的工具。

根据强度，光分为强光与弱光。一般情况下，强光会加大景物的反差与透明感。反之，弱光会减弱景物的反差与透明感，光线越弱，画面越柔和。

光还分为聚光与散射光。聚光是人造光源中的强光，往往用来强调局部细节。偶尔，自然界会在云间出现一束强光。由于可遇不可求，因此被称为"耶稣之光"。散射光往往存在于自然环境中，比如阴天、雨天、雪天、雾天等。由于没有具体的光源，景物没有明显的阴影，因此，散射光适宜表现温柔、忧郁等意境。

光的色温是指绝对黑体从绝对零度（−273℃）开始加温后所呈现的颜色——由黑变红、转黄、发白，最后发出蓝色光。这个过程中光谱所对应的温度，被称为色温，计量单位为"K"。日常人造光中，日光灯的色温较高（7 200—8 500 K），白炽灯的色温较低（2 800 K）；

自然界中,正午的色温高(5 200—5 500 K),日出日落时的色温低(1 850—2 000 K)。不同色温的光线,为场景蒙上了不同的色罩,改变了景物原有的色彩。因此,日光灯下拍的照片就会偏青,白炽灯下拍的照片就会偏黄。

所谓"白平衡",就是将色温调节到白光标准(5 200—5 500 K)。二十年前,色温的平衡要靠在镜头上加滤色镜进行调整。现在,智能相机都可以自动实现"白平衡"。然而,并非所有情况下都需要"白平衡"。巧妙地利用现场色温,往往可以改变场景原有的色彩气氛,收到耳目一新的效果。

影　调

影调是指整个照片带给人的光影感受,不是局部的。"调"本是音乐术语,用在摄影上,就是要求我们体会由光影产生的音乐般的视觉节奏与韵律。影响影调的因素包括:亮度、温度、硬度、灰度。

(1)亮度

高调,即以亮色为主基调,多表现清新明快的主题;

低调,即以暗色为主基调,多表现凝重深沉的主题。

(2)温度

冷调,即以冷色(蓝、青)为主基调;

暖调,即以暖色(红、橙)为主基调。

(3)硬度

软调,即反差较小,画面柔和,层次丰富;

硬调,即反差较大,对比强烈。

（4）灰度

纯调,即色彩饱和度为零,完全还原被摄物的真实色彩;

灰调,即色彩饱和度为负值,淡化色彩,营造平和或者抑郁的气氛。

视　角

（1）物理视角

一般情况下,人们的物理视角是平视,用这个视角拍摄的作品司空见惯。如果尝试换一种视角拍摄,就会给人带来一种新奇的感受。

俯拍使画面中的水平线升高,周围环境得到较充分的表现,而处于前景的物体投影在背景上,人感到它被压近地面,变得矮小而压抑。俯拍的建筑物由于透视的夸张,常常用来营造恐高的气氛,使人眩晕。

以往,从天空向地面的俯拍,由于是摄影师在飞机上拍摄,因此又被称为航拍。航拍曾是一种小众的特权。但随着无人机的普及,俯拍的自由度越来越大。更多崭新视角的照片开始不断出现在读者目前。

仰拍使画面中的水平线降低,前景和后景中的物体在高度上的对比因之发生变化,使处于前景的物体被突出、被夸大,从而获得特殊的艺术效果。

（2）心理视角

所谓心理视角,是指运用摄影手段调整阅读者的视角,达到突出主题、改变心理预期的目的。

构　成

平面构成是摄影的形式美的基础。它具有先决性,是作品成功

与失败的关键。构成是对自然形态的提炼与加工，目的是突出被摄对象的形式美的本质特征，使影像形态比生活本身更强烈、更鲜明。

（1）构成元素

每一幅照片都由形状、色彩、线条、纹理组成，这些是摄影平面构成的基本元素。

摄影构成所说的形状是指画面上可抽象为几何形体的影像。形状可以是一个景物，也可以是诸多景物的组合；可以是有形的实体，也可以是无形的留白；可以是规则的，也可以是不规则的；可以是松散的，也可以是连续的。总之，第一眼看去，最有影响力的类几何形状决定了画面的视觉效果。

色调的冷暖明暗，色块的大小稀疏，色差的强弱对比，不仅影响到画面的构图与造型，也影响到画面的气氛与意境。色彩用于表意，因此色彩与内容应该是一致的。色彩的运用需要创造性，甚至可能偏离色彩的基本概念，但色彩的表意关系必须包含在作品之中，而不是浮在作品之上。

线条在摄影的画面构图、造型等方面都表现出极其重要的作用。线条具有勾勒轮廓、引导视觉的作用。把突出的线条指向画面上的趣味中心，是常用的构图方式。与此同时，人们还将线形与一定的事物相对应，赋予线形一定的意义。

- 直线：有坚强、有力、稳定、舒展的感觉；
- 曲线：有流动、顺畅、优雅、柔和的感觉；
- 折线：有波动、紧张、不安定的感觉；
- 水平线：有平坦、开阔、稳定、静穆、平衡的感觉；
- 垂直线：有挺拔、严肃、庄重、希望的感觉；

• 斜线：有运动、兴奋、不稳定的感觉。

每一种物体都有自己独特的质感，有的光滑，有的粗糙，有的柔软，有的坚硬；强烈的肌理效果会使观众产生触摸到照片里实物的错觉，由此带来审美享受，这就是质感纹理的独特个性。

（2）构成法则

形式构成法则是对美的形式规律的经验总结和抽象概括。下面简单介绍四组构成法则。

对比与特异

对比，即互为相反的元素同时设置在一起的时候所产生的现象，包括形态的大小方圆、色彩的冷暖软硬、线条的粗细曲直、纹理的虚实疏密……对比法适于表现明朗、肯定、强烈的视觉效果。

至于特异，凡与画面中其他的元素不同的，都会受到关注。当线条充满画面的时候，一个特立独行的点状物就会把你的目光吸引过去了。

密集与重复

密集，是指一种基本元素在画面中自由散布，有疏有密，最疏或最密的地方常常成为画面的视觉焦点。密集法常常用于表现压迫感。

重复，是将同一形态有规律地反复排列，具有统一、整齐的视觉效果，形成节奏感。

对称与平衡

对称，是指用对折的方法基本上可以重叠的、等型等量的图形（轴对称、中心对称、旋转对称等）。对称法适宜表现庄重、稳定、枯燥等视觉感。

平衡，即天平感。画面上的色块会产生重量感。不同体态、不同质感的色块配置在适当的位置，就会实现整个画面的平衡。

渐变与放射

渐变是人们日常生活中的一种视觉经验,如由稀到密,由宽到窄,由明到暗,由长到短等。渐变具有强烈的透视感与空间延伸感,可产生阴阳交错、视幻错觉等画面效果。

放射是以一点或多点为中心,产生向周围放射、扩散等视觉效果,可带来较强的动感及节奏感。

(三) 摄影的分类赏析

在摄影术发展了一百八十多年之后,摄影已经渗透到生活的每一个角落。基于色相繁简、被摄对象、作品用途、拍摄空间、设备器材的不同,摄影已经实际形成了各种不同的类别。这些不同类别的摄影作品,在共同的摄影审美框架下,存在着各有侧重的审美取向。

色　相

摄影师对色彩简繁的理解与偏好,形成了摄影色相体系的两大门类——黑白、彩色。

黑白摄影自然是以黑白取胜。每幅成功的黑白摄影作品都是从斑斓的色彩中高度抽象出黑白灰,并以"墨分五色"的功力,巧妙驾驭白色的兴奋、黑色的沉静以及灰色的平和,充分表现出被摄体的层次和质感、表象与神韵。这是黑白摄影特有的魅力和意境所在。

彩色摄影看起来有着丰富多彩的优势,其实,这正是彩色摄影的劣势。一幅成功的彩色摄影并不是简单地还原现场色彩,而是通过对影调、色温恰如其分的把握,营造一个源于生活、高于生活的色

彩氛围。在色彩中提炼驾驭色彩,才是彩色摄影的难度与魅力所在。而滥用色彩饱和度、导致画面艳俗,则是摄影的大忌。

对　象

依被拍摄对象的不同,摄影分为人文摄影、风光摄影、动物摄影、静物摄影。

（1）人文摄影

这是一个大概念,凡与人、与人类社会相关的题材,都包含在这个范畴之中。中景或全景拍摄用于表现人在各种社会环境中的场面。特写或近景拍摄用于集中表现被摄人物的独特气质,为照片背后的故事提供想象空间。人体摄影表现的是人体美,包括画意人体摄影、抽象人体摄影、观念人体摄影等。

（2）风光摄影

壮美风光表现大山大河,大气磅礴,常为硬调、宽幅。秀美风光表现小桥流水,阴柔秀美,宜用软调。

（3）动物摄影

动物摄影主要表现其生态与形态,即玩耍、捕食等生态特征；以及驼峰、孔雀开屏等形态。与此同时,以拟人的手法表现动物世界的精彩瞬间,常常会让观看者发出会心的微笑。

（4）静物摄影

静物摄影是以人为组合的物体为表现对象的摄影,多以工业或手工制成品,以及水果、鲜花等等为拍摄题材。拍摄静物时,摄影师有充足的时间进行创意构思以及光线和背景的配置,因此可以得到艺术美感较强的作品。

用　途

作为一门实用技术,摄影作品的直接用途,也成为摄影分类的依据。用于记录的新闻摄影和纪实摄影对客观负责;用于创意的艺术摄影对主观负责;用于赚钱的商业摄影对市场负责。摄影师对谁负责,决定了摄影作品的价值取向。

（1）新闻摄影

新闻摄影讲求新闻性与时效性。新闻摄影必须是对新近发生的事实的客观报道,并以最快的速度通过媒体实现大众传播。

（2）纪实摄影

纪实摄影是针对某一个人、群体、事件,以及社会和文化现象所作的客观记录,许多纪实摄影需要进行长期深入的文献性研究和跟踪性拍摄。有些调查性新闻摄影作品,当其新闻性和时效性减弱后,也可归类为纪实摄影。

（3）艺术摄影

狭义的艺术摄影专指影楼摄影(见下方商业摄影)。广义的艺术摄影包含一切表达艺术创意的摄影形式。这类摄影不受记录类摄影有关真实性与客观性的限制,可以根据主观创意,充分利用摄入的影像元素和后期技术进行艺术创作。

（4）商业摄影

商业摄影包括影楼摄影和广告摄影。商业摄影以客户满意为第一目的,与真实性相关的摄影规则一律不予理睬。

影楼摄影包括婚纱和人像摄影,摄影地点包括影棚,也包括外景。大画幅相机、灯光、布景、道具、导演、化妆、华服、后期……这些是影楼摄影的标配。

广告摄影是以商品和企业形象为主要拍摄对象的摄影类别。吸引消费者眼球是广告摄影的首要目的。各种夸张的表现手法、不可思议的构思和超现实的影像后期工具被充分运用。尽管如此，许多优秀的广告摄影依旧是经典的艺术品。

特殊空间

在特殊空间中，摄影师的敬业精神为我们打开了一个个令人目瞪口呆的窗口，包括水下摄影、空中摄影、太空摄影、战地摄影等。

特殊器材

通过特殊的摄影器材所看到的世界，颠覆了我们的想象力。

（1）显微摄影

显微摄影让你看到肉眼无法看到的世界。如今，电子显微镜可以拍摄到微米甚至纳米级的影像。显微镜下的那个世界太神奇了。

（2）微距摄影

微距摄影是对肉眼可见的微观影像的放大再现，让人因为熟悉而惊诧。

（3）X光摄影

当X光走出医学影像，人们才发现，透视也是一种美。

（4）红外线摄影

红外线摄影是过滤掉大部分光线，只让红外线进入镜头的一个摄影门类。以红外线形式表现出来的自然风光，看起来和我们肉眼所见的完全不同。白色的树叶，红褐色的大地，反常的颜色，独特的质感，给画面添上了梦幻色彩，别有一番风味。

（四）摄影的审美辩证

物与心

布列松说，照片的背后是眼睛，眼睛的背后是思想。还有人说，摄影是扇窗口，也是面镜子。这窗口的外面是物像，镜子里面照出的是心像。这个心像包括信念、修养、品位，也包括格调。看一张照片，既要看摄影师拍到了什么，也要看摄影师表达了什么，也就是看物像与心像的关系。这里讲的心像，不仅仅是摄影师的心像，还包括我们阅读者的心像。因为，有一百个读者，就有一百个哈姆雷特。一张好的照片表达的思想与意念，往往是无法一言以蔽之的，它是一种需要慢慢品味的文化——所谓"读照片"，就是透过物像品心像。

洋与土

摄影是舶来品。从技术到艺术，西方的摄影一直在影响着中国。从这个角度说，我们中国师从了西方，这点不假。然而，不要忘记，摄影还是一种文化。这个文化，渗透于创作与欣赏的全过程。文化这个东西，"民族的才是世界的"。我们的"土"往往就是外国人眼中的"洋"，民族味道不浓的，反而不能走向世界。

1949年布列松来到中国的时候，中国正值历史性大变革。他不仅拍了戴草帽的解放军，也拍了穿长袍的老人和前太监。还有北京的红墙、踩高跷、扭大秧歌……他觉得好的，都记录下来了。从此，这些画面就成了不可再现的历史。布列松是"洋人"，他把我们的"土"拍成了老外眼中的"洋"，这些作品便得以流传。我们中国人面对自己身边的文化现象，更应该如此。

2015年的荷赛[1]上，中国摄影师蔡圣相在大凉山拍的《牛市》获得了日常生活类一等奖。这幅几乎没做任何后期处理的"素片"获奖并没有沾任何"洋气"，而恰恰是因为原汁原味的"土"——在小树林里做牛的交易，这样的场面只有中国能看到。于是，它才成了世界的。

　　我们的美感体验主要来自身边的生活经历。由此形成的审美观，不仅留在眼神上，而且刻在骨子里。因此，无论拍照片还是看照片，那些"土掉渣"的美学积淀都会发生作用。中体西用，必须要有充分的文化自信。要把西方的东西拿过来为我所用，弄出自己的东西来。但摄影的中体西用绝不是简单地在形式上摹仿国画，而是首先要拍好中国自己的内容。作为读者，我们也要用这种视角去审视摄影家们的作品。

1　即世界新闻摄影比赛。——编者

第十二章　美育与人生

叶　朗

北京大学博雅讲席教授

北京大学哲学社会科学资深教授

一、美育的目的

无论在西方还是在中国，美育都很早就受到人们的高度重视。在西方，古希腊的毕达哥拉斯学派和柏拉图、亚里士多德都十分重视美育。到了18世纪末，席勒第一次明确提出"美育"的概念。他的《审美教育书简》是西方美学史上讨论美育的一本最重要的著作。在中国，孔子是最早提倡美育的思想家。到了20世纪初，蔡元培先生在北京大学和全国范围内大力提倡美育，产生了巨大的影响。

美育属于人文教育，它的目标是发展完满的人性。人不同于动物。人不仅有物质的需求，而且有精神的需求。这是人性的完满性。不满足人的精神需求，人性就不是完满的，人就不是完满意义上即真正意义上的人。精神的需求也是多方面的，其中一个重要方面就是人要真正感受到自己活在这个世界上是有意思的、有味道的。这就

是蔡元培说的人在保持生存之外还要"享受人生"[1]。这个享受不是物质享受,而是精神享受,是精神的满足,精神的愉悦。审美活动给予人的正是这种精神享受。审美活动可以使人摆脱实用功利和理性逻辑的束缚,获得一种精神的自由。审美活动又可以使人超越个体生命的有限存在和有限意义,获得一种精神的解放。这种自由和解放使人得到一种欢乐、一种享受,因为它使人回到万物一体的精神家园,从而感到自己是一个真正的人。审美教育就是引导人们去追求人性的完满,这个就是美育的最根本的性质。

我们经常说,美育是为了追求人的全面发展。这样说当然是对的。但是这里说的"全面发展",不是知识论意义上的,不是指知识的全面发展。美育当然可以使人获得更多的知识,特别是可以使人在科学的、技术的知识之外更多地获得人文的、艺术的知识,但这不是美育的根本目的。美育的根本目的是使人去追求人性的完满,也就是学会体验人生,使自己感受到一个有意味的、有情趣的人生,对人生产生无限的爱恋、无限的喜悦,从而使自己的精神境界得到升华。从这个意义上来理解"人的全面发展",才符合美育的根本性质。

二、海伦·凯勒的故事

美国有位盲聋女作家、教育家,名叫海伦·凯勒,不知道大家是不是知道她。关于美育对人生的意义,她有一个很好的说明。她说,

1 蔡元培:《与〈时代画报〉记者谈话》,载《蔡元培美学文选》,北京大学出版社1983年版,第215页。

有一次她有一位朋友在树林里长时间地散步回来，她就"问"朋友观察到了什么，朋友回答："没有什么特别的东西。"海伦十分惊讶："怎么可能在树林里走了一个小时却看不到值得注意的东西呢？"她自己的眼睛是看不见的，但是她仅仅靠着触觉就感受到世界上有这么多激动人心的美，从而得到那么多的快乐，那么眼睛看得见的人，依靠视觉能感受到的美该有多么多啊。所以她认为："如果我是大学校长，我就要设立一门'如何使用你的眼睛'这门必修课。教课的教授要努力向学生指出，他们怎样才能够把从他们面前经过而不被注意的东西真正看到，从而给他们的生活增加欢乐。她会努力唤醒他们，去唤醒学生呆滞休眠的官能。"[1]

海伦要开的这门课，就是一门美育课。为了说明她的观点，海伦写了一篇文章，题目是《假如给我三天光明》。文章设想给她三天光明，这三天她可以用眼睛看见东西。当然她现在看不见，那么她会怎么来度过这三天呢？她最想看见的东西是什么呢？她回答："在第一天，我会想看见那些以他们的仁爱、温柔和陪伴使我的生命有价值的人。"她过去只能通过她的手指、手指尖来"看见"一张脸的轮廓，所以她懂得"看"的珍贵，她要把所有亲爱的朋友叫到她身边来，长时间地看他们的脸，在心中印上他们内心和外表的美。她也要让眼光停留在一个婴儿的脸上，看那个婴儿那种天真的美。她还要在树林中长时间地漫步，使自己的眼睛陶醉在自然世界的美之中。最后，她还祈求看到一次辉煌绚丽的日落。第二天，她要一早就起来，观看"黑夜变成白昼这个令人激动的奇迹"。她说："我将怀着敬畏观看太

1　［美国］海伦·凯勒：《我的人生故事》，王家湘译，北京十月文艺出版社2005年版，第152—153页。

阳用来唤醒地球的、用光构成的宏伟的景象。"[1]这一整天,她要去博物馆,纽约的自然博物馆和大都会艺术博物馆,去看米开朗琪罗、罗丹的雕塑,去看拉斐尔、达·芬奇、伦勃朗、柯罗的油画,去探视这些伟大艺术品所表现的人类的心灵。这一天的晚上,她会到剧院或者电影院,去看哈姆雷特迷人的形象,去欣赏演出的色彩、魅力和动作的奇迹,这是第二天。第三天,她要再一次迎接黎明,获得新的喜悦。她相信,"对于那些眼睛看得见的人,每一个黎明必定会永远,必定永远会揭示出新的美"[2]。这一天时间,她要用来观看老百姓的日常生活。她会站在纽约的热闹的街口,"只是看人",看行人脸上的微笑,看川流不息的色彩的万花筒。晚上她到剧院去看一场喜剧,领会人类精神中的喜剧色彩。

"给我三天光明",对于海伦·凯勒这样的盲人来说,当然是一个梦想,只是一个梦想。海伦写这个梦想,是为了给千千万万有视力的人一个指点:"像明天就要失明那样去利用你的眼睛。"[3]海伦说:"如果你真的面临即将失明的命运,那么你的眼睛肯定会看到你从来没有看到过的东西。你会以从来没有过的方式使用你的眼睛。你看见的每一样东西都会变得珍贵。你的眼睛会接触和拥抱每一样进入你的视线的物体。"她这话非常好,她说:"你的眼睛会接触和拥抱每一样进入你的视线的物体。那个时候,你终于真正看到了,你终于真正看到了一个新的美丽的世界将会在你面前展开。"[4]不仅

1　[美国]海伦·凯勒:《我的人生故事》,王家湘译,北京十月文艺出版社2005年版,第157页。
2　同上书,第162页。
3　同上书,第165页。
4　同上书,第165页。

对于眼睛是这样，对于其他的感觉器官也是这样。总之，"最大限度地利用每一个感官，享受世界通过大自然揭示给你的快乐和美的方方面面"[1]。

这就是这位伟大盲聋教育家海伦·凯勒给我们的劝告和建议。海伦的劝告和建议，就是要我们培育自己的审美的心胸和审美的眼光，体验人生的意味和情趣，从而超越自我的局限，获得一种精神的自由，获得一种精神的享受。这就是美育的目标。

三、美育在教育中具有独立的价值

现代教育的目标是培养全面发展的人。为了实现这个目标，美育是不可缺少的。蔡元培在1912年就任中华民国临时政府教育总长的时候，发表了《对于教育方针的意见》，其中就提出要把美育列入教育方针。蔡元培的这个主张，是基于他对美育在教育体系中的地位和作用的深刻的认识，在我们今天已经得到了实现。近年来，习近平总书记多次提出"做好美育工作，弘扬中华美育精神"的重要指示；2020年10月，中共中央办公厅、国务院办公厅印发《关于全面加强和改进新时代学校美育工作的意见》，明确提出加强美育工作。这些都表明，国家已经把美育正式地列入了教育方针。

美育具有独立的价值。过去在一些著作中和一些人的观念中有一个看法，就是把美育看作德育的一个部分，或把美育看作实施

1　[美国]海伦·凯勒：《我的人生故事》，王家湘译，北京十月文艺出版社2005年版，第166页。

德育的手段（工具）。这个看法可能受到当年苏联的影响，苏联很多著作都认为，美育是德育的一个部分。按照这个看法，美育在教育体系中是依附于德育的，本身没有独立的价值。所以，有一些人认为，教育方针中既然有了德育，就不需要再有美育了，因为德育就包括了美育。

对美育的这种看法是不妥当的。美育和德育当然是密切联系的，它们互相配合、互相补充、互相渗透，但是并不能互相代替。无论就性质来说还是就社会功用来说，美育和德育都是有区别的。

就性质来说，德育和美育都作用于人的精神，都引导青少年去追求人生的意义和价值，也就是都属于人文教育，但二者有区别：德育是规范性的教育（行为规范），在规范性的教育中使人获得自觉的道德意识；而美育是熏陶、感发，即中国古人所说的"兴""兴发""感兴"，使人在物我同一的体验中超越"自我"的有限性，从而在精神上进到自由的境界。这种自由境界通过德育是无法达到的。这是美育和德育的最大区别，也是德育不能包括美育的最根本的原因。

还有一点，德育主要作用于人的意识的、理性的、思想的、理智的层面，美育主要作用于人的感性的、情感的层面，包括无意识的层面，就是我们经常说的"潜移默化"，影响人的情感、趣味、气质、性格、胸襟，等等。对于人的精神的这种更深的层面，德育的作用是有限的，有时是无能为力的。

就社会功用来说，德育主要着眼于调整和规范社会中人和人的关系，要建立和维护一套社会伦理、社会秩序、社会规范，避免在社会中出现人和人关系的失序、失范、失礼。而美育主要着眼

于保持人，即个体的人本身精神的平衡、和谐和自由。美育使人通过审美活动获得一种精神的自由，避免感性和理性的分裂。美育使人的情感具有文明的内容，使人的理性与人的感性生命沟通，从而使人的感性和理性协调发展，塑造一种健全的人格和完满的人性。这是当年席勒所特别强调的。这一点在现代社会中显得越来越重要。

在现代社会，物质的、技术的、功利的追求占据了压倒的、统治的地位，竞争日趋激烈，精神压力不断增大，这很容易使人的内心生活失去平衡，产生各种心理障碍和精神疾病。要缓解这种状况，除了道德教育之外，更多地要靠美育。美育也涉及人和人的关系，但美育是通过维护每个人的精神的和谐，来维护人际关系的和谐。这就是荀子说的，"乐"的作用是使人血气平和，从而达到家庭、社会的和谐和安定。[1]这也就是席勒说的："只有美才能赋予人合群的性格，只有审美趣味才能把和谐带入社会，因为它在个体身上建立起和谐。"[2]这一点在现代社会中也越来越重要。现代社会中对于社会安定的影响，除了政治方面、经济方面的因素之外，社会心理、社会情绪方面的因素显得越来越突出。所以在现代社会中，美育对于维护社会安定有重要的作用。

德育和美育的区分和联系，中国古代思想家是讲得很清楚的。德育是"礼"的教育，它的内容是"序"，也就是维护社会秩序、社会

1 "乐行而志清，礼修而行成，耳目聪明，血气和平，移风易俗，天下皆宁，美善相乐。""乐在宗庙之中，君臣上下同听之，则莫不和敬；闺门之内，父子兄弟同听之，则莫不和亲；乡里族长之中，长幼同听之，则莫不和顺。"(《荀子·乐论》)。

2 [德国] 席勒：《审美教育书简》，范大灿、冯至译，北京大学出版社1985年版，第152页。

规范；而美育是"乐"的教育，它的内容是"和"，也就是调和性情，使人的精神保持和谐悦乐的状态，生动活泼，充满活力和创造力，从而进一步达到人际关系的和谐以及人和整个大自然的和谐，也就是"大乐与天地同和"。德育和美育互相补充，互相配合，也就是"礼乐相济"。但是它们不能相互代替，不能只有"礼"而没有"乐"，也不能只有"乐"而没有"礼"。

四、美育在当今世界的紧迫性

美育在当今世界有一种紧迫性。在当今世界存在的众多问题中，有三个问题十分突出：一个是人的物质生活和精神生活的失衡，一个是人的内心生活的失衡，一个是人与自然的关系的失衡。

首先，是人的物质生活和精神生活的失衡。在世界各个地区，似乎都有一个共同的倾向，就是重物质，轻精神；重经济，轻文化。发达国家已经实现了经济的现代化，人们的物质生活比较富裕，但是人的精神生活似乎越来越空虚。与此相联系的社会问题，如吸毒、犯罪、艾滋病感染、环境污染等问题都日益严重。发展中国家把现代化作为自己的目标，正在致力于科技的振兴和经济的振兴，人们重视技术、经济、贸易、利润、金钱，而不重视文化、道德、审美，不重视人的精神生活。总之，无论是发达国家还是发展中国家，都面临着一种危机和隐患：物质的、技术的、功利的追求在社会生活中占据了压倒一切的统治的地位，而精神的生活和精神的追求则被忽视、被冷落、被挤压、被驱赶。这样发展下去，人就有可能成为西方思想家马尔库塞所说的"单面人"，成为没有精神生活

和情感生活的单纯的技术性的动物和功利性的动物。因此，从物质的、技术的、功利的统治下拯救精神，就成了时代的要求、时代的呼声。

其次，是人的内心生活的失衡。自20世纪以来，科学技术进步给人类带来了巨大的财富和利益，同时也给人类带来深刻的危机和隐患。一切都符号化、程式化了。人的全面发展受到肢解和扼制，个体和谐人格的发育成长受到严重的挑战。席勒当年觉察到的"感性冲动"和"理性冲动"的冲突，在当代要比在任何一个时代都更为尖锐。与此同时，当代社会的生存竞争日趋激烈，人们一心追逐功利，功利性成为多数人生的轴心。在功利心、事业心的支配下，每个人的生活极度紧张，同时又异常单调、乏味，人们整天忙忙碌碌，很少有空闲的时间，更没有"闲心"和"闲情"，生活失去了任何的诗意。这种生活使得人的内心生活失去了平衡，很多人的内心充满了灾难感、恐怖感。卡夫卡的小说对此有深刻的揭示。他的小说《变形记》描写一位公司推销员在生活的重压下变成了一只大甲虫，他还有一篇小说叫《地洞》，对于"我"内心的危机四伏的体验作了淋漓尽致的刻画。

最后，是人与自然的关系的失衡。人为了追求自己的功利目标和物质享受，利用高科技无限度地向自然索取，不顾一切，不计后果。这种做法一方面和当今世界流行的价值观念有关，另一方面可能和西方文化的传统精神有关。西方传统观念认为，人是万物的尺度，人是自然界的主人，人有权支配、控制、利用自然万物。结果是随着人类征服自然，进而不断地破坏自然，自然界固有的节奏开始混乱。自然资源被大量浪费，许多珍稀动物被滥杀而濒于灭绝的境地，大片森

林被滥砍滥伐而变成沙漠,海水污染,气候反常,自然景观和生态平衡受到严重的破坏。人与自然的分裂越来越严重,已经发展到了有可能从根本上危及人类生存的地步。

以上我们对当今人类社会面临的危机作了简要的论述。面对这样一种情势,人文教育包括审美教育的重要性和紧迫性就显得十分突出。我们不能说单靠人文教育、审美教育就可以解决人类社会面临的危机。解决人类社会面临的危机,是一个极其复杂的需要经济、政治、文化以及社会生活的各个方面共同配合的巨大的系统工程,但是人文教育,包括审美教育,在其中有不可替代的作用。我们前面说,美育是人文教育,它引导受教育者追求人性的完满,追求精神的自由、精神的享受,因而在各级学校以及全社会普遍实施美育,对于重建人的物质生活和精神生活的平衡,对于重建人的内心生活的平衡,对于重建人与自然的关系的平衡,都有重要的意义。

五、追求人生的价值

中国传统文化的一个重要特点,就是非常重视人自身的教化和塑造,也就是要使人不断从动物的状态中提升出来。在儒家学者看来,人和动物最大的不同,就在于人有高级的、精神的需求,包括道德的需求、奉献的需求、审美的需求,等等。这种精神的需求不同于物质功利的需求,它是对于物质功利需求的超越,是对于个体生命的感性存在的超越。

在中国古代思想家看来,哲学和美学的目标就在于引导人们重

视精神生活，有一种高远的精神追求，从现实中寻求人生的终极意义和神圣价值，哲学和美学都要指向一种高远的精神境。

中国美学认为，审美活动可以从多方面提高人的文化素质和文化品格，但审美活动对人生的意义最终归结起来就是引导人们有一种高远的精神追求，提升人的人生境界。人生境界的问题，是中国传统哲学十分重视的一个问题。冯友兰认为，人生境界的学说是中国传统哲学中最有价值的内容。冯先生说，从表面上看，世界上的人共有一个世界，但是实际上，每个人的世界并不相同，因为世界对每个人的意义并不相同。冯先生举例说，比如二人同游一座名山。其中一个是地质学家，他在此山中看见的是某种地质构造。另一个是历史学家，他在此山中看见的是某些历史遗迹。因此，同样一座山，对二人的意义是不同的。有许多事情，有些人视同瑰宝，有些人视同粪土。事物虽同样是一个事物，但它对于每个人的意义则各有不同。所以说，每个人有自己的世界。也就是说，每个人有自己的境界。世界上没有两个人的境界是完全相同的。

现在我们已进入21世纪，已经处于一个高科技的时代。我想说，在这个高科技的时代，我们依然要重视精神生活。德国哲学家鲁道夫·欧肯认为生命的高级阶段就是人的精神生活。这种精神生活来自宇宙，并分有宇宙的永恒活力，因此带有神圣性。这种精神生活使我们的人生具有意义，给我们的人生注入了一种无限的严肃性和神圣性。这种精神生活是内在的，又是超越的。一个有着高远的精神追求的人，必然相信世界上有一种神圣的价值存在。他们追求人生的这种神圣价值，并且在自己的灵魂深处分享这种

神圣性。正是这种信念和追求，使他们生发出无限的生命力和创造力，生发出对宇宙人生无限的爱。所以，中国哲学和中国美学关于人生境界的学说，在这个高科技时代依然对我们的人生具有重要的意义。

这里我要举一个大家都知道的科学家，那就是史蒂芬·威廉·霍金。他二十一岁时被确诊为患上肌萎缩性侧索硬化症（渐冻症）。当时医生说他只能活两年，但是他一直活了七十六岁。这么一个患着可怕疾病的人，居然在理论物理学上取得了伟大的成就。他创建了弯曲时空中的量子场论，发展了黑洞理论，写出了《时间简史》《果壳中的宇宙》等一系列著作。前几年我在文汇报（2015年7月4日）的一篇文章（作者路明）中看到一个材料说，为了描述黑洞理论，霍金讲过一个故事：鲍勃和艾莉丝是一对情侣宇航员，在一次太空行走中，两人接近了一个黑洞。突然间，艾莉丝的助推器失控了，她被黑洞的引力吸引，飞向黑洞的边缘（视界）。由于越接近视界，时间流逝得越慢，鲍勃看到，艾莉丝缓缓地转过头来，朝着他微笑。那笑容又慢慢凝固，定格成一张照片。而艾莉丝面临的却是另一番景象——在引力的作用下，她飞向黑洞的速度越来越快，最终被巨大的潮汐力（引力差）撕裂成基本粒子，消失在最深的黑暗中。这就是生死悖论。艾莉丝死了，可在鲍勃眼中，她永远活着。文章作者说，有一次他在课堂上讲起这段生死悖论，突然哽咽，他一下子明白了，艾莉丝不是别人，正是霍金自己。他见过最深的黑暗，经历过最彻底的绝望，但依然怀有巨大的勇气。在万劫不复到来之前，他转过头来，用尽力气去微笑。那笑容，是他留给众生的"无畏施"。"无畏施"是借自佛教的用语，就是说霍金给众生展现了一个不生不

灭、带有永恒性的境界。这就是美的神圣性的境界。霍金的人生告诉我们，中国哲学和中国美学关于人生境界的学说，在我们这个高科技的时代，依然像康德说的我们头顶上的灿烂星空那样，放射着神圣的光芒。

第十三章　中华美学精神

叶　朗
北京大学博雅讲席教授
北京大学哲学社会科学资深教授,博雅讲席教授

中华美学精神这个题目很大,可以谈很多问题,我今天从三个层面来谈,一共谈三个问题。

第一个层面,从美的本体的层面来谈。中国美学在审美活动中重视人的心灵的创造作用,因而引导艺术家在艺术创造中追求人格性情、生命情调的表现,使中国很多艺术作品成为世界最心灵化的艺术,同时也引导人们重视精神的价值,去追求心灵境界的提升。

第二个层面,从社会生活的美的层面来谈。中国老百姓在普通的、平凡的日常生活中,都着意去营造一种美的氛围,创造一种优雅、精致的生活世界。这也是中华美学精神的体现。

第三个层面,从自然美的层面来谈。中国古代思想家认为,大自然是一个生命世界,天地万物都包含着活泼泼的生命和生意,这种生命和生意是最值得观赏的。人们在这种观赏中,体验到人与万物一体的境界,从而得到极大的精神愉悦。

一、美不能离开心灵的创造

中国美学在美的本体上的一个重要观点就是：美离不开人的审美活动，离不开人的心灵的创造。

唐代思想家柳宗元有一个十分重要的命题："夫美不自美，因人而彰。兰亭也，不遭右军，则清湍修竹，芜没于空山矣。"柳宗元这段话提出了一个思想，这就是自然景物要成为审美对象，要成为"美"，必须有人的审美活动，必须有人的意识去"发现"它，去"唤醒"它，去"照亮"它，使它从实在物变成"意象"（一个完整的、有意蕴的完整世界）。"彰"，就是发现，就是唤醒，就是照亮。外物并不能单靠它们自己成为美的（"美不自美"）。美离不开人的审美体验。这种体验，是一种创造，也是一种沟通，就是后来王阳明说的"我的心灵"与"天地万物"的欣合和畅、一气流通，也就是后来王夫之说的"吾心"与"大化"的"相值而相取"。

所以美的观赏都带有创造性。朱光潜先生发挥中国美学的这个思想说：

> "见"为"见者"的主动，不纯粹是被动的接收。所见对象本为生糙凌乱的材料，经"见"才具有它的特殊形象，所以"见"都含有创造性。比如天上的北斗星本为七个错乱的光点，和它们邻近星都是一样，但是现于见者心中的则为象斗的一个完整的形象。这形象是"见"的活动所赐予那七颗乱点的。仔细分

析,凡所见物的形象都有几分是"见"所创造的。[1]

美不能离开观赏者,美是发现,是照亮,是创造,是生成。"彰"就是生成。朱先生以远山为例,说明风景是各人的性格和情趣的反照。他说:

> 以"景"为天生自在,俯拾即得,对于人人都是一成不变的,这是常识的错误。阿米尔(Amiel)说得好:"一片自然风景就是一种心情。"景是各人性格和情趣的反照。情趣不同则景象虽似同而实不同。比如陶潜在"悠然见南山"时,杜甫在见到"造化钟神秀,阴阳割昏晓"时,李白在觉得"相看两不厌,只有敬亭山"时,辛弃疾在想到"我见青山多妩媚,料青山见我应如是"时,姜夔在见到"数峰清苦,商略黄昏雨"时,都见到山的美。在表面上意象(景)虽似都是山,在实际上却因所贯注的情趣不同,各是一种境界。我们可以说,每人所见到的世界都是他自己所创造的。物的意蕴深浅与人的性分情趣深浅成正比例,深人所见于物者亦深,浅人所见于物者亦浅。诗人与常人的分别就在此。同是一个世界,对于诗人常呈现新鲜有趣的境界,对于常人则永远是那么一个平凡乏味的混乱体。[2]

我们还可以用中国诗人最喜欢歌咏的月亮为例。"月是故乡明",这是杜甫有名的诗句。月亮作为一个物理的实在,到处都是一

1 朱光潜:《诗论》,载《朱光潜美学文集》第二卷,上海文艺出版社1982年版,第53页。
2 同上书,第55页。

样的，故乡的月亮不会特别明亮，怎么说"月是故乡明"呢？原因就在这里的月亮不是一个物理的实在，而是一个意象的世界，月亮的美就在于这个意象世界。季羡林曾写过一篇题为《月是故乡明》的散文。他在文章中说，他故乡的小村庄在山东西北部的大平原上，那里有几个大苇坑。每到夜晚，他走到苇坑边，"抬头看到晴空一轮明月，清光四溢，与水里的那个月亮相映成趣"。有时候在坑边玩很久，才回家睡觉，"在梦中见到两个月亮叠在一起，清光更加晶莹澄澈"。他说，"我只在故乡呆了六年，以后就离乡背井，漂泊天涯"，到现在已经四十多年了。"在这期间，我曾到过世界上将近三十个国家，我看过许许多多的月亮。在风光旖旎的瑞士莱芒湖上，在平沙无垠的非洲大沙漠中，在碧波万顷的大海中，在巍峨雄奇的高山上，我都看到过月亮，这些月亮应该说都是美妙绝伦的，我都异常喜欢。但是，看到它们，我立刻就想到我故乡中那个苇坑上面和水中的那个小月亮。对比之下，无论如何我也感到，这些广阔世界的大月亮，万万比不上我那心爱的小月亮。不管我离开我的故乡多少万里，我的心立刻就飞来了。我的小月亮，我永远忘不掉你！"季羡林说那些广阔世界的大月亮，比不上他故乡的小月亮，这并不是作为物理实在的月亮的不同，而是意象世界的不同。他那个心爱的小月亮，不是一个物理的实在，而是一个情景相融的意象世界，是一个充满了意蕴的感性世界，其中融入了他对故乡的无穷的思念和无限的爱，"有追忆，有惆怅，有留恋，有怅惜"，"在微苦中有甜美在"。这个情景相融的意象世界，就是美。

　　古往今来多少文人写过关于月亮的诗词，但是每首诗中呈现的是不同的意象世界。例如："月上柳梢头，人约黄昏后。"这是一个皎洁、

美丽、欢快的意象世界。例如:"江上柳如烟,雁飞残月天。"这是另一种意象世界,开阔、清冷。例如:"明月出天山,苍茫云海间。长风几万里,吹度玉门关。"这又是另一种意象世界,沉郁、苍凉,与"月上柳梢头""雁飞残月天"的意趣都不相同。再如:"寒塘渡鹤影,冷月葬花魂。"这是《红楼梦》里林黛玉和史湘云的联诗,这是一个寂寞、孤独、凄冷的意象世界,和前面几首诗中月亮的意趣又完全不同。同是月亮,但是意象世界不同,它所包含的意蕴也不同,给人的美感也不同。

这些关于月亮的诗句说明,美不是一种物理的实在,也不是一个抽象的理念世界,而是一个完整的、充满意蕴、充满情趣的感性世界。这就是中国美学说的意象世界,是心灵的创造。

李大钊先生当年一篇文章中有这样两段话:

> 中华民族现在所逢的史路,是一段崎岖险阻的道路。在这一段道路上,实在亦有一种奇绝壮绝的景致,使我们经过此段道路的人,感到一种壮美的趣味。但这种壮美的趣味,是非有雄健的精神,不能够感觉到的。

> 我们的扬子江、黄河,可以代表我们的民族精神,扬子江及黄河遇见沙漠、遇见山峡都是浩浩荡荡地往前流过去,以成其浊流滚滚、一泻万里的魄势。目前的艰难境界,哪能阻抑我们民族生命的前进?我们应该拿出雄健的精神,高唱着进行的曲调,在这悲壮歌声中,走过这崎岖险阻的道路。要知在艰难的国运中建造国家,亦是人生最有趣味的事。[1]

1 出自《艰难的国运与雄健的国民》一文。——编者

李大钊这两段话说得多么好！今天我们读了，依然感到能振奋我们的民族精神。长江、黄河浩浩荡荡、一泻万里的壮美，要有雄健精神的中国人的心灵的照亮，就是柳宗元说的"美不自美，因人而彰"，也就是朱光潜说的"性格和情趣的反照"。

唐代画家张璪有八个字："外师造化，中得心源。"这八个字成为中国绘画美学的纲领性的命题。"造化"即生生不息的万物一体的世界，也就是中国美学说的"自然"。"心源"是说"心"为照亮万法之源。这个"心"，是非实体性的、生动活泼的"心"。万法就是说世界万物就在这个"心"上映照、显现、敞亮。所以宗白华说，一切美的光都来自心灵的源泉，没有心灵的映射，是无所谓美的。中国宋元山水画是最写实的作品，又是最空灵的精神表现，心灵与自然完全合一。又说，宋元山水画是世界最心灵化的艺术，同时是自然的本身。这些话都说明，在中国美学中，"心"是照亮美的光之"源"，这个"心"不是实体性的，而是最空灵的，正是在这个空灵的"心"上，宇宙万化如其本然地得到显现和照亮。所以"外师造化，中得心源"，不是"造化"与"心源"在主客二分基础上的统一，也不是认识论意义上的统一，而是"造化"与"心源"在存在论意义上的合一。也就是说，"外师造化，中得心源"，不是认识，而是体验。

所以，中国美学认为美的本体就是"意象"。中国美学认为，审美活动就是要在物理世界之外构建一个情景交融的意象世界，即所谓"山苍树秀，水活石润，于天地之外，别构一种灵奇"，所谓"一草一树，一丘一壑，皆灵想之独辟，总非人间所有"。这个意象世界，就是审美对象，也就是我们平常所说的广义的美。

朱光潜先生、宗白华先生吸取了中国传统美学关于"意象"的

思想。在朱光潜、宗白华的美学思想中，审美对象就是美，就是"意象"，是审美活动中"情""景"相生的产物，是一个创造。

朱光潜在《谈美》这本书的"开场白"就明白指出：美感的世界纯粹是意象世界。他在《谈文学》这本书的第一节也指出："凡是文艺都是根据现实世界而铸成另一超现实的意象世界，所以它一方面是现实人生的返照，一方面也是现实人生的超脱。"朱光潜在《诗论》中强调，"诗的境界"就是意象，是每个人的独特的创造。他说："诗的境界是情景的契合。宇宙中事事物物常在变动生展中，无绝对相同的情趣，亦无绝对相同的景象。情景相生，所以诗的境界是由创造来的，生生不息的。"

宗白华先生在他的著作中也一再强调审美活动是人的心灵与世界的沟通，美乃是一种情景交融的"艺术境界"。他说："美与美术的源泉是人类最深心灵与他的环境世界接触相感时的波动。"[1]又说："以宇宙人生的具体为对象，赏玩它的色相、秩序、节奏、和谐，借以窥见自我的最深心灵的反映；化实景而为虚境，创形象以为象征，使人类最高的心灵具体化、肉身化，这就是'艺术境界'。艺术境界主于美。所以一切美的光是来自心灵的源泉：没有心灵的映射，是无所谓美的。"[2]

中国美学这个"美不自美，因人而彰"的美学观念，在理论上最大的特点是重视心灵的创造的作用，重视精神的价值和精神追求。这个理论在历史上至少产生了两方面的重要影响。一个影响，是引导艺术家在艺术创造中特别重视心灵的表现。宗白华先生说，中国

1 出自《美学散步》一书。——编者
2 出处同上。——编者

美学特别强调艺术要直接表现人格性情、生命情调、心灵姿式、心灵节奏，中国画境是一个永恒的"灵"的空间，宋元山水画是"世界最心灵化的艺术"。再一个影响，是引导人们去追求心灵境界的提升，使自己具有一种"光风霁月"般的胸襟和气象，从而去照亮一种更有意义、更有价值、更有情趣的人生。这个问题我们在后面讲第四个问题时还要详谈。

二、在平凡的日常生活中营造美的氛围

《清明上河图》

中国美学不仅重视艺术领域的美，而且十分重视社会生活领域的美，特别重视老百姓的日常生活的美。中国美学广泛地渗透到广大老百姓的日常生活当中。中国老百姓在普通的、平凡的日常生活中，都着意去营造一种美的氛围。中国人喜欢喝茶、喝酒，他们在茶香、酒香中营造一种美的生活氛围。中国老百姓日常生活的美，在很多时候都是氛围的美。中国古代很多有名的诗句，比如"渡头馀落日，墟里上孤烟"（王维），比如"姑苏城外寒山寺，夜半钟声到客船"（张继），比如"儿童相见不相识，笑问客从何处来"（贺知章），都是描绘日常生活的诗意的氛围。这种诗意的氛围，往往沁入人的心灵的最深处。

中国老百姓的衣食住行、民俗风情，处处体现出中国人的安详、平和、乐观、开阔的内心世界。如《清明上河图》描绘的北宋京城快活热闹的气氛，以及老北京喧闹的天桥、胡同和吆喝声、蓝天传来的鸽哨声、小酒馆悠然自得的情调，老上海的开放、时尚和活力，中国人在喝茶、饮酒、打太极拳、下围棋时着意营造的诗意氛围，等等，都显

示出中国人乐观、平和的心态，寄寓着中国人的审美情怀。中国人在饱含酸甜苦辣的世俗生活中追求心灵的愉悦，用各种方法为平淡的人生增添一点情趣和快意。

我们来看《清明上河图》。《清明上河图》是北宋时期的一幅画作，创作时代距今天九百多年。打开《清明上河图》，一个广阔的生活世界展开在我们面前：一个孩子领着几头毛驴，驮着木炭，过一座小桥，五个纤夫拉着一条大船往上游行走；一批搬运工，背着从船上卸下的货物，手上还拿着一根计数的筹码；大船放倒船桅要驶过虹桥，船上人手忙脚乱，四周无数人在观看、呼叫，帮助出主意；桥上挤满了行人、毛驴、轿子，还有两个人拉开架式在吵架；桥头乱糟糟地摆满了货摊、地摊；脚店楼上几个客人在喝酒；木匠师傅在店门口制造车轮；摆地摊卖膏药的人吸引了一圈人听他胡吹；一个大户人家门口，七八个用人在闲坐，有一个干脆躺在地上睡觉；算命先生的棚子里挂着"神课""看命""决疑"的招牌；城楼外无数牛车、独轮车、挑夫；几头骆驼正穿过城楼；城楼下有人正在理发，城楼里面堆着一些货物，有人正在报关；紧接着是卖大木桶和弓箭的小店，店中一人正在拉弓，还有一个人咬着绑带正为自己绑上护腕；再接着是"孙羊正店"，这是大酒楼，楼上宾客满座，后院倒叠着无数的酒瓮；再接着是一家肉铺，挂着"斤两十足"的牌子；再过去有客栈、香料铺、绸缎铺、药铺、当铺，药铺中一名妇女抱一个小孩，另一名妇女捧碗正要喂小孩服药；还有一口沿街水井，三个人正在打水；最后是一座大宅院，门前有家丁坐在下马石上闲聊；大街上有各种货摊，卖花的，卖清凉饮料的，卖甘蔗的，骑马的，坐轿的，挑担的，推车的，走路的，还有许多四匹马拉的大车；行人中有拿锯的，有拿扇遮头的，有和尚、

道士，还有像玄奘那样背着行李的行脚僧，总之是各式人等，应有尽有。有人数过，画面上出现的一共有七百七十多人。

《清明上河图》用写实的手法，表现真实的人和真实的生活，就像你亲眼在汴梁城看到了这一切：汴河、船只、虹桥、牲口、街道、酒店、货摊、风景。这些最普通的人和最普通的生活场景，用不着美化夸张，用不着改头换面，单凭本色就使人看了愉快，因为这里渗透着城乡居民对勤俭、安定的汴梁生活的满足和美感，渗透着他们对看来微不足道的事物的爱好，渗透着一种毫无拘束的快活热闹的气氛。画上那些生活细节看来琐碎，比如大街上一个大人扶着一个小孩走路，肉铺里一个小孩正在帮一个胖胖的掌柜磨刀，一辆辆满载货物的牛车和马车，一大堆大人小孩围着听一个人说书，僧侣们在街上与人交谈，却处处透露出市民们满足的、散淡的心态，透露出一片宁静安乐的和谐，令人心旷神怡。街道上四处是休闲的人流，大群的人在桥上观看，前拥后簇，大呼小叫，就连正在过桥的大船上也有一个小孩在跟着大人喊叫。他们安详的幸福的神态，就像春天里缓缓流淌的河流。观众会觉得画中的生活非常舒服、自在。这种安乐和谐的气氛，这种毫无拘束的快活热闹的气氛，正是《清明上河图》这幅民俗风情画的无上价值之所在。这种对于安乐和谐生活的幸福感和美感，这种毫无拘束的快活热闹的气氛，正显现了人之为人的本质。《清明上河图》显示的就是这些普通人的本真的美，体现了古代中国普通老百姓的美感世界。

普通老百姓的美感世界

我们再看老北京普通老百姓的美感世界。一提起老北京，人们

脑海中就会浮现出前门城楼下的骆驼队,熙熙攘攘的天桥,一条条胡同以及胡同里的叫卖声,四合院里的春夏秋冬,豆腐脑、炒肝儿、豆汁等各种小吃,相声、大鼓、单弦等各种京腔京韵的演唱⋯⋯种种图景,构成了一曲渐渐远去的古老的歌。老北京百姓的休闲生活也有古都的特色,精致、适度,而又悠然自得,渗透着一种"京韵"和"京味"。

喝茶、饮酒是老北京百姓休闲的主要方式。老北京的茶馆很多,到茶馆喝茶的人五花八门,有记者、作家、学者、戏曲演员、棋手、教师、学生、工匠、破落的八旗子弟等等。手提鸟笼遛鸟的市民也常到茶馆休息。他们把鸟笼挂在棚竿上或者放在桌子上,一边喝茶,一边赏鸟,这时茶馆里各种鸟鸣声就响成一片。茶馆是当时的社交场所,是一个浓缩的小社会,每天上演着一出出饱含着老百姓酸甜苦辣的喜剧和悲剧,映射出历史的变迁。老舍的著名话剧《茶馆》对此有出色的描绘,已经成了经典。

老北京城里酒馆也很多。大的酒店多集中在东单、西单、东四、西四、前门外、鼓楼前这些繁华商业区,小酒馆往往开设在胡同口。小酒店的柜台上摆着许多下酒菜,如煮花生、豆腐干、香椿豆、松花蛋、熏鱼、炸虾等等,店堂里放几只大酒缸,上面摆着红漆的大缸盖,作为酒客饮酒的桌子,所以这种小酒店俗名叫"大酒缸"。北京的普通老百姓到了酒店,要上二两白干,一碟豆腐干,一碟花生米,一边和酒店中其他饮酒的顾客聊天,一边慢慢品味酒的滋味。酒和菜很便宜,但饮酒的人都很知足、快乐。整个酒馆散发着一种悠然自得的情调。

北京老百姓的休闲生活花样很多,除了饮酒、品茶,还有玩鸟的、玩金鱼的、玩风筝的、玩蝈蝈的、玩蟋蟀的、玩瓷器的、玩脸谱的、玩盆景的、玩泥人的、玩面人的、玩吆喝的⋯⋯北京的普通老百姓用各种

方法"找乐子"，为平淡的人生增添一点情趣和快意。北京老百姓喜欢养金鱼。养金鱼的风气从金、元时代就有了。一般平民百姓喜欢在自家庭院摆上鱼缸。金鱼缸和石榴树成了四合院中不可缺少的摆设。北京老百姓喜欢养鸽子。养鸽子的乐趣在于放飞。有人还喜欢制作精美的鸽哨，系在鸽子的尾羽中间。民俗学家王世襄说，天空中鸽哨的声音已经成为北京的象征。"在北京，风和日丽的春天，阵雨初霁的盛夏，碧空如洗的清秋，天寒欲雪的冬日，都可以听到从空中传来央央琅琅之音。它时宏时细，忽远忽近，亦低亦昂，倏疾倏徐，悠扬回荡，恍若钧天妙乐，使人心旷神怡。它是北京的情趣，不知多少次把人们从梦中唤醒，不知多少次把人们的目光引向遥空，又不知多少次给大人和儿童带来了喜悦。"[1]这是北京的一个美感世界。

文人、艺术家在百姓生活审美追求中的引领作用

值得注意的是，在普通老百姓日常生活的这种审美追求中，有一些文人、艺术家起了引领的作用。这些文人、艺术家的经济生活条件比下层老百姓要优越，文化修养也比一般老百姓高，所以在他们的生活圈子里，逐渐形成了一种优雅、精致的审美情趣，这种审美情趣也会影响一般老百姓，影响一般的社会风气。我们在宋代以来看到很多这样的情景。

宋代以来，特别是明清时期，一批文人、艺术家在园林、器玩、戏曲、诗词、琴、棋、书、画、茶、酒、香、花等休闲领域开拓了一个新的生命活动的空间；这是非实用的、审美的空间，用他们的话来说，这是一个

1 出自《京华忆往》一书。——编者

张扬"性灵"的空间。他们弹琴,赏花,品茶,焚香,设计园林,赏玩奇石……在这个生命空间中,他们培育出了各种最发达的感官:味觉感官,听觉感官,嗅觉感官,触觉感官。据记载,晚明南方的品茶专家闵汶水可以分辨出五十种名茶的产地、成色和十多种泉水的滋味。明代末年的小说家董若雨,写过小说《西游补》,可以辨别出空气中上百种香气。他把各种植物的花和叶子放在特制的博山炉里蒸煮,发出各种香气。他说,蒸蔷薇,如读秦少游小词,艳而柔,轻而媚;蒸桔叶,如登山远望,层林尽染;蒸茗叶,如咏唐人小令,曲终人不见,江上数峰青;蒸兰花,如展读一幅古画,落寞之中气调高绝;蒸松针,如夏日坐在瀑布声中,清风徐徐吹来。[1]你看,这些文人有多么发达的感觉器官!他们运用这种感官营造了一个精致、优雅的审美世界。

这是中国普通老百姓的美感世界。中国老百姓在普通的、平凡的日常生活中营造美的氛围,追求心灵的愉悦,其中一些文人、艺术家在他们爱好的非实用的生活领域形成了一种优雅的、精致的审美品位。这是中国美学精神在老百姓日常生活中的体现。过去我们对这方面的材料不够重视。宗白华先生常说"中国人的美感",其实,中国老百姓的美感世界,包括文人、艺术家的优雅、精致的美感世界,都属于中国人的美感,体现了中国美学的特点,对中国文化产生了重要的影响。

中国古人在日常生活中的这种审美追求,从美学理论上看,说明了一个问题,即中国古人不仅重视视觉的审美和听觉的审美,也重视嗅觉的审美、味觉的审美、肤觉的审美,特别是嗅觉的审美,即香的审美。美学史上有一些学者认为美感只限于耳、目这两种感官,而鼻、

1 参见赵柏田《南华录》,北京大学出版社2015年版,第188页,第246—247页。

舌、皮肤等感官则不能产生美感。这可能是一种片面的观点。我们从中国古代看到，中国人很重视嗅觉、味觉的美感，而且围绕视觉、听觉、嗅觉、味觉的美感，在日常生活中营造一种诗意的氛围，这种氛围一方面引发生理性的快感，另一方面也引发精神性的愉悦，而且往往是多种感觉器官的美感的交会生发。这可以说是日常生活的审美化的一个特点。

明代艺术家祝允明说："身与事接而境生，境与身接而情生。""身与事接"是人生经历、人生过程，是生活世界，是生命体验。这种人生经历，形成了一种环境氛围，一种诗意氛围。这就是"境"的生成。同时，"境与身接而情生"，这就是美感的生成。"境"的生成，一要"事"，二要"身"，即亲身经历事件、事变，也就是王夫之一再说的"身之所历，目之所见"。中国人注重在生活中营造诗意的环境氛围，就是由"事"生"境"。我们注意到祝允明一再突出"身"这个概念，王夫之也强调"身"，而不是简单地强调某一个感觉器官（视觉、听觉）。身之所历，是整体的人生经历、完整的人生体验，是多种感觉器官的美感的交会。

这么看来，中国古人这种营造诗意环境氛围的审美追求，是一种更趋近于完整的生命体验的艺术，这对于我们的当代艺术、当代美学可能有重要启发。

三、万物之生意最可观：人与万物一体之美

哲学中的生态美

中国美学在自然美的观赏上也有自己的特点，这个特点就是体

现了一种强烈的生态意识。中国传统哲学是"生"的哲学。《易传》说："天地之大德曰生。"又说："生生之谓易。"生，就是草木生长，就是创造生命。中国古代哲学家认为，天地以"生"为道，"生"是宇宙的根本规律。因此，"生"就是"仁"，"生"就是善。周敦颐说："天以阳生万物，以阴成万物。生，仁也；成，义也。"（《通书·顺化》，《周子全书》）程颐说："生之性便是仁。"（《河南程氏遗书》卷十八）朱熹说："仁是天地之生气。""仁是生底意思。""只从生意上识仁。"（《朱子语类》第一册）所以儒家主张的"仁"，不仅亲亲、爱人，而且要从亲亲、爱人推广到爱天地万物。因为人与天地万物一体，都属于一个大生命世界。孟子说："亲亲而仁民，仁民而爱物。"（《孟子·尽心上》）张载说："民吾同胞，物吾与也。"（《正蒙·乾称篇》）意思是世界上的民众都是我的亲兄弟，天地间的万物都是我的同伴。程颐说："人与天地一物也。"（《河南程氏遗书》卷十一）又说："仁者以天地万物为一体。""仁者浑然与万物同体。"（《河南程氏遗书》卷二上）朱熹说："天地万物本吾一体。"（《四书章句集注·中庸章句》）这样的说法很多，都是说人与万物是同类、是平等的，应该建立一种和谐的关系。

这就是中国传统文化中的生态哲学和生态伦理学的意识。和这种生态哲学和生态伦理学的意识相关联，中国传统文化中也有一种生态美学的意识。中国古代思想家认为，大自然（包括人类）是一个生命世界，天地万物都包含着活泼泼的生命和生意，这种生命和生意是最值得观赏的，人们在这种观赏中，体验到人与万物一体的境界，从而得到极大的精神愉悦。程颢说："万物之生意最可观。"（《河南程氏遗书》卷十一）宋明理学家都喜欢观"万物之生意"。周敦颐喜

欢"绿满窗前草不除"。别人问他为什么不除,他说:"与自己意思一般。"又说:"观天地生物气象。"周敦颐从窗前青草的生长体验到天地有一种"生意",这种"生意"是"我"与万物所共有的。这种体验给他一种快乐。程颢养鱼,经常去看,他说:"欲观万物自得意。"他又有诗描述自己的快乐:"万物静观皆自得,四时佳兴与人同。""云淡风轻近午天,傍花随柳过前川。"他体验到人与万物的"生意",体验到人与大自然的和谐,"浑然与物同体",得到一种快乐。这是"仁者"的"乐"。

书画中的生态美

　　清代大画家郑板桥的一封家书充分地表达了中国传统文化的生态意识。郑板桥在信中说,天地生物,一蚁一虫,都心心爱念,这就是天之心。人应该"体天之心以为心"。所以他说他最反对"笼中养鸟"。笼里头养鸟,"我图娱悦,彼在囚牢,何情何理,而必屈物之性以适吾性乎!"这是把鸟的本性破坏了,来适合我的本性。他说,就是豺狼虎豹,人也没有权利杀戮它。你只要把它赶得远远的就行了,不要让它来,所以人与万物一体,因此人与万物是平等的,人不能把自己当作万物的主宰。这就是儒家的大仁爱观。

　　儒家的仁爱,不仅爱人,而且爱物。用孟子的话来说就是"亲亲而仁民,仁民而爱物"。郑板桥接下去又说,我并不是不爱鸟,但真正爱鸟就应该多种树,成就鸟国鸟家。早上起来,一片鸟叫声,鸟很快乐,人也很快乐,这就叫"各适其天"。什么叫"各适其天",就是万物都能够按照它们的自然本性获得生存。这样,作为和万物同类的人也就能得到真正的快乐,得到最大的美感。我们

可以说，郑板桥的这封家书，不仅包含了生态伦理学的观念，而且包含了生态美学的观念。这种对天地万物"心心爱念"和观天地万物"生意"的生态意识，在中国古代文学艺术作品中有鲜明的体现。

中国古代画家最强调要表现天地万物的"生机"和"生意"。明代画家董其昌说，为什么画家多长寿，原因就在于他们"眼前无非生机"。宋代董逌在《广川画跋》中强调画家赋形出象必须"发于生意，得之自然"。明代画家祝允明说："或曰：'草木无情，岂有意乎？'不知天地间，物物有一种生意，造化之妙，勃如荡如，不可形容也。"天地万物，物物都有这种生意。所以清代王概的"画鱼诀"说："画鱼须活泼，得其游泳像。"画鱼必须很活泼，"悠然羡其乐，与人同意况"。鱼这种快乐和人是一样的，是一种意思。中国画家从来不画死鱼、死鸟，中国画家画的花、鸟、虫、鱼，都是活泼泼的，生意盎然的。中国画家的花鸟虫鱼的意象世界，是人与天地万物为一体的生命世界，体现了中国人的生态意识。

文学中的生态美

中国古代文学也是如此。唐宋诗词中处处显出花鸟树木与人一体的美感。比如"泥融飞燕子，沙暖睡鸳鸯。"（杜甫）"山鸟山花吾友于。"（杜甫）"人鸟不相乱，见兽皆相亲。"（王维）"一松一竹真朋友，山鸟山花好弟兄。"（辛弃疾）有的诗充满着对自然界的感恩之情，比如杜甫的《题桃树》说："高秋总馈贫人实，来岁还舒满眼花。"就是说，自然界（这里是桃树）不仅供人以生命必需的食品、物品，而且给人以审美的享受。这是非常深刻的思想。

清代大文学家蒲松龄的《聊斋志异》，就是贯穿着人与天地万物一体的意识的文学作品。《聊斋志异》的美，就是人与万物一体之美。《聊斋志异》的诗意，就是人与万物一体的诗意。在这部文学作品中，花草树木、鸟兽虫鱼都幻化成美丽的少女，并且和人产生爱情。比如《葛巾》这一篇中，葛巾是紫牡丹化成的美丽女郎，"宫妆艳绝"，"异香竟体"，"吹气如兰"，吹出的气都像兰花一样，很香。她和一个喜欢牡丹的洛阳人，叫作常大用的结为夫妇。她的妹妹叫玉版，玉版是白牡丹化成的白衣服的美人，和常大用的弟弟结为夫妇。她们生下的儿子坠地生出牡丹二株，一紫一白，像盘那么大，几年之后很茂盛。移到别的地方去，从此，洛阳的牡丹就特别好，天下无双。又比如《黄英》篇中的黄英，是菊花化成的一个二十岁左右的绝世美人，和顺天人马子才结为夫妇。为什么选顺天人马子才呢？因为马子才喜欢菊花，马家世世代代都喜欢菊花。黄英有个弟弟，陶某，他喜欢喝酒，豪饮。马子才有个朋友，带着酒来和陶某共饮，结果，喝得太多了，陶大醉，卧在地上，成为一棵菊花，时间一长，根叶都枯了。黄英救不了他，只好把它的梗掐下来埋在盆中，每天灌溉，九月开花，最有趣的是这个菊花闻了以后有酒香，因为这个人喜欢喝酒，所以叫"醉陶"。还有一个《香玉》篇，里面有两位女郎，是崂山下清宫的牡丹和耐冬化成的，一个叫香玉，一个叫绛雪。她们成为在下清宫读书的黄生的爱人和朋友。牡丹和耐冬先后遭到灾祸，都得到黄生的救助，摆脱了灾祸。后来黄生年纪大了，就死了，死了以后，在白牡丹旁边长出一颗肥芽，有五颗叶子，长到几尺高，但是它不开花。这是黄生的化身。后来老道士死了，他的弟子不了解这个故事，不知道爱惜，看它不

开花，就把它砍掉了。结果，白牡丹和耐冬也就跟着憔悴而死。蒲松龄创造的这些意象世界，充满了对天地间一切生命的爱，表明人与万物都属于一个大生命世界，人与万物一体，生死与共，休戚相关。这就是现在人们所说的"生态美"，什么叫生态美？我的理解就是"人与万物一体"之美。中国美学中的这种生态意识，极富现代意蕴，十分值得我们重视。

图书在版编目（CIP）数据

艺术与审美 / 叶朗，顾春芳主编 . —南京：译林出版社，2023.5
（大家美育课）
ISBN 978-7-5447-9504-3

Ⅰ.①艺… Ⅱ.①叶… ②顾… Ⅲ.①艺术美 – 研究 Ⅳ.①J01

中国版本图书馆 CIP 数据核字（2022）第 230465 号

艺术与审美　　叶　朗　顾春芳 / 主编

策　　划　北京大学美学与美育研究中心　北京大学艺术学院
责任编辑　郑　丹
特约编辑　陈秋实
装帧设计　韦　枫
校　　对　梅　娟
责任印制　单　莉

出版发行　译林出版社
地　　址　南京市湖南路 1 号 A 楼
邮　　箱　yilin@yilin.com
网　　址　www.yilin.com
市场热线　025-86633278
排　　版　南京展望文化发展有限公司
印　　刷　江苏凤凰新华印务集团有限公司
开　　本　880 毫米 ×1230 毫米　1/32
印　　张　9.375
插　　页　2
版　　次　2023 年 5 月第 1 版
印　　次　2023 年 5 月第 1 次印刷
书　　号　ISBN 978-7-5447-9504-3
定　　价　65.00 元